KB118249

프레임의
수 사 학

프레임의 수사학

+

김호영 지음

문학동네

CONTENTS

PART. 3 **탈프레임화**

탈중심화에서 탈프레임화로

프레임과 외화면 혹은 프레임과 바깥

회화와 영화에서의 탈프레임화

프 롤 로 그

프레임이라는 단어가 남용되고 있다. 여기저기서, 심지어 가장 휘발성 높은 표현들이 난무하는 정치권에서조차도, 프레임이라는 말이 서로 다른 의미와 의도로 남발되고 있다. 그러나 정작 프레임이 탄생한 시각예술 분야에서는 지금까지도 프레임이라는 용어를 마치 열외의 대상인 것처럼 조심스럽게, 아주 단순한 용도로만 사용하고 있다. 시각예술가들에게 프레임은 너무 기본적인 형식이어서일까? 이미지를 위해 반드시 선재해야 할 너무 당연한 조건이어서 일까?

이 책은 프레임이란 무엇인가라는 질문에서 시작해 다양한 시각예술에서 프레임의 기능과 개념이 발전하고 변화해온 과정을 되짚어보는 책이다. '다양한'이라고 표현했지만, 이 책의 주요 검토 영역은 회화와 영화이며, 프레임 개념의 재구성에 결정적인 역할을 한 사진에 대해서는 저자의 역량상 핵심 논의들을 간추려 살펴보는 것에 만족한다. 수많은 이들이 회화와 영화의

관계를 이질적인 것을 넘어 대립적인 것으로 간주하나, 실제로 두 장르에는 동질적이거나 상호간섭적인 요소들이 다수 내재되어 있다. 그중에서도 프레임은 회화와 영화(그리고 사진)의 공통된 본성을 특징짓는 가장 중요한 요소이자 형식이다.

'프레임'은 한마디로 이미지의 가시적/비가시적 경계를 말한다. 혹은 그 경계를 따라 형성되는 조형적 틀이나 물리적 틀을 가리키기도 한다. 또다른 측면에서 볼 때, 프레임은 세계에 대한 기호적 절단이라 할 수 있으며, 이미지가 생성되는 모태 혹은 주형이라고도 볼 수 있다. 따라서 누군가에게는 이미지를 시작하는 출발점이 되고, 누군가에게는 이미지를 수용하는 전제조건이된다.

'이차프레임'은 화면 안에 삽입되는 프레임 안의 프레임을 가리킨다. 작품 안에서 프레임의 주요 특성들을 반복하면서 그 자체로 독자적인 기능들을 수행한다. 관객의 시선을 유혹해 특정 요소를 강조하거나 화면에 깊이감을 만들어내는 기능에서부터 그림의 의미작용을 이중화하거나 이미지 고유의 영역을 심층화하는 기능까지, 혹은 작품의 주제나 형식을 암시하는 기능에서부터 매체에 대한 자기반영적 성찰을 이끌어내는 기능까지, 작품에 따라 광범위한 용도로 활용된다. 이차프레임은 종종 프레임의 본질과 재현행위에 대한 재고를 유도하지만, 그렇다고 해서 프레임의 와해나 프레임에 대한 전면적인 부정까지 나아가는 것은 아니다. 이차프레임은 어디까지나 프레임의 반복이기 때문이다.

프레임의 기능과 역할 자체에 대한 본격적인 재사유 또는 해체는 '탈프레임화' 작업들에서 시도된다. 엄밀히 말해, 탈프레임화 작업은 사진과 함께 시작된다. 사진의 등장 이후 프레임의 공간적 한정 기능은 회화·사진·영화 모

두에서 조금씩 그 힘을 잃기 시작하고, 이미지의 경계이자 틀로서 프레임의 본래 역할도 곳곳에서 거부되기 시작한다. 수많은 현대 시각예술작품들에서 프레임은 단지 일시적이고 자의적인 경계로 나타나며, 프레임의 내부만큼이나 외부가 중요한 기호작용의 영역으로 부상한다. 프레임에 의해 임의로, 부당하게 잘려나간 프레임 바깥의 이미지는 단지 은폐와 소거의 영역으로 머물지 않고, 또다른 사건들이 벌어지고 있는 중요한 의미 영역으로 기능하는 것이다. 탈프레임화로 인해 작품세계는 자연스럽게 가시적 영역과 비가시적 영역을 모두 아우르는 거대한 차원으로 확장되고, 회화·사진·영화는 실재의 세계와 긴밀히 연결되면서도 그 나름의 고유한 원리와 질서를 갖는 독자적인 세계로 거듭난다.

책을 시작하기 전에 몇 가지 밝혀둘 사항이 있다. 우선, 위에서 밝힌 것처럼 책의 대부분은 회화와 영화에서의 프레임의 역할과 의미작용을 살펴보는 데 집중한다. 적어도 현재까지는 회화와 영화가 각각 고정 이미지 예술과 운동 이미지 예술을 대표하는 분야이므로, 두 분야를 중심으로 프레임에 대해 고찰하는 작업이 어느 정도 유의미한 결과를 이끌어낼 수 있을 것이라 믿는다. 또한 프레임이라는 주제에 초점을 두긴 했지만 다루어야 할 범위가 너무 방대해, 가급적 대표적이고 중요한 작품 위주로 골라서 살펴보았다. 이 선택과정에는 저자의 개인적인 주관과 선호가 반영되었을 것이고, 이에 대해서는 독자에게 이해를 구한다. 아울러, 프레임이라는 개념 자체가 문화적 혹은 제도적 산물이라는 점도 명시할 필요가 있다. 이를테면 중국 회화를 비롯한 동양의 시각예술에서 오랫동안 프레임은 이렇다 할 고려의 대상이 아니었다. 끝으로, 이 책에서 언급하는 사례들은 대부분 주류 영역에 속하는 작품들이다. 당대에는 파격적인 시도로 평가되거나 혹은 전혀 그 의의를 인정받지 못

했다 해도, 결국엔 후대에 재평가되어 널리 알려지게 된 작품들이다. 소위 비주류로 분류되는 작가들, 지속적으로 실험적이고 탈경계적인 양식을 추구한 작가들의 작품에서, 프레임은 처음부터 언제든 넘나들고 무너뜨릴 수 있는 일시적인 틀이자 인식론적인 틀에 불과했다. 영화로 국한해도, 무성영화시대의 지가 베르토프Dziga Vertov나 장 엡슈타인Jean Epstein의 영화에서부터 다채널 필름 방식을 활용하는 현대의 더그 에이킨Dough Aitkin이나 아이작 줄리언Isaac Julien의 영화에 이르기까지, 수많은 작품에서 프레임은 수시로 분할되고 변경되고 해체되는 가변적이고 임의적인 경계 그 이상도 이하도 아니었다.

이미 VR영상도 낯설지 않은 매체가 되어가고 있다. 360도 모든 공간을 사용하는 VR(가상현실)세계에서 이미지의 경계이자 틀로서 프레임의 기능은 더이상 의미도, 효력도 얻지 못한다. 어쩌면 프레임이 탄생하기 이전의 시대, 즉 이미지와 실재 사이의 경계가 존재하지 않았던 동굴벽화 시대와 유사한 성질의 세상이 단숨에 도래할지도 모른다. 역설적으로, 그렇기 때문에 지금 이 시점에서 우리는 프레임이란 무엇인가에 대해 질문해봐야 한다. 프레임이라는 개념과 실체가 탄생하고, 변화하고, 와해되고, 재정립되어온 과정을 하나씩 되돌아봐야 한다. 이 책은 그러한 논의를 시작하는 책이다. 이 책을 통해, 오랫동안 배제되고 유보되었던 프레임에 대한 논의들이 다시 시작될 수 있기를 희망한다. 또 이미 과잉상태에 접어든 영상매체시대에, 영상 혹은 이미지에 대한 논의가 좀더 진지하게 이루어질 수 있기를 소망해본다.

PART. 1

프레임은 한마디로 이미지의 '가장자리' 또는 '경계'를 말한다. 프레임은 이미지가 끝나는 곳이며, 동시에 이미지 바깥의 세계가 시작되는 곳이다. 이미지의 가장자리로서의 프레임은 이미지와 세계를 구분해준다는 점에서 가시적 경계라 할 수 있고, 그 독자적 실체를 갖지 않는다는 점에서는 비가시적 경계라 할 수 있다.

오랫동안 프레임은 이미지의 경계뿐만 아니라 이미지의 '조형적 틀'을 가리키는 용어로도 사용되어왔다. 일찍이 인류는 다양한 형태의 테두리 선이나 문양으로 이미지의 경계를 강조했는데, 대체로 사각형인 테두리들은 이미지와 세계를 구분지을 뿐만 아니라, 그 내부 영역으로 시선을 유도하고 내부 요소들과 다양한 관계를 맺는 조형적 틀로서 기능해왔다. 또한 미노아문명의 프레스코화나 고대 그리스의 도기화에서 볼 수 있는 것처럼, 굵은 띠 모양의 테두리들은 그 자체로 그림 둘레에 그려진 또하나의 그림이었다. 그후, 초기 기독교의 성상화聖像畵에서 그림의 보호 기능을 더한 나무 액자가 일종의 '물리적 틀'로 사용되기 시작한다. 시간이 지날수록 액자는 그림을 보호하고 운반하는 도구에서 관객의 주의를 끌고 그림의 의미를 강조하는 수단으로 발전해갔고, 르네상스 이후로는 단순한 물리적 틀을 넘어 그림의 또다른 의미 영역이자 하나의 독자적 형상으로 간주되었다.

프레임

하지만 사진의 등장과 함께 이러한 액자의 역할들은 전면적으로 재고되며, 프레임 자체에 대한 근본적인 질문이 제기되기 시작한다. 물리적 틀이나 조형적 틀이기 이전에 '이미지의 경계'로서 프레임에 대한, 즉 프레임의 본질과 기능에 대한 사유가 새롭게 대두되기 시작한 것이다. 사진의 진정한 목적이 공간의 절단보다 순간의 포착에 있듯, 프레임의 기능도 공간의 한정에서 '순간의 한정'으로 바뀌어가며, 프레임의 본질 또한 이미지의 절대적 경계이자 고정된 틀에서 '임의적 경계이자 가변적인 틀'로 변모해간다. 영화 프레임은 사진 프레임과 유사한 기능에서 출발해 곧바로 중요한 차이를 드러내는데, 정지된 이미지를 둘러싸는 사진 프레임과 달리 움직이는 이미지에 따라 끊임없이 이동하고 변화해야 했기 때문이다. 즉 영화에서 프레임은 공간과 운동과 시간 모두에 대한 가변적이고 유동적인 한정이 되며, 프레임이자 곧 프레이밍인 영화 프레임은 모든 작품에서 끊임없이 부유하고 변화하는 '유동적이고 가변적인 틀'로 기능한다.

프 레임이란
무엇인가?

1_ 이미지의 모태이자 기호적 절단

이미지의 모태이자 재현의 조건

회화·사진·영화를 비롯한 모든 시각예술에서 프레임은 '이미지의 틀'로
기능한다. 이미지가 의미를 담은 하나의 기호체로 작동하기 위해서는 먼저 이
미지를 세계로부터 분리시켜줄 수 있는 틀이 필요하다. 프레임은 이미지의 범
위를 한정하고 이미지의 크기와 형태를 규정하는 가시적/비가시적 틀이다. 즉
"이미지가 무한하거나 무규정적이지 않게 만들고, 이미지를 완성하고 고정시
키는"[*] 도구 혹은 장치인 것이다.

또한 프레임은 재현representation의 가장 기본적인 조건이자 이미지에 대한

[*] Jacques Aumont, *L'œil interminable*, Séguier, 1989, 106쪽.

미학적 수용의 조건으로 작동한다. 프레임은 예술가가 취하는 개별적 시각의 출발점이 되고, 이미지 내부의 구성과 다양한 요소들의 배치에 결정적인 영향을 미치는 일종의 '모태matrice'가 된다. 프레임은 이미지가 발생하는 장소, 이미지가 그 정체성을 부여받고 탄생하는 장소인 것이다. 루이 마랭의 언급처럼, 프레임은 "재현을 절대적인 현전의 상태로 만들면서, 재현에 대한 시각적 수용의 조건들 및 응시 조건들과 관련해 정확한 규정을 제시한다."[*] 프레임을 통해 이미지를 한정하고 재현한다는 것은 이미지를 응시의 대상으로 만든다는 것을 의미한다. 프레임의 가장 기본적인 역할은 이미지를 "보기 위해 만들어진 것"으로, 즉 "시각의 대상"으로 구성하는 데 있다.[**]

기호적 절단

한편 프레임은 세계에 대한 일종의 "기호적 절단coupure sémiotique"[***]이라 할 수 있다. 화가·사진작가·영화감독 등 모든 예술가는 프레임을 이용해 세계에 대한 취사선택을 행한다. 프레임을 통해, 정확히는 '프레이밍'이라는 프레임 만들기 과정을 통해, 이들은 세계의 일부를 취하고 나머지는 버린다. 작품의 시각적 영역을 구성할 요소들을 선택하고 나머지는 버리거나 또는 감추면서, 관객이 보아야 할 것과 보지 않아도 될 것을 결정하는 것이다.

다시 말해 예술가는 프레임을 통해 세계라는 혼돈 속에서 하나의 시각장을 선택하고, 경계를 설정하며, 그 내부 요소들에 각각 특별한 의미를 부여한다. 그 과정에서 프레임은 그 자체로 다양한 독해와 추론을 요구하는 장치

[*] Louis Marin, *De la représentation*, Seuil/Gallimard, 1994, 347쪽.
[**] Louise Charbonnier, *Cadre et regard. Généalogie d'un dispositif*, L'Harmattan, 2007, 147쪽.
[***] 같은 책, 29~30쪽.

로 기능하게 되고, 이미지 역시 프레임 덕분에 무규정의 질료에서 의미를 발신하는 기호적 질료로 변모한다. 프레임과 함께 이미지는 스스로 의미작용을 수행하는 하나의 '기호체'가 되는 것이다. 이 기호화 과정에서 프레임은 단순한 틀의 역할을 넘어 이미지의 "내적 구성"을 관할하는 역할을 수행하며, 나아가 이미지가 담고 있는 "담론의 조작자"로도 기능한다.▪

주관적 시선

따라서 프레임이 행하는 기호적 절단은 이미 그 안에 창작자의 의도와 주관이 담긴 '주관적 절단'이라 할 수 있다. 프레임이 행하는 절단 혹은 선택 행위에는 필연적으로 예술가의 주관이 개입된다. 실재의 어느 부분을 선택해, 어떤 크기와 각도로 잘라서 보여주느냐에 따라 동일한 현상과 사건의 의미가 완전히 달라질 수 있기 때문이다. 아울러, 우리의 시야가 정확하게 프레임화되지 않는다는 사실, 즉 시야의 경계 자체가 불분명하고 항상 유동적이라는 사실도 고려해야 한다. 우리가 정확하게 프레임화해서 바라보지 못하는 세계를 직사각형이나 정사각형 또는 원형의 형태로 잘라서 제시하는 것 자체가 이미 우리의 주관적 시각과 관점을 드러내는 행위라 할 수 있는 것이다.

예를 들어 초기 르네상스 화가 프라 안젤리코Fra Angelico는 고전 회화의 주요 테마 중 하나인 '수태고지'를 자주 그림의 주제로 삼았는데, 그가 그린 수태고지 그림들은 시대와 환경에 따라 조금씩 다른 프레임으로 제시되었다. 가령 피에솔레 산도미니코수도원의 〈수태고지L'Annunciazione del Prado〉(1435)(그림 18)에서, 화가는 로지아의 원주들을 이용해 그림의 공간을 각각 숲의 공간, 가

▪ Jacques Aumont, *L'œil interminable*, 107~108쪽.

브리엘 천사의 공간, 그리고 마리아의 공간으로 삼등분한다. 이 공간들 중
두 남녀가 몸을 웅크린 채 걷고 있는 숲의 공간은 아담과 이브의 에덴동산을
표상하는 것으로, 그림의 삼면분할 구조는 궁극적으로 그리스도를 수태하
는 마리아에 의해 에덴동산(낙원)이 다시 회복될 수 있음을 암시한다.[*] 그런
데 피렌체 산마르코수도원의 〈수태고지Annunciazione del corridoio Nord〉(1440~1442)
(그림 17)에서는 프레임을 우측으로 이동시켜 로지아 공간이 그림의 대부분
을 차지하도록 구성한다. 즉 가브리엘 천사와 마리아가 마주보고 있는 동일
한 장면을 전작과 다른 각도와 거리로 프레이밍함으로써, 전혀 다른 느낌의
수태고지 그림을 만들어낸 것이다. 이 그림에서 로지아의 원주들은 왼쪽의
숲 공간을 가린 채 화면을 거의 이면분할하고 있으며, 그렇게 양분된 공간은
각자 자신의 공간을 차지하며 서로 대면하고 있는 천사와 마리아의 존재를,
즉 그들의 특별한 만남 자체를 강조한다.[**]

마찬가지로, 영화에서도 프레임의 차이는 크고 작은 의미의 변화로 이어
진다. 최초의 영화 중 하나이자 단순한 기록영화인 뤼미에르 형제의 〈공장 노
동자들의 퇴근La Sortie des Usines Lumière à Lyon〉(1895)에도 이러한 프레임과 주관적
시선의 관계가 내포되어 있다. 30초 남짓의 이 짧은 영화는 공식적으로 세 가
지 버전을 갖고 있는데, 세 버전은 동일한 공장에서 동일한 사람들이 문을 열
고 나오는 모습을 각각 다른 크기와 앵글로, 즉 세 가지 다른 프레임으로 촬
영해 보여준다. 그중, 일정한 거리에 떨어져 공장의 전경을 프레이밍한 첫번째

[*] 윤익영, 「프라 안젤리코 〈수태고지〉 조형 분석: 성 마르코S. Marco 수도원 벽화를 중심으로」, 『현대미술학
논문집』 5호, 현대미술학회, 2001, 248쪽.
[**] 같은 글, 255~256쪽. 이 그림이 내포하고 있는 다양한 의미와 상징에 대해서는 이 책의 2부 2장에서 다시
자세히 다룰 것이다.

버전과 가까이 다가가 공장의 정문과 출입문을 중심으로 프레이밍한 두번째
버전은 확연한 차이를 드러낸다. 커다란 마차가 정문을 빠져나오는 모습까지
온전히 담아낸 첫번째 버전이 어딘지 여유 있고 평온한 퇴근 풍경을 보여준다
면, 문이 열리자마자 쏟아져나오는 사람들의 모습을 보여주는 두번째 버전에
서는 긴박하고 쫓기는 듯한 느낌의 퇴근 풍경이 강조되기 때문이다. 뤼미에르
형제는 그들이 만든 영화사 최초의 영화들에서부터 '카메라 위치와 중심인물
사이의 관계'라는 프레임의 주요 효과를 자유롭게 다룰 줄 알았다. 자크 오몽
의 은유적 표현처럼, "영화는 탄생하자마자 프레임에 '화면'의 경계라는 의미
를 온전히 부여할"■ 줄 알았던 것이다.

2_ 분리이자 통합, 한정이자 위반의 경계

기호적 재봉으로서의 프레임

프레임은 기호적 절단이자 동시에 '기호적 재봉couture sémiotique'■■이기도
하다. 재봉이란 무언가를 절단한 후 다시 꿰매어 봉합하는 작업, 즉 자르고
붙이는 작업을 뜻한다. 기호적 재봉으로서의 프레임은 무엇보다 내부와 외부
를 잇는, 즉 이미지와 세계를 연결하는 '중개intermédiaire' 기능을 수행한다.

다시 말해 프레임은 본질적으로 '분리'와 '연결'이라는 이중적 속성을 내
포한다. 먼저 이미지와 세계 사이의 모든 가시적 연결선을 절단해 하나의 고

■ Jacques Aumont, *L'œil interminable*, 29쪽.
■■ Louise Charbonnier, *Cadre et regard. Généalogie d'un dispositif*, 38쪽.

유한 재현세계를 만든 다음, 다시 그 재현세계의 원활한 의미작용을 위해 이미지와 세계를 보이지 않는 끈으로 연결한다. 프레임 내부에 형성되는 세계는 결국 바깥의 실제세계에서 비롯한 세계이기 때문이다. 게오르크 짐멜의 언급처럼, 프레임은 현전과 삭제, 힘의 분출과 억제 사이에서 매우 섬세한 균형을 지키며, "예술작품과 주위 환경 사이에서 중개 역할을 하고, 양자를 분리시키는 동시에 다시 잇는다."[*] 프레임은 작품과 환경, 내부와 외부를 구분짓는 경계일 뿐 아니라, 양자를 잇는 매개체다.

　　나아가 이미지를 세계로부터 절단한 후 다시 세계와 연결하는 프레임의 공정工程은 세계로부터 대상을 분리해 분석한 후 다시 세계와 연결해 통찰하는 '사유'의 공정을 상기시킨다. 기호적 재봉으로서의 프레임은 그 안에 항상 절단과 결합이라는 과정을 내포하는데, 그것은 분석과 통합이라는 사유의 경험으로 나아가는 전 단계가 될 수 있다. 즉 프레임에는 이미 사유의 과정이 내재되어 있으며, 프레임을 만들어내는 프레이밍 작업의 기저에서는 이미 사유의 작업이 진행되고 있다.[**] 또한 관객으로 하여금 작품에 가까이 다가오게 하는 동시에 일정한 거리를 유지하게 만드는 프레임의 속성도 프레임과 사유 사이의 근본적인 유사성을 낳는다. 프레임은 그것이 둘러싸고 있는 이미지로 관객의 시선을 유도하는 동시에, 이미지를 보기에 가장 좋은 지점에 관객을 고정시킨다. 이는 '프레이밍'을 뜻하는 프랑스어 'cadrer(카드레)'의 어원과도 연관되는데, 본래 투우 용어인 이 단어는 '황소를 찌르기 전에 꼼짝 못하게 하기'를 의미하며, "관객이 최적의 이미지 관람을 위해 특정한 위치에 고정해 머

[*] Georg Simmel, *Le Cadre et autres essais*, Le Promeneur, 2003, 86쪽.
[**] Guillaume Soulez, "Penser, cadrer-le projet du cadre", *Penser, cadrer: le projet du cadre*, Guillaume Soulez et Bruno Péquignot (dir.), L'Harmattan, 1999, 5쪽.

물러야 함"을 상기시킨다.[*] 요컨대 프레임은 그 자체로 관객에게 '몰입'과 '거리두기'라는 이중적 태도를 요구하고, 이러한 몰입과 거리두기는 벤야민의 언급처럼 우리가 종합적 사고로 나아가기 위해 이미지 앞에서 취해야 할 가장 기본적인 태도다.[**]

한정이자 위반 혹은 한계이자 창문

프레임이 이미지를 '한정'한다는 것은 이미 그것의 '위반transgression' 가능성을 전제하고 있다는 사실도 주목해야 한다. 자크 데리다의 언급처럼, 모든 약호와 경계는 그 시작부터 위반과 관련되어 있고 "위반은 경계가 항상 작동하고 있음을 함축"[***]하고 있기 때문이다. 기호적 절단 혹은 기호적 재봉으로서의 프레임 안에는, 그 한계를 지키려는 힘과 이를 넘어 외부로 나아가려는 힘이 공존한다. "한편으로는 프레임 안에 규범화된 사고가 존재하고, 다른 한편으로는 다른 쪽으로, 즉 기호적 울타리의 한정으로 인해 위험과 혼돈과 위협의 공간으로 간주되는 '외부'로 나아가려는 욕망과 그에 대한 매혹이 존재하는"[****] 것이다.

세계의 일부를 인위적으로 절단하고 재봉한 뒤 닫음으로써, 프레임은 자연스럽게 그 나머지 세계를 향한, 즉 프레임 바깥을 향한 우리의 주의와 관심을 유발한다. 프레임은 형성되는 순간 이미 외부를 향한 욕망을 내포하며, 버려지고 감추어진 그 나머지 것들에 대한, 즉 '비규범화된 외부'에 대한 우리

[*] Giovanni Careri, "L'écart du cadre", *Cahiers du Musée National d'Art Moderne*, Musée National d'Art Moderne, 1986, 160쪽.
[**] 발터 벤야민, 『아케이드 프로젝트 1』, 조형준 옮김, 새물결, 2005, 112쪽.
[***] Jacques Derrida, *Positions*, Les éditions de Minuit, 1972, 21쪽.
[****] Louise Charbonnier, *Cadre et regard. Généalogie d'un dispositif*, 42쪽.

의 호기심과 갈망을 자극한다. 반대로, 프레임 바깥에 대한 이러한 욕망은 애초에 그 욕망을 낳게 한 '인위적 한계'에 대해, 즉 시각적 한계이자 사유의 한계인 프레임 자체에 대해 반복적으로 응시하고 숙고하게 한다. "저 너머를 보거나 상상하기 위해서는, 내부의 한계들에 대해 이해해야 하고 프레임에 대해 이해해야 하기"[■] 때문이다. 프레임은 구심적인 속성과 원심적인 속성을 동시에 내포하고 있으며, 우리의 시선은 규범과 통제를 따르는 프레임 내부와 비규범화된 프레임 외부를 동시에 욕망하게 된다.

프레임에 내재된 이러한 한정과 위반의 속성은 자연스럽게 '한계'이자 '창문'으로서의 프레임이 지닌 기능을 환기시킨다. 한편으로 프레임은 이미지의 영역을 규정하고 이미지의 요소들을 가두는 한계, 즉 기호적 울타리이지만, 다른 한편으로는 관객을 현실세계에서 이미지세계로 이끌고 다시 이미지세계에서 상상세계로 인도하는 창문 혹은 통로다. 아래에서 다시 살펴보겠지만, 프레임 내부 이미지와 외부 이미지가 서로 이질적 속성을 갖든(회화의 경우) 동질적 속성을 갖든(사진과 영화의 경우), 우리는 프레임 내부 이미지를 매개로 '지금 여기'가 아닌 '다른 세계'에 대해 무한한 상상의 나래를 펼칠 수 있다. 프레임 바깥은 단순히 경계의 바깥이나 공간적 외부를 의미하는 것이 아니라, 지각되는 세계의 바깥, 즉 기억이나 상상의 세계도 의미한다. 오몽은 다음과 같이 설명한다.

> 프레임은 작품을 열거나 닫을 수 있다. 프레임은 우리의 시선을 구속해 작품을 두루 편력하게 할 수 있고, 혹은 우리의 정신을 자극해 그 경계

■ Odile Bächler, "Cadre et découpage spatial", *Penser, cadrer: le projet du cadre*, 62쪽.

들 너머에서 방랑하도록 할 수도 있다.[*]

[*] Jacques Aumont, *L'œil interminable*, 115쪽.

회화에서의
프 레 임

1_ 이미지의 경계에서 조형적 또는 물리적 틀로

이미지의 경계 혹은 틀로서 프레임의 등장

회화를 기원으로 하는 시각예술에서 프레임에 대한 인식이 정확히 언제 부터 시작되었는지는 불분명하다. 최초의 그림들, 즉 선사시대 선조들이 동굴 벽에 그린 그림들에는 프레임에 대한 인식이 부재한다. 그들은 동굴 밖에서 마주치는 것들, 이를테면 동물·인간·나무·바위 등을 어두운 동굴 벽에 그리고 새겼지만, 거기에는 그림의 구성에 대한 인식도, 이미지의 경계나 틀에 대한 인식도 찾아볼 수 없다. 벽화의 주요 대상들, 즉 동물들과 인간들은 "분명하게 배열되어 있지 않고 어떤 질서나 구성 없이 뒤죽박죽으로 그려져"[■] 있으

■ E. H. 곰브리치, 『서양미술사』, 백승길·이종승 옮김, 예경, 2012, 42쪽.

며, 그림의 영역과 실재의 영역을 구분해주는 경계도 설정되어 있지 않다. 라스코동굴 벽화(그림 1)에서 확인할 수 있는 것처럼, 이들의 그림은 굴곡이 심한 동굴의 내벽 구조를 따라 그려졌고 굴곡들 사이에 난 편평한 면이 자연스럽게 그림의 공간이 되었다. 즉 그림의 인위적 경계를 정하는 것은 이들에게 고려의 대상이 아니었고, 그림이 그려지지 않은 동굴 벽도 그림의 영역과 동일한 질감을 드러내면서 마치 그림의 연장된 공간처럼 연결되어 있었다. 최초의 화가들에게는 동굴 벽 전체가 하나의 캔버스였으며, 아직 그들에게는 재현세계와 실재세계를 분리해 사고할 수 있는 능력이 부족했던 것이다.

이미지의 틀 혹은 재현세계의 경계로서 프레임에 대한 인식이 나타나기 시작한 것은 선사시대의 도기 그림들에서부터다. 선사시대 중동지역의 도기들에서 그 사례를 발견할 수 있는데, 기원전 4000년경 페르시아 문명 당시 수사지역의 채색토기가 그에 해당한다. 채색토기의 외면에는 검정과 갈색 안료로 염소 형상과 원 문양이 그려져 있고, 사각형의 두꺼운 테두리선이 그것들을 둘러싸고 있다. 이 테두리선으로 인해 도기 외면에는 하나의 독립적인 재현세계가 형성되며, 그 세계 안에는 형상(염소와 원 문양)들과 바탕공간이 존재한다.[*] 이후 벽화에서도 프레임에 대한 인식이 등장하는데, 미노아문명의 프레스코화에서 이를 확인할 수 있다. 가령 황소가 도약하는 모습을 그린 크레타섬의 한 프레스코화(그림 2)에는, 황소의 모습을 부각시키면서 주변 환경과도 구분짓는 직사각형의 틀이 존재한다. 황소와 인물들을 테두리짓는 네 개의 선은 건물 내벽에 그려진 정교한 문양의 일부이기도 한데, 독자적 패턴의 이 '테두리 문양'은 그림의 영역을 규정할 뿐 아니라 돋보이게 하며, 나아가 그

[*] W. H. 베일리, 『그림보다 액자가 좋다』, 최경화 옮김, 아트북스, 2006, 10쪽.

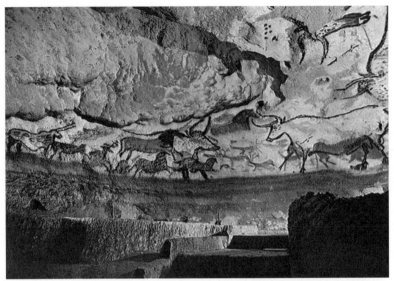

그림 1 라스코동굴 벽화, 기원전 15,000~10,000년경.

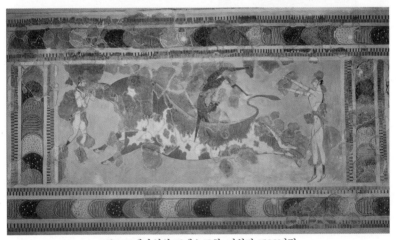

그림 2 크레타섬의 프레스코화, 기원전 1500년경.

림이 주변 환경과 적절한 조화를 이루게 한다.

테두리 문양과 액자의 발달:
조형적 틀 그리고 물리적 틀로서의 프레임

이처럼 선사시대 도기와 벽화들에서 우리는 그림의 영역을 규정하고 한
정하는 경계가 실재하는 것을 확인할 수 있다. 또 그 경계 역할을 강조하기 위
해 삽입된 두껍고 진한 테두리선이 일종의 조형적 틀 역할을 수행하는 것도
확인할 수 있다. 즉 이 시기부터 이미 이미지의 경계이자 틀로서의 프레임 개
념이 통용되고 있었던 것이다.

그림 3 그리스 도기, 기원전 5세기경.

그림을 한정하는 테두리 문양은 그리
스시대 도기(그림 3)에서 더욱 정교한
형태로 발전한다. 도기의 표면에는
이집트 그림의 경직된 스타일에서
벗어나 부드럽고 자연스러운 선으로
표현된 인물들이 새겨졌고, 그 주변
을 섬세한 장식과 기하학적 구성의
테두리 문양이 둘러쌌다. 단번에 시
선을 사로잡을 만큼 화려하고 정교한
테두리 문양 덕분에 도기 표면에는 하
나의 굳건한 재현세계가 형성되었고, 그
안에서 펼쳐지는 인물들의 역동적인 포즈
와 다채로운 의상이 관객을 드넓은 상상의
세계로 인도했다. 크레타섬의 프레

그림 4 〈성 루가〉 필사본의 한 면,
750년경, 성갈렌수도원 도서실.

스코화를 둘러싼 테두리 문양이 그림의 틀이기 이전에 건축물의 내벽을 장식
하는 문양이었다면, 그리스 도기의 테두리 문양에서는 표면을 장식하는 기능
만큼 그림을 둘러싸는 기능도 중요하게 부각된 것이다. 그리스 도기에서부터
프레임은 이미지를 한정짓는 진정한 틀로서 기능하고, 나아가 고유한 형태와
미적 가치를 지닌 독자적인 형상figure으로서도 기능한다.**

　　이후, 테두리 문양은 다양한 형식의 그림들에서 이미지의 경계이자 독자

* 자세한 설명은 E. H. 곰브리치, 『서양미술사』, 78~81쪽 참조.
** 그리스 도기의 화려하고 장식적인 테두리 문양은 훗날 중세 삽화가들이나 르네상스시대 액자제작자들에
게 중요한 영감의 원천이 되며, 오늘날까지도 다양한 형태로 변형되거나 본래 형태 그대로 사용되고 있다.(W.
H. 베일리, 『그림보다 액자가 좋다』, 11쪽 참조)

적 형상으로서의 역할을 충실히 수행한다. 기원 전후 로마의 벽화들에서는 소박한 스타일의 테두리 문양이 그림 영역과 외부 영역을 구분해주는 경계이자 틀 역할을 했고, 7~8세기 잉글랜드와 아일랜드의 필사본 삽화(그림 4)에서는 용과 뱀들이 서로 뒤엉켜 있는 복잡한 문양의 테두리가 엄격한 구성에 따라 그림을 둘러쌌다.[*] 또 9세기경 중부유럽의 필사본 복음서 삽화들에서는 나무 액자와 유사한 형태와 질감을 갖는 테두리 문양이 그림의 가시적 경계이자 조형적 틀 역할을 담당했다. 요컨대 벽화나 필사본 삽화들에서 인물과 풍경을 둘러싸는 사각형 테두리 문양은 그림 영역에 속하는 동시에 그림에서 분리되면서, 그림의 경계와 틀 역할뿐 아니라 그림과 주변 환경 사이에서의 매개 역할도 수행했다.

한편, 기원후 2세기경에는 일종의 '물리적 틀'이라 할 수 있는 액자가 등장한다. 로마의 기독교인들이 고안해낸 액자는 초기에 성상화聖像畵, icon를 보호하거나 운반하는 도구로 사용되었는데,[**] 시간이 지날수록 테두리 문양이 담당하던 경계이자 형상으로서의 프레임 역할을 대신하게 된다. 중세 후기에 들어 액자는 교회 제단화의 틀로 사용되면서 더욱더 독자적인 형태와 기능을 갖추어간다. 중세에서 르네상스에 이르기까지, 제단화는 교회의 권위와 복음의 전파를 위해 금박이나 보석 등으로 점점 더 화려하게 장식되었고 다양한 상징들도 담게 된다.(그림 5) 또 그림의 의미를 보충하는 작은 그림들이나 비문들이 액자 위에 직접 삽입되기도 한다. 중세 제단화 액자와 르네상스 제단화 액자는 형태상의 차이를 보이는데, 중세 제단화의 경우 고딕 성당의 전면

[*] E. H. 곰브리치, 『서양미술사』, 159~160쪽.
[**] 성상화 액자에 대한 자세한 설명은 정광신, 「성상화Icon에 관한 연구」, 전남대학교석사학위논문, 1990, 46~48쪽 참조.

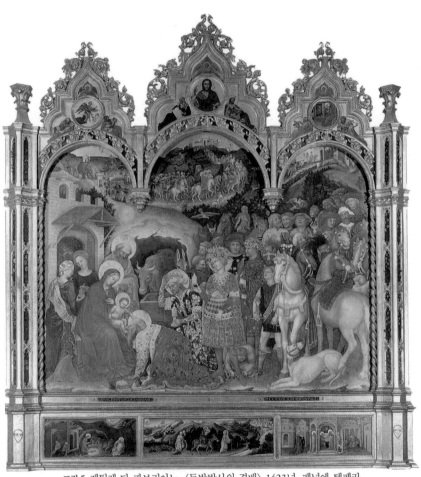

그림 5 젠틸레 다 파브리아노, 〈동방박사의 경배〉, 1423년, 패널에 템페라,
300×282cm, 피렌체 우피치미술관.

을 모방한 액자 형태가 유행했다면, 르네상스 제단화에서는 고대 그리스 신전의 파사드를 연상시키는 액자 형태가 유행한다.[*] 제단화의 발달과 함께 액자는 테두리 문양이 담당해온 역할을 완벽하게 대체하게 되었고, 그림의 내용에 관여하고 그 의미를 보충하는 기능까지도 수행하게 된다. 따라서 그림의 경계이자 틀이며 부수적 장식물이자 독자적 형상인 액자의 미학적 기능에 대해 좀더 자세히 알아볼 필요가 있다.

2_ 파레르곤으로서의 프레임

프레임-액자: 회화의 부가물이자 일시적 틀

데리다는 저서 『회화의 진리』[**]에서 칸트의 '파레르곤parergon' 개념을 재해석하면서 물리적 틀로서, 즉 액자로서 회화 프레임의 성격을 새롭게 규명한다. 칸트는 파레르곤의 복수형 '파레르가parerga'를 사용하여 '순수 취미판단' 즉 순수한 미적판단에 대해 설명하는데, 이 단어는 '작품'을 뜻하는 에르곤ergon에 '주변'을 뜻하는 파라para가 더해져 만들어진 용어다.[***] 즉 칸트의 논의에서 파레르곤은 예술작품에 부수적으로 더해져 있는 장식 혹은 부가물을 뜻하며, 작품 바깥에 존재하지만 작품 옆에 바로 붙어서 작품의 의미를 더해

[*] W. H. 베일리, 『그림보다 액자가 좋다』, 13~14쪽.
[**] Jacques Derrida, *La vérité en peinture*, Flammarion, 1978.
[***] 임마누엘 칸트, 『판단력비판』, 백종현 옮김, 아카넷, 2009, 223쪽. 칸트는 『판단력비판』의 제1장 14절에서 파레르가(파레르곤)이라는 용어를 처음 사용한다. 『판단력비판』은 총3회에 걸쳐 출간되는데, '파레르가parerga'라는 단어와 '회화의 틀'이라는 표현은 제1판(1790)에는 없었고 제2판(1793)과 제3판(1799)에 추가되었다.

주거나 보충해주는 요소를 가리킨다. 칸트는 "그림의 틀(프레임), 조각에 드리워진 의복이나 휘장, 건축물의 주랑" 등을 그 예로 든다. 그에 따르면, 이러한 파레르곤들은 미적 대상으로서의 작품에 결코 내재하는 요소가 될 수 없지만 그 '형식forme'을 통해 취미(미적판단)의 만족을 증대시켜주는 기능을 수행할 수 있다.

파레르곤에 대한 이 같은 설명에는 칸트 철학의 핵심적 요소들이 포진되어 있다. 즉 물질보다 형식에, 감성보다 이성에, 경험보다 논리에 우위를 두고 중심과 주변, 내부와 외부, 본질과 부수附隨, 나아가 의미와 비의미까지 철저히 구분하는 그의 철학적 입장이 그대로 담겨 있다. 또한 예술작품과 미적판단에 대한 그의 모순적 입장 혹은 엄격한 형식주의적 입장도 분명하게 드러나 있다. 실제로 칸트는 『판단력비판』 내내 취미판단(미적판단)을 주관적이고 감성적인 판단이라 규정하면서도 그러한 판단 또한 궁극적으로는 오성과 이성의 통제를 따라야 한다고 주장한다.[*] 또 순수한 취미판단을 위해서는 모든 감각과 관능, 자극이 배제되어야 할 뿐 아니라 가능한 한 모든 질료적 요소도 제거되어야 하며, 회화의 부수적 장식에 지나지 않은 파레르곤은 "단지 그 형식에 의해서만", 더욱이 "아름다운 형식을 가지고 있을 경우에만" 그 기능을 수행할 수 있다고 강조한다.[**]

나아가, 파레르곤으로서의 프레임(액자)은 궁극적으로 삭제되고 소멸되어야 할 대상이다. 작품을 위해 충실한 보충·보완 기능을 수행하지만, 정작 "그것의 가장 큰 힘을 발휘하는 순간 사라지고 소멸되고 지워지고 녹아 없어

[*] 김형효, 『데리다의 해체철학』, 민음사, 1993, 356~357쪽.
[**] 임마누엘 칸트, 『판단력비판』, 222쪽. 이와 관련해 시릴 모라·에릭 우댕, 『예술철학: 플라톤에서 들뢰즈까지』, 한의정 옮김, 미술문화, 2013, 121~125쪽의 설명을 참조할 것.

져야 할"** 단순한 부가물에 지나지 않는 것이다. 전통적인 관점에서 볼 때, 작품도 환경도 아닌 프레임은 아무리 크고 두꺼워도 하나의 형상으로 취급될 수 없다. 그리고 독자적 형상이 아닌 이상, 그 어떤 경우에도 순수한 미적판단의 대상이 될 수 없다. 그뿐만 아니라 바깥이지만 작품 내부에 영향을 미치고 보충물이지만 작품 내부의 결핍을 지시하는 프레임은 전통 미학의 이분법적 사고에 자칫 커다란 혼란을 초래할 수도 있다. 그러므로 작품을 위해 그리고 올바른 미적판단을 위해, 프레임은 그것의 보충적 기능을 수행하는 순간 지각과 사유의 지평에서 사라져야 한다.

데리다는 바로 여기에 칸트의 파레르곤-프레임 논의의 문제가 함축되어 있다고 본다. "형식적인 것과 물질적인 것, 순수한 것과 불순한 것, 고유한 것과 고유하지 않은 것, 안과 바깥"의 대립 구조를 만든 후, 프레임을 그것에 내재된 이중적 속성에도 불구하고 '바깥'으로, 즉 '물질적이고 불순하며 고유하지 않은 것'으로 규정하는 결론에 도달했다는 것이다."** 바깥이자 부수적 장식물이어야 할 프레임이 작품 내부에서 작품의 일부로 기능할 경우, 안과 바깥, 본질과 부수, 형식과 물질 등에 대한 이분법적 틀이 흔들리게 된다. 또한 작품의 내적 영역만을 고유한 의미 영역으로 간주하고 작품의 형식만을 순수한 미적판단의 대상으로 인정하는 전통 미학의 논리도 위험해질 수 있다. 따라서 칸트는 파레르곤을 바깥으로 규정하고 프레임을 파레르곤의 일종으로 결정함으로써, 프레임을 구축하는 동시에 파괴시켰고 존재를 드러내는 순간 바로 사라지게 했다. 그의 철학적 틀 안에서 프레임-액자라는 회화적 틀은 구축되는 동시에 파괴되어야 하는 일시적인 부가물일 수밖에 없는 것이다. 그것

■ Jacques Derrida, *La vérité en peinture*, 73쪽.
■■ 같은 책, 85쪽.

이 역설적 의미에서의 "프레임의 본질 혹은 진리"다.[■]

프레임-액자: 안이자 바깥으로서의 경계, 그리고 독자적 형상

□ 파레르곤: 안이자 바깥으로서의 경계

데리다는 칸트의 파레르곤 개념에 이의를 제기하면서 그만의 독자적 관점을 제시한다. 파레르곤은 작품의 바깥에서 작품의 의미를 보충해주는 단순한 부수적 장식물이 아니라, 바깥의 어느 지점에서 작품의 내부로 영향을 미치고 내부에서의 힘의 작용과 의미 형성에 함께 참여하는 '내재적/외재적 요소'라는 것이다. "단순히 바깥도 아니고, 단순히 안도 아닌 것."[■■] 아니, 바깥이자 안이면서 안과 바깥, 작품과 환경, 표상과 실재 사이의 '경계'로 작동하는 것. 데리다의 논의에서 파레르곤은 작품으로부터 떼어내어 분리할 수 있는 바깥이 아니라, 안과 바깥 사이의 관계를 설정하고 안과 바깥 사이의 상호작용을 유발하는 '안이자 바깥으로서의 경계'를 의미한다.

데리다는 자신의 관점의 근거를 역설적으로 칸트의 저술에서 찾는다. 칸트가 그의 다른 저서 『이성의 한계 안에서의 종교』에서 파레르곤의 위상과 특성에 대해 보다 상세히 밝힌 것에 주목한 것이다.[■■■] 칸트에 따르면, 종교적 파레르곤에 해당하는 "은총의 작용, 기적, 신비, 은총의 수단" 등은 결코 이성의 종교 자체가 될 수 없고 그 고유 영역에 속하지 않는다. 하지만 이성의 종교는 "자기의 도덕적 필요 요구를 만족시켜줄 수 없는" 자체 내의 근본적 결

■ 같은 곳.
■■ 같은 책, 63쪽.
■■■ 임마누엘 칸트, 『이성의 한계 안에서의 종교』, 백종현 옮김, 아카넷, 2015, 233~234쪽.

함으로 인해 기적이나 신비 같은 파레르곤들을 필요로 한다. 물론 칸트는 이성의 종교가 파레르곤들을 결코 그 고유 영역 안에 수용하거나 포함시키지 않으며 따라서 그것들은 단지 "제2의 작업Nebengeschäfte"[*]일 뿐이라고 분명하게 선을 긋는다. 이성의 종교는 파레르곤들을 단지 "부수적인 일 혹은 부수적인 분주함, (작품의) 옆에서 또는 정반대편에서 행해지는 활동 혹은 작업"[**] 정도로 간주하는 것이다.

그러나 데리다가 지적하는 것처럼, 칸트는 일종의 에르곤에 해당하는 이성적 종교가 내부의 결함을 보완해줄 수 있는 초월적인 이념들에까지 자신을 확장하는 사실과 그 이념들을 구현하는 파레르곤들의 실재성에 이의를 제기하지 않는 사실을 인정한다. 이는 실제로, 파레르곤의 보완이나 보충 역할을 인정하는 것일 뿐 아니라 에르곤 내부에 미치는 그것의 영향력과 힘의 실체를 인정하는 것과 마찬가지다. 나아가, 데리다는 칸트의 이러한 설명 자체가 종교든 예술작품이든 소위 본질적인 것(에르곤)이라고 규정되는 것 내부에 존재하는 어떤 '결핍'을 인정하는 것이라고 강조한다. 에르곤 내부에 결핍이 존재하기에, 파레르곤은 고유한 영역에 추가로 더해지는 외재적인 것임에도 불구하고 그 초월적 외재성을 통해 에르곤 내부와 "유희하고 인접하고 접촉하고 마찰하며 한계 자체를 압박해 내부에 개입할" 수 있는 것이다.[***]

□ **파레르곤으로서의 프레임-액자: 이중적 속성의 독자적 형상**
같은 맥락에서, 데리다는 파레르곤으로서의 회화 프레임(액자) 역시 단

[*] 같은 책, 234쪽.
[**] Jacques Derrida, *La vérité en peinture*, 65쪽.
[***] 같은 곳.

34

순한 외적 부가물의 위상을 넘어선다고 주장한다. 물리적 틀에 해당하는 프레임-액자는 작품으로부터도 분리되고 주위 환경으로부터도 분리되는 동시에 작품에도 속하고 주위 환경에도 속하는 이중적 속성의 '형상'이다. 프레임은 "칸트가 원했던 것처럼 통합적인 내부로부터, 즉 작품의 고유한 본체로부터 분리될 뿐 아니라, 외부로부터도, 즉 그림이 걸려 있는 벽으로부터도 분리된다."* 파레르곤으로서의 프레임은 "에르곤과 주위 환경으로부터 동시에 떨어져 나가"** 그 자신만의 독자성을 획득하는 것이다. 또한 프레임은 그림으로부터 분리될 때에는 환경에 속하고 환경으로부터 분리될 때에는 그림에 속하기 때문에, 역설적으로 그림과 환경 모두에 속하게 된다. 다시 말해, 파레르곤으로서의 프레임은 작품과 환경, 이미지와 세계 사이에 존재하면서, 둘 모두로부터 분리되고 동시에 둘 모두에 귀속되는 독특한 이중성을 내포한다. 작품이자 환경이며, 작품도 주위 환경도 아닌 하나의 독자적인 형상인 것이다.

이처럼 이중적 속성을 지닌 독자적 형상으로서의 프레임의 특성은 이미 오래전부터 회화의 액자들에서 발견할 수 있다. 앞서 살펴본 것처럼, 중세와 르네상스 제단화의 액자는 내부 이미지와 외부 환경 사이에 존재하면서 둘 모두로부터 분리되고 동시에 둘 모두에 속하는 이중적 속성을 지닌다. 고딕 성당이나 그리스 신전의 건축양식을 차용한 형태를 통해 그림의 내용을 보충하거나 강화하면서도, 작품도 환경도 아닌 하나의 독자적 형상으로 기능하는 것이다. 이후에 등장하는 액자들도 마찬가지다. 상상 속의 짐승, 동물과 인간의 혼합체, 기이한 형태의 식물 등을 장식으로 사용한 '그로테스크' 양식 액자나 돌출된 꽃송이와 잎사귀의 불규칙한 배열로 고유한 역동성

* 같은 책, 71쪽.
** 같은 곳.

을 만들어낸 '바로크' 양식 액자 등은 그 독특한 형상 덕분에 하나의 독립적인 오브제로 기능할 수 있었고, 동시에 그림의 내용과 주제 구성에도 중요한 영향을 미쳤다.

근대 회화에서는 액자의 재료 및 형태에 대한 탐구가 더 적극적으로 시도되는데, 화가들은 자주 그림과 액자의 경계를 허물어뜨리면서 둘을 하나의 영역 안에 통합시킨다. 파울 클레의 〈아드 마르기넴Ad Marginem〉(그림 6)은 액자의 '재료'를 이용해 액자를 그림의 영역으로 연장시킨 경우다. 라틴어로 '구석에' 또는 '구석으로'를 뜻하는 제목 자체가 관객의 시선을 "그림의 구석으로, 즉 그림의 재현 틀로"■ 향하게 만들고 자연스럽게 그림과 액자의 관계에 주목하도록 유도한다. 우선, 액자를 덮고 있는 갈색 천의 거칠고 성긴 재질이 흙으로 뒤덮인 '대지'의 느낌을 전달하며, 마치 그림 속 식물들이 그 위에서 자라고 있는 듯한 느낌을 만들어낸다. 또한 온갖 종류의 식물들과 상형문자 또는 그림기호 같은 다양한 도상이 대지의 중력에 이끌리는 듯 그림의 네 가장자리에 군집해 있다. 아울러, 그림 안에는 무수히 많은 가는 선들이 새겨져 있는데, 이는 중앙의 붉은 원(태양)으로부터 나오는 광선으로 보이기도 하고 식물들이 뿌리를 내리고 있는 액자(대지)로부터 발생되는 대기의 흐름처럼 보이기도 한다.■■

한편, 액자의 '형태'를 이용해 그림의 의미를 보충하거나 확장하는 경우도 있다. 예를 들어 플로린 스테트하이머Florine Stettheimer의 〈뒤샹의 초상Portrait of Marcel Duchamp〉(1923)에서는 마르셀 뒤샹의 이니셜인 'M'자와 'D'자를 연속적

■ Louis Marin, "Le cadre de la représentation et quelques-unes de ses figures", Les Cahiers du Musée National d'Art Moderne, n° 24, 1988, 75쪽.
■■ 같은 글, 76쪽.

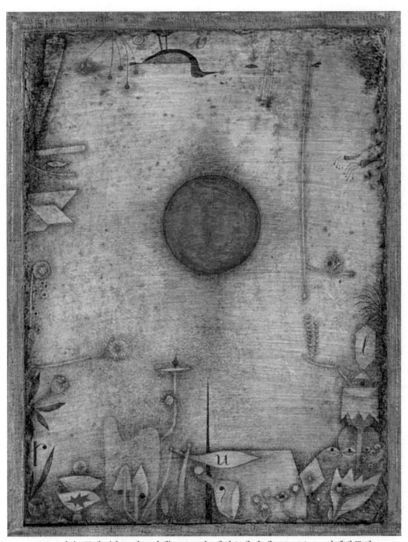

그림 6 파울 클레, 〈아드 마르기넴〉, 1930년, 캔버스에 유채, 75×56cm, 바젤박물관.

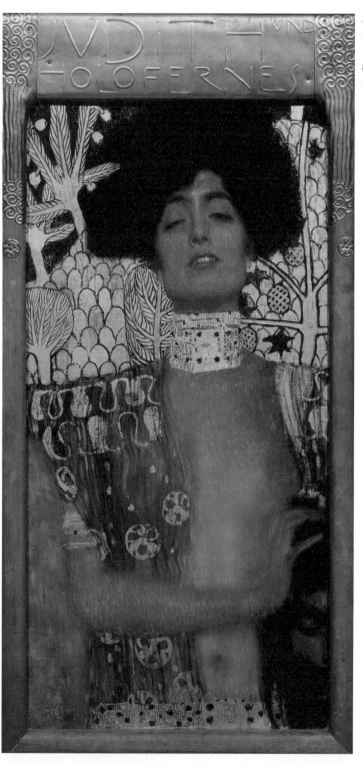

으로 배열한 독특한 형태의 액자가 뒤샹의 작품세계를 강하게 지시하며, 살바도르 달리의 〈머리에 구름을 가득 담고 있는 한 쌍Couple aux têtes pleines de nuages〉 (1936)에서는 '대화를 나누는 남자와 여자' 형태의 액자가 그림에 나타나지 않는 두 인물의 모습을 형상화하면서 그림의 의미를 보충해준다. 구스타프 클림트의 〈유디트 I Judith I〉(그림 7)는 액자의 '형태와 재료' 모두를 이용해 그림의 의미작용 영역을 확장한 경우다. 그림의 제작에 참여한 구스타프와 게오르크 클림트 형제의 협업의 목표는 처음부터 '그림과 액자가 하나가 되는 것'이었다. 목재 액자에 구리판을 덧대고 그 위에 새긴 저부조 파도무늬와 소용돌이 무늬는 그림 속 열대식물 및 금빛 나무 문양들과 어우러지면서 그림 내부의 형상과 색조를 명백한 방식으로 연장한다. 또 액자 상단에 새겨진 'JUDITH'와 'HOLOFERNES'라는 글자는 그림에 내재된 '유디트 신화'의 서사를 지시하면서, 그림 우측 하단에 간신히 모습을 드러내고 있는 참수된 남자(홀로페르네스)의 머리로 우리의 시선을 유도한다.▪

　　정리하면, 회화에서 프레임-액자는 그림을 보호하고 한정하는 도구일 뿐 아니라 그림에 부재하는 요소들을 지시하거나 결핍된 의미들을 보충하는 '연장된 의미작용의 영역'이다. 파레르곤으로서의 프레임-액자는 파괴되고 사라져야 할 바깥이 아니라 지속적으로 존재할 수밖에 없는 '안이자 바깥'이며, 작품 외적이거나 주변적인 것으로 분류되어야 할 부대장식 같은 것이 아니라 그림의 외부이자 동시에 내부에 해당하는 영역이다. 프레임-액자는 형식적이면서 동시에 물질적이고, 중심적이면서 동시에 주변적이며, 내재적이자 동시에 외재적인 특성을 갖는 이중적 속성의 경계라 할 수 있다.

▪ W. H. 베일리, 『그림보다 액자가 좋다』, 96~97쪽.

3_ 불확정성의 기호로서의 프레임

그림 내부의 결핍 또는 의미의 비고정성

앞서 검토한 것처럼, 데리다는 프레임-액자를 그림에 부착된 부가물이 아니라 그림의 경계를 이루면서도 그림 내부에 끊임없이 침투하고 간여하는 무엇으로 보았다. 이미 에르곤(그림)의 고유 영역을 공유하고 있는, 에르곤이 아니면서도 에르곤인 '에르곤적/비에르곤적' 요소로 간주한 것이다. 데리다의 이러한 파레르곤-프레임 논의에서 프레임은 사물로서의 프레임 즉 액자를 가리키지만, 그림의 가시적/비가시적 경계로 가정해도 그 의미는 마찬가지다.

그런데 데리다에 의하면, 프레임의 이러한 침투·보완·재생성의 기능은 근본적으로 그림 내부의 결핍으로 인해 발생한다. 그림 내부에 무엇인가 결여되어 있기에, 프레임이 그것의 '대리보충supplément' 역할을 수행하게 되는 것이다. 그림은 어떤 자유롭고 폭발적인 외부의 에너지로부터가 아니라 바로 이 내적 결핍으로부터 스스로를 보호하기 위해 프레임을 필요로 한다. 또 이 내적 결핍으로 인해, 에르곤(그림)과 파레르곤(프레임)을 포함한 작품 전체가 끊임없이 생성과 해체를 반복할 수 있는 에너지를 얻는다. 그런데 여기서 '내부의 결핍'이란 무엇을 뜻하는가? 어떤 유형의 결핍을 말하며, 또 어떻게 그 결핍 양상을 확인할 수 있는가?

분명한 사실은, 데리다가 말하는 그림 내부의 결핍이 어떤 특정 요소의 부재 또는 공백을 가리키는 것이 아니라는 점이다. 그것은 "정립할 수 있거나 반대할 수 있는 부정적 요소로서의 결핍이 아니고, 실체적인 공백도, 한정할 수 있거나 둘레가 있는 부재도 아니다.""' 한마디로 내부의 결핍은 작품 내에서의 '의미 고정의 불가능성'을 가리킨다. 나아가, 그 결핍 자체를 명료하게 지

시하거나 본래의 상태로 환원시키는 것의 불가능성도 내포한다. 데리다는 내부의 결핍에 다음과 같은 정의를 제시한다.

> ……차연을 그것의 윤곽 안에 고정시키는 것의 불가능성, 이질적인 것 (차이)을 그것이 자리잡은 상태대로 탐색하는 것의 불가능성, 우리가 조금 전에 보았듯이 형이상학이 결핍이라고 부르는 것을 비록 초경험적인 방식일지라도 국지화시키는 것의 불가능성, 그 결핍을 고유한 순환적 여정(진리로서의 거세)에 따라 동일한 상태로든 유사한 상태로든(유사 합치) 그것의 본래 장소로 돌아오게 하는 것의 불가능성.[**]

물론, 작품 내부의 결핍이 지시하는 이러한 의미의 비고정성·비환원성은 무無 또는 무의미를 가리키지 않는다. 그보다는 작품의 의미를 확정지을 수 없고 완결지을 수 없음을 뜻한다. 작품의 의미 영역 자체가 내부와 외부의 다양한 가능성에 열려 있음을, 혹은 내부와 외부의 끊임없는 틈입·치환·대체 등으로 인해 지속적으로 생성중에 있음을 가리킨다.

불확정성의 텍스트로서의 회화

에르곤 즉 회화작품이 내포하는 이 같은 특성들—비고정성, 비환원성, 확정 불가능성—은 데리다의 미학적 사유의 핵심 개념인 '차연差延, différance'으로 수렴된다. 주지하다시피, 차연은 데리다에게 "모든 의미작용, 모든 기호(기

[*] Jacques Derrida, "La structure, le signe et le jeu dans le discours des sciences humaines", *L'écriture et la différence*, Seuil, 1967, 93쪽.
[**] 같은 곳.

표로서든 기의로서든), 모든 언어 혹은 모든 텍스트의 조건"■이며, 소리·문자·이미지 등으로 이루어지는 모든 텍스트의 구성 원리다.

텍스트로서의 회화 역시 그것의 재현과 의미작용에 있어 차연의 지배를 받는다. 텍스트 내의 어떤 요소도 단순히 현전하거나 단순히 부재하지 않고 나아가 "단순히 현전하지 않는 또다른 요소를 지시하지 않고서는 기호로 기능할 수 없는"■■ 것처럼, 회화 텍스트 역시 단순히 현전하지 않거나 단순히 부재하지 않는 요소들 간의 차연관계를 통해 형성된다. 또 차이의 관계망 혹은 차연의 작용이 단지 현전하는 요소들과의 공시적 관계만을 뜻하는 것이 아니라 과거 및 미래의 요소들과의 통시적 관계를 포함하는 것처럼,■■■ 회화 내의 모든 요소들 역시 선행하는 다른 요소들의 흔적을 간직하고 있고 다가올 미래의 요소와도 잠재적 관계를 맺고 있다. 요컨대, 회화는 현전과 부재 사이의 유동적 관계에 의존하며, 서로가 서로의 전제이자 흔적인 각기 다른 요소들의 연쇄적 맞물림을 통해 형성된다. 한 편의 텍스트로서 그림은 그 자체로 다양한 내적 외적 요소들 사이의 차연 작용에 근간을 두고 있고 무한한 해석의 가능성에 열려 있는 '불확정성의 영역'인 것이다.

덧붙여, 회화적 재현행위 자체가 이미 불확정성을 내포하고 있는 행위라는 데리다의 또다른 주장에도 주목할 필요가 있다. 데리다는 『눈멂의 기억들: 자화상과 다른 폐허들』■■■■이라는 글에서 '보기'와 '기억하기'에 대한 사유를

■ 뉴튼 가버, 이승종 옮김, 「비트겐슈타인의 관점에서 본 데리다」 in 이성원, 『데리다 읽기』, 문학과지성사, 1997, 180쪽.
■■ Jacques Derrida, *Positions*, 37~38쪽.
■■■ 데리다에 따르면, '공간화'로서의 차연은 현전의 영역에서 부재하는 것의 영역을 포함하는 보다 넓은 영역으로, 즉 과거와 미래의 흔적을 내포하는 '시간화'의 차원으로 확대된다.(같은 책, 16~17쪽)
■■■■ Jacques Derrida, avec la collaboration d'Yseult Séverac, *Mémoires d'aveugle: l'autoportrait et autres ruines*, Réunion des musées nationaux, 1990.

통해 회화적 재현의 순수성과 객관성에 의문을 제기한다. 특히, 회화적 재현 행위 자체가 근본적으로 시지각보다 기억에 더 의존한다는 주장을, 즉 '눈멂' 이 그림의 기원일 수 있다는 주장을 제시한다.[*] 누구든 공간 속의 대상과 캔 버스 위의 선을 동시에 볼 수 없으며, 따라서 화가는 둘 중 하나에는 맹인이 되어야 하고 어느 하나를 보면서 나머지 하나의 기억을 떠올려야만 하기 때문 이다. 매 순간 화가는 눈앞에 실재하는 대상의 현전과 그것의 부재 사이를 오 가며, 즉 지각과 기억 사이를 오가며 그림을 그려야 한다. 지각과 기억을 쉼없 이 되풀이해야 하는 "그림 그리기는 결국 거기 있는 것과 없는 것, 현전과 부 재 사이의 끊임없는 직조와 다름없다."[**] 다시 말해 회화에서 순수한 재현 혹 은 객관적 재현은 애초부터 불가능하며, 회화적 재현은 본질적으로 불확실한 행위 또는 불가능한 행위이고, 회화의 의미작용 역시 지속적으로 불확정성의 지배를 받을 수밖에 없다.

지표기호로서의 프레임과 불확정성

이처럼 프레임(파레르곤)은 의미 고정의 불가능성이라는 그림(에르곤) 내 부의 근본적인 결핍을 지시하며, 나아가 회화 텍스트의 불확정성과 회화적 재현행위 자체의 불확정성을 지시한다. 물리적 틀이자 시각적 경계로서의 프 레임은 "한 작품의 가능성이자 동시에 그것의 궁극적인 불가능성을 나타내는 결핍의 기표"[***]라 할 수 있으며, 따라서 회화 자체의 불확정성을 지시하는 불확정성의 기호라고도 할 수 있다.

[*] 같은 책, 54~62쪽의 설명 참조.
[**] 박정자, 『빈센트의 구두』, 기파랑, 2005, 40쪽.
[***] 강우성, 「파레르곤의 논리: 데리다와 미술」, 『영미문학연구』 14호, 영미문학연구회, 2008, 9~10쪽.

그런데 기호로서의 프레임은 그 스스로도 불확정성을 내포하고 있다. 프레임은 다른 한편으로 '지표기호$_{indice}$'에 해당하기 때문이다. 특히 사물로서의 프레임, 즉 프레임-액자는 그림 바로 옆에서 그림을 가리키고 지시하는 명백한 지표기호다. 프레임-액자는 그것의 순수한 기능만을 놓고 볼 때 보여주기 또는 나타내기를 수행하는 "지시소$_{指示素, déictique}$" 혹은 "지시사$_{démonstrati}$"에 해당하는 것이다.[*] 찰스 퍼스에 따르면, 지표란 지시 대상과의 물리적 인접성과 그에 따른 지시성을 특성으로 하는 기호의 한 유형이다. 특히 퍼스는 지표를 특징짓는 절대적 조건으로 물리적 인접관계 내지는 연결관계를 강조하는데, 프레임은 그림에 바로 붙어서 그림을 가리키는, "그림에 대한 확실한 지표기호"라 할 수 있다.[**] 퍼스가 제시한 지표기호의 세 가지 변별적 특성은 다음과 같다.

첫째, 지표는 그 대상과 의미적으로 전혀 유사하지 않다. 둘째, 지표는 개체들, 개별적 단위들, 개별적 연속체들을 지시한다. 셋째, 지표는 맹목적 자극을 통해 그 대상으로 주위를 향하게 한다.[***]

프레임의 속성은 퍼스가 언급한 지표기호의 이 세 가지 특성에 모두 상응한다. 프레임은 그것의 지시 대상인 그림과 전혀 유사하지 않고, 그림이라는 개체 혹은 개별적 집합체를 직접적으로 지시하며, 형태와 장식 등 특정한 자극을 통해 응시자의 주의를 그 대상으로 유도한다. 다시 말해 프레임은 "지

[*] Louis Marin, *De la représentation*, 396쪽.
[**] Giovanni Careri, "L'écart du cadre", 163쪽.
[***] Charles S. Peirce, *Écrits sur le signe*, Seuil, 1978, 160쪽.

시 대상과 어떤 유사성이나 유추관계를 갖지 않고 대상이 소유하고 있다고 여겨지는 일반적 특징들에 부합하지도 않는"" 지표기호의 특성에 매우 충실하다. 또, 응시자의 시선을 대상으로 유도하는 지표기호의 지시적 특성도 분명하게 내포하고 있다. 그림보다 조금이라도 더 두꺼울 수밖에 없는 그 부피와 미세한 경사각, 다양한 장식적 특징 등은 관객의 주의를 자연스럽게 그림(지시 대상)으로 이끄는 일종의 "맹목적 자극"으로 기능한다.""

이처럼 프레임은 그림의 곁에 존재하며 일종의 지표기호로서 그림을 가리키고 그림이 재현하는 것을 드러내지만, 그렇다고 해서 그림의 의미를 명확히 결정짓는 것은 아니다. 퍼스의 지적처럼, 궁극적으로 지표기호들은 '대상의 존재' 외에는 "아무것도 단언하지 않기 때문이다.""" 지표기호는 명령법이나 감탄법 정도의 기능만 지닐 뿐, 직설법이나 선언적 문장의 기능을 지니지 않는다. 지표는 그것이 가리키는 대상의 존재를 단언하지만 대상의 의미에 대해서는 아무것도 말하지 못하는 것이다.

마찬가지로, 지표기호로서의 프레임 역시 지시 대상인 그림에 대해 그 존재 외에는 어떤 것도 단언하거나 규정짓지 못한다. 그림 바로 곁에서 이미지를 둘러싸며 '그림이 여기에 있음'을 나타내지만, 정작 그림의 형식이나 주제에 대해서는 아무것도 단언하지 못하고 제대로 설명하지도 못한다. 지표가 지시 대상의 의미를 확정짓거나 고정시킬 수 없는 것처럼, 프레임 또한 지시 대상인 그림의 의미를 확정짓거나 고정시키지 못하는 것이다. 지표기호로서의 프레임은 가시적 공간 내에서 그림을 한정하고 지시하지만 그 의미를 언제나 불확정

■ 같은 책, 158쪽.
■■ Giovanni Careri, "L'écart du cadre", 163쪽.
■■■ Charles S. Peirce, *Écrits sur le signe*, 161쪽.

적인 것으로 남겨두는 '불확정성의 기호'라 할 수 있다.

1_ 사진의 프레임: 순간의 한정과 공간의 해체

임의적 경계로서의 사진 프레임

□ 이미지 혹은 재현에 대한 질문으로서의 프레임

19세기 전반 사진의 등장은 인류의 시각예술에 근본적인 변화를 가져온다. 무엇보다 이미지를 통한 실재의 재현이 인간의 손을 거치지 않아도, 일정한 지속 시간을 투자하지 않아도 가능하다는 인식이 형성되기 시작한 것이다. 사진은 카메라라는 '기계'를 통해 실재를 단 한순간에 재현해냈고(초기에는 일정 시간을 필요로 했다), 그 정확성은 회화 이미지를 압도했다. 또한 기계를 통한 실재의 재현은 원칙적으로 무한한 반복, 무한한 복제가 가능했기 때문에, 재현 이미지로서 예술적 이미지가 지녀온 아우라에 대해서도 숱한 논쟁이 벌

어진다.*

그런데 사진의 등장은 이미지의 본질에 대한 인식의 변화뿐 아니라, 그
것의 기본 요소인 '프레임'의 본질에 대해서도 중요한 인식의 변화를 가져온
다. 이미지를 둘러싸는 견고한 틀로서 프레임의 기능과 역할에 대해 근본적인
물음이 제기되기 시작한 것이다. 짧은 시간 안에 현실의 단면을 포착해 보여
주는 사진은 종종 불균형한 형태로 구성되거나 무의미한 대상으로 채워진 이
미지들을 보여주었다. 회화나 판화 등 기존 시각예술의 기준에서 볼 때 사진
의 프레임은 실재에 대한 부정확하고 불균형한 절단인 경우가 많았고, 특별한
의미를 함축하지 못하는 일시적이고 임의적인 틀인 경우도 잦았다. 현실의 공
간이 프레임 안에서 압축되고 상징화되기는커녕, 균형을 잃고 와해되거나 해
체되는 경우가 자주 일어난 것이다. 이는 결국 이미지 및 재현행위 자체에 대
한 질문으로 이어진다.

따라서 사진에서 중요한 것은, 더이상 물리적 틀로서의 프레임-액자
가 아니라 이미지의 경계로서의 프레임 그 자체가 된다. 물론 사진이 등장한
19세기에도 액자의 새로운 형태와 기능에 대한 실험이 활발히 이어졌지만, 점
차 물리적 틀로서의 액자보다 이미지의 경계로서의 프레임이 더 중요한 탐구
대상이 된다. 이제 모든 시각매체에서 프레임은 단순한 틀의 역할을 넘어 상
상과 실재 세계, 허구와 현실 세계 사이의 복잡한 관계 양상에 대한 사유의
출발점 역할을 수행하게 된 것이다.

* 사진과 아우라에 관해 가장 잘 알려진 논의는 벤야민의 주장들이다. 발터 벤야민의 글 가운데 「사진의 작
은 역사」와 「기술복제시대의 예술작품」(제2판)(『발터 벤야민 선집 2』, 최성만 옮김, 길, 2007), 「보들레르의 몇
가지 모티프에 관하여」(『발터 벤야민 선집 4』, 김영옥·황현산 옮김, 길, 2010) 등 참조.

□ 임의적 경계로서의 사진 프레임: 이미지와 세계의 동질성

회화 프레임과 사진 프레임의 차이에 대한 일반적인 견해는 다음과 같다. 회화에서 프레임이 이미지(작품)와 세계 사이의 이질성을 강조한다면, 사진에서 프레임은 이미지와 세계 사이의 동질성을, 즉 이미지가 곧 세계의 일부임을 명시한다. 회화 프레임이 이미지를 한정하면서 그림을 하나의 닫힌 세계로 만들어주는 반면, 사진 프레임은 이미지를 실제 세계 어딘가와 연결시키면서 사진을 열린 세계로 만들어준다.

이처럼 사진에서 프레임이 이미지를 세계와 연결시키고 이미지와 실재의 동질성을 보장해줄 수 있는 것은, 사진 이미지가 본질상 '절대적 유사성'을 바탕으로 하는 이미지이기 때문이다. 바르트의 언급처럼, 사진은 그 안에 아무리 많은 메시지를 내포한다 해도 기본적으로 실재의 낙인이다. 원칙적으로, 사진 이미지는 '실재의 직접적인 자국'이자 '지시 대상의 낙인'인 것이다. 한 장의 사진에는 다양한 의미 층위들이 내포되어 있지만, 그와 동시에 언제나 "순수 외연"의 층위가 존재한다." 이 순수 외연의 층위는 단순하게 무의미하거나 중립적인 층위를 말하는 것이 아니라, 글자 그대로 "외상적 이미지들"의 층위, 즉 '사진사가 거기에 있었다'라는 사실을 보장해주는 어떤 특별한 층위를 지시한다.""

이와 관련해 바르트는 회화 이미지와 사진 이미지의 차이를 예로 들어 설명한다. 회화에는 비약호화된 도상적 메시지가 존재하지 않고 오로지 '약호화된 도상적 메시지'만이 존재하는 반면, 사진에는 문화적 메시지인 '약호'의

* Roland Barthes, "Le message photographique", *Roland Barthes. Œuvres complètes, Tome II*, Seuil, 1994, 947~948쪽.
** 같은 글, 948쪽.

층위와 자연적 메시지인 '비약호'의 층위가 항상 대립하며 공존한다. 사진의 비약호의 층위에서 대상과 이미지의 관계는 전환이 아닌 '기록'의 관계가 되며, 이때 사진의 대상은 인간의 개입 없이 기계적으로 포획된 것으로, 즉 처음부터 "거기에 있었던 것"으로 인식된다.[*] 즉 사진은 대상에 대한 완벽한 닮음을 전제로 하는 절대 유사물이다. 물론 사진에서도 프레임은 그 자체로 최소한의 주관성을 내포한 기호적 틀로 기능한다. 사진 이미지가 아무리 절대 유사물이자 의미론적으로 텅 빈 이미지라 해도, 프레임에 의한 선택과 절단에는 어쩔 수 없이 작가의 주관적 시선과 관점이 들어가기 마련이다. 하지만 프레임 안에 담기는 사물의 존재 자체는 그 어떤 약호화 작업 없이 객관적으로 제시된다. 사진의 절대 유사성이란 대상이 실제로 '존재했던 것'을 알려주는 일종의 '증명성'이다. 바르트에 따르면, 사진은 "(그것의) '편향적인' 본성상 사물의 의미에 대해서는 거짓말을 할 수 있지만, 사물의 실존에 대해서는 결코 거짓말을 할 수 없다."[**]

요컨대 사진은 절대적 유사성과 증명성을 특징으로 하는 이미지이며, 실재의 직접적인 자국이자 지시대상의 낙인이다. 아울러, 사진의 프레임은 그러한 이미지-낙인과 실재 세계 사이의, 다시 말해 프레임 안과 바깥 사이의 동질성을 기본 조건으로 내포하고 있는 일시적이고 임의적인 경계다. 따라서 사진의 등장과 함께 프레임의 정의는 고정된 틀에서 가변적인 틀로, 절대적이고 영원한 한계에서 상대적이고 임의적인 경계로 변화한다. 또한 프레임 내부의

[*] Roland Barthes, "Rhétorique de l'image", Roland Barthes. Œuvres complètes, Tome I, Seuil, 1993, 1425쪽. 뒤부아 역시 바르트의 입장을 이어가면서, "사진은 의미적으로 비어 있거나 아무것도 쓰여 있지 않은 신호들"이라고 주장한다.(필립 뒤봐, 『사진적 행위』, 이경률 옮김, 사진마실, 2005, 114쪽)
[**] Roland Barthes, La chambre claire. Note sur la photographie, Cahiers du cinéma, 1980, 135쪽.

이미지 영역 역시 견고하게 닫힌 세계에서 언제든 열릴 수 있는 세계로 변모해간다.

순간의 고정과 공간의 해체

한편 파스칼 보니체는 사진의 프레임이 갖는 의미를 새롭게 재검토하면서, 사진에서는 프레임의 공간적 한정 기능이 실제로 그 미학적 유효성을 확보하기 힘들다고 주장한다. 사진에서는 '프레임 만들기'에 해당하는 프레이밍 작업이 공간의 한정이 아닌 '공간에 대한 심각한 해체'를 지향하는 행위가 되고, 나아가 공간보다는 '순간'을 포착해 보여주는 행위가 된다고 강조한다.

먼저 보니체는 사진의 출현과 함께 기존의 회화에서 통용되던 프레임과 프레이밍 개념이 사실상 파괴되기 시작했다고 설명한다. 그전까지 회화에서 프레이밍은 대상 이미지에 대한 공간적 한정 작업이었지만, 사진에서는 그보다 '순간적인 것 혹은 임시적인 것의 고정'이라는 의미로 사용되기 시작한 것이다. 프레임을 뜻하는 프랑스어 'cadre(카드르)'의 어원은 '정사각형'이란 뜻의 라틴어 'quadrus(콰드루스)'이지만,* 프레이밍을 뜻하는 프랑스어 'cadrer(카드레)'는 본래 투우에서 사용되던 용어라는 사실을 상기할 필요가 있다. 앞에서도 언급했듯, cadrer는 투우에서 '황소를 찌르기 전에 꼼짝 못하게 하기'를 뜻하는데, 사진에서도 이러한 의미를 살려 '순간을 고정시키기'라는 뜻으로 사용해왔다.

다시 말해 사진의 대상은 공간이 아니라 '순간'이며, 그중에서도 정지된 순간이라 할 수 있다. 사진의 프레이밍은 공간의 일부를 한정하는 행위가 아

* Christine de Montvalon, *Les mots du cinéma*, Editions Belin, 1987, 68쪽 참조.

니라 변화하는 '운동의 한순간'을 포착하는 행위이며, 따라서 "현실 영역에 대한 부분적이고 불공정한 절단"이 될 수밖에 없다.* 프레이밍은 "모든 것이 운동중이고, 모든 것이 순간마다 끊임없이 변화하는 세계"에서 그 찰나적인 긴박성을 얻는 것이다.** 사진은 자신의 "부유하는 프레이밍cadrage nomade"을 통해 기존의 프레임 개념 자체를 파괴해간다. 사진과 함께, 프레임의 '영토적 한정' 기능은 프레이밍의 '탈영토화' 기능으로 대체되며, 현실의 공간은 프레임 안에서 있는 그대로 재현되기보다 탈구조화되고 해체되어 나타나기 시작한다.

> 순간적인 것의 포착(회화에서는 인상파 화가들이 열광적으로 그들의 미적 원칙으로 삼았다)으로부터 비롯되는 부유하는 프레이밍은 프레임의 파괴를 가져오고, 프레임의 영토적 한정 기능은 프레이밍의 탈영토화 기능으로 대체된다. 이와 같은 프레이밍의 탈영토화는 공간의 붕괴와 근원적인 해체를 내포하며, 동시에 공간 안에서의 인물의 방향 상실을 가리킨다.***

　　사진의 등장 이후, '이미지'의 개념은 언제 어디서든 포착될 수 있는 범용한 것으로 바뀐다. 고전 회화가 재현된 이미지에 부여했던 숭고함과 과장됨은 사라지며, 사진 프레임의 내부는 일상의 도처에서 언제든 도려내올 수 있는 평범한 이미지들의 영역으로 바뀌어간다. 물론 사진의 역사 초기에는 장식적이고 과장된 표현과 고상한 주제가 유행하기도 했다. 특히, 19세기 후반에는

* Pascal Bonitzer, *Décadrages: peinture et cinéma*, Ed. Cahiers du cinéma, 1985, 63쪽.
** 같은 책, 62쪽.
*** 같은 책, 66쪽.

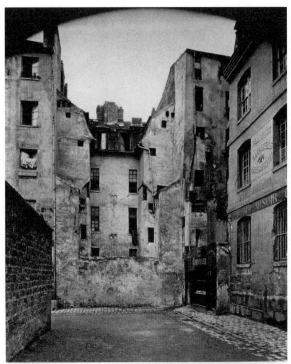

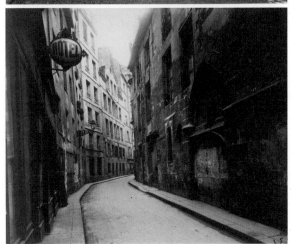

그림 8 외젠 아제(1857~1927)의 사진들. 아제는 1897년부터
사망하기 전까지 파리의 구시가지를 기록하는 사진을 찍었다.

인위적인 장식과 과장을 내세우는 도식적인 '초상사진'과 고전 회화의 시각 체계를 바탕으로 사진에 다양한 미술적 효과를 가하는 '회화적 사진'이 주된 경향을 이루었다. 그러나 발터 벤야민의 언급처럼, 외젠 아제와 같은 인물들이 등장하면서 사진은 그것의 본래 기능, 즉 실재에 대한 기록의 기능을 되찾는다.[*] 아제의 사진들(그림 8)은 전통 예술의 특징인 아우라를 제거하면서 사진을 평범한 사물과 공간들에 대한 중립적 기록으로 만들어갔다. 또한 프레임 역시 숭고한 이미지와 아우라를 감싸는 폐쇄적인 틀이 아니라, 세계의 일부인 이미지를 언제든 세계와 다시 연결시킬 수 있는 가변적인 경계로 바꿔 놓았다.

결국 보니체의 주장처럼, 사진에서는 고전적 이미지에서 행해지던 시선 주체의 강력한 개입이 사라지고 일종의 '공백$_{vide}$의 지배'가 시작된다. 이미지의 모든 면에서 공백의 차원이 새롭게 대두되고 주체의 광범위한 무력화가 행해지며,[**] 프레임의 공간적 한정 기능은 프레이밍의 탈영토화 기능 또는 공간의 해체 기능으로 대체되어간다.

2_ 영화의 프레임: 가변적이고 유동적인 주형

한계이자 창문으로서의 영화 프레임

영화에서 프레임은 기본적으로 카메라의 촬영작업과 연결되고, 미장센

[*] 벤야민은 아제야말로 "몰락기의 관례적인 초상사진들이 퍼뜨린, 사람을 질식시킬 듯한 분위기를 소독한 최초의 인물"이라고 주장했다. 그에 따르면, 아제는 사진으로부터 전통 예술의 특징이라 할 수 있는 '아우라'를 완벽하게 제거했으며 "대상을 아우라로부터 해방"시키면서 현대 사진의 시대를 열었다.(발터 벤야민, 「사진의 작은 역사」, 170~174쪽 참조)
[**] Pascal Bonitzer, *Décadrages: peinture et cinéma*, 67쪽.

의 틀을 제공하며, 숏이라는 형식을 통해 편집의 구성단위가 된다. 특히 영화 관객은 극장의 어둠 속에 숨어서 스크린 너머의 세계를 훔쳐볼 수 있기 때문에, 프레임은 일종의 창문 역할을 하면서 관객에게 관음증적인 쾌락을 제공하기도 한다. 이러한 일반적인 기능 외에도, 영화의 발전과 함께 영화 프레임의 다양한 속성을 연구하고 영화 프레임과 다른 매체의 프레임 간의 차이점을 밝히려는 논의들이 제기되기 시작한다.

앙드레 바쟁은 그 선구자 중 한 사람인데, 특히 회화 프레임과 영화 프레임의 차이를 구분하면서 영화 프레임만의 고유한 특징을 설명했다. 먼저, 그는 회화 프레임이 그림의 내부공간을 현실의 공간과 확실하게 구분시켜주는 가시적 틀 역할을 하는 반면, 영화 프레임은 스크린 위에 현실세계의 일부만을 보여주고 나머지는 가리는 일종의 '가리개' 역할을 한다고 주장했다. 회화 프레임이 그림에서 표현되는 소우주와 그림 바깥의 대우주(세계) 사이의 "이질성"을 강조하는 것에 반해, 영화 프레임은 스크린 내의 세계가 스크린 밖의 외부세계로 무한히 연장되면서 함께 '동질적' 공간을 형성하는 것을 도와주는 임의적이고 일시적인 경계에 해당한다고 본 것이다.[*] 그에 따르면, 회화 프레임은 그림의 안쪽으로만 열려 있는 "구심적" 속성을 지니며, 영화 프레임은 스크린 밖의 우주로 무한히 연장되는 "원심적" 성격을 지닌다. 회화에서는 그림의 경계를 '틀'이라는 의미의 '프레임cadre'으로 명명할 수 있지만, 영화에서는 화면의 경계를 '현실을 가리는 도구'라는 뜻의 '가리개cache'로 부르는 것이 더 타당하다는 것이다.[**]

[*] André Bazin, *Qu'est-ce que le cinéma?*, Les éditions du cerf, 1985, 188쪽.
[**] 같은 곳.

스크린의 경계는 영화 기술 용어가 종종 오해하게 만드는 것처럼 이미지의 프레임이 아니다. 그것은 현실의 일부분만 드러내 보여줄 수 있는 가리개다. 프레임은 공간을 내부를 향해 집중시키지만, 스크린이 우리에게 보여주는 모든 것은 그와 반대로 우주 안으로 무한히 연장되는 것처럼 여겨진다. 프레임이 구심적이라면, 스크린은 원심적이다.[*]

바쟁의 이러한 구분은 얼마 지나지 않아 질 들뢰즈, 자크 오몽, 앙드레 가르디 등에 의해 반박된다. 특히, 오몽은 회화 프레임과 영화 프레임을 대립적인 것으로 보았던 바쟁의 구분에 근본적인 문제가 있음을 지적하고, 영화 프레임에 내재된 이중적 특성과 복합적 역할을 강조한다. 한마디로 그는 바쟁이 회화적인 것과 영화적인 것으로 구별했던 특징들이 회화 프레임이나 영화 프레임 각각에 모두 내재되어 있다고 주장한다. 가령 영화 프레임은 본질적으로 이중적인 성격을 지니는데, 구심적이면서 동시에 원심적이고, 프레임의 내부와 외부를 이질적인 것으로 구분짓는 경계이자 동시에 화면champ과 외화면 hors-champ을 연결시켜주는 일시적인 가리개(혹은 창문)라는 것이다.[**] 오몽은 프레임을 회화적 프레임과 영화적 프레임으로 구분지을 뿐 아니라 각각의 역할을 "진정한 프레임"과 "단순한 가리개"로 나누는 바쟁의 분류 자체가 일종의 오류라고 본다.[***] 이러한 주장을 이해하기 위해서는 그가 구분한 프레임의 세 가지 특성에 대해 좀더 살펴보아야 한다.

[*] 같은 곳.
[**] 앙드레 가르디 역시 영화 프레임에는 구심적 힘과 원심적 힘이라는 상반되는 두 힘이 공존한다고 본다. 자세한 설명은 André Gardies, *L'espace au cinéma*, Meridiens-Klincksieck, 1993, 170쪽 참조.
[***] Jacques Aumont, *L'œil interminable*, 119~120쪽 참조.

오몽은 저서『끝없는 시선_L'œil interminalde_』(1989)에서 회화 프레임 및 영화 프레임에 공통된 특성을 크게 프레임-사물cadre-objet, 프레임-한계cadre-limite, 프레임-창문cadre-fenêtre으로 나누어 고찰한다.▪ 먼저, 프레임-사물은 이미지의 '물질적이고 물리적인 틀'을 가리키는 것으로, 하나의 작품을 둘러싸면서 그 것의 환경을 만들어내는 특성을 지닌다. 그림의 액자나 영화관의 어둠이 이에 해당한다. 그다음, 프레임-한계는 이미지의 "시각적 경계"를 가리키는데, 이 미지의 크기와 비율을 조절하고 이미지의 내적 구성을 통제하는 특성을 지닌 다. 프레임-한계는 화면 영역에 속하지 않아 눈으로 구별해낼 수는 없지만, 이 미지와 세계를 분리하는 동시에 이미지를 외부세계로부터 고립시키는 역할을 수행한다. 끝으로, 프레임-창문은 화면 내의 이미지와 화면 밖의 세계를 연결 시켜주는 일종의 '통로'로서의 특성을 지시한다. 프레임-창문은 바쟁이 언급 했던 영화의 '가리개'와 기본적으로 유사한 의미를 지니지만, 바쟁의 가리개 가 화면 내의 이미지와 실제세계 간의 연결을 의미하는 것이라면, 오몽의 프 레임-창문은 화면 내의 이미지와 '상상세계' 간의 연결을 가리킨다. 프레임-창문은 관객이 화면 내의 이미지를 보면서 떠올리게 되는 상상세계로의 열림 을 의미하는 것이다.

프레임의 이러한 세 가지 특성 중에서 물질적 틀을 의미하는 프레임-사 물을 제외하면, 결국 프레임의 특성은 프레임-한계와 프레임-창문으로 요약 된다. 프레임-한계는 바쟁이 프레임이라고 불렀던 것에 해당하며, 프레임-창 문은 바쟁이 가리개라고 명명했던 것의 기능을 대신한다. 오몽은 바쟁과 달리 회화·사진·영화 등 모든 시각매체의 프레임에는 한계와 창문의 특성이 공존

▪ 같은 책, 107~115쪽 참조.

한다고 주장한다. 오히려 프레임이야말로 회화 이미지와 영화 이미지 사이에 가장 큰 연관성을 만들어내는 공통 요소이며, 두 이미지 사이에는 단지 "프레임 효과"를 만들어내기 위한 방법들의 차이만이 있을 뿐이라고 강조한다.[*]

> 한계이자 창문―혹은 바쟁의 용어에 따르면 "프레임 대 가리개"―, 회화 이미지와 영화 이미지는 이 둘 모두로 기능하며, 자주 동시에 두 기능을 수행한다.[**]

가변적이고 유동적인 주형으로서의 영화 프레임

들뢰즈는 영화 이미지를 '운동-이미지image-mouvement'이자 '시간-이미지image-temps'라고 정의한다. 영화라는 매체의 가장 중요한 본성을 운동성과 시간성으로 보기 때문이다. 그런데 들뢰즈가 말하는 운동은 균등하게 분할하고 다시 재구성할 수 있는 근대적 의미의 운동이 아니며, 시간 역시 규칙적으로 분할하거나 통합할 수 있는 연대기적 시간이 아니다. 엄밀히 말해, 영화는 실재의 운동과 현실의 시간을 재현하는 것이 아니라, 그 자신만의 법칙에 의해 그리고 그 자신만의 고유한 우주 안에서 운동과 시간을 구축한다. 들뢰즈는 영화뿐 아니라 영화 '프레임'의 본성 역시 운동성과 시간성에 있다고 주장한다. 사진이나 회화에서처럼 고정된 이미지를 한정하는 것이 아니라, 일정 시간 동안 지속하면서 운동하고 변화하는 이미지를 한정하는 것이 영화 프레임의 가장 중요한 특징이라고 본 것이다. 한마디로, 들뢰즈에게 영화 프레임은 그 자체로 시간성과 운동성을 내포하고 있는 틀, 즉 '가변적이고 유동적인 주

[*] 같은 책, 121쪽.
[**] 같은 책, 115쪽.

형'이다.

□ 닫힌 체계로서의 프레임

오몽은 영화 프레임을 한계이자 창문이라고 규정했지만, 들뢰즈는 영화 프레임을 기본적으로 한계로 간주한다. 즉 프레이밍은 화면 안에 모든 의미 요소를 포괄하는 하나의 닫힌 체계를 결정하는 행위이고, 프레임은 무수히 많은 부분 또는 하위집합들로 이루어지는 하나의 '집합'이다. 물론 영화에서 프레임은 운동과 지속 시간을 갖는 숏에 종속되기 때문에 언제든 변화하거나 와해될 수 있으며, 따라서 상대적이고 임의적인 닫힌 체계라 할 수 있다.

들뢰즈는 영화 프레임을 그 준거 기준에 따라 서로 대비되는 유형들로 나눈다. 우선 그는 프레임을 일종의 '정보체계'로 규정하면서, 정보 수량에 따라 '포화'를 지향하는 프레임과 '희박화'를 지향하는 프레임으로 나눈다. 영화에 따라, 프레임이라는 닫힌 체계의 내부 요소들(정보들)이 때로는 매우 많이 나타나고 때로는 매우 제한되기 때문이다. 대형 화면이나 딥포커스를 사용하는 영화들에서는 대체로 포화 경향이 두드러지는데, 예를 들어 "중요한 것과 부차적인 것을 더이상 구별할 수 없을 만큼"[*] 무수히 많은 정보를 제공하는 로버트 올트먼의 영화들이 이에 해당한다. 반면, 화면 내에서 단 하나의 요소를 집중적으로 강조하거나 혹은 프레임을 이루는 하위집합들이 텅 비워질 때 프레임은 일종의 희박화 경향을 드러낸다. 앨프리드 히치콕의 영화들이 전자에 해당한다면, 텅 빈 풍경을 담는 미켈란젤로 안토니오니의 영화들이나 텅 빈 실내를 다루는 오즈 야스지로의 영화들은 후자에 해당한다. 희박화 경향

[*] Gilles Deleuze, *Cinéma 1. L'image-mouvement*, Les Editions de Minuit, 1983, 23쪽.

의 최고도는 화면이 완전히 검게 되거나 하얗게 되는 경우인데, 영화의 3분의 2를 검은 암전으로 채운 마르그리트 뒤라스의 영화 〈트럭Le Camion〉(1977)이나 영화의 마디마디에 수십 개(개당 1~3초)의 암전을 삽입한 짐 자무시의 〈천국보다 낯선Stranger Than Paradise〉(1984) 등이 그 예라 할 수 있다.

또한 프레임을 '한계'로 규정할 때, 프레임은 크게 '기하학적 체계'와 '물리학적 체계'로 나뉠 수 있다. 기하학적 체계로서의 프레임은 선택된 '좌표들'과의 관계 속에서 닫힌 체계를 구성하는 프레임을 가리키며, 물리학적 체계로서의 프레임은 선별된 '변수들'과의 관계 속에서 닫힌 체계를 구성하는 프레임을 가리킨다. 드레이어나 안토니오니의 영화들이 기하학적 프레임을 보여주는 대표적인 사례라 할 수 있는데, 이들의 영화에서 프레임은 평행선들과 대각선들이 만들어내는 공간적 구성에 직접적으로 관여한다.(그림 9) 반면, 사물들의 운동과 지각작용의 구현을 목적으로 하는 지가 베르토프 영화의 프레임이나 아벨 강스의 가변적 스크린 등은 화면 내의 등장인물이나 오브제의 운동 및 변화들과 밀접하게 연결되어 있다는 점에서 일종의 물리학적 프레임이라 할 수 있다.(그림 10) 이들의 영화에서 프레임은 "마치 시각적인 아코디언처럼"[■] 극적 필요성에 따라 열리고 닫히는 역동적인 변주를 이어간다.

□ 열린 체계로서의 프레임

그런데 닫힌 체계로서 영화 프레임의 폐쇄성과 한정성은 단지 일시적이고 상대적일 뿐이다. 정보체계로서 영화 프레임은 작품에 따라 포화를 지향하기도 하지만 희박화를 지향하기도 하며, 일부 영화들에서처럼 극단적으로

■ 같은 책, 25쪽.

그림 9 안토니오니의 기하학적 프레임들, 〈일식〉, 1961년.

그림 10 지가 베르토프의 물리학적 프레임들, 〈열광: 돈바사의 교향곡〉, 1931년.

희박화되어 화면이 완전히 검은색이나 흰색으로 채워질 경우 이미지를 한정하는 닫힌 체계로서의 기능을 상실한다. 또 한계로서의 영화 프레임은 엄격한 기하학적 원리에 따라 화면을 분할하고 구성하는 기하학적 체계가 될 수 있지만, 경우에 따라서는 화면 내의 인물이나 움직임에 따라 열리고 닫히기를 반복하는 역동적인 체계가 될 수도 있으며, 구역들이나 영역들 같은 부정확한 집합들을 생산하는 물리학적 체계가 될 수도 있다. 요컨대, 영화에서 프레임은 그 나름의 내적 구성 원리를 갖는 닫힌 체계이지만, 언제든 무효화될 수 있고 변주될 수 있으며 와해될 수 있는 지극히 가변적이고 임의적인 체계다.

들뢰즈에 따르면, 영화 프레임의 이러한 가변성과 임의성은 '외화면'과의 관계에서 더 분명하게 드러난다. 모든 영화 프레임은 견고한 틀의 역할을 하든 임의적인 가리개의 역할을 하든, 근본적으로 외화면을 규정하고 지시하기 때문이다. 외화면에는 '집합'과 '전체'라는 상이한 두 국면이 존재하는데, 이 두 국면은 동시에 프레임에 작용하면서 프레임을 닫힌 체계이자 열린 체계로 만들어준다. 다시 말해, 영화 프레임은 하나의 닫힌 체계이지만 집합이자 전체인 외화면과 관계하는 이상 결코 절대적으로 닫히지 않는다. 닫힌 체계로서의 프레임은 그 자체로 주변 어디엔가 실재하는 '보이지 않는 집합'을 지시하는 동시에, 가시적인 것의 질서에 속하지 않는 우주 전체 또는 시간의 지속을 향해 열릴 수 있다. 특히 후자의 경우 프레임은 "공간 초월적인" 어떤 것 혹은 "정신적인" 어떤 것과 연결된다.■ 가령 안토니오니의 기하학적 프레임의 경우, 일차적으로 프레임은 엄격한 기하학적 원리에 따라 화면 내 이미지 구성에 개입하지만, 그와 동시에 외화면에 존재하는 어떤 보이지 않는 인물, 주인공이

■ 같은 책, 31쪽.

기다리는 어떤 인물을 지시한다. 그리고 종국에는 그 인물이 "진정으로 비가 시적인" 인물일 뿐 아니라, "백색의 지대" 혹은 "텅 빈 지대"에 존재해 촬영이 불가능한 인물임을 나타낸다.[※] 이처럼 프레임의 두 국면, 엄밀히 말해 외화면의 두 국면은 항상 뒤섞인다. 프레임은 아무리 닫힌 체계라 해도 항상 외화면을 전제하고 그것과 공존하며, 따라서 외화면의 두 국면, 즉 다른 집합과의 현실화될 수 있는 관계 및 전체와의 잠재적인 관계로부터 동시에 영향을 받는다.

□ 가변적이고 유동적인 주형으로서의 프레임

들뢰즈가 영화 프레임을 닫힌 체계이자 열린 체계로 간주하고 하나의 집합이지만 언제든 열릴 수 있고 변주될 수 있는 가변적 틀로 인식하는 것은, 궁극적으로 프레임이 한정하는 영화 이미지가 운동성을 내재하는 운동-이미지이기 때문이다. 영화 이미지는 실재의 어느 한순간을 포착한 고정 이미지가 아니라, 시간 속에서 지속되고 내적 요소들의 운동으로 특징지어지는 유동적이고 지속적인 이미지다. 영화의 기본단위 역시 정지된 한순간의 이미지, 즉 1초에 24조각으로 분할할 수 있는 포토그램photogram이 아니라, 카메라 조리개의 열림과 닫힘으로 형성되는 '숏shot'이다. 영화에서 프레임은 정지된 이미지 즉 포토그램의 틀이 아니라, 운동-이미지 즉 숏의 틀인 것이다.

들뢰즈는 숏을 공간적 한정이나 혹은 카메라에 의해 절단된 공간의 단편으로만 보는 기존 영화이론가들의 입장에 반대한다. 들뢰즈에게 숏은 공간에 대한 한정일 뿐 아니라 시간에 대한 한정이며 운동에 대한 한정이다. 더 나

※ 같은 곳

아가 숏은 시간과 운동에 대한 단순한 한정이 아니라, 양자 모두를 내포하는 '가변적이고 유동적인 단면'이다. 숏은 "지속의 유동적인 단면"이자 "운동의 유동적인 단면"인 것이다.[■]

들뢰즈의 이러한 주장은 시간을 절대적이고 불가역적이며 불변하는 것이 아니라 '상대적이고 가변적인 것'으로 보는 관점을 바탕으로 한다. 들뢰즈는 영화가 상대적이고 가변적인 시간을 나타내는 데 있어 매우 탁월한 매체라고 간주하며, 시간에 대한 물리적 한정으로서 숏 역시 절대적이고 불가역적인 시간이 아니라 상대적이고 가변적인 시간을 나타내는 형식이라고 간주한다. 실제로 몽타주의 도움 없이도, 숏은 가속과 감속 등 다양한 영화적 기법과 형식을 이용해 시간의 비절대성과 가변성을 충분히 나타낼 수 있다.[■■] 영화가 공간적 원근법뿐만 아니라 '시간적 원근법'을 표현할 수 있다고 주장했던 엡슈타인처럼, 들뢰즈 역시 영화가 숏을 통해 공간의 차원만이 아니라 시간의 차원에서도 "입체감" 혹은 "원근법"을 구현할 수 있다고 주장하는 것이다. 아울러 들뢰즈는 운동을 규칙적으로 분할할 수 있고 재구성할 수 있는 것으로 보기보다는 '분할할 수 없는 지속이자 변화'로 보았다. 즉 숏은 가변적이고 유동적인 운동-이미지의 총체에서 절단한 또하나의 '가변적이고 유동적인 운동'인 것이다. 역시 몽타주의 도움 없이도, 숏은 카메라 이동이나 프레이밍의 변형 등 다양한 기법과 형식을 이용해 그 자체로 가변성과 유동성이라는 운동의 특성을 충실히 나타낼 수 있다.

이처럼 가변적이고 유동적인 단면인 숏을 한정하는 프레임은 따라서 그 자체로 '가변적이고 유동적인 틀'이 된다. 들뢰즈는 바쟁이 언급한 '주조

■ 같은 책, 36~38쪽.
■■ 같은 책, 37쪽.

moulage'로서의 사진 이미지[*] 개념과 변별되는 것으로 '변조modulation'로서의 영화 이미지 개념을 제시하는데, 운동–이미지 자체인 숏은 주조가 아닌 변조에 해당한다. 또한 들뢰즈는 사진 이미지와 영화 이미지를 한정하는 틀을 '주형moule'이라고 부르면서, 사진에서든 영화에서든 주형의 역할을 수행하는 것은 바로 '프레임'이라고 강조한다. 그런데 사진 이미지와 달리, 영화 이미지로서의 숏은 끊임없이 운동하면서 주형을 변화시킨다. 숏은 매 순간 주조가 아닌 변조로 기능하면서 '가변적이고 상대적이고 유동적인 주형'을 만들어내는 것이다.[**] 다시 말해, 변조로서의 숏은 가변적이고 연속적이고 시간적인 주형, 즉 가변적이고 상대적이고 유동적인 프레임을 만들어낸다. 영화의 프레임은 가변적이고 유동적인 단면인 숏에 따라 지속적으로 변화하고 움직이며, 닫힘과 열림 사이에서 끊임없이 부유한다.

　　한편 들뢰즈의 '가변적이고 유동적인 주형'으로서의 프레임 개념은 앞에서 살펴본 보니체의 '부유하는 프레이밍' 개념을 상기시킨다. 물론 보니체는 부유하는 프레이밍 개념을 사진 이미지와 관련해 제시했지만 '유동적인 이미지의 한정'이라는 점에서, 들뢰즈의 프레임 개념과 유사한 특성을 공유한다고 할 수 있다. 또한 사진에서 부유하는 프레이밍이 그러하듯, 영화에서 가변적이고 유동적인 프레임은 프레임의 영토적 한정 기능을 탈영토화 또는 공간 해체 기능으로 전환시킨다. 어느 경우든, 궁극적으로 프레임은 공간과 운동과

[*] André Bazin, *Qu'est-ce que le cinéma?*, 151쪽: "사진작가는 렌즈의 중개를 통해 진정한 빛의 본을, 즉 주조를 뜬다. 그렇게 해서, 그는 (대상에 대한) 유사성을 넘어 "일종의 동일성"을 획득한다."
[**] Gilles Deleuze, *Cinéma I. L'image-mouvement*, 39쪽: "사진은 일종의 주조다. 주형은 사물의 내적인 힘들이 어떤 특정한 순간에 균형상태에 도달하게 하는 방식으로 그 힘들을 조직한다(부동적 단면). 그러나 변조는 균형에 도달할 때 중지하지 않으며, 주형을 부단히 변형시키면서 가변적이고 연속적이고 시간적인 주형을 구성해낸다."

시간 모두에 대한 가변적이고 유동적인 한정이며, 끊임없이 부유하고 변화하는 '유동적이고 가변적인 틀'로 기능한다.

PART. 2

"모든 경우에서 불안하면서 동시에 안정적인 동일한 효과가 획득된다. 바로 시각적 디제시스적 수사학적 미장아빔 효과다. 이러한 시각적 디제시스적 수사학적 미장아빔에서 '이차' 프레임cadre second은 표면에 구멍을 뚫는 동시에 그 표면을 더 견고하게 한다."■

이차프레임은 그림·사진·영화 등 다양한 시각예술작품 안에 삽입되는 '프레임 안의 프레임frame within frame, cadre dans le cadre'을 가리킨다. 주로 창·문·벽·거울 등 사각형의 사물들, 즉 프레임과 유사한 형태를 갖는 사물들이 그에 해당한다. 둥근 거울이나 커튼의 구멍 등 유사한 형태의 오브제들도 작품 안에서 종종 프레임 안의 프레임 역할을 담당한다. 이차프레임은 원칙적으로 '이중프레이밍'■■ 작업으로부터 비롯된다. 오몽에 의하면, 이중프레이밍은 프레임과 유사한 형태의 이미지들을 화면 안에 삽입해 다양한 효과를 만들어내는 행위 혹은 작업을 가리킨다. 기본적으로 프레이밍이 우리가 세계를 바라보는 방식을 상징적으로 형태화하는 작업인 것처럼, 이중프레이밍 역시 우리가 현실에서 겪는 시각적 경험을 작품 안에서 상징적으로 형태화하는 작업이라 할 수 있다.■■■

이차프레임은 오랫동안 여러 시각매체에서 다양한 방식으로 사용되어왔다. 회화에서는 이미 르네상스시대부터 화면의 깊이감이나 실재감을 강화하는 수단으로 활용되었고, 시선의 유혹을 통해 그림 안의 특정 요소를 강조하는 기능도 담당했다. 때때로 이차프레임은 그보다 좀더 복합적인 기능을 수행했는데, 그림의 프레임이 강조하는 것과 다른 대상을 둘러싸고 강조함으로써 화면 내의 시각적 중심을 분산시키기도

■ Jacques Aumont, L'œil interminable, 124쪽.
■■ '이중프레이밍surcadrage'에 관한 설명으로는 같은 책 123~125쪽; Jacques Aumont, Image, Nathan, 1990, 116~118쪽; Jacques Aumont et Michel Maire, Dictionnaire théorique et critique du cinéma, Nathan, 2004, 198쪽 참조.
■■■ Jacques Aumont et Michel Maire, Dictionnaire théorique et critique du cinéma, 198쪽.

이차프레임 혹은 프레임 안의 프레임

했고 혹은 외부 이미지를 내부로 끌어들여 외부와 내부 사이에 복잡한 의미망을 형성하기도 했다. 나아가, 이차프레임은 사물이나 인물을 둘러싸는 것을 넘어 그림 안에 '또하나의 그림'을 만들어내기도 했는데, 창문이나 거울 등을 통해 형성되는 이 제2의 그림들은[*] 그림의 세계를 더욱 심화시키면서 현실세계와 변별되는 회화 고유의 세계를 구축하는 데 중요한 역할을 담당했다.

한편, 영화에서 이차프레임은 초기에 주로 인물들의 행동 범위를 규정하거나 화면의 조형적 균형을 만들어내기 위해 이용되었지만, 얼마 지나지 않아 회화에서와 마찬가지로 다양한 목적을 위해 사용되기 시작한다. 중요한 서사적 동인이나 오브제를 시각적으로 강조하는 방식에서부터 작품의 서사적 모티프나 주제를 암시하는 방식, 액자구조를 가진 작품의 서사구조를 은유적으로 가리키는 방식 등 다양한 방식으로 활용된다. 또 일부 영화들에서 이차프레임은 관객의 시선과 주의를 분산시키는 기능도 수행했는데, 이때의 목표는 궁극적으로 일차적인 서사구조에서 설명되지 않는 정신적 사건들의 묘사를 통해 작품의 서사 영역을 더 확장하는 것이다.

아울러, 회화·사진·영화를 비롯한 모든 시각매체에서 이차프레임은 인물의 '자아'를 표현하는 장소로도 자주 활용된다. 무엇보다 프레임 안의 프레임이라는 형식 자체가 어떤 내적 공간의 존재를 강하게 암시하기 때문이다. 이러한 내부 지향적 특성 덕분에, 이차프레임은 회화와 영화 모두에서 종종 '자기반영적' 성찰의 수단으로도 이용된다. 프레임에 기반을 두는 시각예술인 두 장르가 각각 스스로의 정체성과 본질에 대해 질문할 때, 프레임의 형태와 기능을 반복하는 이차프레임은 매우 유용한 도구로 사용될 수 있는 것이다.

[*] '디제시스' 개념은 1950년 안 수리오가 처음으로 제시한 개념을 따른다. 수리오에 따르면, 디제시스란 "예술작품의 세계, 즉 하나의 예술작품을 통해 제시된 세계"를 의미한다. Anne Souriau & Etienne Souriau, *Vocabulaire d'esthétique*, PUF, 1990, 581쪽의 설명 참조.

1_ 깊이감과 실재감의 강화: 회화의 경우

마사초의 〈성삼위일체〉

회화에서 이차프레임은 오래전부터 중요한 조형적 양식으로 이용되어 왔다. 투시법이 발명되고 입체감에 대한 탐구가 활발하게 진행되던 르네상스 시대부터 이차프레임은 화면의 깊이감과 실재감을 표현하는 수단으로 널리 활용된다. 초기 르네상스를 대표하는 화가 마사초는 피렌체의 산타마리아노 벨라성당 벽에 그린 제단화 〈성삼위일체〉**(그림 11)에서 완성도 높은 일점투시

**■ 일반적으로 마사초의 〈성삼위일체〉는 산타마리아노벨라성당의 세번째 베이에 그려진 '제단화'로 간주되는데, 다른 한편으로는 당시 피렌체에서 유행하던 움부리-토스카나 묘비벽화 전통에 따라 제작된 '묘비화'로 해석되기도 한다. 움부리-토스카나 지방의 묘비벽화에 관한 설명은 박성국, 「마사초의 성삼위일체의 도상적 의미」, 『미술사학』 24호, 미술사학연구회, 2005, 91~94쪽 참조.

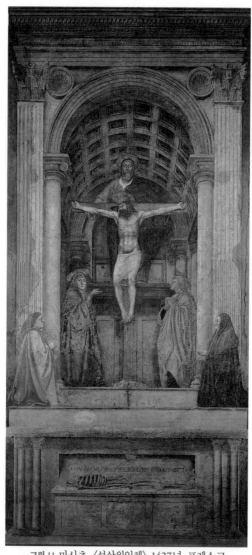

그림 11 마사초, 〈성삼위일체〉, 1427년, 프레스코,
640×319cm, 피렌체 산타마리아노벨라성당.

법을 보여줄 뿐 아니라, 반원형 아치, 원주, 벽주, 엔타블라처 등으로 이루어진 이차프레임들을 삽입해 투시법이 만들어내는 깊이감과 입체감을 더욱 강화한다.

이 그림에서 투시법 효과, 즉 원근법적 효과를 드러내는 가장 기본적인 요소는 물론 반원통형 궁륭 천장의 '격자형 패턴'이다. F. 브루넬레스키의 수학적 투시법을 적용한 덕분에 천장의 격자형 패턴이 안으로 들어갈수록 일정한 비율로 축소되고 있기 때문이다. 조르조 바사리의 유명한 언급처럼, 간격을 좁히며 작아지는 천장의 패턴으로 인해 관객은 "마치 성당의 담벽이 뚫려 있는 듯한" 착시에 빠지게 된다.[*] 그런데 이차프레임에 해당하는 전경과 후경의 '붉은색 반원형 아치들' 역시 그림의 깊이감을 만들어내는 데 있어 중요한 역할을 담당한다. 그림의 전경 중앙에 배치된 첫번째 아치는 이오니아식 원주에 얹혀 있으며 원통형 궁륭이 시작되는 곳에 위치하고, 동일한 형상과 색채의 두번째 아치가 그림의 깊숙한 후경에, 즉 반원통형 궁륭이 끝나는 곳에 배치되어 있다. 이 두번째 아치는 투시법 원리에 따라 첫번째 아치를 정확히 축소한 것으로, 관객은 두 개의 아치 사이에 일정한 거리가 존재한다는, 즉 그림 안에 일정한 깊이가 형성되어 있다는 착각에 빠지게 된다. 게다가 두 아치 사이에서 성부가 두 팔을 반원 형태로 벌려 십자가를 받치고 있는 모습이 보이는데, 성부의 상반신이 만들어내는 이 '반원 형상' 역시 두 개의 반원형 아치와 함께 일종의 형태적 반복을 이루어낸다. 그림 양 측면의 두 코린트식 벽주와 상단의 붉은색 엔타블라처, 그리고 하단의 이층 계단으로 이루어진 '사각형 틀'도 일종의 이차프레임으로 기능하면서 그림에 입체감을 부여하는

[*] 조르조 바사리, 『르네상스 미술가 평전 2』, 이근배 옮김, 2018, 692쪽.

데 일조한다. 아키트레이브 바로 아래 부분과 두 벽주 안쪽에 난 검은 그림자 덕분에 이 사각형 틀 전체가 벽면으로부터 살짝 돌출되어 있다는 느낌을 주기 때문이다. 하단의 이층 계단 역시 섬세한 명암 조절로 경미한 입체감을 드러낸다.**

물론 양 측면의 두 벽주와 상단의 엔타블라처는, 그 내부의 반원형 아치 및 원주와 마찬가지로, 고대 건축양식의 영향을 나타내는 요소이기도 하다. 길게 홈이 새겨진 두 벽주와 붉은색 아키트레이브는 고대 그리스의 코린트 양식에 해당하고, 내부 원주의 주두는 이오니아 양식이며, 반원형 아치와 원통형 궁륭은 고대 로마의 건축양식을 상기시킨다. 마사초는 기존의 회화에서 볼 수 없었던 고대 건축양식들을 대거 그림에 삽입하면서 고대 문명의 창조적 부활이라는 르네상스 정신을 실천에 옮긴다.** 나아가, 이차프레임 형태로 그림 안에 삽입된 고대풍의 건축 모티프들은 그 자체로 그림의 입체감을 강화하는 데 기여한다. 이차원 예술인 회화공간에 삼차원 예술인 건축의 요소들을 구현하는 시도 자체가 이미 일정한 건축적 볼륨과 공간감의 창출을 보장하기 때문이다.

■ 〈성삼위일체〉의 입체감은 엄정하게 계산된 일점투시법에 의해서만 창출되는 것이 아니다. 조토의 영향을 받아 '부조 효과'의 장인이었던 마사초는 뛰어난 '명암'과 '색조' 처리 기술을 이용해 인간과 신뿐만 아니라 건축적 세부요소들에도 섬세한 입체감을 부여했다.(지니 래브노, 『르네상스 미술』, 김숙 옮김, 시공사, 2014, 15~19쪽 설명 참조)
■■ 따라서 〈성삼위일체〉는 고대 건축양식을 응용한 동시대 르네상스 건축과 조각으로부터 더 직접적인 영향을 받았다고도 할 수 있다. 가령, 브루넬레스키가 설계한 이노첸티병원(반원형 아치, 고대 그리스식 원주, 상단의 아키트레이브)과 산로렌초성당의 옛 성물실(반원형 아치, 홈이 파인 벽주와 코린트식 주두), 미켈레초와 도나텔로가 제작한 발다사레 코르치아 기념비(전체 구조)와 리날도 브란카치오 묘비(홈이 파인 벽주, 반원형 아치, 고전적 엔타블라처) 등이 그에 해당한다.(자세한 설명은 박성국, 「마사초의 성삼위일체의 도상적 의미」, 88~91쪽과 송혜영, 「마사초의 성삼위일체」, 『미술사논단』 9호, 한국미술연구소, 1999, 254~255쪽 참조)

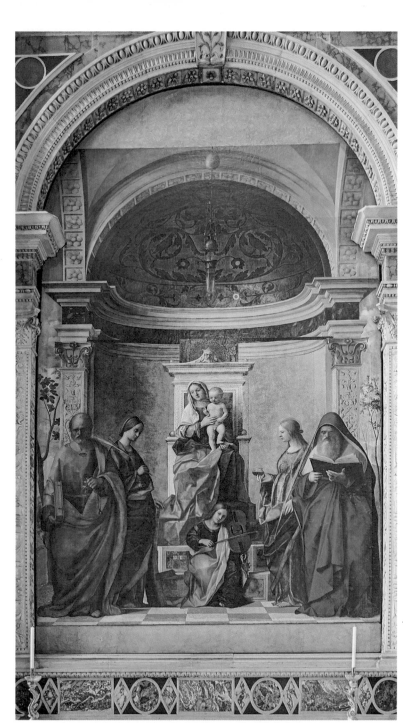

그림 12 조반니 벨리니, 〈성모와 성인들〉, 1505년, 패널에 유채, 500×235cm,
베네치아 산차카리아성당.

벨리니의 〈성모와 성인들〉

르네상스 중기에도 이차프레임은 깊이감과 입체감을 표현하는 수단으로 다양하게 활용된다. 가령 르네상스의 상징적 작품인 〈아테네 학당〉(1510~1511)에서도, 라파엘로는 엄격한 선원근법을 구축하고 정확한 규모와 비례로 인물들을 배치했을 뿐 아니라[■] 화면 중앙에 커다란 아치형 문과 통로들을 단계적으로 배치해 그림의 깊이감과 공간감을 한층 더 배가시켰다. 이외에도 수많은 화가들이 깊이감의 표현수단으로 이차프레임을 적극 사용했는데, 그중 조반니 벨리니는 작품 〈성모와 성인들〉(그림 12)에서 그만의 독특한 이차프레임 양식을 보여준다. 우선 이 그림의 프레임은 베네치아 산차카리아 성당의 내벽에 직접 덧붙여진 '아치형 문'으로, 아치형 문의 두 측면 기둥은 그리스 건축의 벽기둥을 모방한 화려한 코린트식 기둥과 코니스의 결합 형태로 이루어져 있다. 또한 그림 속에서 인물들(성모마리아와 성인들)이 앉아 있거나 서 있는 '성당 복도의 벽기둥'도 코린트식 기둥으로 표현되어 있으며, 그 복도 내부에서 성모마리아와 아기 예수가 앉아 있는 '옥좌' 역시 일종의 코니스 형태로 표현되었다. 즉 코린트식 기둥의 아치형 문(그림의 본래 프레임) 안에 코린트식 성당 복도 벽기둥(이차프레임)이 있고 그 안에 다시 코니스 형태의 옥좌(이차프레임 안의 이차프레임)가 배치되어 있는 구조인데, 상단의 반원형 아치나 기타 건축 요소들과 결합된 유사한 양식의 기둥들이 연속적으로 반복되면서 그림 안에 일종의 이차프레임의 연쇄를 만들어낸다.

이러한 이차프레임들의 연쇄는 그림 안에 더 확실한 깊이감과 입체감을 만들어내는 데 일조한다. 그림 안의 소실점에서 다소 떨어진 곳에 위치한 성

■ 데브라 J. 드위트, 랠프 M. 라만, M. 캐스린 실즈, 『게이트웨이 미술사』, 조주연·남선우·성지은·김영범 옮김, 이봄, 2017, 133쪽과 509쪽.

모마리아와 아기 예수는 연속적으로 이어지는 이차프레임들 덕분에 실제 위치보다 더 깊은 곳에 자리하고 있는 듯한 인상을 주며, 유사한 형태의 기둥들이 투시법에 따라 반복되는 덕분에 그림은 전체적으로 더 풍부한 입체감을 지니게 된다. 그리고 이러한 이차프레임들, 즉 프레임 안의 프레임들 덕분에 그림 속 성모마리아와 아기 예수는 더 확실하게 우리의 시선을 끌어당긴다. 그림의 깊숙한 곳에 자리하고 있고 매우 작은 크기로 묘사되었지만, 겹겹의 프레임들 한가운데 위치하고 있어 그 존재가 더 강조되는 것이다. 성모마리아의 유연한 S자 형태 포즈도 엄격한 대칭구도를 이루는 양쪽 성인들의 경직된 모습과 대조되어 더욱더 우리의 시선을 유인한다. 즉 이차프레임은 이 그림에서 '시선의 유혹'이라는 그것의 또다른 주요 기능을 충실히 수행하고 있다. 이에 대해 좀더 알아본다.

2_ 시선의 유혹: 시각적 강조에서 서사적 강조로

시선의 유혹과 의미의 강조

회화·사진·영화를 비롯한 모든 시각예술에서 이차프레임이 행하는 본질적 기능 중 하나는 바로 시선의 유혹이다. 그림 안의 한 요소 혹은 한 지점으로 관객의 시선을 유도하는 것, 그곳에 오래도록 시선이 머물게 하면서 그림 전체에 대해 다시 생각하게 하는 것, 이것이야말로 이차프레임의 가장 중요한 기능 중 하나라 할 수 있다.

그런데 시선의 유혹은 이차프레임의 본질적 기능인 동시에 '프레임' 자체의 주요 기능이기도 하다. 오랫동안 프레임은 이미지의 경계와 틀 기능을 넘

어 그 내부의 이미지로 관객의 시선을 이끄는 기능을 수행해왔기 때문이다. 마르틴 졸리의 언급처럼, "조각장식을 하거나 금박을 입힌 테두리들은 시선을 끌어당기고 이미지를 부각시켰으며, 오랫동안 프레임의 기능은 단순한 경계 의 기능을 넘어 시선을 이미지로 이끄는 데 있었다."■ 하지만 이차프레임은 이 미지의 본래 프레임(일차프레임)과 유사한 형태를 이미지 안에 반복함으로써, 관객의 시선을 유도할 뿐 아니라 프레임의 존재 자체를 잊게 만든다. 그러면 서, 오로지 프레임 안의 프레임 안에 갇힌 어떤 특정 요소만을 주목하게 만든 다. 이와 관련해 졸리는 다음과 같이 덧붙인다.

> 사각형 프레임을 잊게 만드는 최고의 방법은 이미지의 한가운데서 재프 레이밍recadrage을 실행하는 것이다. 그것은 나뭇잎의 구멍, 창의 열린 틈, 거울의 반사 등과 같은 모든 종류의 창窓이나 파인 공간을 통해 이미지 를 바라보게 하는 모든 방식을 말한다. 요컨대 균열이나 갈라진 틈으로 부터 비롯하는 가능한 모든 변형태들의 기능은 훔쳐보기의 쾌감을 증대 시켜줄 뿐만 아니라, 우리로 하여금 하나의 재현된 이미지를 바라보고 있다는 사실을 잊게 만든다.■■

이처럼 이차프레임은 이미지를 둘러싼 본래 프레임의 존재를 망각하게 하면서 그 내부에 놓인 요소의 의미를 강조한다. 이차프레임은 프레임 내부의 한 요소에 대한 외연적 강조이며, 동시에 그 요소가 내포하고 있는 특별한 의 미에 대한 내포적 강조다. 앞에서 살펴본 마사초의 〈성삼위일체〉에서 여러 개

■ Martine Joly, *L'image et les signes. Approche sémiologique de l'image fixe*, Nathan, 1994, 110쪽.
■■ 같은 책, 111쪽.

의 이차프레임들은 그림 가운데 놓인 성부와 성자의 모습을 반복적으로 감싸면서 시각적으로 강조하고, 나아가 그 의미에 대해 숙고하게 한다. 또 벨리니의 〈성모와 성인들〉에서처럼 화면의 중심에서 벗어나 있거나 멀리 후경에 위치해 있어도, 이차프레임은 그 내부로 관객의 시선을 유도해 특정 요소들을 강조하고 그것에 담긴 상징적 의미를 환기시킨다.

나아가 이차프레임은 그 내부의 요소를 시각적으로 강조할 뿐만 아니라, 관객의 사유를 방대한 디제시스의 세계로, 즉 회화나 사진이 함축하고 있는 이야기의 세계로 인도하기도 한다. 그럼으로써 작품에 내포된 이야기들에 대한 '서사적 강조'의 역할도 수행한다. 특히 비서사예술, 즉 고정 이미지 예술인 회화와 사진에서, 이차프레임은 작품에 풍부한 서사성을 부여하면서 시각적 긴장뿐 아니라 모종의 서사적 긴장까지 만들어내는 도구로 활용된다. 그 예들을 살펴본다.

피에로 델라 프란체스카의 〈예수 책형〉

우리는 이미 르네상스 회화에서부터 이차프레임이 다양한 서사적 역할을 수행하는 것을 발견할 수 있다. 예를 들어, 피에로 델라 프란체스카는 그의 신비스러운 걸작 〈예수 책형〉(그림 13)에서 이차프레임의 교묘한 활용을 통해 하나의 고정된 이미지로 이루어진 회화공간을 복잡하면서도 흥미로운 서사공간으로 탈바꿈시킨다.

그림은 두 개의 코린트식 원주와 엔타블라처로 이루어진, 건물의 출입구이기도 한 이차프레임에 의해 크게 두 부분으로 나뉜다. 고대 양식의 건물 안에서 예수가 사람들에게 둘러싸여 형벌을 당하는 모습을 보여주는 왼쪽 부분과, 르네상스시대 복장을 한 세 남자가 건물 밖에서 대화를 나누는 모습을

그림 13 피에로 델라 프란체스카, 〈예수 책형〉, 1460년, 패널에 템페라, 59×82cm,
우르비노 마르케국립미술관.

묘사한 오른쪽 부분이다. 왼쪽의 예수 형상보다 몇 배 더 크게 묘사된 오른쪽 인물들의 형상 때문에, 그리고 예수를 그림의 가장 먼 곳에 위치시키고 세 인물을 그림 전경에 배치한 구성 때문에, 보니체를 비롯한 일부 연구자들은 이 그림을 "전복된 중세공간"의 구현으로 규정하기도 한다. 그러나 그보다 더 중요한 것은 그림의 좌우 공간을 차지하고 있는 인물들 사이의 '이질성'이다. 두 공간의 인물들은 입고 있는 의상으로 미루어 전혀 다른 시대의 인물들이며, 한쪽에서는 형벌과 고통의 상황이 펼쳐지고 있고 다른 한쪽에서는 평범한 대화의 상황이 전개되고 있다.

그런데 여기서 주목해야 할 것은 바로 이차프레임의 복합적 역할이다. 먼저, 이차프레임은 완벽하게 계산된 투시법과 결합되어 관객의 시선을 그림 가장 깊숙이 위치한 예수에게로 이끈다. 오른편 인물들에 비해 지나치리만큼 작게 묘사되었음에도 불구하고, 고통받는 예수의 모습은 이차프레임의 내부 구조를 통해, 즉 정확한 비율로 축소된 바닥의 포석과 타일 그리고 상단의 격자 문양을 통해 우리의 시선을 유혹하고 오랫동안 붙잡아둔다. 즉 이차프레임과 투시법의 결합은 건물 내부공간을 하나의 연극무대처럼 만들어주면서, 관객으로 하여금 그곳에서 벌어지고 있는 드라마에, 즉 그림의 제목이기도 한 예수의 책형에 더 몰입하게 만든다.

그다음으로, 이 그림에서 이차프레임은 시선의 유혹과 시각적 강조 역할에 머물지 않고 그것의 내부 영역과 외부 영역을 잇는 '매개' 역할도 수행한다.

■ Pascal Bonitzer, *Décadrages: peinture et cinéma*, 49쪽. 원근법이 발달하지 않았던 중세 회화에서 예수와 마리아는 그림의 어느 곳에 위치하든 인간들보다 훨씬 더 크게 형상화되었고 눈에 더 잘 띄게 묘사되었다. 모든 중세 회화작품은 현실의 공간 원리보다 종교적 가치체계에 의거해 그림공간을 구성했기 때문이다. 다수의 르네상스 회화론을 집필한 이론가이기도 한 프란체스카는 그러나 작품 〈예수 책형〉에서 중세 회화의 가치체계와 구성 원칙에서 벗어나 이성적 사고의 산물인 원근법을 과감하게 강조한다.

이 책의 1부에서 살펴본 것처럼 내부와 외부를 분리하는 동시에 연결하는 기능은 프레임 자체에 내재된 속성인데, 여기서 이차프레임은 그러한 프레임의 기능을 재가동시킨다. 이차프레임의 내부와 외부는 특히 인물들 간의 '형태적 유사성analogie formelle'을 통해 연결된다.[*] 오른쪽 전경에서 두 남자가 붉은색 의상의 인물을 양옆으로 둘러싸듯 서 있는 형태와 왼쪽 건물 안에서 두 남자가 예수 좌우에 서서 형벌을 가하는 형태가 비슷하기 때문이다. 또 왼발을 살짝 앞으로 내민 채 왼손으로 허리를 짚고 오른팔은 몸에 붙인 붉은색 의상의 인물의 자세도 멀리 이차프레임 내에서 기둥에 묶여 있는 예수의 자세와 매우 유사하다. 일견 평온한 태도로 대화를 나누고 있는 듯한 건물 밖의 세 인물은 건물 내에서, 즉 이차프레임 내에서 벌어지고 있는 일에 대해 전혀 모르고 있거나 관심이 없는 것처럼 보이지만, 이러한 형태적 유사성으로 인해 건물 내 인물들과 은밀한 방식으로 연결된다. 그리고 이질적으로만 보이는 두 개의 사건도 긴밀한 연관관계 속에 놓이게 된다. 다시 말해, 이 그림에서 이차프레임은 시선의 유혹과 매개의 역할을 넘어, 이야기의 확장 내지는 창출이라는 '서사적 기능'까지 수행하고 있다.

이차프레임의 안과 밖에서 벌어지는 두 사건의 연관성에 대해 무수한 해석이 제시되었는데, 크게 세 가지 입장으로 구분할 수 있다. 두 사건이 서로 전혀 관련이 없다는 입장과 오른쪽 세 사람이 예수의 책형과 관련 있는 동시대 인물들이라는 입장, 그리고 서로 다른 시대의 서로 다른 두 사건이 특별한 의미를 통해 서로 연결되어 있다는 입장이다.[**] 앞에서 언급한 인물들 간

[*] 같은 곳.
[**] 자세한 설명은 최병진, 「피에로 델라 프란체스카의 〈그리스도의 책형〉에 대한 도상학적 해석과 대수적 사고」, 『미술이론과 현장』, 한국미술이론학회, 2014, 45쪽.

의 형태적 유사성을 고려해볼 때, 그리고 르네상스 회화에서 원근법이 "실재감을 부여하는 수단이자 동시에 서사구조를 구성하는 문화적 고안물"[*]로 빈번히 사용되었던 사실을 상기해볼 때, 이중 세번째 입장이 가장 설득력 있어 보인다. 오른쪽 세 인물, 그중에서도 붉은색 의상을 입은 가운데 인물은 예수와 다른 시대의 어떤 인물, 특히 화가가 살았던 시대의 어떤 인물을 가리키고 있을 확률이 높다. 이에 대해서도 연구자마다 다양한 해석을 내놓는데,[**] 일군의 연구자에 따르면 이 인물은 화가 프란체스카가 활동하던 우르비노 공국의 영주 구이단토니오 다 몬테펠트로를 형상화한 것이라 볼 수 있다. 실제로, 구이단토니오는 경쟁관계였던 말라테스타 가문에서 보낸 '두 조언자'의 책략 때문에 파산했고 이후 1443년에 죽음을 맞이했다. 따라서 화려한 의상을 입고 좌우에 서 있는 두 남자는 구이단토니오를 죽음으로 몬 두 조언자를 암시하고, 나아가 건물 안에서 예수에게 형벌을 가하는 두 사형집행인과도 동격으로 간주될 수 있다. 또한 가운데 인물로 표상되는 구이단토니오는 예수와 마찬가지로 무고한 희생자로 이해될 수 있다.[***]

요컨대, 이 그림에서 이차프레임의 안과 밖 인물들은 서로 전혀 무관해 보이지만 교묘하게 구성된 형태적 유사성을 통해 긴밀한 연관관계에 놓인다. 그리고 그로부터 두 개의 서로 다른 이야기가 긴 시공간적 거리를 뛰어넘어 서로 중첩되고 나아가 새로운 이야기로 이어진다. 즉 이차프레임은 그 내부공간뿐 아니라 외부공간도 회화의 이야기 영역으로 끌어들이고, 그것이 둘러싸는 공간뿐 아니라 둘러싸지 않은 공간도 의미의 영역으로 변모시키면서 그림

[*] 같은 글, 46쪽.
[**] 다양한 관점에 대해서는 같은 글, 49~52쪽 참조.
[***] 이 주장에 관해서는 Pascal Bonitzer, *Décadrages: peinture et cinéma*, 49~50쪽의 설명 참조.

의 서사를 더 복잡하고 풍요로운 것으로 발전시킨다. 이 그림에서 이차프레임
은 내부와 외부를 구분하고 재연결하는 공간적 매개체일 뿐만 아니라, 멀리
떨어진 두 시대를 구분하고 재연결하는 시간적 매개체인 것이다.

로버트 프랭크의 <런던>

또다른 고정 이미지 예술인 사진에서도 이차프레임은 관객의 시선과 몰
입을 유도할 뿐 아니라, 관객의 상상력을 자극하면서 프레임 내부를 서사적
의미작용의 영역으로 만드는 역할을 한다. 가령 로버트 프랭크의 사진 〈런던〉
(1951)은 1950년대 초 런던의 어느 거리 풍경을 찍은 것으로, 이 작품에서 이
차프레임이 담당하는 역할은 결정적이다. 단순히 런던 새벽 거리의 풍경을
담은 작품으로 간주될 수 있었던 사진이, 자동차 '창유리'라는 이차프레임
덕분에 하나의 고유한 이야기를 갖는 작품으로 변모했기 때문이다. 프랭크는
그의 초기 사진들에서부터 다양한 이차프레임을 활용해 수많은 이야기를 들
려주었다. 때로는 창문·문·거울 등을 이용해, 때로는 자동차나 버스들의 배
열을 이용해 만들어낸 이차프레임들은 평범하기 그지없는 일상의 단면들을
포획해 부각시켰고, 이를 통해 당대 사회의 이면에 숨어 있는 이야기들을 끄
집어내어 전해주었다. 프랭크의 이름을 세계에 알린 다큐멘터리 사진집 『미
국인들』(1958)*에서도 이차프레임이 적극적으로 사용되었는데, 화려하고 풍
요로운 클리셰들 너머에 실재하는 부박하고 고단한 미국인들의 삶이 다양한

* Robert Frank, *Les Americains*, Paris: Robert Delpire, 1958. 주지하다시피, 프랭크의 사진집 『미국인
들』은 미국에서 출판을 거부당한 후 프랑스에서 1958년에 먼저 출판된다. 프랑스판에는 알랭 보스케Alain
Bosquet가 선별한 미국의 정치·사회사에 관한 프랑스어 텍스트들이 포함되어 있다. 이듬해, 이 책은 미국
에서 'The Americans'라는 제목으로 출간되는데, 여기에는 소설가 잭 케루악Jack Kerouac의 서문이 실린
다.(Robert Frank, *The Americans*, New York: Grove Press, 1959)

유형의 이차프레임들을 통해 사진 안에서 시각화될 뿐 아니라 '이야기될' 수 있었다.

작품 〈런던〉에서, 활짝 열려 있는 자동차의 뒷문 창유리는 우연히 발생한 각도를 통해 원경의 한 인물을 강조한다. 이 인물은 사진의 프레임 안에 존재하는 몇 안 되는 피사체 중 하나지만, 매우 작은 크기인데다 초점의 중심에서도 비껴나 있어 관객의 시선을 끌기 힘들다. 하지만 자동차 창유리라는 이차프레임 덕분에, 이 인물은 사진에서 매우 중요한 의미작용을 맡게 된다. 만일 이차프레임이 없었다면, 즉 자동차의 뒷문이 열리지 않았다면, 이 작품은 이야기하는 사진보다 보여주는 사진에 더 가까웠을 것이다. 가장 중요한 의미화 영역인 화면의 중앙이 텅 비어 있고, 왼쪽 측면에 뛰어가는 아이의 뒷모습도 매우 작으며, 오른쪽 측면의 인물 모습은 너무 작고 초점조차 제대로 맞춰져 있지 않기 때문이다. 또한 오른쪽 전경의 자동차 뒷부분은 특별한 메시지를 담기에는 다소 부족한, 무생물로서의 사물에 더 가까워 보인다. 그러나 자동차의 뒷문 창유리를 통해 형성되는 이차프레임이 평범한 새벽 거리 풍경에 하나의 이야기를 만들어낸다. 이 거리의 한편에는 무언가를 싣기 위해 활짝 열린 자동차의 뒷문과 어디론가 뛰어가는 아이의 생동하는 삶이 있고, 다른 한편에는 고단하고 쓸쓸한 하루를 살아가야 하는 어느 여인(아마도 노숙 여인)의 삶도 있다. 무거워 보이는 커다란 짐들, 흐릿한 초점 너머로 보이는 무표정한 모습, 버스를 기다린 듯한 막연한 기다림의 자세 등은 여인의 지난한 삶을 설명해준다.

정리하면, 자동차 창유리라는 작은 이차프레임 하나 덕분에, 이 사진은 한쪽에서는 바쁜 삶의 리듬과 활기찬 일상이 진행되고 있고 다른 한쪽에서는 더딘 삶의 리듬과 고달픈 하루가 반복되고 있는 대도시 어느 거리의 이야

기를 들려줄 수 있다. 이 사진과 함께 우리는, 전쟁의 상처와 기억이 남아 있고[*] 고달프고 고독한 현실이 계속되고 있으며 새롭게 시작되는 삶이 있는 다채로운 1951년 런던의 하루를 마주할 수 있다. 한편으로는 평범한 일상의 한 순간이지만, 다른 한편으로는 수많은 이야기 조각들이 함축되어 있는 한순간을 만나게 되는 것이다.[**] 실제로 프랭크의 초기 사진에서 주요 관심사는 일상적 삶의 시적 특질을 포착하는 것뿐 아니라, 사진적 장면화에 내재된 서사적 잠재성과 리얼리즘을 결합시키는 것이었다.[***] 그는 관객이 상상력을 동원해 그의 사진이 던져놓은 이야기 조각들을 꿰맞추고 이야기 전체를 재구성하기를 희망했다. 그리고 이차프레임은 작가로서 그가 하고자 하는 이야기 혹은 관객이 재구성해갈 이야기를 위해 마련된 가장 중요한 서사장치 중 하나였다.

[*] 프랭크는 1951~1952년의 〈런던〉 연작과 1953년의 〈웨일스〉 연작 등을 통해 제이차대전의 흔적이 남아 있는 유럽의 일상 풍경을 보여주고자 했다.

[**] Ian Penman, *Robert Frank: Storylines*, Steidl, 2004, 61~62쪽.

[***] 흔히 '토탈사진'이라고도 불릴 만큼, 프랭크는 그의 사진들 연작을 하나의 거대한 '이야기체'로 만들고자 했다. 사진 한 장 한 장이 각각 고유한 서사적 잠재성을 내포하고 있고 고유한 이야기를 함축하고 있지만, 전체 연작 안에 모이면 복수의 플롯과 중층의 이야기 층위를 갖는 거대한 이야기체가 탄생하는 것이다. 이때 이야기체란 열린 구조와 다양한 해석의 가능성을 내포하는 현대적 의미의 이야기체다. 프랭크는 자신의 첫 사진집 『미국인들』도 소설이나 영화와 같은 하나의 거대한 이야기체로 만들고자 했으며, 스위스 사진작가 야코프 투게너Jakob Tuggener로부터 영향받은 '시퀀싱Sequencing' 기법을 사용해 사진들 사이에 blank를 삽입하는 등 다양한 시도를 벌인다. Eric Kim, "Robert Frank's 'The Americans': Timeless Lessons Street Photographers Can Learn", in *Eric Kim Street Photography Blog*(http://erickimphotography.com/blog) January 7, 2013 참조.

3_ 행동의 틀 그리고 조형적 구성요소: 영화의 경우

행동의 틀

영화에서도 이차프레임은 관객의 시선을 유도하고 그 내부 요소를 시각적으로 강조하는 역할을 수행한다. 또한 영화는 기본적으로 고유한 이야기를 갖는 서사매체이므로, 이차프레임의 시각적 강조 기능은 자연스럽게 서사적 강조 기능으로 이어진다. 대개의 경우, 영화에서 이차프레임은 화면 원경에 위치하는 어떤 특정한 서사적 동인動因(인물 또는 사물)을 둘러싸면서 관객의 시선을 그것에 집중시키고, 이를 통해 화면공간 안에 복합적인 긴장 구도를 만들어낸다.

회화와 달리, 영화는 처음부터 인물의 움직임이나 카메라 이동, 편집 효과 등으로 충분한 깊이감과 입체감을 확보할 수 있었기 때문에, 이차프레임의 조형적 기능은 영화에서 또다른 목적들을 위해 활용된다. 특히 영화 형식들이 제대로 개발되지 못했던 초창기 영화에서는 창문·문·출입구·거울 등과 같은 프레임 안의 프레임들이 깊이감이나 입체감의 강화보다 주로 인물들의 "행동의 프레임을 잡는 틀" 역할을 담당한다.[■] 카메라와 피사체 사이에 형성되는 영화적 공간에 익숙하지 않은 배우들이 연기 도중 카메라의 시야 밖으로 빠져나가거나 화면의 중심을 인지하지 못해 우왕좌왕하는 일이 자주 발생했기 때문이다.

예를 들어 조르주 멜리에스의 〈신비한 초상화Le portrait mystérieux〉(그림 14)에서 중앙의 커다란 거울은 단지 주인공이 행하는 마술적 행위의 수단으로

■ 데이비드 보드웰, 『영화 스타일의 역사』, 김숙·안현신·최경주 옮김, 한울, 2002, 239쪽.

그림 14 조르주 멜리에스, 〈신비한 초상화〉, 1899년.　　　　그림 15 조르주 멜리에스, 〈사이렌〉, 1904년.

만 사용된 것이 아니라, 아직 영화 프레임이 만들어내는 공간에 익숙하지 않
은 주인공의 행동반경을 설정해주고 주인공의 움직임을 프레임 내로 한정하
는 역할을 담당했다. 또 〈고무머리 사나이L'Homme à la tête en caoutchouc〉(1901), 〈사
이렌La Sirène〉(그림 15), 〈불가사의한 여행Le voyage à travers l'impossible〉(1904) 등 그
의 다른 영화들에서도 창·문·아치 등의 이차프레임은 인물들의 움직임을 프
레임 가운데로 중심화시키거나 혹은 화면 내의 특정 영역으로 끌어모으는 기
능을 했다. 물론 멜리에스의 영화에서 이차프레임은 관객의 시선을 유도하고
고정시키는 역할도 수행한다. 그는 이미 스톱모션·디졸브·이중노출 등 여러
기술을 이용해 화면 안에 특수효과를 만들어낼 줄 알았는데,[*] 이때 이차프레
임은 자주 그 특수효과의 대상을 둘러싸면서 관객의 시선을 유도하고 일정 시
간 이상 그것에 집중하게 했다.

⸱

* 제라르 게강 외, 『프랑스 영화』, 김호영 옮김, 창해, 2000, 60쪽.

복합적 기능의 조형적 구성요소

영화가 발전하면서, 이차프레임은 좀더 다양하고 정교한 조형적 기능을 수행하게 된다. 루이 푀야르의 〈팡토마$_{Fantômas}$〉(1913~1914) 시리즈에서 볼 수 있는 것처럼, 다수의 무성영화에서 이차프레임은 화면 내 특정 요소로 관객의 시선을 유도하거나 화면을 여러 개의 공간으로 분할하는 도구로 널리 활용된다. 또 1920년대 들어 감독의 미학적 의도를 담고 서사적 메시지까지 전달하는 복합적 기능의 구성요소로도 사용되는데, 들뢰즈의 표현처럼, 고전영화 시대의 "위대한 감독들은 이런저런 이차프레임·삼차프레임의 사용을 특별히 선호"[*]했다. 이들의 영화에서 '문·창문·채광창·거울' 같은 다양한 프레임 안의 프레임들은, 프레임 내부의 각 부분들을 분리시키거나 배열하거나 재통합하는 기능뿐 아니라 새로운 영화적 형식을 표현하거나 작품의 주제를 암시하는 기능까지 수행한 것이다.

가령 프리츠 랑은 〈니벨룽겐의 노래$_{Die Nibelungen}$〉(그림 16)에서 당시 독일 표현주의 영화에서 유행하던 과장되고 화려한 무대장치들 대신, 단순하고 과감한 이차프레임의 사용을 "조형적 원칙"으로 삼았는데, 다양한 형태의 이차프레임들을 통해 영화 내내 독특하면서도 안정적인 구도와 "초정태적인 균형"을 만들어냈다.[**] 문, 커튼, 동굴 입구 등 다수의 이차프레임들이 화면의 후경 중앙을 차지하면서 주인공이 등장하거나 사라지는 출입구 역할을 했고, 이러한 이차프레임의 위치와 기능은 영화 공간 전체를 하나의 무대로 만들면서 중세의 전설을 다룬 이야기의 신화성을 더욱 강조했다. 또한 이러한 구도는 그 신화의 무대를 관객을 향해 열어놓음으로써 영화적 공간과 이야기가

[*] Gilles Deleuze, *Cinéma 1. L'image-mouvement*, 26쪽.
[**] Jacques Aumont, *L'œil interminable*, 123쪽.

관객의 상상 속에서 무한히 확장되도록 유도했다. 아울러 영화에서 주인공들은 하나의 독립된 존재가 아니라 자연과 역사, 운명에 종속된 존재로 묘사되었는데,[*] 감독은 다양한 이차프레임 안에 그들을 위치시키면서 보이지 않는 틀 안에 갇힌 존재로서의 정체성을 더욱 강조했다.

한편, 세르게이 예이젠시테인은 당대 유행하던 구성주의와 큐비즘의 영향을 받아 영화 화면의 조형적 구성 및 기하학적 분할을 시도하며, 이를 위해 다수의 작품들에서 이차프레임을 적극 활용한다. 그는 편집상의 몽타주를 '프레임 간의 몽타주'로 보고 미장센을 '프레임 내의 몽타주'라고 간주하면서 미장센 대신 '미장프레임_{мизанкадр}'이라는 용어를 선호했는데,[**] 프레임 내부의 구성과 표현양식을 아우르는 미장프레임 과정에서 창·문·입구·거울 등 다양한 유형의 이차프레임을 자주 사용했다. 특히 〈파업_{Стачка}〉(1925)이나 〈전함포템킨_{Броненосец Потёмкин}〉(1925)에서 볼 수 있는 것처럼, 자주 후경보다 전경에 이차프레임을 배치하고 그 안에 중요한 서사적 동인을 둠으로써,[***] 후행 숏에서 강조할 서사적 메시지를 미리 강조하는 이중의 강조 효과를 만들어내기도 했다. 이차프레임을 통해 두 개의 숏을 이어붙이는 몽타주 효과를 이끌어내면서, '프레임 내의 몽타주'로서 미장센이라는 자신의 이론을 실천에 옮긴 것이다.

나아가 앙리조르주 클루조, 장 르누아르, 앨프리드 히치콕 같은 고전 영

[*] Siegfried Kracauer, *From Caligari to Hitler: A Psychological History of the German Film*(1947), Princeton University Press, 2004, 94쪽.
[**] 이희원, 「에이젠슈테인 영화의 미장센과 삽입자막의 조형성」, 『씨네포럼』 22호, 동국대학교 영상미디어센터, 2015, 130쪽.
[***] 강철, 「에이젠슈테인 영화에 나타난 문제: 공간의 연출 방법론 연구」, 『러시아어문학연구논집』 64집, 한국러시아어문학회, 2019, 68~69쪽.

그림 16 프리츠 랑, 〈니벨룽겐의 노래〉, 1924년.

화감독들의 작품에서 볼 수 있는 것처럼, 이차프레임은 프레임 내에서 몽타주 효과뿐 아니라 '복합시점'의 구성도 가능하게 했다. 본래 영화의 복합시점은 데쿠파주와 몽타주의 출현으로부터 비롯된 것으로,[*] 많은 영화학자들과 이론가들은 "복합시점이야말로 영화언어language cinématographique의 탄생을 의미한다"[**]고 강조한 바 있다. 복합시점은 연속되는 이미지들의 계열을 통해서만 그 진정한 의미를 부여받을 수 있고, 따라서 영화를 회화와 사진 등 기존의 시각예술과 구별시켜주는 중요한 표현방식이라고 간주한 것이다. 그런데 창·문·액자·거울 같은 이차프레임들의 삽입은 단 하나의 영화 이미지로도, 즉 단 하나의 영화 프레임으로도 복합시점을 형성할 수 있게 해주었다. 특히 거울은 관객이 바라보는 인물의 시점과 관객의 위치에 존재하는 인물의 시점을 하나의 프레임 안에 동시에 나타나게 함으로써, 관객으로 하여금 자신의 시점에 대해 일시적인 혼란과 긴장에 빠지도록 했다. 두 개의 숏으로 나누어 표현해야 할 시점들, 서로 마주보며 교차시켜야 할 시점들을 하나의 숏 안에 공존시킴으로써, 고전적인 데쿠파주–몽타주가 만들어내는 긴장보다 더 강렬하고 독특한 긴장을 만들어낸 것이다. 이처럼 영화의 고유 언어인 복합시점은, 이차프레임을 통해 새로운 차원으로 도약할 수 있었다.

[*] 조엘 마니, 『시점: 시네아스트의 시선에서 관객의 시선으로』, 김호영 옮김, 이화여자대학교출판부, 2007, 83쪽.
[**] 같은 책, 82쪽.

1_ 문턱 혹은 매개공간으로서의 이차프레임

문턱으로서의 이차프레임: 마사초의 〈성삼위일체〉

마사초의 〈성삼위일체〉에서 이차프레임은 깊이감이나 입체감을 강화하는 기능 외에도 또다른 중요한 기능을 수행한다.(그림 11 참조) 바로 '문턱' 혹은 '중개'의 기능이다. 특히 두 개의 코린트식 기둥과 붉은색 엔타블라처, 이층 계단이 만들어내는 전경의 커다란 이차프레임은 그림의 주요 요소들을 구분 지으면서 동시에 이어주는 매개 역할을 수행한다.

먼저 전경의 이차프레임은 천상계와 지상계를 '분리'한다. 이차프레임의 내부에는, 성부와 성자가 존재하며 그 아래 성모마리아와 성요한이 무릎을 꿇고 있다. 삼위일체론에 따라 성부는 두 팔을 벌려 성자의 십자가를 바치고 있고 그 사이에 성령이 비둘기로 육화되어 나타나 있다. 여기서 성부와 성모

마리아, 성요한을 선으로 연결하면, 하나의 '성스러운 삼각형'이 완성된다. 즉 이차프레임의 내부공간은 신과 성인들이 존재하는 성스러운 공간이며, 지상계와 구별되는 '천상계'다. 반면, 이차프레임 바깥은 인간들이 모여 사는 '지상계'다. 이는 좌우 벽주 바로 앞에서 무릎을 꿇고 기도를 올리고 있는 봉헌자[*] 부부의 존재로 확인할 수 있다. 이들은 이차프레임에 의해 내부공간(천상계)으로부터 확실하게 분리되어 있다. 두 사람의 시선이 만나는 지점은 그림의 원근법적 소실점에 해당되며, 따라서 이들의 시점은 은연중에 관객의 시점과 겹친다. 이는 봉헌자 부부가 비록 그림 안에 있어도 그림 밖의 관객(인간)과 다를 바 없는 존재, 엄연히 지상계에 속하는 존재라는 사실을 암시한다.

그런데 그림에서 이차프레임의 기능은 단지 천상계와 지상계를 분리하는 데만 있지 않다. 문턱으로서의 이 거대한 틀은 보다 은밀한 방식으로 두 영역을 '연결'한다. 여기서도 봉헌자 부부가 중요한 역할을 담당한다. 이들은 분명 이차프레임에 의해 천상계 바깥에 격리되어 있지만, "해부학적 비례, 육중한 입체감, 굵은 옷주름을 통해 천상의 인물들과 똑같은 실물 크기의 자연스러운 모습으로 묘사되고 있을 뿐 아니라 그들과 비슷한 색상(붉은색과 청색)의 옷을 입고"[**] 있기 때문이다. 즉 봉헌자 부부의 크기와 볼륨, 의상은 이차프레임 안의 성모마리아와 성요한, 심지어 절대자인 성부의 그것들과 유사하다. 나아가, 이들은 맨 위의 성부를 꼭짓점으로 하는 더 큰 삼각형의 나머지 두 꼭짓점을 이룬다. 첫번째 삼각형이 이차프레임 안에서 천상계의 존재들

[*] 그림 속 봉헌자의 정체에 대해서는 다양한 가정이 제기되었지만, 가장 유력한 것은 당시 산타마리아노벨라성당의 수도원장의 인척이었던 '도메니코 렌치Domenico Lenzi'(1426년 1월 사망)라는 가정이다. 〈성삼위일체〉 벽화 앞의 바닥에서 발견된 16개의 묘비명 중에도 그의 묘비명이 포함돼 있었다.(자세한 설명은 송혜영, 「마사초의 성삼위일체」, 242~243쪽 참조)
[**] 같은 글, 250쪽.

로만 이루어지는 작은 삼각형이라면, 두번째 삼각형은 이차프레임 안과 바깥을 아우르며 천상계 및 지상계의 존재들로 이루어지는 큰 삼각형이다. 지니 래브노Jeannie Labno의 표현처럼, "봉헌자들은 감상자가 있는 현실세계와 그 너머에 묘사된 영적 세계 사이의 경계선 위에서 무릎을 꿇고"■ 있는 것이다. 이처럼, 전경의 이차프레임은 천상계와 지상계를 명확히 분리시키면서도, 지상의 존재들이 회개와 기도(그리고 봉헌)를 통해 성스러운 존재들과 동일한 세계 안에 들어갈 수 있음을 암시하는 일종의 문턱과도 같은 장치라 할 수 있다.

한편 이 이차프레임은 '구원'의 영역과 '죽음'의 영역 사이에서도 문턱 역할을 수행한다. 엄밀히 말해, 이차프레임은 그림 상부의 구원 영역을 테두리 짓는다. 그림의 제목이 '성삼위일체'임을 고려한다면, 원칙적으로 그림의 공간은 이 상부 영역에서 끝났어야 했다. 그런데 이차프레임 아래, 즉 구원의 영역 아래에 또다른 그림의 공간이 존재한다. 이 하부 영역■■은 언뜻 보아서는 제목과 무관해 보이며 죽음을 상징하는 기호들로 채워져 있다. 가상의 제단 맨 아래에 위치한 '석관'과 그 위에 놓인 인간 '유골',■■■ 그리고 유골 너머 벽감에 새겨진 '명문銘文'이 그것이다. 고딕체 대신 카피탈리스체로 쓰인 명문■■■■은

■ 지니 래브노, 「르네상스 미술」, 17쪽.
■■ 이 하부 영역은 1570년경 〈성삼위일체〉가 석조제단과 바사리의 패널화에 의해 가려질 때 대부분 훼손되며, 1950년 리오네토 틴토리Lionetto Tintori에 의해 새롭게 복원된다.(같은 책, 15쪽)
■■■ 유골에 관해서는 학자들에 따라 아담의 유골을 의미한다는 의견과 일반인의 유해를 뜻한다는 의견으로 나뉜다. 아담의 유골일 경우, 상부 십자가 아래 조그만 둔덕은 골고다 언덕을 뜻하게 되고 상부 영역 전체는 골고다 예배당을 의미하게 된다. 즉 그림의 내용은 예수가 아담의 무덤이 있는 골고다 언덕에서 인간을 대신해 십자가에 못박혔으며 그럼으로써 인류의 기원인 아담의 죄를 대신하고 용서한다는 뜻으로 풀이될 수 있다.(자세한 설명은 박성국, 「마사초의 성삼위일체의 도상적 의미」, 96쪽과 송혜영, 「마사초의 성삼위일체」, 252~253쪽 참조)
■■■■ 명문은 '세 명의 산 자와 세 명의 죽은 자'라는 성담으로부터 유래된 격언으로, 그 내용은 다음과 같다: "너희가 지금 인간으로 살고 있는 것처럼 나도 한때 인간이었고, 아직 인간으로 살고 있는 너희도 나처럼 죽게 되리라(IO FUI GIA' QUEL CHE VOI SIETE E QUEL CHE IO SON VOI ANCOR SARETE)."

죽음에 대한 경고를 담은 일종의 '메멘토 모리'식 격언이다. 따라서 유골과 명문의 의미를 숙고해보면, 하부 영역이 결코 상부 영역과 무관한 영역이 아님을, 오히려 상부의 의미를 보충하고 더 분명하게 만들어주는 영역임을 알 수 있다. 상부에 있는 삼위일체 도상의 근본 의미가 예수의 '죽음'과 부활을 통해 인간의 죄를 용서하고 '구원'의 길을 제시하는 데 있기 때문이다.

　마사초의 〈성삼위일체〉에서 상부의 삼위일체 도상이 뜻하는 용서와 부활 그리고 구원의 의미는 하부의 죽음의 도상들을 통해 더 분명하게 강조된다. 인간(아담)은 죄를 짓고 죽음을 맞이하는 유한한 존재이지만 회개하고 기도하는 삶을 산다면 부활하는 예수를 통해 구원받을 수 있다는 메시지다. 여기서도, 두 봉헌자가 또다시 중요한 역할을 수행한다. 그림을 부활의 영역과 죽음의 영역으로 나눌 경우에도 그들은 역시 그 '사이'에 존재하기 때문이다. 두 봉헌자는 전면의 이차프레임 바깥에 위치함으로써 구원의 영역 바깥에 존재하지만, 그와 동시에 하부의 죽음 영역과도 명백하게 분리되는 공간에 존재한다. 이 '계단 위'라는 공간, 즉 부활의 영역 바깥이자 죽음의 영역 너머인 공간은 바로 전면의 거대한 이차프레임에 의해 만들어졌다. "그들이 묘사되어 있는 그림의 테두리는 기증자(봉헌자)가 성스러운 사건과 연결되는 곳, 즉 문턱"*인 것이다. 봉헌자들은 자신의 죄를 회개하고 기도하고 또 봉헌함으로써 이 사이의 영역에 이를 수 있었으며, 이 문턱과도 같은 계단 위 공간에서 기도를 통해 마침내 구원받을 날을 기다리고 있다.

* 박성국, 「마사초의 성삼위일체의 도상적 의미」, 103쪽.

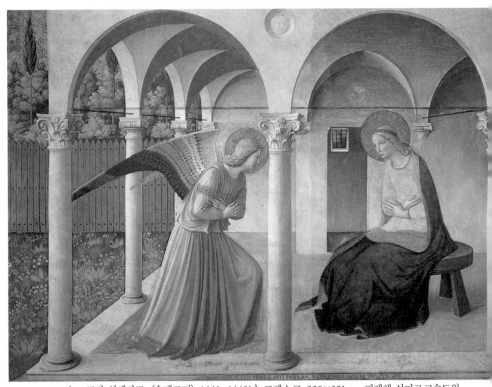

그림 17 프라 안젤리코, 〈수태고지〉, 1440~1442년, 프레스코, 230×321cm, 피렌체 산마르코수도원.

성스러운 공백의 경계로서의 이차프레임:
프라 안젤리코의 〈수태고지〉

□ 매개공간으로서의 로지아

11세기 말에 등장하기 시작한 '수태고지' 그림은 본래 편평한 면에 금박을 입혀 배경을 표현하는 '금박 양식'으로 시작되었다.[*] 이 양식에서 금박 배경은 속세공간과 구별되는 성스러운 공간을 의미했고 일체의 공간감도 내포하지 않았다. 12세기부터 로지아를 마리아의 공간으로 설정하는 '로지아 양식'의 수태고지 그림들이 등장하는데, 건축적 구조물이라 할 수 있는 로지아 덕분에 그림 안에서 자연스럽게 공간감이 표현되기 시작한다. 금박 양식과 로지아 양식은 이후 등장한 '삼면분할 양식'과 결합되었고, 13세기 이후 제작된 수태고지 그림들에서는 금박 양식과 삼면분할 양식 또는 로지아 양식과 삼면분할 양식이 융합된 사례를 자주 발견할 수 있다. 이 책의 1부에서 살펴본 것처럼, 프라 안젤리코가 그린 피에솔레 산도미니코수도원의 〈수태고지〉(그림 18) 역시 로지아 양식과 삼면분할 양식을 적절하게 결합한 그림이라 할 수 있다. 로지아의 두 원주가 화면을 정확히 삼면분할하고, 그렇게 나뉜 세 공간은 각각 숲의 공간, 천사의 공간, 마리아의 공간으로 구분되기 때문이다. 그러나 십여 년 후 프라 안젤리코가 그린 피렌체 산마르코수도원의 〈수태고지〉(그림 17)에서는 삼면분할 양식이 배제된 채 로지아 양식만이 이용된다. 또한 살구색 벽과 아치, 원주들로 이루어진 로지아가 그림의 4분의 3 이상을 차지하는 덕분에 로지아의 공간감이 그 어떤 수태고지 그림들에서보다 더 풍부하게 되살

[*] '수태고지' 그림의 세 양식─금박 양식, 로지아 양식, 삼면분할 양식─에 대한 자세한 설명은 윤익영, 「프라 안젤리코 〈수태고지〉 조형 분석: 성 마르코S. Marco 수도원 벽화를 중심으로」, 234~242쪽 참조.

아난다.

그런데 우리는 로지아라는 공간 자체가 기본적으로 '양가적 공간' 혹은 '매개적 공간'임에 주목할 필요가 있다. 로지아는 건물에 속한다는 점에서는 실내공간이지만 다면이 개방되어 있다는 점에서는 실외공간이다. 또 지붕과 기둥이 있다는 점에선 집의 일부이지만, 다수의 실내 활동을 할 수 없고 야외와 직접 연결된다는 점에서는 거리의 일부다.[*] 안이자 바깥이고 닫힌 공간이자 열린 공간인 로지아는 그러므로 두 개의 서로 다른 속성이 만나는 교차공간이라 할 수 있다. 그리고 바로 이러한 양가적 혹은 매개적 특성 덕분에 로지아는 '수태고지의 장소'가 될 수 있다. 인간이 신의 아들을 잉태하는, 즉 성과 속이 만나는 그 극적인 매개의 순간에 적합한 장소가 될 수 있는 것이다. 이는 수태고지 그림에서 로지아라는 공간의 실질적 주인인 '마리아'의 특성과도 연관된다. 인간의 몸으로 메시아를 잉태하는 마리아는 그 자체로 매개적 존재이며, 마리아의 '포궁'은 가장 구체적인 매개공간이다. 아울러, 이 그림 속의 로지아는 그림이 그려진 산마르코수도원의 회랑을 모델로 삼은 것으로 추정되는데, 수도원이 속한 도미니크수도회에서는 수도원 건물이라는 공간 자체를 "성과 속의 매개 장소"로 간주했다.[**]

프라 안젤리코의 〈수태고지〉는 따라서 매개공간으로서의 로지아의 의미를 부각시키는 데 주력한다. 첫째, 매개공간의 주인이자 매개적 존재의 상징인 마리아를 강조한다. 우선 마리아의 얼굴 표정이 로지아 바깥으로부터 들어오는 빛을 받아 기존의 다른 수태고지 그림에서보다 더 선명하게 묘사되어 있다. 또, 한편으로 마리아는 그림의 오른쪽에 치우쳐서 천사가 전하는 성령

[*] 같은 글, 253쪽.
[**] 같은 글, 255쪽.

에 복종하는 몸짓을 보이지만, 다른 한편으로는 로지아의 한가운데 앉아 주
인으로서 천사를 맞이하고 있고 천상의 존재인 천사가 오히려 그녀 앞에 무
릎을 꿇고 있다.[*] 그리고 로지아 너머로 보이는 정원의 꽃들과 푸른 나뭇잎들
은 그림의 시간적 배경이 늦봄 또는 5월임을 알려주는데, '수태고지의 달'인
3월(3월 25일) 대신 '마리아의 달'인 5월을 선택한 것 자체가 그림의 실질적 주
인공으로서 마리아의 존재를 강조한다.[**] 이처럼 마리아의 존재를 강조하는
그림의 형식은 높아진 '마리아의 위상'을 나타내는 일종의 상징언어라고도 할
수 있다. 이 그림이 제작될 당시 피렌체에서는 '마리아 숭배사상'이 보편화되
어 있었고 단순한 성모를 넘어 성과 속의 매개자이자 선택받은 자로서 추앙되
고 있었다.[***]

　　둘째, 이 그림은 이전과 이후의 수태고지 그림들에서 단골로 등장하는
상징적 도상들을 모두 제거했다. 성령을 상징하는 '비둘기'와 '빛줄기', 마리아
의 순결을 상징하는 '백합', 수태고지의 내용이 적혀 있는 '성경책', 수태고지
를 전하는 가브리엘 천사의 '손가락', 성경책의 구절을 가리키는 마리아의 '손
동작' 등이 그 도상들이다. 프라 안젤리코가 십여 년 전에 그린 산도미니코수
도원의 〈수태고지〉 역시 매우 간결한 양식을 취했지만, 그럼에도 그림 안에는
성령을 상징하는 비둘기와 성경책이 등장했었다. 그러나 이 그림에서 로지아
는 거의 모든 상징이 제거된 단순한 공간이며, 이처럼 절제된 구성은 무엇보

[*] Georges Didi-Huberman, *Fra Angelico. Dissemblance et Figuration*, Flammarion, 1990, 270쪽.
[**] 윤익영, 「프라 안젤리코 〈수태고지〉 조형 분석: 성 마르코S. Marco 수도원 벽화를 중심으로」, 250~251쪽.
[***] 피에르 프랑카스텔, 『미술과 사회』, 안바롱 옥성 옮김, 민음사, 1998, 150쪽 참조. 안젤리코는 이 그림 전
후로 '성스러운 대화sacra conversazione'라는 형식의 제단화 세 편을 그리면서 마리아의 특별한 위상을 강
조한 바 있다. 성스러운 대화란 '중앙에 성모 또는 성모자를 묘사하고 그 양 측면에 성인들을 반원형 혹은 부
채꼴 형태로 배치하는 그림' 형식을 말한다.

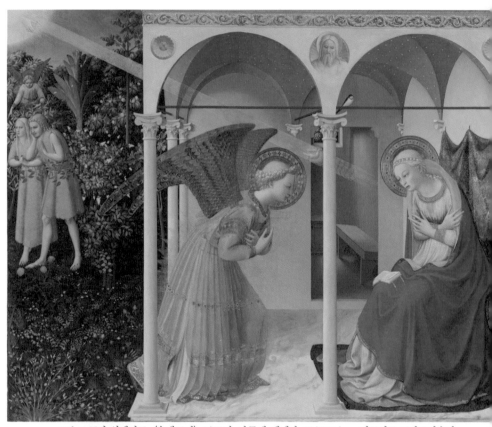

그림 18 프라 안젤리코, 〈수태고지〉, 1435년, 나무에 템페라, 154×194cm, 마드리드 프라도미술관.

다 천사와 마리아의 '만남'의 순간 혹은 성과 속의 '매개'의 순간을 강조한다. 수태고지라는 사건 자체에 집중하면서 그 사건의 의미가 무엇인지를 되새기는 데 중점을 두는 것이다.

셋째, 로지아 안에서 천사와 마리아가 대조적인 방식으로 묘사되어 있다. 이제 막 땅 위에 내려앉은 천사의 자세는 상당히 '동적'이며, 로지아의 가장자리, 즉 '열린' 공간에 위치한다. 또 외부의 '빛'을 받아 더 밝은 모습이며, '화려한' 색상의 날개에 '붉은색' 계열의 의상을 입고 있다. 반면, 마리아는 작은 나무의자에 '정적'인 자세로 앉아 있고, 로지아의 안쪽에, 즉 '닫힌' 공간 가까이에 위치한다. 상대적으로 빛이 적은 '어둠' 속에 있고, '녹색' 계열의 '단출한' 의상을 입고 있다. 한마디로 천사와 마리아 사이에는 단순하지만 상당히 극적인 대조가 이루어지고 있는데, 이처럼 극적인 대조는 오히려 양자의 만남의 의미를 더 뚜렷하게 강조한다. 한 공간 안에 공존하는 두 존재 간의 대조가 선명하면 할수록 둘의 만남은 더 강렬하게 부각될 수밖에 없는 것이다. 서로 대조적인 두 존재—천사와 마리아—는 열린 공간이자 닫힌 공간이고 안이자 바깥인 양가적 공간에서 만나고 있으며, 그럼으로써 로지아는 성과 속의 만남이 이루어지는 특별한 매개의 장소로 부각된다.

□ 성스러운 공백의 경계로서의 이차프레임

한편 이 그림에서도 다양한 이차프레임을 이용한 정교한 공간 구성이 두드러진다. 그림에 나타나는 이차프레임은 크게 세 가지로 구분할 수 있는데, 로지아를 둘러싸고 있는 반원형 '아치들'과 후경의 '방문', 그리고 방 안쪽 벽에 난 작은 '창'이다.

먼저, 반원형 아치 상단과 코린트식 주두 및 원주로 이루어진 아치 통로

(이하 '아치')는 반복적 배치를 통해 그림의 '입체감'과 '깊이감'을 강화하는 데 활용된다. 안젤리코는 이미 "1430년대 초부터 빛과 색채의 아름다움과 함께 (당대) 기하학적 성과들을 활용할 줄 알았는데"■ 측면으로 보이는 동일한 형태의 세 아치가 원경으로 갈수록 점차 작아지면서 그림 안에 실재와 비슷한 거리감과 깊이감을 만들어낸다. 또한 안젤리코는 아치를 통해 유입되는 빛을 고려해 로지아의 안쪽으로 들어갈수록 색조를 조금씩 어둡게 처리했고, 이러한 명암원근법을 통해 그림의 사실적인 입체감이 더 강화되었다. 아울러, 아치는 그 자체의 모호한 성격을 통해 그것이 둘러싸고 있는 로지아 공간의 '매개적 성격'을 강조한다. 실제로 이 그림에서 아치는 문도 아니고 벽도 아니며 통로라고 보기도 어렵다. 아치가 있는 로지아의 두 벽은 상단 벽면과 원주를 제외하면 거의 완전히 개방되어 있다. 이차프레임으로서의 아치는 문도, 통로도, 벽도 아닌 모호한 특성을 지니며, 이 모호한 이차프레임의 연속은 내부공간인 로지아의 모호한 성격, 즉 안도 바깥도 아닌 매개적 성격을 더욱 강조한다.

그다음으로, 멀리 후경에 위치한 방문은 그 축소된 크기와 내부의 어둠을 통해 원근법적인 '깊이감'을 형성한다. 또한 방문이 활짝 열린 채로 있어, 가구가 전혀 없고 상부에 작은 창 하나가 난 텅 빈 내부공간이 그대로 눈에 들어온다. 그림의 구도와 내용상 '마리아의 방'으로 추정되는 이 작고 텅 빈 방은 바로 마리아의 '내적 세계'를 나타내는 공간이라 할 수 있다. 모든 세속적 욕망과 고뇌를 떨쳐버리고 완전하게 자신을 비운 마리아의 마음상태, 이미 초월적 단계에 이른 그녀의 정신상태를 상징하는 공간인 것이다. 아울러,

■ 스테파노 추피, 『신과 인간. 르네상스 미술』, 하지은·최병진 옮김, 마로니에북스, 2011, 96쪽.

방의 상부에 난 창은 지극히 작을 뿐 아니라 쇠창살로 봉쇄되어 있는데, 본래 다수의 회화에서 창문이 외부의 자연으로 인간의 시선과 사유를 유도하는 장치로 이용되는 점을 고려한다면 이 같은 창의 크기와 상태는 매우 예외적이라 할 수 있다. 하지만 봉쇄된 창문은 작은 크기임에도 '프레임 안의 프레임 안의 프레임'(로지아-방문-창문) 형식으로 배치되어 있어 관객의 시선을 강하게 유인하며,■ 그로부터 철저하게 '차단된 자연'을 강조하는 상징으로 기능한다. 마리아에게 더 중요한 것은 자연에 대한 탐구보다 내면세계에 대한 사색이라는 것을 암시하는 시각적 장치라 할 수 있다. 즉 이 그림에 나타나는 마리아는 자연에 대한 동경이나 숭배를 넘어서는 존재이자 인간적 갈망과 사유의 단계를 넘어서는 존재다. 자연의 이치를 깨닫고 그것을 통제하고자 하는 인간적(혹은 르네상스적) 갈망에서 벗어나, 오로지 내적 세계와 영혼의 상태에 침잠하는 존재인 것이다. 매개공간으로서의 로지아가 신의 아들을 잉태하는 매개적 존재로서의 마리아를 암시한다면, 내적 공간으로서 작은 방과 창문은 정신적이고 초월적인 존재로서의 마리아의 특성을 강조한다.

이와 같은 이차프레임들—아치·방문·창문—의 역할과 의미작용으로부터 다음과 같은 몇 가지 가설들을 도출해볼 수 있다.

우선, 프라 안젤리코는 인간의 시선에서 바라본 광경을 그림 안에 구축하면서 르네상스의 인본주의적 가치를 실현하지만, 그와 동시에 신적 가치와 영적 세계의 중요성을 강조한다. 화가이기 이전에 충실한 수도사였던 안젤리

■ 프라 안젤리코는 산마르코수도원 제3기도실에 있는 또다른 〈수태고지〉 그림에서 이러한 '프레임 안의 프레임 안의 프레임' 형식을 사용했다. 이 그림에서 프레임의 연쇄는 종종 '시간의 끝없는 연쇄' 혹은 '미로처럼 끝없이 증식되는 정신적 세계'에 대한 알레고리적 장치로도 볼 수 있다.(Georges Didi-Huberman, *Fra Angelico. Dissemblance et Figuration*, 34~36쪽)

코는 무엇보다 "종교미술의 전통적인 이념을 표현하기 위하여 마사초의 새로운 방법들을 응용"[*]한 것이다. 기술적으로 르네상스적 방식을 실천에 옮기는 동시에 정신적으로는 중세적 가치를 구현하면서, 르네상스적 가치와 중세적 가치의 조화로운 융합을 시도한다. 매개적 존재인 마리아는 이러한 인간적(르네상스) 가치와 신적(중세) 가치의 융합을 상징한다. 아치·문·창문 같은 이차 프레임들 역시 교묘한 상호작용을 통해 르네상스적 가치와 중세적 가치의 융합에 일익을 담당한다.

　나아가, 그림공간들을 지배하는 단순함과 '공백'이 그림에 어떤 설명할 수 없는 숭고함을 부여한다.[**] 실제로, 이 그림에서는 수태고지와 관련된 모든 상징기호가 제거되어 있을 뿐만 아니라 이전까지 제단화의 형식을 이루던 주요 요소들(황금색 바탕, 가파른 피너클과 게이블, 과장된 크기의 성모 등)도 다수 사라지고 없다. 또 로지아에는 마리아가 앉아 있는 작은 의자를 제외하면 어떤 가구나 사물도 존재하지 않고, 안쪽 방도 텅 비어 있다. 윌리엄 후드의 언급처럼, 모든 것이 사라진 그림 안에 오로지 '거룩함'만이 남아 있는 것이다.[***]

　이와 관련해, 원근법과 공백의 관계에 대해 잠시 주목해볼 필요가 있다. 르네상스 초기 건축과 회화에서 시도되었던 원근법의 주요 목적 중 하나는 "공백을 사로잡고 가두는 데" 있었다.[****] 어떤 의미에서, 원근법은 철저한 수학적 계산과 이성적 사고로 세상에 편재하는 공백을 건물 내에 혹은 그

[*] E. H. 곰브리치, 『서양미술사』, 252쪽.
[**] 스테파노 추피, 『신과 인간. 르네상스 미술』, 97쪽.
[***] William Hood, *Fra Angelico at San Marco*, Yale University Press, 1993, 96~97쪽.
[****] 중세와 르네상스 건축 및 회화에 나타난 공백의 포획의 의미에 대한 자세한 설명은 백상현, 『라깡의 루브르: 정신병동으로서의 박물관』, 위고, 2016, 59~77쪽 참조.

림 내부에 사로잡아 통제 가능한 공백으로 전환시키려는 작업이었다.▪ 아울러 공백의 창조를 가능하게 했던 것이 인간의 이성이었으므로, 적어도 이 통제된 공백과 관련된 진리와 창조의 주체는 신이 아니라 인간임이 은연중에 암시된다. 그러나 프라 안젤리코의 〈수태고지〉에서 공백은 이와 달리 '통제 불가능한'(혹은 포획 불가능한) 공백이다. 안젤리코는 다양한 방식으로 그림 안에서 공백을 통제하는 것이 불가능함을 알리고 있다. 그림을 다시 자세히 살펴보면, 풍부한 공간감을 산출하고 있는 것처럼 보이는 원근법이 실제로는 정확하게 구현되어 있지 않다. 그림의 소실선들이 중앙에 있는 하나의 점으로 모이지 않고 서로 어긋나 있기 때문이다. 또한 로지아의 아치들은 공백을 재프레이밍하는 역할을 맡은 이차프레임임에도 불구하고 실제로 공간을 완전히 가두지 못한 채, 닫힌 상태도 열린 상태도 아닌 모호한 성격의 경계로 기능하고 있다. 아울러 그림 깊숙한 곳의 다른 이차프레임들—방문·창—은 그림공간 안에 전혀 다른 차원의 공백이 존재함을, 즉 눈에 보이지 않는 영적 세계가 현전하고 있음을 은연중에 암시한다.

따라서 우리는 다음과 같은 결론에 도달할 수 있다. 첫째, 안젤리코의 〈수태고지〉에 나타나는 공백은 일반적인 르네상스 회화에서의 공백과 달리 불안과 신비로움을 내포하고 있는 공백이다. 그림은 공백의 전적인 포획과 통제를 의도적으로, 그리고 교묘한 방식으로 거부한다. 둘째, 그림 내에 현전하는 통

▪ 같은 책, 61~69쪽 참조. 가령 중세와 르네상스 건축을 대표하는 '성당'의 내부 공백이 그 예가 될 수 있다. 중세 중반까지 성당에서는 그 구조의 불완전성과 골격의 불완전함으로 공백이 완벽하게 통제될 수 없었고 텅 빈 공간 안에 신비와 불안이 설명할 수 없는 성스러움의 흔적처럼 남아 있었다. 그러나 중세 말기 고딕양식에 이르면 구조적 견고함과 테두리의 완벽한 지지 기능 덕분에 공백이 완벽하고 충일한 형태로 통제되기 시작한다.

제할 수 없고 설명할 수도 없는 이 공백은 어떤 보이지 않는 존재, 가시적으로는 부재하지만 비가시적으로 현전하는 어떤 존재의 힘을 가리킨다. 절대자, 즉 신의 힘이다. 이는 결국 공백을 통제하는 주체, 공백으로부터 창조되는 진리의 주체가, 인간이 아니라 신임을 의미한다. 셋째, 이 그림에서 공백은 그 자체로 '신비롭고 성스러운 공백'이다. 가시적 수단들로는 통제할 수도 표현할 수도 없는 공백이며 "이성에 의해 사로잡히기를 거부하는 공백"[*] 즉 비가시적이고 성스러운 존재가 지배하는 공백이다. 요컨대 산마르코수도원의 성화들을 대표하는 프라 안젤리코의 〈수태고지〉는, 가시적인 이미지들 안에 존재하는 '설명할 수 없는' 신비를 드러내고 나아가 "신비의 숭고한 구조를 구축"하려는 그의 노력이 가장 인상적으로 실현된 작품 중 하나다.[**] 디디위베르만의 언급처럼, '형상화할 수 없는 것l'infigurable'을 '형상화'하기 위해 그가 평생 동안 기울인 노력이 집약되어 있는 작품이라 할 수 있다.[***]

[*] 같은 책, 76쪽.
[**] Georges Didi-Huberman, *Fra Angelico. Dissemblance et Figuration*, 211~212쪽.
[***] 같은 책, 231~233쪽 참조. 디디위베르만에 따르면, 안젤리코는〈산마르코 주제단화〉〉(1440)에서 그림 아래 패널들의 얼룩을 통해 부재하는 신의 존재를 비유사성dissemblance의 양식으로 형상화figuration하기도 했다.(Georges Didi-Huberman, "La dissemblance des figures selon Fra Angelico", *Mélanges de l'École française de Rome. Moyen-Age*, Temps modernes, tome 98, n° 2, 1986, 790~802쪽 참조)

2_ 의미의 이중화 혹은 디제시스의 공간적 확장: 반에이크의 〈아르놀피니 부부의 초상화〉

이차프레임과 의미의 이중화

얀 반에이크의 그림 〈아르놀피니 부부의 초상화〉(그림 19)와 관련해 가장 큰 논란이 되었던 것은 바로 작품의 주제다. 한편으로 그림은 남녀가 손을 맞잡고 결혼 서약을 하는 것으로 보이지만, 다른 한편으로는 이미 결혼한 어느 부부의 초상화로 보이기 때문이다. 그림에 대한 상반된 두 해석은 오랫동안 팽팽히 맞서왔는데, 화가가 따로 그림 제목이나 그림에 대한 기록을 남겨놓지 않아 여전히 그림의 주제에 대해서는 의견이 분분하다.

일단, 결혼 서약을 다룬 그림이라는 입장의 주요 근거는 다음과 같다. 첫째, 파노프스키에 따르면, 그림이 제작된 후 1~2세기 안에 발표된 대부분의 문헌들에는 그림과 관련해 "피데스에 의하여van Fides"라는 동일한 표현이 삽입되어 있다.■ 'fides'는 본래 '믿음·신용·약속' 등을 뜻하는 라틴어로, 중세에는 '결혼 서약'과 동의어로 사용되었다. 둘째, 그림의 중앙 상단 벽면, 즉 거울 위 벽면에 적힌 "Johannes de Eyck fuit hic. 1434"라는 문장이다. 이는 "얀 반에이크가 여기에 있었다"를 뜻하는데, 예나 지금이나 결혼식 증인이 결혼식에서 공식적으로 진술하는 문장으로 이 그림을 일종의 "회화적 결혼증명서"로 만들어주는 강력한 증거가 된다.■■ 셋째, 그림 속 공간을 가득 채우고 있

■ 자세한 내용과 문헌 정보는 Erwin Panofsky, "Jan van Eyck's Arnolfini Portrait", *The Burlington Magazine for Connoisseurs*, Vol. 64, No. 372, 1934, 117~118쪽 참조.
■■ 같은 글, 124쪽. 그밖에도 파노프스키는 신랑의 엄숙한 태도와 결혼식 구도를 취한 두 사람의 포즈, 브루게에 두 사람의 양가 친척이 없었다는 사실 등도 이 그림이 회화적 결혼증명서라는 주장을 뒷받침해준다고 본다.

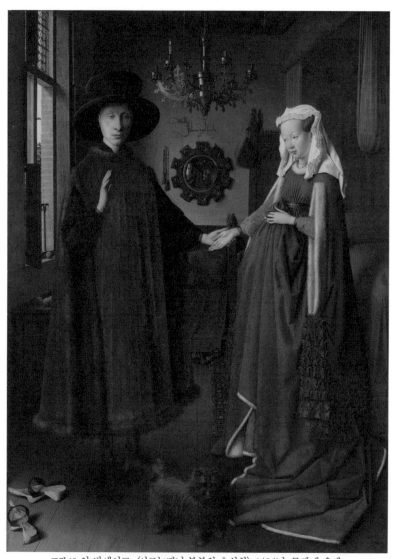

그림 19 얀 반에이크, 〈아르놀피니 부부의 초상화〉, 1434년, 목판에 유채,
82×59.5cm, 런던 내셔널갤러리.

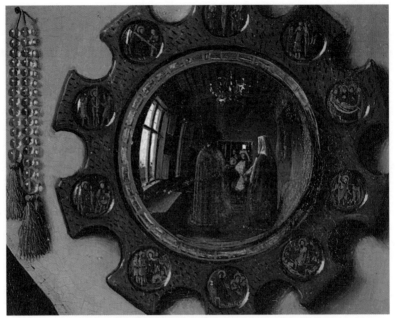

그림 20 〈아르놀피니 부부의 초상화〉의 중앙 거울 부분 확대.

는 사물들은* 당시까지 지속되어온 결혼의 주요 도상을 담고 있는 것들이라 할 수 있다. 예를 들어, 천장의 샹들리에에서 타오르고 있는 '초'는 당시 결혼식에서 항상 요구되어왔던 것으로 일종의 결혼용 초를 상징하고, 침대 옆 안락의자의 '성마거릿' 목조조각 장식은 출산의 여신인 성인의 의미를 강조한다. 또 신부 발치의 작은 '개'는 중세와 르네상스 종교화에서 '정절의 상징'으로 자주 등장했고, 벗겨진 채 놓여 있는 '나무신발'은 이 상황의 경건함과 신성함

* 그림 속 사물들의 상징적 의미에 관한 자세한 설명은 같은 글, 126~127쪽과 스테파노 추피, 『신과 인간: 르네상스 미술』, 79쪽 참조.

을 우회적으로 표현한 것이라 할 수 있다.

반면, 이 그림을 결혼한 부부의 초상화로 간주하는 주요 근거는 다음과 같다.* 첫째, 박성은에 따르면, 그림에서 신랑이 왼손으로 신부의 오른손을 잡고 있는 자세는 15세기 유럽 사회에서 공식적으로 통용되던 결혼식 자세 즉 '덱스트라룸 이운치오$_{dextrarum\ iunctio}$' 자세와 어긋난다. 덱스트라룸 이운치오는 '신랑 신부가 서로의 오른손을 잡고 결혼 서약을 하는 자세'를 뜻하는 것으로, 고대 로마시대부터 동전·석관·묘비·벽화 등을 통해 줄곧 전해져왔다. 둘째, 통상적으로 "12세기 이후 중세 기독교 사회에서는 교회 앞에서 사제가 참석한 가운데 결혼식을 올려야 한다는 조건"**이 요구되어왔다. 그러나 이 그림에서 결혼 서약이 이루어지는 장소는 교회가 아니라 어느 부르주아 가정의 실내다. 셋째, 파노프스키의 해석과 달리, 그림 속 방을 가득 채우고 있는 사물들은 결혼의 도상들이 아니라 단지 아르놀피니 부부가 속한 부르주아계급의 생활상을 보여주는 지표들이다. 가령, 작은 '개'는 추운 날 침대에서 주인의 발을 따뜻하게 데워주는 충성스러운 동물이고, 끝이 뾰족한 '나무신발'은 "15세기 플랑드르 상류사회에서 보편적으로 사용된 신발"***이다. 또 베네치아풍의 '샹들리에'와 베네치아 양식으로 제작된 '볼록거울'은 당시 플랑드르와 이탈리아 간의 물적 교류를 보여주는 오브제이자 소유자인 "조반니 아르놀피니의 경제적 부의 상태를 상징하는 대표적 아이템"****이다. 특히 파노프스

* 이 관점은 다음의 논문에 기반을 둔다: 박성은, 「아르놀피니 부부의 초상화 연구」, 『서양미술사학회논문집』 32호, 서양미술사학회, 2010, 35~55쪽 참조.
** 같은 글, 44쪽.
*** 같은 글, 46쪽.
**** 구지훈, 「아르놀피니 부부의 초상화를 통해 본 토스카나와 플랑드르 간의 사회적 예술적 상호교류」, 『역사와 세계』 54호, 효원사학회, 2018, 10쪽.

키가 언급하지 않은, "뿔처럼 생긴 트뤼포 위에 흰색 면직물을 쓰고 있는" 여성의 '머리장식'은 당시 기혼 여성을 나타내는 상징으로 이 그림이 결혼식 장면이 아니라는 중요한 근거가 된다.■

이처럼 작품의 주제와 관련해 서로 상이한 해석이 존재해왔지만, 일차적으로는 후자가 더 설득력을 얻는 것처럼 보인다. 결혼식 장면을 그린 것이라 하기에는, 당대 일반적으로 실행되던 결혼 관습들과 어긋나 있기 때문이다. 이 그림은 브루게에 정착한 이탈리아 상인 조반니 아르놀피니가 자신의 부를 과시하고 경건한 결혼 생활을 기념하기 위해 주문한 부부 초상화라고 보는 것이 더 그럴듯해 보인다. 그런데 그림 속 가장 먼 곳에 있는 사물인 '거울'(그림 20)이 이러한 가정을 다시 미궁에 빠뜨린다. 단순히 아르놀피니의 부를 보여주는 지표 중 하나라고 보기에는, 거울 속 이미지가 너무나 명백한 함의를 내포하고 있기 때문이다. 거울을 자세히 들여다보면, 붉은색 옷을 입은 화가와 푸른색 옷의 동행인이 두 손을 맞잡고 있는 남녀 앞에 분명 어떤 '서약의 증인' 자세로 서 있다. 그리고 거울 바로 위 벽에 새겨진 "얀 반에이크가 여기에 있었다"라는 문장은 화가와 동행인이 어떤 중요한 사건의 증인임을 한번 더 강조하고 있다.■■ 게다가 곰브리치의 지적처럼, 남자와 여자는 서로 오른손을 잡고 맹세하는 덱스트라룸 이운치오 자세를 어기고 있는 것이 아닐 수도 있다.■■■ 즉 남자가 왼손을 들어 간단히 결혼 서약을 한 후, 왼손으로 여자의 오

■ 박성은, 같은 글, 49~50쪽.
■■ 반에이크는 자신의 그림에 자주 서명이나 문구를 남겼으나, 그것은 대개 액자 위이거나 액자에 인접해 있는 그림 속 난간 위였다. 즉 이 그림에서처럼 그림의 한복판에 문구를 남기는 경우는 극히 드물었다.(고종희, 「안토넬로 다메시나와 플랑드르 회화」, 『서양미술사학회논문집』 26호, 서양미술사학회, 2007, 18~19쪽의 설명 참조)
■■■ E. H. 곰브리치, 『서양미술사』, 240쪽.

른손을 끌어와 그 위에 자신의 오른손을 얹으려 하는 것일 수도 있다. 남자의 왼손이 여자의 오른손을 맞잡기보다 밑에서 위로 받치고 있는 자세를 취하고 있는 것도 그 근거가 된다. 요컨대 파노프스키처럼 이 그림을 회화적 결혼증명서라고 주장하기에는 다소 무리가 있지만, 타국에 있어 양가 친척을 초청할 수 없는 남녀의 간소한 결혼 서약을 그린 것이라고 보는 것은 충분히 타당해 보인다.

결국 그림의 주제를 모호하게 만들면서 관객을 혼란에 빠뜨리는 '거울-이차프레임'은 그림 전체를 이중성의 영역으로 끌고 들어간다. 거울의 존재로 그림이 이중적 의미를 갖게 된다는 것은, 그림 속 모든 오브제의 의미가 이중적 차원에서 기능할 수 있음을 의미한다. 예를 들어 작은 개는 부르주아의 일상을 나타내는 존재일 수도 있고 정절을 상징하는 존재일 수도 있으며, 베네치아풍의 샹들리에는 아르놀피니의 부를 과시하는 지표인 동시에 결혼의 성스러움을 상징하는 지표일 수 있고, 뾰족한 나무신발 역시 부부의 신분을 나타내는 사물이자 결혼의 경건함을 표현하는 수단일 수도 있다. 즉 그림 속 오브제들은 "단순히 사실적인 모티브를 의미할 수도 있지만 동시에 상징을 의미하기도" 하며, 그림 안에는 "얀 반에이크의 다른 작품들에서처럼 중세의 상징주의와 근대의 사실주의가 너무도 완벽하게 조화되어 있다."■ 르네상스 초기 작품답게 "상징적 가치를 지닌 사물과 사실적인 묘사 사이의 양가성"■■이야말로 이 그림이 지니는 가장 큰 매혹인 것이다.

■ Erwin Panofsky, "Jan van Eyck's Arnolfini Portrait", 127쪽.
■■ 스테파노 추피, 『신과 인간. 르네상스 미술』, 79쪽.

부조 효과와 디제시스의 공간적 확장

모든 시각예술에서 '거울'은 창문과 함께 이차프레임으로 가장 많이 사용되는 오브제라 할 수 있다. 이차프레임으로서의 거울은 창문과 기본적인 특징들을 공유하지만, 그것의 반사 성질을 통해 프레임 바깥의 일부를 화면 안에 담아냄으로써 창문과 변별되는 독자적 특성을 얻는다. 우선 거울은 프레임 바깥의 삽입을 통해, 하나의 프레임 안에 서로 다른 두 개의 화면 영역 (화면/외화면)을 공존시킬 수 있다.[*] 또 사방으로 펼쳐진 외화면을 프레임 안에 끌어들일 수 있는 기능 덕분에 창문이 만들어내는 깊이감과는 다른, 보다더 입체적인 깊이감을 창출해낼 수 있다.[**] 그리고 관객이 위치한 방향의 외화면을 화면 안에 담아낼 경우, 거울 속 이미지는 종종 자기 자신을 바라보는 등장인물의 이미지가 되기도 한다. 거울 속 인물의 시선 자체가 "화면 밖으로부터의 시선",[***] 즉 자기 자신에 대한 관찰 내지는 성찰의 시선이 될 수 있기 때문이다.

반에이크는 〈아르놀피니 부부의 초상화〉에서 이차프레임으로서의 거울의 여러 기능을 매우 정교한 방식으로 활용한다. 먼저, 거울은 전경의 두 주인공(아르놀피니 부부)에게 집중되는 관객의 시선을 거울 속 인물들에게로 옮겨가게 하면서 그림의 시각적 중심을 분산시키고, 그로부터 두 이미지 영역 (거울 속 영역과 거울 밖 영역) 사이의 긴장과 갈등을 촉발시킨다. 또한 관객이 위치한 외화면 영역을 그림 안에 담아냄으로써, 단순한 원근법적 깊이감이

[*] Jean Mitry, *La sémiologie en question*, Les éditions du Cerf, 2001, 88쪽.
[**] 같은 책, 91쪽.
[***] 시각예술에서 거울의 주요 기능 중 하나는 바로 '외화면의 시선'을 화면 안에 삽입시켜 화면과 외화면 사이의 교통을 만들어내는 것이다.(이에 관한 설명으로는 J. Aumont, A. Bergala, M. Marie, M. Vernet, *Esthétique du film*, Nathan, 1983, 15~19쪽 참조)

아니라 관객이 더 깊게 동화될 수 있는 보다 입체적인 공간감을 창출해낸다. 아울러, 거울-이차프레임 안에는 두 주인공의 뒷모습과 함께 그림의 프레임이 포획하지 못한 또다른 두 인물(화가와 동행인)이 추가로 등장하는데, 이러한 거울 속 이미지는 거울 밖 이미지와 다시 결합되면서 서약을 맺는 부부의 모습을 바라보는 두 인물의 시선과 두 인물을 서약의 증인으로 인식하고 있는 부부의 시선을 동시에 느끼게 해준다. 이는 한편으로 화가의 자리에 위치하는 관객 역시 부부의 결혼 서약의 증인으로 삼겠다는 의도를 내포하는 것이라고 볼 수 있다.

따라서 장뤼크 마리옹은 이 작품에서 거울-이차프레임이 일종의 '부조 relief 효과' 기능을 수행한다고 주장한다. 부조 효과란 가시적인 것과 비가시적인 것 사이에서 일어나는 역설 효과로, "비가시적인 것이 증가할수록 가시적인 것의 의미가 더욱 심화되는"■ 현상을 가리킨다. 이 그림에서 거울은 프레임의 바깥 영역을 내부로 끌어들임으로써, 재현되지 않는 공간을 보여주는 동시에 재현된 공간의 의미를 더 심화하고 확장시키는 효과를 낳는다. 그림이 그것의 일차적 공간을 넘어 "전면의 또다른 공간으로, 마주보는 전면의 공간을 향해 스스로 열리도록"■■ 만드는 것이다. 거울은 그림 안에 나타나지 않는 것을 그것의 반사 기능을 통해 제시함으로써, 비가시적인 것들과 가시적인 것들 모두에 대한 우리의 궁금증을 증폭시킨다. 즉 그림의 내부 영역과 바깥 영역에 대한 우리의 상상력을 자극하고 둘 모두를 의미의 공간으로 만들면서, 회화의 세계를 더욱더 넓게 확장시킨다.

결론적으로 가시적 이미지 차원에서 이 그림은 부부의 초상화이지만, 비

■ Jean-Luc Marion, *La Croisée du visible*, Éditions de la Différence, PUF, 1991, 17쪽.
■■ 같은 책, 21쪽.

가시적 이미지 차원까지 고려한다면 그림의 주제는 결혼 서약에 더 가깝다고 할 수 있다. 거울 속 이미지가 만들어내는 부조 효과는 "가시적인 것의 혼돈을 팽창시키고, 정렬하여, 조화로운 현상으로 나타내는" 데까지 발전하는 것이다. 이 그림에서 거울-이차프레임은 가시적 영역과 비가시적 영역을 서로 교통하게 하면서 그림의 영역 자체를 증대시키며, 나아가 회화의 '디제시스'를 무한히 확장 가능한 세계로 변환시킨다. 마치 현실세계로부터 분리된 회화 고유의 세계가 존재하고 있는 것처럼, 그림이 스스로 자신의 영역을 확장하고 증폭시킬 수 있음을 보여주는 것이다.

3_ 비가시 세계의 가시화 혹은 디제시스의 심층적 확장: 다메시나의 〈서재의 성히에로니무스〉

양의적 공간으로서의 이차프레임

□ 프레임의 연쇄: 깊이감의 강화와 시선의 유혹

안토넬로 다메시나의 〈서재의 성히에로니무스〉(그림 21)는 서재에서 독서에 열중하고 있는 히에로니무스 성인聖人의 모습을 보여준다. 히에로니무스 성인은 암브로시우스·그레고리우스·아우구스티누스와 함께 '라틴 4대 교부'로 불리는 성인 중 한 사람으로, 히브리어 원본 성경을 연구하고 그리스어 역본 성서를 번역한 학자로 알려져 있다. 그림에서 표현된 고요하고 단출한 서재의

■ 같은 책, 17쪽.

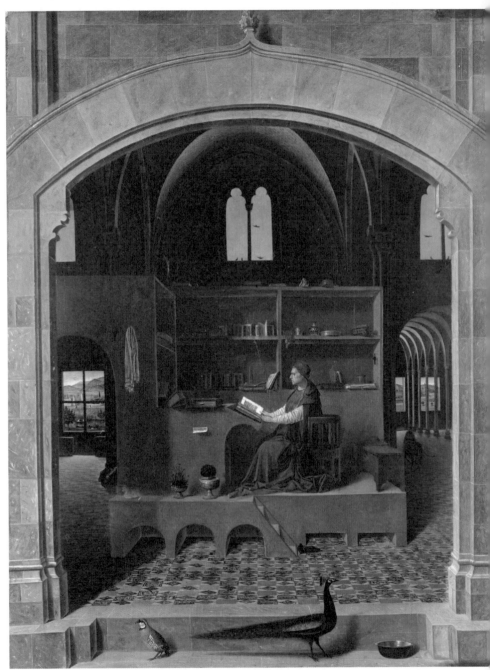

그림 21 안토넬로 다메시나, 〈서재의 성히에로니무스〉, 1474~1475년, 패널에 유채,
45.7×36.2cm, 런던 내셔널갤러리.

풍경과 독서에 집중하고 있는
인물의 모습은 학문의 탐구자
로서의 성인의 특징을 잘 나타
낸다.

이 그림에서 우리가 자연
스럽게 주목하게 되는 것은 교
묘하게 배치되어 있는 여러 유
형의 이차프레임들이다. 먼저,
그림 전경에 건물의 '아치형 입
구'가 이차프레임 형태를 이루
고 있고, 그 내부의 원경에서
'작은 창문들'이 또다른 이차프
레임으로 기능하고 있다. 또 우
측의 좁은 '아치 기둥들'과 좌
측의 반쯤 가려진 서재의 '아치
형 통로'도 전경의 아치형 입구
와 원경의 작은 창문들 사이에

그림 22 〈서재의 성히에로니무스〉의
왼쪽 작은 창문.

서 역시 이차프레임 역할을 수행한다. 관점에 따라, 성인이 앉아 있는 사각형
의 '서재'도 일종의 이차프레임으로 간주될 수 있다. 이처럼 이차프레임 안에
다른 이차프레임이 배치되고 그 안에 또다른 이차프레임이 놓이는 구성은 기
본적으로 그림의 '깊이감'을 강화하는 역할을 수행한다. 다메시나는 플랑드르
회화에 심취했던 나폴리 화가였을 뿐 아니라 피에로 델라 프란체스카 등의 영
향을 받아 입체감과 공간감 표현에도 뛰어난 역량을 발휘했던 이탈리아 르네

상스 화가였다.[*] 이 그림에서 그는 전경에서 원경까지 정확한 비율로 축소되는 숙련된 중앙투시법을 구사하는데, 반복적으로 이어지는 이차프레임들의 연쇄가 중앙투시법이 만들어내는 깊이감을 한층 더 배가시킨다.

그런데 멀리 보이는 창문들 중 '왼쪽 작은 창문'(그림 22)은 단지 깊이감의 강화 역할만을 수행하는 것이 아니다. 이 작은 창문은 이차프레임으로서 또다른 중요한 기능을 수행하는데, 바로 '시선의 유혹'을 통한 시각적 강조다. 그림에서 가장 멀고 깊은 곳에 위치하는 이미지임에도 불구하고, 또 실제 작품에서 길이 4센티, 폭 3센티의 아주 작은 공간을 점유함에도 불구하고, 이 창문 속 풍경은 매우 세밀하고 정교하게 묘사되어 있다. 작가 조르주 페렉이 『인생사용법La Vie mode d'emploi』(1978)에서 묘사한 것처럼, 이 작은 창문 너머로 관객은 다음과 같은 풍경을 볼 수 있다.

작은 흰 구름들이 흩어져 있는 엷은 푸른색 하늘, 포도나무로 덮인 사면이 부드럽게 물결을 이루는 언덕의 지평선, 성, 다갈색 말을 타고 두 개의 길과 그 교차로를 달리는 붉은색 복장의 기사, 묘지와 거기서 삽을 들고 무덤을 파고 있는 두 명의 인부, 실편백나무·올리브나무·미루나무로 둘러싸인 강과 그 강가에 앉아 있는 세 명의 낚시꾼, 그리고 흰 옷을 입은

[*] 다메시나는 플랑드르 양식과 이탈리아 양식을 접목시키면서 자신만의 독자적인 스타일을 확립한 르네상스 화가로 평가받는다. 특히 "플랑드르 회화와 이탈리아 회화의 조화는 독서하고 있는 성히에로니무스를 그린 〈서재의 성히에로니무스〉에서 절정에 다다른다."(고종희, 「안토넬로 다메시나와 플랑드르 회화」, 21쪽) 플랑드르 양식과 이탈리아 양식을 접목한 다메시나 회화의 종합적 측면에 관해서는 Anna Swartwood House, *Singular Skill and Beauty: Antonello da Messina Between North and South*, Academic dissertations, Princeton University, 2011을 참조할 것.
[**] 조르주 페렉, 『인생사용법』, 김호영 옮김, 문학동네, 2012, 334쪽. 페렉은 그의 에세이 「공간의 종류들」(1974)에서도 이 그림의 형식과 기법에 대해 상세하게 설명한다.(조르주 페렉, 「공간의 종류들」, 김호영 옮김, 문학동네, 2012, 145~147쪽)

두 명의 인물이 타고 있는 조각배로 이루어진 풍경……■■

작품의 전체 구도 및 색과 빛의 구성도 사실상 이 작은 창문 속 이미지를 강조하는 방식으로 설계되어 있다. 가령, 성인이 앉아 있는 중앙의 '서재'는 원경의 창문 밖 풍경을 강조하기 위한 장치일 수 있다. 무엇보다 서재의 색조·명암·형상이 작은 창문 속 풍경의 색조·명암·형상과 분명하게 대조를 이루기 때문이다. 목재의 갈색 색조와 성인의 탁한 자줏빛 의상은 창문 너머의 녹색 풍경 및 푸른 하늘의 색조와 대비되고, 서재를 3분의 1가량 덮고 있는 어두운 그늘은 창문 속 풍경 전체를 감싸고 있는 밝은 명도의 대기와 대조된다. 또 거의 직각 형태로 앉아 있는 성인의 자세는 말을 타거나 나룻배를 젓는 창문 밖 인물들의 역동적인 자세와 상반되는 느낌을 전달한다. 즉 무겁고 어둡고 정적인 서재의 느낌이, 가볍고 밝고 동적인 창문 너머 풍경의 느낌과 선명한 대조를 이룬다. 이 같은 대조는 우리의 시선을 중앙의 서재로 인도한 다음, 자연스럽게 서재 너머 원경의 창문 속 이미지로 향하게 한다.

마찬가지로, 원경 우측에 연속적으로 배치되어 있는 '아치형 기둥들'도 좌측의 작은 창문 속 이미지를 강조하는 역할을 수행한다. 아치형 기둥들은 얼핏 원경의 우측 창문을 가리는 장애물처럼 보일 수 있지만, 그 진정한 역할은 이미지의 연쇄를 통해 관객의 시선을 화면의 더 깊은 곳으로, 즉 좌측 창문 너머의 풍경으로 유도하는 데 있다. 상대적으로 어두운 그늘 속에 놓여 있는 '건물 상단의 창문들' 역시 거의 아무런 이미지를 담고 있지 않아, 자연스럽게 우리의 시선이 왼쪽 아래 창문 속 이미지에 쏠리도록 한다.

이처럼 다양한 이차프레임들의 교묘한 배치와 연쇄에 힘입어, 그림 속 좌측 원경의 '작은 창문'은 매우 작은 크기임에도 불구하고 시선의 유혹과 시

각적 강조라는 이차프레임의 핵심 역할을 탁월하게 수행한다. 이러한 시선의 유혹을 통해 화가가 진정으로 강조하려 했던 것은 무엇일까? 무엇 때문에 화가는 이렇듯 교묘한 방식으로 이차프레임들을 배치하면서 서재 안 성인의 모습과 작은 창문 너머의 조밀한 풍경을 대비시켰을까?

□ 양의적 공간으로서의 이차프레임

먼저, 작은 창문 속 이미지는 독서중인 성인의 내면에서 일어나는 '내적 갈등'을 역설적인 방식으로 표현한 것이라 할 수 있다. 사실, 그림 안에서 실질적으로 가장 강조되고 있는 이차프레임은 성인의 서재다. '서재의 성히에로니무스'라는 그림의 제목 자체가 그것을 입증하며, 그에 걸맞게 서재는 그림의 정중앙에 위치하고 있고, 아치형 입구라는 또다른 이차프레임에 의해 둘러싸이면서 한번 더 강조되고 있다. 하지만 앞에서 살펴본 것처럼, 그림 안에서의 멀고 가까움과 상관없이 또 내포하고 있는 이미지의 크고 작음과 상관없이, 작은 창문과 서재는 색조, 명도, 인물의 자세 등에서 분명한 대조를 드러낸다. 결코 간과할 수 없는 두 이차프레임 사이의 대조는, 한가롭고 평화롭게 흘러가는 주변 환경의 시간(외적 시간)과 그러한 주변 환경과 단절한 채 고독 속에서 학문에 열중해야 하는 성인의 시간(내적 시간) 사이의 대립을 암시하는 것이라 볼 수 있다. 안락·여유·일상 등과 단절한 채 "금욕·고립·고행"을 택하고■ 빛의 세계(실외) 대신 어둠의 세계(실내)를 택해 학문 탐구라는 외

■ 실제로 히에로니무스 성인은 에우스토키움 성녀에게 보낸 편지(384년)에서 "광야에서의 금욕적 삶과 고립된 삶, 고행"을 천국에 이르기 위해 자신이 택한 길이라고 밝힌 바 있다.(자세한 설명은 Penny Howell Jolly, "Antonello da Messina's 'Saint Jerome in His Study': An Iconographic Analysis", *The Art Bulletin*, vol. 65, no 2, juin 1983, 243쪽 참조)

로운 고행을 수행하고 있는 성직자의 내적 갈등이 두 이차프레임의 대조적인 이미지를 통해 강조되고 있는 것이다.

　이러한 내적 갈등은 이차프레임 외에도 다양한 시각적 장치를 통해 암시된다. 가령, 두 개의 빛의 원천이 작품 안에서 서로 대립적으로 맞물려 있는 독특한 조명 구성이 그에 해당한다. 전경에서 아치형 입구를 통해 들어오는 빛과 후경에서 작은 창문들을 통해 들어오는 빛이 성인의 서재 주변에서 서로 뒤섞이면서 복잡한 명암 구조를 만들어낸다.[*] 또 당대 정서상 부정적 함의를 내포한 오브제들—자고새(악마의 새), 고양이(악마의 화신), 꺼진 램프, 창밖의 인간적 풍경(유혹·방탕·타락) 등—과 긍정적 의미를 지닌 오브제들—공작(불멸·청렴의 상징), 구리대야(정결 의식), 유리물병(성모의 메타포), 카네이션(성모·언약), 십자고상(예수의 수난) 등—이 실내에 서로 공존하고 있는 것도 성인의 내면에서 일어나는 내적 갈등을 상징적으로 나타낸다고 볼 수 있다.[**]

　그러나 다른 한편으로, 대조적인 두 이차프레임의 공존은 학문 탐구 과정에서 고독과 번민의 단계를 이겨내고 '정신적 평정 단계'에 이른 성인의 내면상태를 승화시켜 표현한 것일 수도 있다. 원경의 작은 창문이 보여주는 여유롭고 한가로운 풍경은 고행하는 성인을 괴롭히는 고통스러운 유혹의 이미지가 아니라, 지적 탐구를 통해 다다른 평화와 안식의 이미지일 수 있다. 무표정한 얼굴이지만 안정된 성인의 독서 자세와 소박한 서재의 모습은 학문의 탐구가 평온한 일상이 되어 있는 듯한 인상을 전달한다. 또한 이러한 안정적 구도는 멀리 바깥 풍경의 평화로움과 겹쳐지면서, 학문의 탐구를 통해 마음의

[*] Mauro Lucco, *Antonello de Messine*, Hazan, 2011, 176쪽.
[**] Penny Howell Jolly, "Antonello da Messina's 'Saint Jerome in His Study': An Iconographic Analysis", 239~241쪽.

평정에 이른 성인의 내면을 나타내준다. 히에로니무스 성인은 르네상스시대에 여러 화가를 통해 재현되었는데, 거의 대부분의 그림들에서 고행에 지친 앙상한 모습으로 등장하거나 번민과 고독으로 인해 일그러진 형상으로 표현되었다.[*] 성인을 둘러싼 환경은 어둡고 답답한 실내이거나 척박한 광야로 묘사되었다.[*] 그러나 다메시나는 학문의 탐구자로서 히에로니무스 성인을 안정적인 자세와 여유로운 모습으로 그려냈다. 또 비록 작은 창문을 통해서이지만, 성인을 표현한 그림 중 매우 드물게 평화롭고 한가한 자연의 풍경을 담아냈다. 고독과 고통의 여정이 아닌, 평화와 안식의 여정으로서의 학문 탐구를 표현하고자 한 것이다.

덧붙여, 히에로니무스 성인을 다룬 작품에 이처럼 예외적으로 평화와 안정의 이미지가 구축된 것은, 이 그림이 실상은 아라곤 왕국의 알폰소 5세 (1396~1458)를 그린 "위장된 초상화"이기 때문일 수도 있다. 페니 하웰 졸리의 분석에 따르면, 그림 속 성인의 얼굴은 알폰소 5세의 얼굴과 놀랍도록 흡사하다.[**] 예를 들어, 피사넬로가 제작한 '알폰소 5세 메달'(그림 23)에는 앞의 그림에 나타난 히에로니무스 성인의 얼굴 특징이 그대로 표현되어 있는데, "깊이 들어간 눈, 살짝 통통한 볼, 매부리코" 및 "길게 직선으로 내려온 이마" "굳게 다문 얇은 입술" "짧은 턱" 등은 두 인물을 충분히 같은 사람으로 간주하게 해준다.[***] 또한 다메시나는 이 작품 외에도 히에로니무스 성인 그림을

[*] 예를 들어 히에로니무스 보스의 〈성히에로니무스〉(1476~1500), 알브레히트 뒤러의 〈성히에로니무스〉 (1521), 레오나르도 다빈치의 〈광야의 성히에로니무스〉(1480), 카라바조의 〈글을 쓰는 성히에로니무스〉 (1605~1606) 등을 상기해보라.
[**] 자세한 분석 내용은 Penny Howell Jolly, "Antonello da Messina's 'St Jerome in His Study': A Disguised Portrait?", *The Burlington Magazine*, Vol. 124, No. 946, 1982, 26~29쪽 참조.
[***] 같은 글, 28쪽.

그림 23 피사넬로, 〈알폰소 5세 메달〉, 1449년, 청동, 직경 109mm,
마드리드 국립고고학박물관.

두 편 더 남겼는데, 〈참회하는 성히에로니무스〉(레조디칼라브리아, 1455)에서 성
인은 다른 이탈리아 그림들에서와 마찬가지로 머리가 벗겨지고 흰 수염을 기
른 노인의 모습이고, 〈성히에로니무스〉(팔레르모, 1472~1473)에서는 플랑드르
그림들에서처럼 검은 머리에 둥글고 납작한 모자를 쓴 젊은 사제의 모습이다.
즉 유일하게 이 작품에서만 히에로니무스 성인이 중년 남성의 모습으로 등장
하며, 이는 다메시나가 나폴리에 머물 당시 오십대였던 알폰소 5세의 모습과
일치한다.[*]

[*] 다양한 문헌들에 따르면 다메시나는 1445년(15세)부터 1455년(25세)까지 나폴리에 머물렀던 것으로 추
정되며, 이는 아라곤 왕이 사십대 후반에서 오십대 후반에 이르는 나이에 해당한다.(고종희, 「안토넬로 다메
시나와 플랑드르 회화」, 16~17쪽 참조)

따라서 우리는 다메시나가 아라곤 공국의 수도 나폴리에 머무를 당시 알폰소 왕의 요청을 받아 이 그림을 그렸다고 추정해볼 수 있다. 알폰소 왕이 히에로니무스 성인의 모습에 자신을 투영시키길 원했을 이유는 충분해 보인다. 그리스어와 라틴어에 정통한 학자이자 투철한 신앙생활을 수행했던 히에로니무스 성인은 르네상스 콰트로첸토기에 가장 존경받는 성인 중 한 사람으로 추앙되고 있었기 때문이다. 알폰소 왕 역시 나폴리에 그리스어 학교를 세우고 나폴리 대학의 신학 강좌에 참석하는 등 학문에 남다른 조예를 보였고, 성경을 열네 번 완독하고 성지 탈환을 위해 십자군을 조직하는 등 깊은 신앙심을 드러냈다.[■] 그리고 시칠리아에서 나폴리로 건너와 콜란티니오Colantonio의 공방에서 활동중이던 젊은 화가 다메시나에게는 왕의 지원과 신뢰를 얻는 것이 그의 경력을 위해 매우 중요한 일이었을 것이다. 이러한 가정하에 작품을 재검토해보면, 작은 창문 속 이미지는 알폰소 5세가 소망하는 이상적 세계를 표현한 것이라고도 볼 수 있다. 자신이 서재에 묻혀 조용히 학문을 탐구하는 동안 평화롭게 흘러가고 있을 그의 나라에 대한 '상상의 풍경'일 수 있는 것이다.

비가시적 이미지와 디제시스의 심층적 확장

한편 위의 추론들 중 두번째 추론은 이탈리아 르네상스 회화에서 '서재'가 갖는 의미를 통해서도 설득력을 얻을 수 있다. 르네상스 회화에서 서재는 자아 탐구의 공간이자 주체적 사유의 공간을 상징한다. 이는 서재라는 공간의 탄생 배경과도 연관되는데, 14세기 들어 음독에서 묵독으로 바뀐 독서 방

■ Penny Howell Jolly, "Antonello da Messina's 'St Jerome in His Study': A Disguised Portrait?", 29쪽.

식의 변화가 빠르고 광범위한 개인의 독서를 가능하게 했고 그런 독서를 위해 조용하고 사적인 공간이 필요하게 된다.▪ 이에 따라 중세 수도원의 필사실이 었던 스크립토리움scriptorium과 수사의 기도실이었던 오라토리움oratorium 중 일부가 독서와 학문의 공간인 스투디올로studiolo 즉 서재로 변모하게 되며, 이후 스투디올로는 독서의 공간이자 학문 탐구의 공간, 나아가 명상과 사유의 공간으로 발전하게 된다.

이탈리아 르네상스 화가들은 초창기부터 독서의 공간이자 사유의 공간으로서 서재의 의미를 강조했다. 가령 파도바의 살라데이기간티Sala dei Giganti에 그려진 〈서재의 페트라르카〉(작자미상, 1400년경)는 최초의 인문학자라 불리는 페트라르카가 자신의 서재에 앉아 있는 모습을 묘사하고 있는데, 공간은 간소하고 고립되어 있으며 학문적 탐구와 연관된 다양한 사물로 채워져 있다. 그림에서 페트라르카는 일견 세상과 단절된 채 고독 속에서 학문 탐구를 수행하고 있는 것처럼 보이지만, 다른 한편으로는 안정된 자세로 앉아 평온한 상태에서 독서에 몰두하고 있는 것처럼 보인다. 그리고 그 '평온한 내적 상태'는 커다란 창문 너머로 보이는 광활한 자연 풍경을 통해 더욱 강조된다. 화가는 다소 불안정하지만 일정한 비율로 축소되는 좌측의 기둥들을 통해 충분한 깊이감을 만들어내며, 소실선들이 수렴되는 곳에 '창문 너머 풍경'을 위치시키면서 평온한 상태의 학자만큼이나 광활한 자연 풍경의 의미를 강조한다. 일종의 '베두타'▪▪라고 할 수 있는 창문의 삽입과 단출한 서재의 내부 모습은, 거

▪ 전한호, 「공간의 초상: 페트라르카와 15~16세기 학자 초상을 통해 살펴본 서재의 탄생」, 『미술사와 시각문화』 16호, 2015, 34~35쪽의 설명 참조.
▪▪ '베두타'는 18세기 베네치아 혹은 로마를 중심으로 성행했던 풍경화를 지칭하는 용어로 잘 알려져 있으나, 15세기 르네상스 화가들이 창문이나 문 등을 통해 그림 안에 삽입한 외부 풍경을 가리키기도 한다.(피에르 프랑카스텔, 『미술과 사회』, 95~99쪽과 Jacques Aumont, *L'œil interminable*, 124~125쪽 참조)

의 같은 시기에 동일한 주제―서재의 페트라르카―를 다룬 북유럽 화가들의
그림과 분명한 차이를 보인다.

다메시나는 〈서재의 성히에로니무스〉에서 초기 르네상스 회화에서부터
구현되었던 이러한 서재의 의미를 충실히 계승한다. 이 그림에는 페트라르카
대신 학자의 수호성인인 히에로니무스 성인이 등장하지만, 페트라르카의 서
재 그림들과 마찬가지로 공간이 간소하게 구성되어 있으며 학문 탐구 및 성인
의 일상과 관련된 사물들로 채워져 있다. 또한 원근법뿐 아니라 이차프레임의
연쇄를 이용해 교묘한 방식으로 창문 너머 풍경을 강조하고 있다. 이 그림에
서도 독서중인 성인만큼이나 창밖의 풍경이 중요한 시선의 대상이 되며, 그러
한 풍경을 통해 명상과 사유에 잠긴 성인의 평온한 내적 상태가 강조된다. 이
는 '서재의 성히에로니무스'라는 동일한 주제를 다룬 작품들, 특히 다메시나
에게 많은 영향을 주었던 다른 두 화가의 작품들과 비교해봐도 잘 드러난다.
반에이크의 〈서재의 성히에로니무스〉(그림 24)와 콜란토니오의 〈성히에로니무
스〉(그림 25)가 그것이다.■ 먼저, 반에이크의 그림에서 성인의 서재는 매우 협
소할 뿐 아니라 학문적 탐구를 나타내는 사물들로 가득 채워져 있다. 또 좌
측 상단 구석에 마름모꼴 문양이 있는 작은 반투명 창문의 일부가 보일 뿐이
다. 다메시나의 그림에서 성인이 그림 중앙에 안정된 자세로 묘사된 것과 달
리, 이 그림에서 성인은 그림의 좌측에서 턱을 괸 채 고뇌에 찬 모습으로 표현
된다. 또 콜란토니오의 그림에서도 서재는 수많은 학문 탐구의 사물들로 무질
서하게 채워져 있으며, 공간은 역시 협소하고, 창문은 아예 보이지 않는다. 또

■ '서재의 성히에로니무스' 주제와 관련해 반에이크에서 콜란토니오 그리고 다메시나로 이어지는 구체적인
영향관계에 대해서는 Fiorella Sricchia Santoro, *Antonello et l'Europe*, trad. Hélène Seyrès, Jaca Book,
1987, 17~18쪽과 고종희, 「안토넬로 다메시나와 플랑드르 회화」, 12~23쪽 참조.

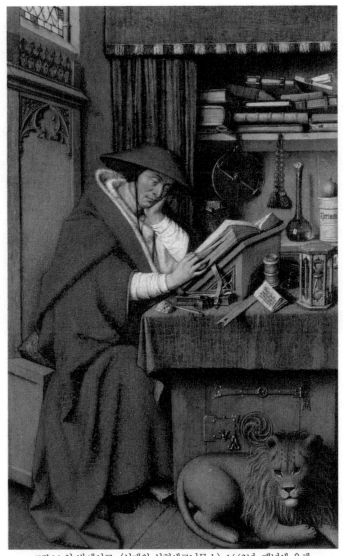

그림 24 얀 반에이크, 〈서재의 성히에로니무스〉, 1442년, 패널에 유채,
20×12.5cm, 디트로이트미술관.

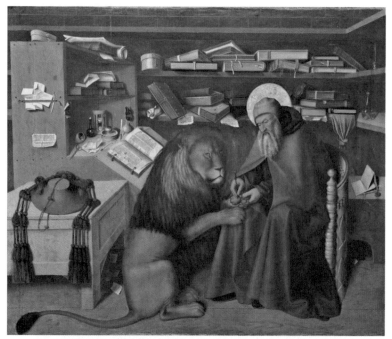

그림 25 콜란토니오, 〈성히에로니무스〉, 1445~1446년, 패널에 유채, 151×178cm,
나폴리 카포디몬테미술관.

특이하게도 성인은 사자의 발에 낀 가시를 빼주는 일에 몰두하고 있는데,[*] 이
역시 평온하게 명상에 빠져 있는 다메시나의 성인의 모습과는 거리가 멀다.
즉 다메시나의 그림에서와 달리, 북유럽 르네상스를 대표하는 화가(반에이크)
와 그를 추종했던 나폴리 화가(콜란토니오)의 '서재의 성히에로니무스' 그림에
서 서재는 온갖 사물들로 가득찬 답답한 공간이자 고통스러운 학문적 고행의

[*] 전설에 의하면, 히에로니무스 성인은 사막에서 고행을 하던 중 사자를 만나 죽음을 각오하지만 사자의 발
에 박힌 가시를 뽑아주고 목숨을 건진다.

공간으로 나타난다.

정리하면, 다메시나의 〈서재의 성히에로니무스〉에서 좌측의 작은 창문(이차프레임)은 외부의 풍경을 보여줄 뿐 아니라 성인의 내적 상태를 암시하는 기능을 수행한다. 엄밀히 말해 성인의 정신세계는 보이지 않는 것이 아니라 '볼 수 없는 것'인데, 화가는 일종의 은유를 통해 볼 수 없는 것을 '볼 수 있는 것'으로 만들어 제시한다. 관객으로 하여금 가시적인 이미지를 통해 비가시적인 것의 의미를 유추하도록 이끄는 이러한 양식은 무엇보다 관객의 적극적인 상상력을 필요로 하며, 따라서 이 그림에서 작은 창문-이차프레임은 관객의 상상력을 자극하면서 그림 전체에 대한 재사유를 유도하는 매우 중요한 회화적 장치라 할 수 있다. 나아가, 이러한 비가시적인 것의 가시화 과정을 통해 회화 고유의 세계는 더욱더 심화되고 확장된다. 앞에서 살펴본 반에이크의 작품과 달리, 이 작품의 디제시스는 인물의 정신세계 속으로, 즉 가시적 이미지에 비가시적 이미지가 더해져 구축되는 더 포괄적인 이미지의 세계로 확장된다. 전작에서 디제시스의 확장이 공간적 확장에 가깝다면, 이 작품에서 디제시스의 확장은 비가시적 영역과 가시적 영역 모두를 아우르는 초월적 확장 혹은 심층적 확장이라 할 수 있다.

시각적과적
미장아빔
서사적
미장아빔의
조우

1_ 서사의 주제 표상

오래전부터 영화에서는 이차프레임이 작품의 주제를 지시하거나 작품의 의미를 표상하는 시각기호로 사용되어왔다. 특히 많은 영화들에서 이차프레임은 '틀'이라는 본래의 의미를 바탕으로 정신적 감금 또는 고립 상태를 직간접적으로 가리키는 역할을 수행했다. 이와 관련해 몇 가지 사례를 살펴본다.

감금 혹은 고립의 기호로서의 이차프레임

틀 안의 틀을 뜻하는 이차프레임은 영화에서 내면상태를 반영하는 도구로 자주 활용되어왔다. 특히 현대 대도시를 배경으로 하는 영화들에 종종 등장하는, 사방이 막힌 폐쇄적 공간이나 외부와의 소통이 단절된 비좁은 공간은 인물의 심리적 억압과 소외의 정황을 포착하기 위한 프레임의 수사적 배치라 할 수 있다.

예를 들어 박찬욱의 〈올드 보이〉(2003)에는 격자 문양을 비롯해 벌집 문양, TV 수신기, 반신거울, 방사형 문양의 손수건과 상자, 봉쇄된 창문 등 다양한 유형의 이차프레임이 등장하는데, 이 모든 이차프레임은 영화의 주된 주제이자 서사의 핵심인 '감금' 상태를 암시한다. 15년간 영문도 모른 채 사설감옥에 감금되고 세상에 나온 이후로도 끊임없이 누군가로부터 감시당하는 주인공의 상황을 상징하는 기호들인 것이다. 특히, 주인공 오대수가 머무는 감옥과 아파트, 호텔의 벽면을 장식할 뿐 아니라 수아의 보라색 원피스 등에서도 반복적으로 나타나는 다수의 '격자문양'■은, 단순한 감금상태를 넘어 주인공들의 강박적인 심리상태를 형상화한 것이라 할 수 있다. 복수라는 신념에 사로잡혀 생을 소비하는 두 인물(이우진과 오대수), 즉 스스로를 정신의 감옥에 가두며 사는 두 인물의 심리적 억압상태를 표현하는 시각기호인 것이다. 더 나아가, 이러한 이차프레임-격자문양은 자신의 자유의지에 따라 사는 것처럼 보이지만 결국은 보이지 않는 절대자(신 또는 운명)가 정해놓은 틀 안에서 벗어나지 못하는 인간의 왜소한 실체를 나타내는 알레고리이기도 하다. 피와 살이 튀는 격렬한 액션신조차 비좁고 봉쇄된 지하실 공간(이차프레임)에서 길고 지루한 롱테이크숏으로 보여주는 장면 역시, 인간 생사의 덧없음과 운명의 유한함을 은유적으로 시각화한 예라 할 수 있다.

이와 유사하지만 조금 다른 맥락에서 이차프레임이 '고립'과 '단절'의 기호로 이용되는 영화들도 있다. 예를 들어 누리 빌게 제일란은 터키 이스탄불을 배경으로 하는 영화 〈우작Uzak〉(2002)에서 프레임·구도·조명·포커스 등 다양한 시각적 형식을 통해 인물들 사이의 단절과 고립을 나타내는데, 특히

■ 〈올드 보이〉의 격자무늬에 대한 자세한 설명은 김경애, 「올드보이에 나타난 여섯 개의 이미지」, 「문학과영상」 5권 1호, 문학과영상학회, 2004, 11~12쪽 참조.

'프레임 안의 프레임' 형식을 적극 활용한다. 영화 내내 두 주인공은 여러 개의 방들과 긴 복도로 이루어진 아파트 내부에서 문·벽·거울 같은 이차프레임 안에 갇히며, 그 안에서 이러지도 저러지도 못한 채 머뭇거린다. 의도적인 롱테이크와 클로즈업숏 사용으로[*] 더욱 강조되는 비좁은 이차프레임 안에서의 고립은 현대 도시에서의 삶을 감옥에 비유한 감독의 언급을 떠올리게 하며, 한정된 실내공간에서도 각자의 틀 안에 갇힌 채 서로 유리되는 인물들의 쓸쓸한 정서를 전해준다. 특히, 영화 후반 두 주인공(마흐무트와 유스프)이 각각 서재의 유리문 안쪽과 바깥쪽에 서서 먼 곳을 바라보는 장면은 고립 혹은 단절의 기호로서 이차프레임을 활용한 탁월한 예라 할 수 있다. 같은 방향을 바라보며 인접해 있지만 중간의 문틀로 분리되어 있어, 자연스럽게 서로 다른 이차프레임 안에 고립되는 두 사람의 모습은 인물들이 느끼는 단절감을 극대화시켜 보여준다.

마찬가지로, 대도시 타이베이를 배경으로 펼쳐지는 차이밍량의 영화들에서도 이차프레임은 인물들의 고립과 소외를 나타내는 기호로 사용된다. 차이밍량은 그의 영화들을 통해 빠른 속도로 비인간화되고 분화되어가는 현대 대만 사회의 모습을 냉정하게 묘사했는데, 특히 인간관계의 단절 및 가족관계의 붕괴에 주목한다.[**] 그의 영화들에서 개인은 항상 좁고 폐쇄된 공간에 갇혀 지내며 가족을 비롯한 가장 가까운 관계의 사람들로부터도 철저히 소외된다. 가령 〈애정만세〉(1994)에서 젊은 세 남녀는 빈 아파트라는 한 공간에 머물면서도 제대로 교류조차 나누지 않은 채 애정 없는 성적 행위만을 시도하고,

[*] 〈우작〉의 촬영방식에 관한 자세한 설명은 신정범, 「우작 속의 봉인된 시간」, 『영화연구』 33호, 한국영화학회, 2007, 426~440쪽 참조.
[**] Tsai Ming-Liang, "Interview de Tsai Ming-Liang", *Tsai Ming-Liang*, Dis Voir, 1999, 79쪽.

〈하류〉(1997)에서 작은 아파트에 거주하는 주인공 샤오강의 가족(아버지·어머니·아들)은 각자의 방에 갇혀 지내면서 서로 거의 마주치지 않고 대화도 나누지 않는다. 또 〈구멍〉(1998)에서는 아예 가족 자체가 사라지고 텅 빈 집에 홀로 거주하는 개인들만이 등장한다. 특히 〈애정만세〉에서 주인공들은 거울, 욕조, 화장실, 침대 밑 등의 공간이 만들어내는 이차프레임 안에 자주 머무는데, 그 협소하고 폐쇄된 공간들 안에 스스로를 고립시키면서 때로는 외로움을 느끼지만 때로는 편안함을 느끼며 안식을 취한다. 이들은 "서로 긴밀히 연결되어 있지만 잘게 분할되어 있는 공간들" 각각에 스스로를 가둔 채 서로로부터 고립되고 단절되는 것이다.[*] 차이밍량의 모든 영화에서 인물들은 물리적으로 언제든 마주치고 부딪칠 수 있는 가까운 거리에 놓이지만, 심리적으로는 서로 철저히 유리된 채 각자 자신만의 생을 사는 모습으로 묘사된다.

일상 또는 가족이라는 틀

오즈 야스지로는 그의 영화들에서 반투명하거나 불투명한 '미닫이문'을 이차프레임으로 즐겨 사용했다.[**] 또 일본 주택의 실내 구조에 따라 여러 개의 미닫이문이 전경에서부터 원경까지 반복적으로 이어지는 이차프레임의 연쇄도 자주 활용했다. 오즈의 영화에서 애용되는 미닫이문의 연쇄는 그 마지막 미닫이문-이차프레임 안에 놓인 특정 요소, 주로 화면의 원경에 자리한 요소(인물 혹은 사물)로 관객의 시선을 유도하면서 자연스럽게 그들의 존재를 강

[*] Tiago De Luca, "Sensory everyday: Space, materiality and the body in the films of Tsai Ming-liang", *Journal of Chinese Cinemas*, 5:2, 2011, 160쪽 설명 참조.
[**] 오즈의 영화에서의 미닫이문 사용에 관한 전반적인 설명은 Donald Richie, *Ozu: His Life and Films*, University of California Press, 1974, 123~126쪽 참조.

조한다. 마치 르네상스 회화에서처럼, 소실점을 향해 겹겹이 중첩되어 있는 이 차프레임들이 그 내부의 요소로 우리의 시선을 끌어들인 후 머물게 하는 것 이다.

> 오즈는 문자 그대로 자주 그의 사람들을 '프레이밍'한다. 여러 장면에서 스크린의 본래 프레임이 양 측면의 '미닫이문'이 만들어내는 '내부 프레 임'에 의해 강화되고 있는 게 떠오를 것이다. 프레임 위쪽의 횡목橫木이나 고창高窓, 프레임 아래쪽의 다다미가 만들어내는 수평선도, 그러한 내부 프레임이 형성되는 데 일조한다. 이러한 프레임 안의 프레임들은 (많은 감 독이 이해하는 바와 같이) 관객의 주의를 끄는 방식으로 작동하기 시작하 고, 매우 인위적인 그 특성을 통해 (관객의) 집중을 이끌어낼 수 있다.▪

〈만춘〉(1949)이나 〈오차즈케의 맛〉(1952), 〈동경 이야기〉(1953) 같은 오즈 의 영화들에서 원경의 이차프레임 안에 놓이는 요소는, 때로는 영화의 주요 등장인물이고 때로는 평범한 오브제들이다. 옷·가방·주전자·의자·화병·나 무 등 서사적으로 특별한 의미를 갖지 않는 사물이나 식물이 미닫이문이 만 들어내는 작은 이차프레임 안에 배치되어 카메라의 시선을 끌어당긴다. 인물 들일 경우에도, 이들의 행동이나 자세는 특별한 의미를 담고 있기보다 지극 히 일상적인 행동인 경우가 대부분이다. 멀리 떨어진 미닫이문 사이에서 이들 은 어딘가를 바라보거나, 담배를 피우거나, 대화를 나누거나, 생각에 잠기는 등 지극히 일상적인 행동들을 반복한다.(그림 26) 또한 오즈의 영화에서 이차

▪ 같은 책, 124쪽.

그림 26 오즈 야스지로, 〈동경 이야기〉, 1953년.

프레임은 종종 화면의 중경에 위치한 인물들도 둘러싸거나 가둔다. 오즈는 인물들의 몸짓과 표정을 강조하고 대사를 더 잘 전달하기 위해 '미디엄숏'을 즐겨 사용했는데,▪ 당시 생활방식에 따라 주로 앉아서 대화를 나누거나 생각에 잠기는 인물들의 모습을 비교적 가까운 거리에서 벽·문·커튼 등으로 테두리 치며 일종의 '무대화' 효과를 만들어냈다. 이에 따라, 언뜻 평범해 보이는 인물들의 대화나 제스처도 마치 작은 프로시니엄 아치처럼 둘러싸고 있는 이차프레임 덕분에 은밀한 방식으로 극화되거나 강조되었다.

▪ 오즈 영화에서의 미디엄숏 사용에 대한 자세한 설명은 장윤희, 「오즈 야스지로의 〈늦봄〉과 〈꽁치의 맛〉에 대한 연구: 라캉의 욕망이론과 미디엄쇼트 분석을 중심으로」, 한양대학교 석사학위논문, 2015 참조.

그런데 오즈의 영화에서 미닫이문-이차프레임은 화면의 원경이나 중경에 위치한 인물과 사물을 시각적으로 강조할 뿐만 아니라, 작품에 새겨진 중요한 서사적 모티프도 암시한다. 그의 작품들에 빈번히 등장하는 겹겹의 이차프레임들은 보이지 않지만 견고한 어떤 '틀' 안에 갇혀 사는 등장인물들의 내면적 삶을 시각화해 보여주기 때문이다. 오즈의 영화들에서 그 틀은 크게 '일상'과 '가족'을 가리킨다. 전후 그의 영화들에서 특히 두드러지게 나타나는 일상성에 대한 강조는 '불교적 무상無常'의 사유를 바탕으로 하는 그의 관조적 태도에서 비롯하는 것으로, 삶의 희로애락을 다 삼키면서 변함없이 지속되는 일상의 거대한 힘에 대한 양가적 태도(경외/체념)를 표현하는 것이라 할 수 있다. 또 일련의 영화들에서 '가족'은 인물들의 삶을 지배하고 있지만 점점 더 왜소해지는 불안한 틀로 묘사되는데, 이는 전후 일본 사회에서 전통적 의미의 가족 형태가 경제 위기와 급격한 고도성장을 거치며 이미 해체과정을 밟고 있었기 때문이다. 〈만춘〉에서 볼 수 있는 것처럼, 가족을 지키고 싶지만 무력하게 가족의 해체를 바라보아야만 하는 아버지나 결혼으로 분가하면서 본의 아니게 기존의 가족을 해체하는 장본인이 되는 딸 모두, 수시로 중경과 원경의 이차프레임들 안에 놓이면서 가족이라는 틀에 대한 애착과 미련을 드러내고 있다.

2_ 서사구조 또는 형식 암시

영화에서 이차프레임은 서사의 주제나 모티프를 암시할 뿐 아니라 서사의 형식이나 구조를 가리키는 수단으로도 활용된다. 이차프레임이 영화의 서사구조를 가리키는 가장 흔한 사례는 액자식 서사구조를 시각화해 나타내

는 경우다. '이야기 속의 이야기'에 해당하는 액자식 서사구조를 보다 효과적으로 강조하기 위해, 감독은 '프레임 안의 프레임'을 이용해 영화의 시각구조를 액자식으로 만든다. 영화의 화면 영역에서 형성되는 프레임 안의 프레임 구조가 영화의 이야기 영역에서 구성되는 이야기 속의 이야기 구조와 연결되고, 그로부터 영화 전체의 액자식 구조가 강조되는 것이다. 또한 액자식 서사구조가 아니더라도 영화 이야기의 단계가 바뀔 때마다, 즉 서사의 변곡점마다 이차프레임을 삽입하면서 서사의 변화과정을 나타내는 경우도 있다. 몇 가지 사례를 살펴보자.

시각적 미장아빔에서 서사적 미장아빔으로

먼저, 김기영의 〈하녀〉는 시각적 액자화와 서사적 액자화의 조우를 보여주는 모범적인 사례라 할 수 있다. 〈하녀〉의 서사는 명백하게 액자구조를 취한다. 영화 첫번째 시퀀스에서 한 중년 남자가 부인에게 하녀와 관련된 신문 기사를 들려준 후, 두번째 시퀀스부터 신문 기사를 바탕으로 그가 상상한 하녀의 이야기가 영화가 거의 끝날 때까지 상세하게 펼쳐진다. 그리고 마지막 시퀀스에서 다시 처음에 등장했던 부부의 대화 신으로 돌아온다. 영화의 맨 마지막 신에서는 남자가 갑자기 관객을 향해 음험한 욕망에 빠지지 말라는 교훈적 언술을 던져 급작스러운 서사적 단절이 일어나기도 한다.[*] 여기서 주목해야 할 것은, 영화에서 서사적 발화의 심급이 바뀔 때마다 '창문'이라는 이차프레임이 등장한다는 사실이다. 서사의 심급이 바뀔 때마다, 즉 영화가 '이야

[*] 〈하녀〉의 이러한 '이야기 속의 이야기' 구조는 사실 검열 문제로부터 비롯한다. 당시 검열은 영화의 내용이 지나치게 선정적이라 판단했고, 영화의 이야기가 과장된 허구라는 점을 강조할 수 있도록 '시작'과 '끝' 부분을 덧붙일 것을 요구했다.(김소영, 『근대성의 유령』, 씨앗을뿌리는사람들, 2000, 212~213쪽 참조)

기'와 '이야기 속의 이야기'의 경계를 넘나들 때마다, 카메라는 창문을 통해 또 다른 공간으로 들어가거나 혹은 그곳에서 빠져나온다.(그림 27) 영화의 서사적 발화가 이야기의 틀을 넘나드는 순간마다, 영화의 시각적 발화 또한 창문이라는 가시적 틀을 넘나드는 것이다.

이러한 시각적 미장아빔과 서사적 미장아빔의 조우는 연극적 형식이나 문학적 구성을 선호하는 감독들의 영화에서 더 두드러지게 나타난다. 프랑수아 오종 역시 그중 한 사람인데, 이야기 안의 이야기 또는 '픽션 안의 픽션' 형식을 즐겨 사용하는 그는 여러 영화들에서 정교한 프레임 안의 프레임 구조를 구축하면서 이야기 영역과 이미지 영역의 교합을 이끌어낸다.[•] 예를 들어 〈스위밍 풀Swimmimg Pool〉(2003)에서는 영화의 이야기 안에 주인공 사라가 쓰는 '소설'의 내용이 또하나의 이야기로 들어가고, 그 소설의 이야기 안에는 다른 등장인물(줄리)의 '일기장' 내용이 또다른 이야기 형태로 포함되어 있다. 또한 창문·문·거울·수영장 등 프레임 안의 프레임을 상징하는 이미지들이 서사의 주요 순간마다 반복적으로 등장하면서 그 안에 놓인 인물들의 모습을 강조한다. 한편으로는 서사의 여러 심급에 나뉘어 있는 각각의 이야기들이 영화 내내 서로 반사하거나 서로 조금씩 위반하면서 관객을 복잡한 추론의 장으로 이끌고, 다른 한편으로는 이야기가 바뀌는 순간마다 등장하는 이차프레임들이 서로가 서로를 가두고 감시하는 주인공들의 기묘한 관계를 시각적으로 형상화하는 것이다. 마찬가지로, 〈인 더 하우스Dans la maison〉(2012)에서도 주인공이 쓰는 '소설'이 이야기 안의 이야기 형식으로 삽입되는데, 시간이 지날수록 이야기 안의 이야기가 영화의 본래 이야기를 지배하고 조종하면서 관객에게

[•] 오종 영화의 '틀 안의 틀' 형식에 관한 설명은 김호영, 『영화관을 나오면 다시 시작되는 영화가 있다』, 위고, 2017, 160~162쪽 참조.

그림 27 김기영, 〈하녀〉 1960년.

묘한 긴장과 흥미를 안겨준다. 또 주인공이 영화의 이야기와 이야기 안의 이야기 사이를 넘나들 때마다 창·문·거울 등 프레임 안의 프레임 안에 있는 그의 모습을 보여주면서, 서사적 미장아빔과 시각적 미장아빔의 절묘한 이중주를 이루어낸다.

서사의 전환기호로서의 이차프레임: 〈러스트 앤 본〉

한편 영화의 이야기 단계가 바뀔 때마다 이차프레임을 삽입하면서 서사의 변화과정을 암시하는 영화들도 있다. 자크 오디아르의 영화 〈러스트 앤 본 De rouille et d'os〉(2012)이 그에 해당하는데, 이 영화에서 이차프레임은 이야기의 한 단계에서 다른 단계로 나아가는 일종의 '통로' 같은 역할을 수행한다.

첫번째 이차프레임은 영화 전반에 등장하는 자동차 '창유리'다. 스테파니는 알리가 불법 격투기 시합에 참여하는 동안 차 안에서 기다리다가 거친 본능의 세계에 매혹되고, 결국 자동차 문을 열고 나가 그 세계에 합류한다. 그렇게 두 인물 사이를 가로막고 있던 투명한 벽이 열리면서, 영화는 서사의 첫 단계를 통과한다. 두번째 이차프레임은 아쿠아리움의 거대한 '유리벽'이다. 범고래 조련사였던 스테파니는 사고로 두 다리를 잃고 실의에 빠져 있다가, 아쿠아리움에 찾아가 자신에게 끔찍한 상처를 안겼던 범고래와 조우한다. 아쿠아리움의 거대한 유리벽을 사이에 두고 범고래와 그녀는 그들만의 신호로 대화를 나누며, 이 지점에서 영화의 서사는 또다른 단계로 넘어간다. 세번째 이차프레임은 얼어붙은 호수의 두꺼운 '얼음벽'이다. 영화 후반, 알리는 오랜만에 만난 어린 아들과 겨울 호숫가에서 즐거운 시간을 보내는데, 갑자기 아이가 얼어붙은 호수의 구멍 아래로 빠지는 사고가 발생한다. 그는 피가 흥건히 번질 때까지 주먹으로 호수의 얼음을 내리쳐 아이를 구하고, 영화 내내 이어

져오던 아들과의 갈등도 마침내 해소되기 시작한다. 네번째 이차프레임은 영화의 라스트신에 등장하는 호텔의 '회전문'이다. 이제 막 한 가족이 된 세 사람—알리, 스테파니, 그리고 알리의 아들—은 알리의 기자회견이 끝나자 차례로 호텔의 회전문을 밀고 나가 다시 친밀한 몸짓으로 대화를 나눈다. 프레임 안의 프레임으로 구성된 이 마지막 숏은 세 사람이 함께 커다란 벽을 넘어 하나의 가족이 되었음을 암시하는 상징적 이미지라고 할 수 있다.

이처럼 영화 〈러스트 앤 본〉에서는 다양한 형태의 이차프레임들이 이야기의 주요 교점마다 등장하면서 서사의 흐름에서 일어나는 변화뿐 아니라 인물들 관계에서 일어나는 변화를 상징적으로 나타내준다. 이 이차프레임들은 모두 인물들 사이를 가로막고 있는 투명한 유리벽이자, 인물들이 생존을 위해 넘어야 하는 단단한 장애물이다. 서사의 변곡점마다 삽입된, 투명한 유리벽 이미지로 수렴되는 이차프레임들은 서사의 단계 변화와 인물들의 관계 변화를 시각화해 알려주는 일종의 이미지-기호라 할 수 있다.

3_ 시각적 갈등 혹은 서사적 확장 기호로서의 이차프레임

타블로숏과 이차프레임

영화에서 화면의 본래 프레임과 이차프레임 사이에는 때때로 복잡한 차이 내지는 갈등이 존재한다. 무엇보다 프레임과 이차프레임이 한정하는 영화 이미지가 그 자체로 운동과 시간을 내포하는 이미지이기 때문이다. 경우에 따라, 이차프레임 내부의 이미지는 이차프레임 바깥의 이미지와 공간성·운동성·포화도 등에서 뚜렷한 차이를 드러낸다. 그리고 이러한 차이와 갈등은 이차

141

프레임을 포함하는 숏이 움직이지 않고 길게 지속될수록 더 두드러지게 나타난다. 가령, 롱테이크로 촬영된 고정숏에서 프레임과 이차프레임 사이의 갈등이 극대화될 수 있는 것이다.

프레임과 이차프레임 사이의 갈등은 영화사 초기의 '타블로숏plan-tableau'에서 나타나던 갈등이 변형되어 재생산되는 것이라 할 수 있다. 영화 탄생 후 얼마 동안 대부분의 감독들은 타블로숏을 부분적으로 또는 전적으로 활용했는데, 예를 들어 멜리에스는 자신의 장기인 무대장식 기술을 살려 모든 장면의 배경을 '타블로'(프랑스어로 '그림'이라는 뜻)로 대신했다. 거리에 나가 직접 현장을 촬영했던 뤼미에르 형제와 달리 영화의 모든 장면을 타블로가 세워진 스튜디오에서 촬영하고, 아직 편집 개념과 기술이 발달하지 않은 탓에 각각의 장면을 단 하나의 숏으로 구성한 것이다. 즉 하나의 신을 위해 한 개의 타블로가 배경으로 설치되었고, 그 앞에서 배우들은 대사를 전달할 수 없는 무성영화의 특성상 과장된 몸짓과 표정으로 움직이며 연기했다. 그리고 거기서 바로 타블로와 숏 사이의 갈등이 형성되었다. 타블로 이미지와 숏 이미지라는 두 이질적 이미지 사이에서 부동성 대 운동성, 평면성 대 깊이감, 비사실성 대 사실성 등의 갈등이 발생했고, 그로부터 당시까지 어떤 매체도 보여주지 못한 독특한 매력이 생성된 것이다. 보니체는 다음과 같이 설명한다. "타블로숏의 매력은 변증법적이다. 양가성, 두 개의 목소리를 갖는 언술, 상위예술(회화)과 하위예술(영화), 그리고 운동(숏)과 부동(그림)의 불안정한 혼합물."■

이후, 고다르나 파솔리니 같은 후대 감독들은 자신들의 영화 안에 의도적으로 타블로숏을 모방한 장면들을 삽입하면서 초기 영화들의 이러한 양가

■ Pascal Bonitzer, *Décadrages: Peinture et cinéma*, 30쪽.

적이면서도 변증법적인 매력을 소환한다. 또 일부 감독들은 이차프레임을 이용해 타블로숏과 유사한 효과를 만들어냈는데, 어떤 오브제를 이차프레임으로 사용하느냐에 따라 그 갈등 양태가 달라졌다. 커다란 그림을 이차프레임으로 사용할 경우 갈등의 양상은 타블로숏의 그것과 유사했지만, 창이나 거울을 이차프레임으로 사용할 경우 정반대의 갈등 양상이 유발된 것이다. 롱테이크와 고정카메라의 결합이라는 기본 조건이 지켜질 경우, 화면에서 창이나 거울이 차지하는 면적이 넓을수록, 그리고 숏의 지속 시간이 길수록, (외부 풍경을 담은) 이차프레임 영역과 (내부 인물들을 담은) 일차프레임 영역 사이의 갈등은 더욱더 첨예화되어 나타났다. 운동/정지, 외부공간/내부공간, 비서사/서사, 평면성/깊이감 사이의 갈등이 그것이다.■ 이처럼 창이나 거울을 이용해 타블로숏과 유사한 효과를 만들어낸 영화들에서 이차프레임은 시각적 경계이자 동시에 시각적 균열로 기능하게 되고, 영화의 프레임 내부는 이질적 특성들이 서로 대립하며 보이지 않는 긴장을 일으키는 갈등의 영역이 된다. 그리고 거기에는 '시각적 중심의 분산'도 뒤따른다.

시각적 갈등에서 정신적 사건의 묘사로: 홍상수 영화와 이차프레임

홍상수의 초기 영화들은 이러한 프레임과 이차프레임 사이의 갈등을 잘 보여준다. 초기 영화들에서 그는 '투명하고 커다란 유리창'을 자주 등장시켰는데, 유리창이 등장하는 신들에서는 일반 영화에서 보기 힘든 '롱테이크와 고

■ 이중, 이차프레임으로 인한 '이미지의 평면성/이미지의 깊이감' 사이의 갈등은 여기서 다루지 않는다. 회화에서 이차프레임은 원근법과 결합되면서 주로 화면의 깊이감을 강화하는 데 사용되었지만, 영화에서 이차프레임은 화면의 깊이감을 방해하고 감소시키는 용도로도 자주 사용되었다.(Noël Burch, *La lucarne de l'infini: naïssance du langage cinématographique*, Nathan, 1991, 161~176쪽 참조)

정카메라의 결합' 양식을 고수하면서 프레임과 이차프레임 간의 갈등을 극대화시켰다.

그의 첫 영화 〈돼지가 우물에 빠진 날〉의 초반에 등장하는 '어느 카페' 신을 잠시 살펴보자. 주인공 효섭이 민재와 만나 자신의 소설 초고에 대해 대화를 나누는 이 시퀀스는 총 여덟 개의 숏으로 이루어져 있는데, 그중 우리가 주목해야 할 숏은 가장 길이가 긴 첫번째 숏이다.(그림 28) 이 숏은 약 1분여 동안 지속되며, 등장인물 너머로 커다란 유리창이 화면의 절반가량을 차지하고 있다. 그런데 거리를 지나는 행인들의 모습을 충분히 식별할 수 있을 만큼 투명하고 커다란 유리창으로 인해, 이 숏에서는 시간이 흐를수록 프레임 영역과 이차프레임 영역 사이의 이질성이 두드러지게 강조된다. 하나의 화면 안에 서로 상이한 두 공간 즉 실내공간과 실외공간이 동시에 존재하는 듯한 효과가 발생하고, 유리창 너머로 보이는 거리 행인들의 움직임과 카페 안 주인공들의 고정된 자세의 대비가 점점 더 뚜렷하게 부각된다. 또 인물들이 나누는 대화와 그것과 전혀 무관한 유리창 너머의 일상 풍경이 서로 대조를 이루면서 영화의 서사적 차원과 비서사적 차원 간의 대립도 발생한다.

홍상수의 두번째 영화 〈강원도의 힘〉에서도 이와 유사한 예를 발견할 수 있다. 영화 중반의 '학림카페' 신에서(그림 29) 주인공 상권과 재완은 카페에 앉아 대화를 나누고 있다. 대화의 주된 내용은 상권의 옛 애인 지숙에 관한 것이다. 이 신은 총 세 개의 숏으로 이루어져 있는데, 재완과 상권의 얼굴을 차례로 보여주는 두 개의 짧은 숏 이후 두 사람의 대화 모습을 담은 세번째 숏이 약 1분 40초 동안 길게 지속된다. 이 숏에서도 투명하고 커다란 유리창이 인물들 너머로 화면의 절반 가까이를 차지하고 있고, 고정카메라와 롱테이크 촬영으로 인해 프레임과 이차프레임 사이의 대조적인 특성들이 분명

그림 28 홍상수, 〈돼지가 우물에 빠진 날〉, 1996년.

그림 29 홍상수, 〈강원도의 힘〉, 1998년.

하게 강조된다. 즉 유리창 너머의 외부공간과 카페의 내부공간이 하나의 화면 안에 공존하는 듯한 인상을 주며, 도로 위 자동차들의 빠른 움직임은 카페 안 인물들의 부동에 가까운 자세와 대조를 이룬다. 또한 인물들의 대화가 두 주인공(상권과 지숙)의 사랑 이야기를 압축해 들려주는 반면, 유리창 너머에는 대화와 전혀 무관한 거리 풍경이 선명하게 나타나 있어, 역시 서사와 비서사 간의 이질성이 발생한다. 특히 이차프레임(유리창) 중앙에 '혜화동 동사무소'라는 실제 지명을 표기한 간판이 선명하게 보여, 관객의 시선은 인물들뿐 아니라 간판과 달리는 자동차들 등으로 분산된다.

이차프레임으로 유발되는 이질적 요소들 간의 이러한 시각적 갈등은 일견 서사의 약화 내지는 무력화를 유발하는 것처럼 보인다. 일반 영화들이 서사의 강조를 위해 시각적 중심화를 지향하는 것과 달리, 이 영화는 관객의 주의를 서로 대조되는 시각적 요소들로 끊임없이 분산시키면서 이야기에 대한 몰입을 방해하는 것처럼 보이기 때문이다. 그러나 선행하는 신들에서 전개되었던 영화 이야기를 검토해볼 때, 이 신에 삽입된 창-이차프레임의 역할은 서사의 약화보다 드러나지 않은 서사 요소들에 대한 암시 내지는 서사의 확장에 있다고 할 수 있다. 영화 중반의 서사적 분기점에 위치한 이 신에서, 이차프레임은 표면적인 스토리라인 아래 숨겨진 비가시적이고 정신적인 사건들에 대한 묘사의 도구로 활용되고 있는 것이다.

잠시 영화의 구조를 살펴보면, 영화는 크게 두 부분으로 나뉜다. 1부는 대학생 지숙의 이야기로 구성되어 있고, 2부는 그녀의 옛 애인인 대학강사 상권의 이야기로 구성되어 있다. 1부 마지막 장면에서 지숙은 강원도에서 서울로 돌아오는 고속버스 안에서 상권에 대한 기억으로 오열을 터뜨리고, 뒤이어 등장하는 2부 첫 장면에서 상권은 시내버스 안에서 눈에 티끌이 들어가 억

지로 눈물 한 방울을 자아낸다. 그리고 이어지는 위의 '학림카페' 신에서, 상권은 탁자에 놓인 화분의 어린 잎을 매만지며 "참 뽀송뽀송하네"라고 내뱉고는 이내 재완에게 지난 연애 이야기를 털어놓는다. 그후 가족을 위해 잘 헤어졌다는 재완의 충고를 받아들이며 상권이 이야기를 끝맺을 때까지, 두 사람의 대화는 커다란 창 너머 외부 풍경에 의해 끊임없이 방해받는다. 쉴새없이 지나가는 차들의 움직임과 선명한 간판에 의해 방해받고, 지속적으로 들리는 자동차 소음에 의해서도 방해받는다. 창밖의 자동차 이동이 잘 보일 수 있도록 의도적으로 하이앵글을 취하고 있는 카메라의 시점도 이러한 의도에서 비롯된 것이다.

이와 같은 신들의 연결과 숏의 내적 구성은 궁극적으로 상권의 내면세계에 대한 묘사를 목적으로 한다. 서로 맞닿아 있는 1부 마지막에서의 지숙의 오열과 2부 도입부에서의 상권 눈의 티끌은 지나간 사랑에 대한 그들의 서로 다른 태도를 상징적으로 암시한다. 그리고 이어지는 카페 신에서 거리의 풍경과 소음에 함몰되는 상권의 발화도 연애가 끝난 후 그의 마음상태를 분명하게 드러내준다. 특히 아무 일도 일어나지 않는 일상의 풍경을 집요하게 보여주는 커다란 창-이차프레임은 크고 작은 사건들을 모두 삼키며 끝없이 나아가는 일상의 힘을 상기시킬 뿐 아니라, 지난 연애의 기억을 잊고 신속히 현실로 복귀하려는 그의 마음상태를 비유적으로 나타내준다. 결국 이 영화에서 문제가 되는 것은 주인공의 행동과 대사로 제시되는 물리적 가시적 사건들이 아니라, 매 상황마다 주인공의 머릿속에서 일어나는 정신적 비가시적 사건들이다. 에릭 로메르의 영화에서처럼 홍상수의 영화에서도 "인물들이 행하는 것보다 인물들이 무언가를 행할 때 그들의 머릿속에 나타나는 것을 묘사"하는 것이 더 중요한 일이 되는 것이다.[■] 홍상수는 이후 그의 영화들에서 더 적

극적으로 실천되는 정신적 사건들에 대한 묘사를 이 영화에서도 교묘한 편집
과 미장센을 이용해 시도하며, 이차프레임은 그러한 정신적 사건의 묘사에 탁
월한 도구로 활용되었다.

■ Rui Nogueira, "Entretiens avec Eric Rohmer", *Cinéma*, n° 153, fevrier, 1971, 31쪽.

1_ 자아의 공간으로서의 이차프레임

이차프레임은 모든 시각매체에서 인물의 '자아'를 표현하는 장소로 자주 사용된다. 프레임 안의 프레임이라는 형식 자체가 어떤 내적 공간, 즉 자신만의 울타리로 둘러싸여 있으면서도 전체와 연결될 수밖에 없는 내면의 공간을 시각적으로 강하게 지시하기 때문이다. 이차프레임이 자아를 나타내는 방식 중 대표적인 몇 가지에 대해 알아본다.

자아와의 대면

모든 이차프레임들 중 거울은 인물의 '내적 자아'를 나타내는 도구로 가장 자주 활용된다. 앞서 살펴본 것처럼, 거울은 외화면의 삽입이라는 그 고유한 기능을 통해 인물의 두 이미지를 한 화면 안에서 동시에 보여줄 수 있으며, 두 이미지 중 하나(보통은 거울에 반사된 이미지)가 인물의 내적 자아를 표현하

는 이미지로 사용된다. 이 때문에, 들뢰즈는 거울이 그의 주요 개념 중 하나인 '크리스털 이미지image cristalle'를 나타내는 데 가장 효과적인 수단이라고 주장하기도 한다. 크리스털 이미지란 현실태와 잠재태가 분리되지 않은 채 공존하고 있는 이미지를 가리키는데, 거울이 삽입된 회화 이미지나 영화 이미지는 인물의 현실태적 이미지와 잠재태적 이미지, 즉 현실적 자아와 내적 자아를 동시에 보여줄 수 있기 때문이다.[*] 회화에서든 영화에서든 거울 속 인물의 이미지는 등장인물과의 관계에서는 잠재태적이지만 거울 안에서는 현실태적인 것이 되며, 만일 관객이 거울 속 이미지에 시선을 집중할 경우 거울 밖 인물 이미지는 관객의 관심 밖으로 밀려나 잠재태로 머문다. 또 종종 거울 속 이미지가 화면의 대부분을 차지하며 강조되는데, 극단적인 경우 본래 인물의 이미지가 아예 화면 밖으로, 즉 프레임 밖으로 밀려나기도 한다.

이처럼 거울은 수많은 회화·사진·영화 작품들에서 내적 자아 혹은 잠재태적 자아를 표현하는 수단으로 사용되어왔다. 초현실주의 화가 폴 델보의 〈거울Le Miroir〉(그림 30)은 그 대표적 예라 할 수 있다. 그림에는 벽지가 벗겨진 텅 빈 방 안에 앉아 거울에 비친 자신을 바라보고 있는 한 여인의 모습이 묘사되어 있으며, 방 안의 여인과 거울 속 여인은 거울 속 나무들 너머에 위치한 원근법적 소실점을 중심으로 서로 대칭을 이루고 있다. 또 방 안의 여인이 드레스를 차려입은 채 등을 돌리고 있는 것에 반해, 거울 속 여인은 벌거벗은 상태로 정면을 향해 앉아 있다. 거울-이차프레임이 화면 안에서 꽤 큰 면적을 차지하고 거의 정중앙에 위치하는 점과 거울 속 한적한 바깥 풍경이 낡고 어두운 실내 풍경과 대조를 이루고 있는 점을 고려해볼 때, 이 거울 속 여인의

[*] Gilles Deleuze, *Cinéma 2. L'Image-temps*, Ed. de Minuit, 1985, 92~98쪽 참조.

그림 30 폴 델보, 〈거울〉, 1936년, 캔버스에 유채, 110x136cm, 개인.

이미지는 인물의 현실적 자아와 맞서고 있는 내적 자아를 표현하는 것이라 할 수 있다. 답답하고 지난한 현실에서 벗어나 넓은 미지의 세계로 나아가고 싶은 욕망, 혹은 형식과 의례를 모두 벗어던지고 원초적 본능에 충실하고 싶은 욕망을 억누르고 있는 그녀의 또다른 자아를 나타내는 이미지인 것이다.

　　한편, 서사매체인 영화에서도 거울은 주인공이 자아를 발견하거나 자신의 내적 자아와 대면하는 순간을 나타내는 도구로 자주 활용된다. 가령 아네스 바르다의 영화 〈5시에서 7시까지의 클레오Cléo de 5 à 7〉(1962)에서 거울은 짧은 등장 시간에도 불구하고 등장인물이 자아를 찾아가는 도정에서 매우 중요한 역할을 담당한다. 영화 중반, 유명 가수인 클레오는 자신을 인형 같은 존재로만 바라보는 주위의 시선에 염증을 느끼고 자신의 진정한 자아를 찾기 시작하는데, 그 결정적인 변화의 계기는 그녀가 조그만 거울을 통해 자기 자신을 바라보는 행위에서 비롯한다. 거울 속 자신의 이미지를 보며 심드렁한 태도를 보이던 그녀는 어느 순간 무언가를 깨달은 듯한 표정을 짓고는, 곧바로 자신의 포장된 정체성(현실적 자아)을 상징하던 '가발'을 벗어던지고 매니저 없이 홀로 거리로 나선다.

　　또다른 고전적 예로 마틴 스코세이지의 〈택시 드라이버Taxi Driver〉(1976)를 꼽을 수 있는데, 이 영화에서도 거울은 주인공이 자신의 내적 자아와 대면하는 주된 공간이 된다. 뉴욕의 평범한 택시 기사 트레비스는 무료한 시간을 보내던 중 방 안의 커다란 거울 앞에 서서 거울 속 자신의 이미지와 대화를 나눈다. 영화는 먼저 거울을 바라보며 혼잣말을 하는 그의 옆모습을 짧게 보여준 후, 곧바로 총 쏘는 연습을 반복하는 그의 모습을 정면으로 오랫동안 보여준다. 그런데 이 정면의 이미지는 방 안에서 거울을 바라보고 있는 그의 현실적 자아의 이미지가 아니라 거울 속에 비친 그의 내적 자아의 이미지다. 카메

라가 거울 속 이미지에 바짝 다가간 탓에 거울 밖 그의 모습이 프레임 밖으로 밀려난 것이다. 즉 이 신에서는 1분 가까운 시간 동안 거울에 비친 인물의 내적 자아만 나타나고 인물의 현실적 자아는 화면 밖으로 축출되어 있다. 이는 인물의 내적 자아가 현실적 자아를 압도하고 있음을 암시하는 것으로, 적어도 이 시간 동안 그의 삶을 지배하고 있는 것은 불면증에 시달리는 무기력한 현실적 자아가 아니라 타락한 세상을 구하고 정의를 구현할 고독한 영웅으로서의 내적 자아다.

욕망하는 자아

위의 예들에서 알 수 있는 것처럼, 거울을 포함한 다양한 이차프레임들은 인물의 내적 욕망이 직간접적으로 나타나는 공간이기도 하다. 다수의 회화나 영화 작품들은 오래전부터 이차프레임을 통해 인물들의 욕망을 좀더 직접적으로 드러내거나 암시해왔는데, 카스파르 다비트 프리드리히의 〈창가의 여인Frau am Fenster〉(그림 31)도 그에 해당한다. 풍경화의 대가가 그린 흔치 않은 이 실내화에서 등을 돌리고 있는 여인은 벽의 두 기둥과 창문에 의해 이중으로 프레임화되어 있으며, 열린 창문 너머로 어딘가를 바라보고 있다.▪ 창문 너머로는 높은 나무들이 들어선 숲의 풍경이 보인다. 이 그림에서 이차프레임에 해당하는 벽의 두 기둥과 창문 그리고 상단의 격자 유리창은 균형 있고 안정감 있는 화면의 구조를 만들어줄 뿐 아니라, 그림이 묘사하고 있는 작은 실내 공간에 적절한 깊이감과 입체감을 부여해준다. 그리고 더 나아가, 은밀한 방식으로 주인공의 내면상태와 내적 욕망을 암시하면서 우리를 그림의 고유한

▪ Jacques Aumont, *Image*, 116~118쪽 참조.

그림 31 카스파르 다비트 프리드리히, 〈창가의 여인〉, 1822년, 캔버스에 유채, 44×37cm,
베를린 구국립미술관.

그림 32 살바도르 달리, 〈창밖을 보는 소녀〉, 1925년, 혼응지에 유채, 105×74.5cm,
마드리드 레이나소피아국립미술관.

디제시스 세계로 인도한다. 즉 커다란 유리창 너머로 보이는 하늘과 그 아래 초록색 숲은 단정하게 차려입은 이 여인이 욕망하고 있는 세계를 간접적인 방식으로 나타낸다. 그림에는 비스듬하게 허리를 숙이고 있는 그녀의 뒷모습만 나타나 있어 그녀의 표정을 전혀 알 수 없지만, 멀리 보이는 하늘과 숲 덕분에 그녀가 답답한 실내공간에서 벗어나 더 넓고 개방된 다른 세계로 나아가고 싶어하는 것을 느낄 수 있다. 즉 이 그림에서 중첩되거나 인접해 있는 여러 이차 프레임들은, 답답한 삶에서 벗어나 어딘가 먼 곳으로 자유롭게 나아가고 싶어하는 그녀의 내적 욕망을 암시하는 기호들이라 할 수 있다.

살바도르 달리의 작품 〈창밖을 보는 소녀Figura en una finestra〉(그림 32)도 같은 맥락에서 해석될 수 있다. 이 그림에서도 역시 실내에서 커다란 창문을 통해 밖을 내다보고 있는 소녀의 뒷모습이 보이는데, 아무런 장식도 없는 단순한 실내 회벽은 창밖의 풍경을 더욱 두드러지게 만든다. 프리드리히의 그림에서와는 반대로 이 그림에서 소녀는 왼쪽을 바라보고 있으며, 직사각형의 창밖 공간은 푸른 하늘과 바다가 절반씩 차지하고 있고 그 사이로 낮은 대지와 하얀 돛단배가 보인다. 소녀는 창문에 드리운 커튼과 거의 유사한 색깔과 무늬의 옷에 흰 운동화를 신고 있으며 머리는 자연스럽게 풀어헤치고 있어, 그녀의 소박한 삶이 인지된다. 그런데 좀더 자세히 살펴보면, 이 그림에서는 다양한 기호들로 '점령된 공간'(창-이차프레임 안의 공간)과 '빈 공간'(실내-프레임의 공간)이 명백한 대조를 이루면서 동시에 자연스럽게 결합되어 있음을 알 수 있다. 이 드라마틱한 대조는 평온해 보이는 소녀의 마음속에서 일어나고 있는 강렬한 욕망, 즉 현재의 장소에서 벗어나 다른 곳으로 나아가거나 현재의 삶을 떠나 다른 삶을 살기를 꿈꾸는 그녀의 욕망을 선명하게 드러내준다. 잔잔한 수면 위로 흰 돛단배가 떠 있는 정면의 평온한 풍경을 외면하고 왼쪽으로

고개를 돌려 먼 곳을 응시하는 그녀의 포즈와, 마치 그녀의 시선에 의해 떨어져나간 듯 부재하는 왼쪽 창문도 이러한 가정을 뒷받침해준다.

분열하는 자아

한편 이차프레임으로서의 거울은 자아의 '분열'을 표현하는 장치로도 이용된다. 고전 영화 중에서는 오슨 웰스의 〈시민 케인The Citizen Kane〉에 등장하는 '거울 복도' 신(그림 33)이 그 대표적 예로 꼽힌다. 영화 말미에 부와 명예, 사랑 등 모든 것을 잃은 노년의 주인공은 젊은 아내와 신혼살림을 했던 방에서 커튼을 찢고 가구를 내던지는 등 광기 어린 행동을 보인다. 그러고는 방을 빠

그림 33 오슨 웰스, 〈시민 케인〉, 1941년.

져나와 넋을 잃은 표정으로 저택의 복도를 지나간다. 이때, 서로 마주보고 있는 복도 양 측면의 거울로 인해 주인공은 끝없이 분화되는 이미지로 나타난다. 무한히 분화되는 거울 속 이미지는 극심하게 분열되는 그의 내적 자아를 암시하는 것으로, 삶의 목적을 잃고 극심한 혼란과 절망에 빠진 주인공의 내면상태를 시각적으로 표현한 것이라 할 수 있다. 웰스의 또다른 영화 〈상하이에서 온 여인The Lady from Shanghai〉(1948)의 '거울 방 신'도 이와 유사한 경우다. 다면의 거울 방에서 끝없이 분화되는 두 주인공의 이미지는 위기의 상황에서 다수의 자아로 분열되는 그들의 내적 상태를 시각화한 상징적 기호에 해당한다.[■]

알랭 레네의 〈지난해 마리앙바드에서L'Année dernière à Marienbad〉 역시 정교한 거울의 사용을 통해 인물의 분열된 자아를 보여준다. 이 영화에는 다양한 형태의 거울이 수시로 등장하는데, 각각의 장면들에서 거울-이차프레임 안에 갇히는 인물은 항상 여주인공 A다. 그녀 스스로 거울 속 자신의 모습을 바라보기도 하고, 누군가 거울에 비친 그녀의 모습을 훔쳐보기도 하며, 거울 속 그녀와 낯선 남자 X가 서로 시선을 교환하지 않은 채 화면에 동시에 나타나기도 한다. 이 무수한 거울들 중에는 다면거울도 포함되어 있는데, 두 번의 '다면거울 신'에서 그녀의 이미지는 선명하게 셋으로 갈린다.(그림 34) 첫번째 다면거울 신에서는 각각 다른 방향을 바라보고 있는 그녀의 모습이 거울의 두 면과 거울 바깥에 나뉘어 나타나고, 두번째 다면거울 신에서는 셋으로 나뉜 거울 속 자신을 바라보는 그녀의 뒷모습이 맞은편의 또다른 거울에 나타난다.

이처럼 독특한 거울 이미지들은 영화의 서사와 긴밀히 연결되어 있다. 영

■ Gilles Deuleuze, *Cinéma 2. L'Image-temps*, 98~99쪽의 설명 참조.

그림 34 알랭 레네, 〈지난해 마리앙바드에서〉, 1961년.

화의 이야기는 일반적인 서사구조에서 한참 벗어나 있는데, 간단히 요약하면
다음과 같다. M의 부인인 A는 어느 대저택 파티에서 우연히 미지의 남자 X를
만난다. X는 그녀에게 지난해 마리앙바드라는 곳에서 만나 서로 사랑을 나누
었다고 말하고, 그녀는 그런 적이 없다고 부인한다. 하지만 X의 집요한 설명과
설득에 그녀는 마침내 그와 기억의 일부분을 공유하고 있다고 믿게 되고, 결
국 그에게 미래에 그곳에서 다시 만나자고 말한다. 영화의 시나리오를 쓴 작
가 알랭 로브그리예의 언급처럼, 주인공 X와 A가 지난해 마리앙바드라는 곳
에서 만난 적이 있는지 없는지, 혹은 X와 A 중 어느 쪽이 진실을 말하는지를

따지는 것은 아무런 의미가 없다." 오히려 이 영화에는 서로 다른 세 현재, 즉 과거의 시간을 살고 있는 X의 현재, 현재의 시간을 살고 있는 M의 현재, 그리고 미래의 시간을 살고 있는 A의 현재가 함께 공존하고 있다고 보는 것이 더 타당해 보인다. 따라서 거울의 세 면에 분리되어 나타나는 A의 이미지는 서로 다른 세 현재 사이에서, 혹은 과거와 현재와 미래 사이에서 혼란스러워하는 그녀의 자아를 나타내는 상징적 이미지라 할 수 있다. 거울이 보여주는 것처럼, 그녀 안에서는 세 개의 서로 다른 현재가 "끊임없이 서로를 수정하고, 부인하고, 지우고, 대체하고, 재창조하면서""" 교차와 분리를 되풀이하고 있는 것이다. 요컨대 이 영화에서 거울-이차프레임은 분열되어가는 그녀의 내적 자아가 수시로 출몰했다가 사라지는 가장 중요한 영화적 공간 중 하나라 할 수 있다.

봉쇄된 혹은 상실된 자아

끝으로, 이차프레임은 '봉쇄'되거나 '상실'된 자아를 나타내기도 한다. 이차프레임이 봉쇄된 자아를 나타내는 경우 그것의 창문 혹은 통로로서의 기능은 자동적으로 무력화되는데, 그로 인해 화면 전체의 공간적 폐쇄성도 더 두드러지게 된다. 이때, 이차프레임은 자신에 내재된 시각적 강조의 기능을 스스로 무효화한다는 점에서 '강조'와 '은폐'의 기능을 동시에 수행한다고 할 수 있다."""

예를 들어, 빌헬름 함메르쇠이는 그의 작품들에서 문이나 창문 같은 이

■ 알랭 로브그리예, 『누보로망을 위하여』, 김치수 옮김, 문학과지성사, 1981, 110~111쪽 참조.
■■ Gilles Deleuze, *Cinéma 2. L'image-temps*, 133쪽.
■■■ Pascal Bonitzer, *Décadrages: Peinture et cinéma*, 82~83쪽 참조.

차프레임을 일종의 '출구 없음'의 기호로 사용했다. 그의 그림들에서 이차프레임은 욕망이 단절된 채 좁은 실내에 갇혀 지내는 인물의 내적 자아를 암시하는 중요한 시각적 장치다. 가령 〈실내〉 연작 중 한 작품(그림 35)의 경우, 전경에 등을 돌린 채 서 있는 여인의 모습이 보인다. 방 안에는 최소한의 가구들만 놓여 있고, 화면의 오른쪽과 정면의 커다란 문은 굳게 닫혀 있다. 닫혀 있는 이 문들―이차프레임들은 일차적으로는 인물이 있는 실내공간의 폐쇄성을 강조하고, 이차적으로는 모든 욕망이 봉쇄된 채 보이지 않는 틀 안에 갇혀 사는 인물의 내적 자아를 암시한다.

함메르쇠이의 회화로부터 깊은 영향을 받은 영화감독 칼 드레이어[*] 역시 그의 영화들에서 봉쇄된 이차프레임 이미지를 자주 사용했다. 드레이어는 그의 작품들에서 극단적으로 절제된 미장센 양식을 추구하면서도 거울·창·문 같은 이차프레임들을 자주 등장시켰다. 가령 〈오데트$_{Ordet}$〉(그림 36)에서 거의 항상 닫혀 있는 문이나 커튼이 쳐 있는 창문들은 공간의 폐쇄성을 강조할 뿐 아니라, 정신적으로 갈 곳을 잃은 인물들의 답답한 내적 상태를 표현하는 수단이 된다. 또 〈게르트루드$_{Gertrud}$〉(1964)에서 주인공 게르투르드가 여러 차례 자신의 모습을 들여다보는 화려한 바로크식 액자 거울이 진정한 사랑을 찾아 방황하는 그녀의 내적 갈등과 욕망을 나타낸다면, 영화 내내 굳게 닫혀 있는 방문들은 끝내 사랑을 찾지 못하고 절망과 체념 속에서 점점 더 자신의 세계 안에 갇히는 그녀의 내적 상태를 암시한다.

마찬가지로, 짐 자무시도 영화 〈천국보다 낯선$_{Stranger\ Than\ Paradise}$〉(1984)에서 이차프레임을 사용해 단절된 인물의 내적 자아를 표현한다. 영화 초반, 이

[*] 함메르쇠이의 회화가 드레이어의 영화에 미친 영향에 대해서는 David Bordwell, *The Films of Carl Theodor Dreyer*, University of California Press, 1981, 42~43쪽 참조.

그림 35 빌헤름 함메르쇠이, 〈실내〉, 1899년, 캔버스에 유채, 64.5×58.1cm,
런던 테이트갤러리.

그림 36 칼 드레이어, 〈오데트〉, 1954년.

민 2세 청년 윌리는 친구 에디와 함께 자동차를 타고 뉴욕에서 클리브랜드로 갑작스러운 여행을 떠나는데, 여행 내내 자동차 '창유리' 너머로 보이는 풍경은 뿌옇고 불분명하다. 자동차 창유리를 통해 외부 풍경을 최대한 그럴듯하게 보여주고 환경과 인간 간의 교감을 묘사하는 것이 로드무비의 오래된 관습임에도 불구하고, 장르상 로드무비인 이 영화에서 창유리는 오히려 개인과 환경의 단절을 더 극명하게 드러내는 수단이 된다. 즉 이 영화에서도 이차프레임이 지닌 창문 또는 통로로서의 기능은 무력화되어 있는데, 이는 무엇보다 단절되고 폐쇄된 인물의 내적 상태를 표현하기 위한 것이라 할 수 있다. 언어의 장벽을 느끼는 이민 2세이자 도시의 주변부에 머무는 가난한 청년인 주인공에게, 미국의 풍경은 화려한 모습으로 선명하게 지각되지 못하고 마치 엷은 베일에 싸인 듯 희미하고 불분명하게 지각되기 때문이다. 따라서 영화 내내 등장하는 희뿌연 창유리-이차프레임은 일상적으로 단절과 폐쇄를 느끼는 인물

의 내면을 가리키는 정서적 기호라 할 수 있다.

한편, 르네 마그리트는 〈금지된 재현La reproduction interdite〉(1937)에서 조금 다른 방식으로 이차프레임을 이용해 자아의 상실 혹은 자아에 대한 절망을 표현한다. 그림에서 인물은 검은 정장을 차려입고 마치 의식을 치르듯 엄숙한 자세로 거울 속의 자신을 응시하고 있는데, 정작 그가 대면하고 있는 것은 자신의 뒷모습이다. 이차프레임으로서의 거울 안에는 돌아서 있는 그의 뒷모습만 보이고, 그의 개성을 나타내줄 얼굴은 찾아볼 수 없다. 그런데 짐멜의 언급처럼, '얼굴'은 인간의 신체 중 한 개인의 자아와 "내적 인격을 직관할 수 있는 기하학적 장소"라 할 수 있다.■ 손이나 발, 기타 신체기관에서와 달리, 얼굴에서는 증오·불안·욕망 등 개인의 내적 정서가 어떤 지속적인 흔적을 남기고 나아가 하나의 "확고한 현상으로 결정화되기"■■ 때문이다. 하지만 이 그림에서 거울은 인물의 얼굴을 반사하는, 즉 인물의 내적 자아를 드러내는 그것의 본질적인 기능을 상실해버렸다. 책·선반·벽 같은 다른 사물들은 있는 그대로 보여주면서도 얼굴만큼은 보여주지 못한다. 애초에 인물이 자신의 얼굴을, 즉 내적 자아를 잃어버렸기 때문이다.

이 그림이 이처럼 자아의 상실 내지는 자아에 대한 절망의 표현일 수도 있다는 점은, 거울 앞에 놓인 '책'을 통해서도 추론할 수 있다. 책은 그림 안에 등장하는 사물들 중 유일하게 이동 가능한 사물인데, 책의 제목은 화가 마그리트에게 깊은 영향을 준 작가 에드거 앨런 포■■■의 『아서 고든 핌의 모험 The Narrative of Arthur Gordon Pym of Nantucket』(1838)이다. 작은 글씨임에도 불구하고 거

■ 게오르그 짐멜, 『짐멜의 모더니티 읽기』, 김덕영·윤미애 옮김, 새물결, 2005, 111쪽.
■■ 같은 곳.
■■■ 이와 관련해서는 마르셀 파케, 『르네 마그리트』, 김영선 옮김, 마로니에북스, 2008, 39~41쪽 참조.

울에는 책 제목이 선명하게 나타나 있다. 책은 기본적으로 모험소설의 골격
을 갖추고 있지만, 그 안에는 난파된 배의 생존자들이 굶주림을 견디지 못해
제비뽑기로 사람을 죽여 식량을 해결한다는 끔찍한 이야기를 담고 있다.[*] 당
대 독자들을 충격과 공포로 몰아넣었던 이 끔찍한 이야기는 '인간이란 무엇
인가?'라는 질문과 함께 인간 자체에 대한 근본적인 회의와 절망을 드러낸다.
생존 앞에서 인간의 가장 기본적인 조건까지 내버릴 수 있는 인물들의 모습
을 묘사하면서 인간의 존엄성 또는 인간성 자체에 대해 근본적인 질문을 던
지는 것이다. 화가는 극히 적은 요소들로 구성된 이 단순한 그림 안에 이러한
내용이 담긴 책을 삽입하고 그 옆에 자신의 얼굴을 찾을 수 없는 인물을 배
치함으로써, 인간과 자아에 대한 회의에 빠져 있는 한 인간의 모습을 구현하
고 있다.

2_ 회화의 자기반영적 공간

회화 혹은 재현에 대한 유희: 벨라스케스의 〈시녀들〉

벨라스케스의 〈시녀들Las Meninas〉(그림 37)에서 이차프레임의 역할은 단지
회화적 디제시스 세계를 확장하는 것에 그치지 않는다. 이차프레임은 회화와
재현 자체에 대한 유희와 사유의 수단으로 활용된다. 벨라스케스는 그림 안
에 작은 '거울'을 이차프레임으로 삽입하는데, 이 거울로 인해 그림 속 인물들
과 그림 밖 인물들 사이의 시선의 교차가 발생한다. 그리고 이로부터 시선의

[*] 박홍순, 『생각의 미술관』, 웨일북, 2017, 45~47쪽 참조.

주체와 대상 사이, 즉 재현의 주체와 대상 사이의 관계가 복잡하고 모호한 것으로 변화한다. 거울로 인해 하나의 그림 안에 "재현의 생산자(화가), 재현된 대상(모델), 관객"이라는 회화의 3대 요소가 모두 공존하게 되는 것이다.[■]

□ 거울을 통한 화가의 자기표현

기본적으로, 벨라스케스는 이 그림에서 르네상스 이후 이어져온 고전 회화의 원칙들을 충실히 이행한다. 선원근법과 빛의 효과 등을 통해 깊이감을 만들어냈고, 이를 통해 그림이라는 이차원의 평면 위에 삼차원 공간의 환영을 탁월하게 구축해냈다.[■■] 또 고전 회화에서 즐겨 사용한 '삼각형 구도'를 화면의 여러 차원에서 만들어내고 서로 중첩시켰다. 우선 그림의 전경에서 마르가리타 공주를 중심으로 네 명의 어린 시녀들이 밑변이 넓은 삼각형 구도를 형성하고, 중경에서는 화가와 수녀(및 남자 하인) 그리고 멀리 보이는 미지의 인물이 역시 밑변이 넓은 삼각형 구도를 형성한다. 나아가 그 미지의 인물과 거울 속 왕 부부, 마르가리타 공주에 각각 하이라이트를 주어 일종의 역삼각형 구도를 만들어내며, 다시 전경에서는 마르가리타 공주 드레스 상단의 붉은 꽃장식과 그 옆 키 큰 시녀의 붉은색 소매장식 그리고 오른쪽 구석 하단의 어린 시동이 입고 있는 붉은색 하의가 또다른 삼각형 구도를 형성한다. 아울러, 오른쪽 벽 상단에 걸린 직사각형의 액자들은 멀리 보이는 정면의 직사각형 액자들과 조우하면서 일종의 시각적 리듬을 만들어낼 뿐 아니라, 화면의 가장 깊은 곳을 향해 거의 수직적으로 늘어서 있어 그림의 깊이감을 더해

■ 이에 관한 설명으로는 박정자, 「그림 속에 감추어진 에피스테메 혹은 해체」, 『불어불문학연구』, 52집, 한국불어불문학회, 2002, 222~223쪽 참조.
■■ 데브라 J. 드위트, 랠프 M. 라만, M. 캐스린 실즈, 『게이트웨이 미술사』, 160~161쪽 참조.

그림 37 벨라스케스, 〈시녀들〉, 1656년, 캔버스에 유채, 316×276cm,
마드리드 프라도미술관.

준다. 벨라스케스는 이 작품에 그의 장기인 '알라 프리마' 기법[*]도 도입하는데, 시녀들의 의상 등에서 확인할 수 있듯이 강렬한 몇 번의 터치만으로 대단히 사실적인 생동감을 만들어냈다. 요약하면, 이 작품은 깊이감과 실재감(절대적 유사성)이라는 고전 회화의 강령에 충실한 그림이라 할 수 있다.

하지만 벨라스케스는 '거울'이라는 이차프레임의 삽입을 통해 그림의 이러한 고전적 성격을 완전히 전복시킨다. 무엇보다, 이 작품을 공주와 시녀들(혹은 왕가)을 위한 그림에서 자신을 위한 그림으로 바꾸어놓는 것이다. 잘 알려진 것처럼, 거울 속에 희미하게 보이는 두 인물은 당시 에스파냐의 국왕인 펠리페 4세와 그의 부인이다. 당시까지만 해도 왕이 그림 안에 시녀들이나 화가와 함께 등장하는 것 자체가 금기시되었는데, 벨라스케스는 거울을 통해 비록 희미한 형상이지만 왕의 모습을 드러나게 함으로써 자신이 왕의 측근이자 특별히 총애받는 인물임을 강조한다. 그런데 무엇 때문에 화가는 이토록 대담한 시도를 한 것일까? 벨라스케스는 모두가 인정하는 당대 최고의 화가이자 왕의 절대적 신임을 받는 궁정화가였지만, 실제로 그의 신분은 여전히 낮은 상태였다. 화가를 비롯한 예술가를 단지 수공예 장인 정도로 취급하는 당대 인식이 문제였고, '기독교로 개종한 유대인_{conversos}'이라는 출신 성분도 늘 그의 발목을 잡았다.^{**} 벨라스케스는 이러한 자신의 신분적 한계를 극복하기 위해 당시 스페인 귀족의 상징이었던 산티아고기사단의 기사가 되려 노력했지만, 기사단은 수십 년 동안 그의 입회를 거부했다.^{***} 귀족 가문 출신

[*] alla prima. 밑그림 그리기나 밑칠을 하지 않고 물감을 덧칠하지도 않으며 단번에 한 겹으로 그려내는 기법을 말한다. 유화가 탄생했을 때부터 시도되었으나, 17세기 스페인과 네덜란드 화가들에 의해 본격적으로 활용되기 시작한다.(김태진, 『아트인문학: 보이지 않는 것을 보는 법』, 카시오페아, 2017, 166~171쪽 참조)
^{**} 강상중, 『구원의 미술관』, 노수경 옮김, 사계절, 2016, 25쪽 참조.
^{***} 데브라 J. 드위트, 랠프 M. 라만, M. 캐스린 실즈, 『게이트웨이 미술사』, 161~162쪽 설명 참조.

만 가입할 수 있고, 선조 가운데 무어인이 없어야 하며, 장인은 회원이 될 수 없다는 기사단의 조건들을 그가 하나도 충족시키지 못했기 때문이다. 벨라스케스는 수백 번의 면담 및 왕과 교황의 추천으로 마침내 1659년에 수도회 기사 작위를 받는데, 그것은 〈시녀들〉을 그리고 나서 3년이 지난 후의 일이었다.

요컨대, 벨라스케스는 거울이라는 이차프레임을 통해 왕을 그림 안에 나타나게 함으로써 왕과 자신의 친분을 드러냈을 뿐 아니라, 궁극적으로 그림의 주인공이 자기 자신임을 암시하려 했다. 또한 현실적으로 불가능한 자리에 자신을 위치시킴으로써(이 그림에 화가만 없으면 거울 속의 왕의 모습은 시점상으로도 문제가 되지 않는다) 회화라는 재현행위를 관장하는 주체가 결국 화가 자신임을 은연중에 강조했다. 왕의 지지를 드러내는 동시에 화가로서의 자신의 위상을 강조하는 이러한 작업은 회화가 단순한 수공예 기술이 아니라 치열한 지적 작업의 산물임을 알리고, 나아가 회화예술 자체의 고귀함을 주장하려는 의도를 담고 있는 것이라고 볼 수 있다.

□ 재현에 대한 재현 혹은 재현에 대한 유희

그런데 이 그림에서 거울의 역할은 화가의 자기표현에만 관계되는 것이 아니다. 화가로서 벨라스케스가 수행했던 치열한 탐구는 그를 회화에 대한 질문과 사유로 이끈다. 우선, 이 그림에서 화가는 '비가시적인 것을 가시화'하는 데 성공한다. 원칙적으로, 거울 속 이미지는 그림의 다른 이미지들과 한 공간에 양립할 수 없는 이미지다. 거울 속에 비치는 왕과 왕비는 실제로 그림 밖관객의 자리에 위치해 있어야 하며, 그곳은 논리상 그림 안에 나타날 수 없는 비가시적인 지점이다. 그러나 벨라스케스는 회화의 원칙을 깨고 거울의 반사효과를 이용해 이 비가시적인 지점을 가시적인 지점으로 바꿔놓는다. 즉 이러

한 비가시성의 가시화 작업을 통해 모든 시선의 대상을, 즉 관객의 시선뿐 아니라 그림 속 화가의 시선과 아홉 명의 인물들의 시선의 대상을 하나의 그림 안에 나타나게 하는 데 성공한다.

그다음으로, 화가는 거울을 통해 회화의 세 요소—화가·모델·관객—를 '이중화'하는 데에도 성공한다. 이 그림에서 일단 회화의 세 요소 중 두 가지는 이중화되어 있다. 화가는 무언가를 그리고 있는 그림 속의 화가와 그림 밖의 실제 화가로 나뉘며(둘 다 벨라스케스이긴 하지만), 관객은 무언가를 바라보고 있는 그림 속의 관객들과 그림 밖의 실제 관객으로 나뉜다. 그림 자체가 마치 커다란 벽면 거울에 비친 사람들의 모습을 그리고 있는 형식을 취하고 있기 때문이다. 그런데 이 벽면 거울에 비친 듯한 또다른 작은 거울 덕분에, 그림의 모델 역시 둘로 나뉘게 된다. 그림 속 화가가 그리고 있는 가상의 모델인 왕 부부와 그림 밖 화가가 그리고 있는 실제 모델인 아홉 명의 인물들—공주, 네 명의 시녀들, 화가, 수녀와 남자, 계단의 남자—이다. 더 자세히 들여다보면, 이중에서 특히 관객은 이중화될 뿐 아니라 삼중화되고 사중화되는 것을 알 수 있다. 그림 속 인물들과 그림 밖 관객뿐 아니라, 거울 속에 비친 '왕과 왕비' 또한 그들의 자리에서 그림 속에 펼쳐진 광경을 바라보고 있는 또다른 관객들이며, 따지고 보면 아홉 명의 인물들 중 홀로 먼 곳에 떨어져 있는 '계단의 남자' 역시 화가와 나머지 인물들을 바라보고 있는 일종의 관객이라 할 수 있다. 그림 안에서 서로 교환되고 연쇄되는 시선의 유희가 끝없이 펼쳐지고 있는 것이다.

벨라스케스의 〈시녀들〉에서 거울-이차프레임의 삽입은 실제로 그림 안에 존재할 수 없는 이미지를 프레임 안에 들임으로써 비가시적인 것을 가시화시켰고, 화가·모델·관객이라는 회화의 세 요소를 모두 이중화시켰다. 나아

가, 끝없이 연쇄되는 시선의 교환은 그림 속 인물들이 바라보고 있는 모든 대상, 즉 화가가 바라보는 대상과 인물들이 바라보고 있는 대상, 그리고 거울 속 왕과 왕비가 바라보고 있는 대상을 모두 구현해냈다. 이는 결국 이 그림이 재현의 세 근본 요소를, 즉 재현의 생산자(화가)와 재현의 대상(모델) 그리고 관객이라는 요소를 하나의 그림 안에서 모두 재현하는 데 성공했다는 것을 의미한다.■ 따라서 이 그림의 진정한 목적은 재현에 대한 사유 혹은 재현에 대한 유희에 있다고 볼 수 있다. 그림의 진정한 주제는 공주도, 시녀들도, 화가도, 왕과 왕비도 아닌 '재현' 그 자체인 것이다.

회화 혹은 재현의 원칙들에 대한 질문: 마네의 〈폴리베르제르의 술집〉

에두아르 마네의 〈폴리베르제르의 술집Le Bar Folies-Bergère〉(그림 38) 역시 이차프레임의 삽입을 통해 재현에 대해 유희하고 나아가 재현에 대한 근본적인 질문을 던지는 작품이다. 이 그림에서도 '거울'이 이차프레임으로 등장하는데, 마네는 거울 속 이미지에 나타나는 교묘한 시각적 왜곡을 통해 재현의 법칙들에 대해 의문을 제기하고 나아가 재현의 본질에 대해 재검토한다.

그림은 술집의 바 너머에서 초점을 잃은 눈빛으로 정면 아래쪽을 바라보고 있는 여종업원의 모습을 보여준다. 그녀 앞의 바에는 여러 종류의 술병과 꽃 두 송이를 꽂은 투명한 술잔, 그리고 오렌지가 가득 담긴 과일 그릇이 놓여 있다. 그녀 바로 뒤에는 벽면 전체를 덮은 커다란 거울이 있고, 그 거울을 통해 술집의 실내 풍경을 꽤 멀리까지 알아볼 수 있다. 그런데 문제는, 이 거울

■ 박정자, 『빈센트의 구두: 하이데거, 사르트르, 푸코, 데리다의 그림으로 철학읽기』, 기파랑, 2005, 27~28쪽 참조.

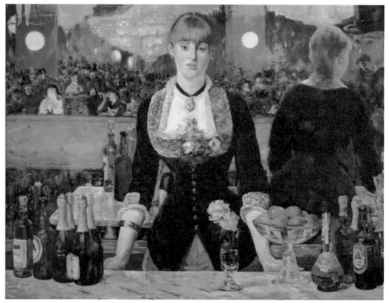

그림 38 에두아르 마네, 〈폴리베르제르의 술집〉, 1882년, 캔버스에 유채,
96×130cm, 런던 코톨드갤러리.

로 인해 발생하는 시각적 '불일치' 혹은 '왜곡'이다. 정상적인 거울에서라면 일어날 수 없는 시각적 불일치가 이차프레임 내 이미지(거울 속 이미지)와 프레임 내 이미지(그림의 나머지 이미지) 사이에서 일어나고 있기 때문이다. 이러한 불일치는 한편으로는 이중적 재현이라는 독특한 효과를 낳지만, 다른 한편으로는 오랫동안 한 번도 의심되지 않았던 재현의 원칙들에 대한 질문을 이끌어내면서 재현 자체에 대한 재사유를 요구한다.

□ 재현의 분화 또는 이중화

우선 이 그림에서는 중심인물 뒤에 놓인 거울-이차프레임으로 인해 그
림의 '깊이감'이 부정된다. 인물의 뒤에, 즉 그림의 후경에 거울을 배치하는 것
은 전통 회화에서도 종종 시도되었던 기법이다. 가령 앵그르의 유명한 초상화
〈루이즈 드 브로글리, 오송빌 백작부인Louise de Broglie, Contesse d'Haussonville〉(1845)
을 떠올려보라. 그러나 이 그림에서는 커다란 벽면 거울이 그림의 배면 전체
를 차지함으로써 기존 그림과는 다른 효과가 발생한다. 거울이 인물의 바로
뒤에 배치되어 있을 뿐 아니라 거의 중경까지 나와 있어, 그림의 깊이감이 시
작부터 막혀버리는 것이다. 다행히 거울의 반사 기능을 통해 그림 맞은편 공
간이 깊은 곳까지 묘사되어 있지만, 이 공간 역시 마네 특유의 불분명한 터치
와 생략기법 때문에 선명하게 식별해내기 어렵다. 인물들의 얼굴은 지워져 있
고, 신체는 어두운 음영 속에 서로 뒤엉켜 있어 정확한 구분이 불가능하다.
즉 거울을 통해 창출된 이 맞은편 공간의 깊이감 역시 불확실한 형상들에 의
해 다시 한번 부정된다. 요컨대 이 그림에서는 배면의 전체를 차지하고 있는
거울-이차프레임으로 인해 하나의 공간이 막히고 다른 공간이 생성되지만,
두 공간의 깊이감은 결과적으로 모두 부정된다.

나아가, 이 그림에서는 거울-이차프레임의 존재로 인해 재현의 여러 요
소가 분화 또는 이중화된다.[*] 먼저 '화가의 위치' 또는 '화가의 시점'이 분화
또는 이중화된다. 바로 거울 속에 반사된 여종업원의 이미지 때문이다. 이 그
림에 나타나는 여러 시각적 왜곡들 중 가장 눈에 띄는 것은 거울에 나타난 여
종업원 이미지의 왜곡이다. 여종업원은 거울 앞에 서서 정면을 똑바로 바라보

[*] 이에 관한 자세한 설명은 허경, 「푸코의 미술론(마네): 현대 회화의 물질적 조건을 선취한 화가」, 『미술은 철학의 눈이다: 하이데거에서 랑시에르까지, 현대철학자들의 미술론』, 문학과지성사, 2014, 379~384쪽 참조.

고 있으며, 따라서 거울 속에 반사된 그녀의 이미지는 원칙적으로 그녀의 몸에 가려져 보이지 않거나 아니면 극히 일부만 나타나야 한다. 그런데 (관객의 시점에서 볼 때) 그녀의 오른쪽 뒤편 거울에 그녀의 뒷모습 전체가 온전히 드러나 있다. 꼿꼿하게 등을 세우고 정면을 바라보는 거울 밖 모습과 달리, 살짝 등을 구부린 채 사선 방향으로 몸을 돌려 앞의 신사와 대화를 나누고 있다. 다시 말해, 거울 속 그녀의 이미지와 거울 밖 그녀의 이미지는 서로 자세도, 방향도 일치하지 않는다. 심지어 태도 혹은 기분까지 일치하지 않는다고 할 수 있는데, 거울 밖 여인이 무심한 표정으로 초점 잃은 눈빛을 하고 있는 것과 달리, 거울 속 여인은 적극적이고 원기 있는 태도로 앞의 신사를 상대하고 있기 때문이다.[*] 결국, 이런 그림을 그리기 위해서는 화가의 위치(혹은 화가의 시점)가 둘로 나뉘어야만 한다. 거울 밖 여인의 모습을 그리기 위해서는 인물의 정면에서 그리고 인물보다 약간 낮은 시점에서 그녀를 살짝 올려다보아야 하고, 거울 속 여인의 모습을 그리기 위해서는 그녀의 맞은편 왼쪽에서 비슷한 높이의 시점으로 그녀를 바라보아야 한다.[**] 화가는 연속적으로 혹은 동시에 이곳과 저곳에 있어야 하며, 화가의 시점은 그에 따라 분화되거나 이중화될 수밖에 없다.[***]

또한 그림의 또다른 등장인물인 '신사의 위치'도 이중화된다. 거울 속에서 신사는 여종업원의 바로 맞은편에 서 있으며, (아마도 대화를 나누는 듯) 그녀를 똑바로 바라보고 있다. 그러나 거울 밖에서 그는 그녀로부터 일정 거리

[*] 데브라 J. 드위트, 랠프 M. 라만, M. 캐스린 실즈, 『게이트웨이 미술사』, 517~518쪽 참조.
[**] Michel Foucault, *La peinture de Manet. Suivie de: Michel Foucault, un regard*, sous la direction de Maryvonne Saison, Seuil, 2004, 46쪽.
[***] 허경, 「푸코의 미술론(마네): 현대 회화의 물질적 조건을 선취한 화가」, 382쪽 참조.

이상 떨어져 있다. 그녀의 얼굴에 어떤 사람의 그림자도 나타나 있지 않기 때문이다. 신사가 거울 밖에서도 그녀 바로 앞에 서서 그녀를 바라보고 있다면, 그녀의 얼굴은 그의 뒷모습에 가려 거의 보이지 않거나 혹은 그의 신체 그림자에 가려져 온전히 빛을 받을 수 없었을 것이다. 그러나 거울 밖 그녀의 모습은 아무런 장애물 없이 정면의 빛을 받아 환히 빛나고 있다. 정리하면, 거울 속 이미지에서 신사는 여종업원의 정면에 아주 가까이 위치하지만, 거울 밖에서는 여종업원의 정면이 아닌 다른 방향에 일정 거리 이상 떨어져 위치한다. 혹은, 거울 밖에서는 아예 부재한다고도 할 수 있다.

□ **재현의 원칙들에 대한 질문, 그리고 시점의 해방**

결국 이 그림은 거울이라는 이차프레임의 삽입을 통해 '세 가지 양립불가능성'을 유발해낸다. 첫째, 화가는 이곳에 존재하는 동시에 저곳에 존재해야 한다. 둘째, 신사는 존재하는 동시에 부재해야 한다. 셋째, 여종업원은 정면의 허공을 내려다보는 동시에 대각선으로 몸을 틀어 신사를 마주보아야 한다. 이 삼중의 양립불가능성은 깊이감의 부정과 함께 고전 회화를 지배해온 이성의 법칙들, 즉 사실성·객관성·인과성 등을 모두 무너뜨린다. 또한 한 번도 의심되지 않았던 안정적이고 고정된 화가의 자리, 즉 고정된 화가의 시점을 거부하면서, 고전 회화의 가장 기본적인 원칙을 그 뿌리부터 뒤흔든다. 이 그림에서 화가는 어느 한곳에 서서 대상이나 세계를 바라본 후 그것을 화폭에 옮기는 이가 아니라, 이곳에도 존재하고 저곳에도 존재하며 이곳저곳에서 바라본 것을 모아 화폭에 표현하는 이가 된다. 고정적이고 단일한 시점의 주체가 아니라, 화폭 앞에서 여기저기로 움직이며 그림을 그릴 수 있는 '유동적인 시점'의 주체 혹은 '복수의 시점'의 주체가 되는 것이다. 마찬가지로, 그림

역시 "우리가 그 앞에서 혹은 그 주위에서 이리저리로 움직이며 볼 수 있는 하나의 공간"[■]이 된다.

이 그림에서 거울이라는 이차프레임을 통해 제시된 이러한 시점의 해방은 훗날 입체파를 비롯한 현대 회화에 큰 영향을 미친다. 엄격한 시점의 단일성과 재현의 사실성을 강요했던 고전 회화와 달리, 이후의 회화에서는 복수의 시점과 재현의 비사실성이 하나의 타당한 기법으로 인정받기 시작한 것이다. 마네의 〈폴리베르제르의 술집〉이 의미하는 바에 따르면 완벽한 재현, 절대적으로 객관적인 재현, 단 하나의 시선 주체 등은 그 자체로 공상이나 관념에 지나지 않는다. 화가는 그러한 재현의 강박관념들에서 벗어나 자신이 바라보고 생각하는 바를 자유롭게 표현할 수 있어야 한다. 애초에 인간의 시지각 능력 자체가 불완전한 것이기 때문이고, 하나의 단일한 시점으로는 세계의 일부분도 제대로 파악할 수 없기 때문이다. 세계를 보다 온전하게, 충실하게 재현하려면 오히려 시점을 해방시켜 다양한 시점에서 바라보아야 하고, 그렇게 바라본 것을 자기만의 기법으로 표현해야 한다.

재현이라는 환영 혹은 재현에 대한 회의: 르네 마그리트의 〈인간의 조건〉

르네 마그리트의 〈인간의 조건La condition humaine〉(그림 39) 역시 이차프레임을 통해 이미지와 재현 그리고 회화의 본질에 대해 질문을 제기하는 작품이라 할 수 있다. 이 그림에서 창가에 놓인 캔버스는 일종의 이차프레임으로, 그 안에 창밖의 풍경과 똑같은 풍경을 담고 있다. 그런데 캔버스 위의 그림과 창

[■] Michel Foucault, *La peinture de Manet. Suivie de: Michel Foucault, un regard*, 47쪽.

밖의 풍경이 너무 똑같아서 순간적으로 우리는 캔버스가 존재하지 않는다는, 즉 캔버스가 아니라 투명한 유리일지도 모른다는 의심을 품게 된다. 화가의 의도는 바로 그러한 우리의 착각과 의심의 이면을 드러내는 데 있다. "예기치 못한 비현실적인 것의 현시를 통해 일반적 인식의 견고한 기초에 의문을 제기하고" 그로부터 회화의 본질이 무엇인지 다시 생각하게 만들려는 것이다.

실제로, 이 그림에서 캔버스 위의 풍경이나 창밖의 풍경은 모두 화가 마그리트가 그린 그림의 일부다. 캔버스 위에도 있고 창밖의 들판에도 있는 '나무'는 사실 창가의 '커튼'이나 '이젤'과 마찬가지로 화가가 그린 그림의 한 요소일 뿐이다. 마그리트는 다음과 같이 설명한다.

> (나무는) 관객에게 내부와 외부, 두 곳 모두에 존재한다. 나무는 방 안의 그림 속에도 있고, 바깥의 진짜 풍경 속에도 있다. 그런데 이는 사실 (우리의) 생각 속에 있다. 어느 것이 우리가 세상을 보는 방식인가. 우리는 세계를 바깥에 있는 것처럼 보지만, 우리가 우리 내부에서 경험하는 것은 세계에 대한 정신적 재현일 뿐이다.

다시 말해, 마그리트에게 이미지는 우리의 눈에 보이는 무엇이 아니라, 우리의 정신 속에서 형성되는 무엇이다. 그리고 회화는 "눈에 보이는 것으로 눈에 보이지 않는 것을 표현하는" 예술이다. 사르트르에 의하면, 회화 이미지는 우리의 머릿속에 나타날 이미지를 위해 제시되는 하나의 '아날로곤

■ 마르셀 파케, 『르네 마그리트』, 37쪽.
■■ 데브라 J. 드위트, 랠프 M. 라만, M. 캐스린 실즈, 『게이트웨이 미술사』, 519쪽에서 재인용.
■■■ 마르셀 파케, 『르네 마그리트』, 77쪽.

그림 39 르네 마그리트, 〈인간의 조건〉, 1933년, 캔버스에 유채, 100×81cm, 워싱턴 국립미술관.

analogon ' 같은 것이다.■ 그림 속 이미지는 진정한 이미지인 '상상하는 의식'을 위해 우리 앞에 제시되는 일종의 매개 이미지, 즉 우리가 우리 앞에 존재하지 않는 본래 대상에 다양한 의미를 부여할 수 있게 해주는 '유사 표상물'에 불과할 수 있다.

우리는 사물의 외양을 보지만, 그 외양은 결코 완벽하게 객관적인 모습으로 지각되지 않는다. 우리의 지각행위에는 반드시 정감affection과 기억이 더해지기 때문이다. 우리가 어떤 대상을 보는 순간, 그 지각에는 우리의 신체로부터 발생하는 정감이 일종의 감각적 반작용으로서 더해지며, 동시에 우리의 정신 속에 잠재상태로 쌓여 있던 과거의 기억도 더해진다. 정감과 기억이 더해지지 않는 지각, 완벽하게 순수한 객관적인 지각은 불가능하다. 베르그손의 언급처럼, "지각하는 것은 결국 기억하기 위한 하나의 기회에 불과"하고 우리의 지각은 "결코 사물들의 진정한 순간들이 아니라 우리의 의식의 순간"이기 때문이다.■■ 객관적인 지각이 불가능한 이상 객관적인 재현도 당연히 불가능하다. 회화를 통해 사물과 세계를 있는 그대로 재현하려는 시도는 따라서 헛된 몽상에 불과하다. 그러나 우리는 혹은 적어도 서구 회화는 오랫동안 실재감의 환영과 객관적 재현이라는 환상에 길들여져왔다. 르네상스 이후 회화가 원근법을 비롯한 다양한 기법을 동원해 '실재의 재현'이라는 환영을 끊임없이 재생산해왔기 때문이다.

마그리트는 그의 작품들을 통해 회화가 실물처럼 완벽한 삼차원적 재현의 환영을 만들어내는 것에서 벗어나 다른 길을 가야 한다고 주장한다. 그에 따르면, 회화 이미지는 한편으로는 우리의 사유방식에 의해 변형된 세계이고

■ 장 폴 사르트르, 『사르트르의 상상계』, 윤정임 옮김, 에크리, 2010, 46~53쪽 참조.
■■ 앙리 베르그손, 『물질과 기억』, 박종원 옮김, 아카넷, 2005, 117쪽과 122쪽.

다른 한편으로는 우리의 의식작용이 내포된 세계인데, 어느 경우든 단순하게 '재현된 세계'와 혼동될 수 없다.[*] 위의 작품에서 캔버스라는 이차프레임은 화가가 그러한 자신의 생각을 표현하는 데 있어 중요한 도구로 기능한다. 이차프레임으로서 캔버스는 일단 그것의 가장 중요한 기능인 시각적 '경계' 기능을 상실했다. 이차프레임의 안과 밖을 구분짓지도, 분리하지도 못하기 때문이다. 하지만 화가는 역으로 르네상스의 환영을 만들어냈던 이차프레임, 즉 깊이감의 창출과 시선의 유혹을 통해 우리를 실재감의 환영으로 이끌었던 이차프레임이 사실은 그림의 한 부분에 불과하다는 것을 명백하게 입증한다.[**] 그리고 그로부터 우리에게 다음과 같은 질문을 던진다. 재현이란 무엇인가? 회화란 무엇인가?

3_ 영화의 자기반영적 기호

〈이창〉: 영화 프레임에 대한 자기반영적 기호로서의 이차프레임

히치콕의 영화 〈이창Rear Window〉(그림 40)은 '창문'을 작품의 모티브로 사용한 대표적인 영화 중 하나다. 이 영화에서 히치콕은 다양한 유형의 창문을 이차프레임으로 삽입하면서 복잡하면서도 정교한 시각구조와 서사구조를 구축한다. 그리고 이를 바탕으로 프레임과 영화에 대한 그만의 독창적인 사고를 보여준다.

[*] René Magritte, *Les Mots et les images*, Labor, 2000, 169쪽.
[**] 데브라 J. 드위트, 랠프 M. 라만, M. 캐스린 실즈, 『게이트웨이 미술사』, 519쪽.

□ 프레임 안의 프레임에서 이야기 안의 이야기로

먼저, 영화의 시작과 함께 등장하는 '커다란 창'과 그 너머의 '작은 창들'은 시선의 유혹과 시각적 강조라는 이차프레임의 기본 기능을 충실히 수행한다. 주인공 제퍼리스의 방에 난 커다란 창은 은밀한 카메라 이동을 통해 우리의 시선을 곧바로 창 너머 바깥으로 유도하고, 그곳에 펼쳐져 있는 다채로운 삶의 모습에 오래도록 머물게 한다. 그리고 제퍼리스의 방 창 너머로 보이는 또다른 창들, 즉 안뜰 너머 맞은편 건물과 좌우 측면 건물에 난 다수의 창들은 각각의 공간에서 펼쳐지는 사람들의 행동에 우리의 시선을 집중시킨다. 특히, "다층 아파트와 정원, 숲, 화재 피난장치, 연기나는 굴뚝, 그리고 큰길로 이어지는 골목, 인도, 오가는 차량들"까지 모두 시야에 들어올 수 있도록 정교하게 제작된 '세트'와 "멀리서 촬영한 숏에서도 명확한 의미와 적절한 초점 심도를 보여주기 위해" 세심하게 계산된 '조명'은■ 창 너머 창들 혹은 이차프레임 안의 이차프레임들이 시선의 유혹과 시각적 강조라는 기능을 더욱 효과적으로 이행할 수 있도록 해준다.

나아가, 이 크고 작은 창-이차프레임들은 영화가 시작해서 끝날 때까지 각각의 공간에서 전개되는 다양한 이야기들의 무대가 되어준다. 가령 관객은 제퍼리스의 방 맞은편 건물에 난 창들을 통해 소월드와 그의 아내 이야기 외에도 늘 속옷 차림으로 무용연습을 하는 '미스 몸통'의 이야기, 외로움에 시달리며 사랑을 갈구하는 '미스 고독'의 이야기, 강아지를 키우는 중년 부부 이야기 등이 어떻게 흘러가는지 관람할 수 있다. 또 좌우 측면 건물에 난 창을 통해서는 끊임없이 애정행위에 몰두하는 신혼부부 이야기와 창작의 고통에

■ 패트릭 맥길리건, 『히치콕: 서스펜스의 거장』, 윤철희 옮김, 을유문화사, 2006, 838쪽.

시달리는 작곡가 이야기도 목격할 수 있다. 만일 장르적 특성에 따라 분류해 본다면, 각각의 창−이차프레임 안에서 범죄 이야기, 로맨스 이야기, 휴머니즘 이야기, 사랑과 야망 이야기 등 각기 다른 장르의 이야기들이 펼쳐진다고 할 수 있을 것이다.

다시 말해, 영화의 메인플롯은 '제퍼리스와 리사의 사랑 이야기'와 '소월 드 부부의 범죄 이야기'이지만, 그 외에도 다수의 창문들 안에서 펼쳐지는 다양한 성격의 이야기들이 영화의 서브플롯으로 전체 서사를 구성하고 있다. 히치콕은 복수의 이야기들을 동시에 진행시키면서 여러 플롯 사이의 교묘한 유착관계를 즐겨 사용했는데, 이 영화에서는 단 하나의 장소에서 벌어지는 다수의 이야기라는 설정을 통해 그의 영화 중 가장 복잡한 이야기 구조를 만들어 냈다.[*] 작은 안뜰을 둘러싸고 서로 맞닿아 있는 건물들 덕분에 마치 영화 필름을 펼쳐놓은 듯 한눈에 다 들어오는 다채로운 창문들의 집합이 영화의 전체 서사구조를 시각화해 보여주는 것이다.

물론 이 영화에서 이차프레임은 서사의 중심축을 이루는 두 개의 핵심 이야기가 서로 뒤얽히며 진행되는 공간이기도 하다. 영화의 가장 큰 이차프레임 안에서는 제퍼리스와 리사 커플의 이야기가 전개되고, 그 이차프레임을 통해 보이는 또다른 이차프레임 안에서는 소월드와 그의 아내 이야기가 펼쳐진다. 서로 마주보고 있는 두 개의 창문처럼 두 이야기는 서로 지시하거나 반사하면서 일종의 대구관계를 이루는데, 표면적으로 두 이야기는 관찰하는 이와 관찰당하는 이의 이야기이고 결혼을 앞두고 갈등하는 연인과 파경으로 치닫고 있는 부부의 이야기다. 하지만 제퍼리스 방의 창 너머로만 소월드 아파

■ 같은 책, 848쪽.

트의 창 안에서 벌어지는 사건들을 볼 수 있는 시각구조가 암시하듯이, 심층
적으로 두 이야기는 일종의 '투사관계'를 형성하고 있다. 영화에서 제퍼리스
는 오로지 소월드 아파트 창문에 나타나는 두 사람의 행동만을 보면서 소월
드가 그녀를 죽였다고 추측하는데, 이러한 그의 추측과 믿음에는 부담스러운
연인 리사를 제거하고 결혼의 굴레에서 벗어나고픈 그의 욕망이 투사되어 있
다.[*] 하나의 창-이차프레임 안에 또다른 창-이차프레임이 들어 있는 시각구
조는 소월드 부부의 이야기가 어쩌면 제퍼리스의 이야기 속에서 잉태되는 이
야기, 즉 제퍼리스의 머릿속에서 그의 욕망의 투사를 거쳐 구축되는 이야기일
수도 있다는 것을 암시한다. 이 영화에서는 "모든 것이 마치 훔쳐보는 자의 생
각이나 욕망이 투영된 것처럼 일어나고"[**] 있는 것이다. 실제로 살인 사건의
범인과 희생자임에도 불구하고 소월드 부부에 대한 설명이 전혀 제시되지 않
는 점과 영화 내내 그들의 대화가 전혀 들리지 않는 점, 그리고 영화가 제퍼리
스의 잠든 모습에 시작해 잠든 모습으로 끝날 뿐 아니라 수시로 제퍼리스가
잠들었다 깨어나기를 반복하는 점 등은 이 같은 가정을 간접적으로 뒷받침해
준다. 다시 말해, 제퍼리스의 방 창 너머에서 일어나는 모든 이야기는 단지 그
의 꿈이나 상상의 이야기일 수도 있는 것이다.

□ 영화 프레임에 대한 자기반영적 기호로서의 이차프레임

한편 영화 〈이창〉에 등장하는 다양한 이차프레임들은 영화 '프레임'의 특
성과 기능에 대해 끊임없이 지시하거나 암시한다. 이 영화에서 이차프레임은

[*] 미란 보조비치, 「그 자신의 망막 뒤의 남자」, 『항상 라캉에 대해 알고 싶었지만 감히 히치콕에게 물어보지
못한 모든 것』, 슬라보예 지젝 엮음, 김소연 옮김, 새물결, 2001, 248쪽.
[**] Claude Chabrol & Eric Rohmer, *Hitchcock*, Ramsay, 2006, 126쪽.

그림 40 앨프리드 히치콕, 〈이창〉, 1953년.

그 자체로 영화 프레임에 대한 시각적 은유이자 알레고리이며, 영화라는 매체에 대한 자기반영적 사유의 도구다. 히치콕이 직접 밝힌 것처럼, 이 영화는 그 자체로 "영화에 대한 영화"다. 히치콕은 "움직일 수 없는 한 남자가 밖을 내다보는" 상황을 설정한 후 그가 무엇을 보고 어떤 반응을 하는지를 보여주는데, 이때 이차프레임은 "영화적 발상의 가장 순수한 표현"을 탐색하는 작업에 유용한 도구로 활용된다.■

먼저, 이차프레임으로서 제퍼리스의 방 창문은 '상상세계로의 열림'이라는 영화 프레임의 '창문' 기능을 직접적으로 지시한다. 주지하다시피, 영화 프레임은 관객을 새로운 세계로 초대하는 하나의 창문이다. 이 책의 1부에서 살펴본 것처럼, 창문 역할은 모든 시각매체에서 프레임이 수행하는 가장 기본적인 역할 중 하나다. 창문으로서의 프레임은 궁극적으로 상상의 세계를 향해 열리는데, 이때 상상의 세계는 프레임 내부를 가리키기도 하지만 프레임 바깥도 가리킨다. 프레임 내부가 감독의 상상으로 구축되는 세계라면, 프레임 바깥은 관객이 화면 내의 이미지를 보면서 떠올리는 세계, 즉 관객의 상상으로 구축되는 세계다.

그다음으로, 이차프레임으로서 제퍼리스의 방 창문은 주인공 제퍼리스에게 훔쳐보기 행위를 가능하게 해주는 일종의 욕망의 통로 역할을 한다. 이는 곧 '훔쳐보기'의 창으로서, 영화 프레임의 또다른 기능을 상기시킨다. 히치콕은 트뤼포와의 대담에서 "그(제퍼리스)는 진짜 엿보기를 즐기는 사람Peeping Tom"이라고 설명하면서 "우리 모두 그렇지 않은가?" 하고 반문한다. 이에, 트뤼포는 "친밀감을 느끼는 영화를 볼 때 우리 모두는 어느 정도 관음증환자

■ 프랑수아 트뤼포, 『히치콕과의 대화』, 곽한주·이채훈 옮김, 한나래, 1994, 319~320쪽.

voyeur가 된다"고 응수한다.[*] 즉 히치콕에게 영화 보기란 훔쳐보기 행위의 일종이며, 영화 관객은 극장의 어둠 속에 숨어서 스크린 너머의 세계를 훔쳐보는 '피핑 톰'들이다. 〈이창〉은 영화 "관찰자의 위치를 영화 속 인물을 통해 재구성한" 고전적인 사례로 꼽히는데,[**] 깁스를 한 채 어두운 실내에 앉아 고정된 시점으로 창밖을 훔쳐보는 제퍼리스는, 어둠 속에서 신체를 고정한 채 프레임 너머에 펼쳐진 세계를 감상하는 관객을 상기시킨다. 그는 "거울에 반영된 관객의 모습이자 관객의 대역"[***]이며, 다시 말해 '재현된 관객'이다. 그가 창 너머 상상세계에 자신의 욕망을 투사하듯, 영화 관객은 프레임 너머 상상세계에서 벌어지는 일들에 자신의 욕망을 투사하며 은밀한 쾌락을 즐긴다. 그가 "둘로 분열되는 동안 우리도 둘로 분열되며, 그가 자신이 감시하는 인물과 스스로를 동일시하는 동안 우리도 그와 우리 자신을 동일시하는"[****] 것이다.

한편, 영화 속 이차프레임들은 프레임의 '경계' 기능을 지시하기도 한다. 역시 1부에서 살펴본 것처럼, 모든 시각매체에서 프레임은 이미지를 한정하는 틀이자 이미지와 실재 혹은 현실과 상상 세계를 구분해주는 경계인데, 프레임을 넘어서거나 와해시키는 시도가 벌어질 때마다 역설적으로 그것의 경계 기능이 강조된다. 영화에서 제퍼리스는 한 번도 자신 앞에 놓인 프레임을 넘어서지 않고 늘 일정한 거리를 유지하지만, 영화 말미에 리사와 스텔라가 그의

[*] 같은 책, 278~279쪽 설명 참조.
[**] 토마스 엘새서·말테 하게너, 『영화이론: 영화는 육체와 어떤 관계인가?』, 윤종욱 옮김, 커뮤니케이션북스, 2012, 21쪽.
[***] Robert Stam & Robert Pearson, "Hitchcock, Rear Window: Reflexivity and the Critique of Voyeurism", A Hitchcock Reader, Ed. Marshall Deuterbaum & Leland Poague, Iowa State University Press, 1994, 198쪽.
[****] Claude Chabrol & Eric Rohmer, Hitchcock, 125쪽.

대리인 자격으로 경계를 넘어 프레임 속 세계로 들어가면서 이야기는 급격한 전환의 흐름으로 빠져든다. 게다가 리사가 제퍼리스의 지시를 무시한 채 프레임 안의 또다른 프레임 속으로 들어감으로써, 즉 소월드 아파트의 창문을 넘어감으로써 상황은 더 위기로 치닫는다. 마침내 모든 걸 눈치챈 소월드가 이번엔 반대 방향에서 경계를 넘어 프레임 이편의 세계로, 즉 제퍼리스의 방으로 들어오는데, 그 순간 영화의 서사적 긴장은 절정에 다다르게 된다. 인물들이 "관찰 세계의 문턱을 넘어설" 때마다, 즉 영화 속 현실세계와 인물의 상상세계 사이의 경계를 넘어설 때마다 "'저기 밖'의 세계가 '여기 안'에 있는 그에게는 위협적인 세계가 되며"* 서사상의 급격한 변화가 일어난다. 인물들이 시각적 경계를 넘어설 때마다 경계로서의 프레임의 기능은 더욱더 분명하게 강조되는 것이다.

이처럼 화면 안에서 이차프레임의 위반으로 일어나는 시각적 긴장은, 관객이 영화 프레임을 위협하거나 방해하는 무언가를 인지할 때 느끼는 긴장과 유사하다. 한편으로 프레임은 관객이 모든 볼거리를 안전한 상태에서 관람할 수 있도록 보장해주는 일종의 안전장치이기 때문이다. 프레임 덕분에 "관객은 영화 속 사건으로부터 완전히 분리되어" 있으며, 프레임 안에서 벌어지는 "사건과의 (실제적 비유적) 거리는 관객의 입장에서 관찰행위를 안전한 것으로 만들고, 객석의 어둠은 관객을 보호한다."** 히치콕은 영화 〈이창〉에서 경계로서의 프레임에 내재된 이러한 시각적 긴장 효과를 교묘히 이용하면서, 관객이 프레임의 위반 앞에서 느낄 수 있는 긴장을 영화 속 인물이 이차프레임의 위반 앞에서 느끼는 긴장으로 치환시킨다. 그리고 그러한 시각적 긴장을 영화의

* 토마스 엘새서·말테 하게너, 같은 책, 22쪽.
** 같은 책, 23쪽.

서사적 긴장과 연결시킨다. 다양한 이차프레임들을 등장시키면서도 영화 내 내 사건 현장과 일정한 거리를 유지하다가, 영화 후반에 연속적으로 이차프레임의 경계 넘기를 시도하면서 서사의 급격한 변화와 교묘한 접목을 시도하는 것이다. 경계로서의 이차프레임에 대한 위반은 곧바로 시각적 긴장을 유발하고, 이러한 시각적 긴장은 다시 서사적 긴장과 맞물리면서 영화 전체의 긴장을 더 극대화시킨다.

〈그랜드 부타페스트 호텔〉: 영화 구조의 자기반영적 기호로서의 이차프레임

▢ 프레임과 이차프레임: 액자식 서사구조의 시각화

웨스 앤더슨의 〈그랜드 부타페스트 호텔The Grand Budapest Hotel〉(2014)에서 이차프레임은 프레임과 함께 영화의 액자식 서사구조를 지시하는 수단으로 적극 활용된다. 전체적으로 영화는 '이야기 속의 이야기' 혹은 '영화 속의 영화' 구조가 연쇄적으로 이어지는 서사적 미장아빔 형식을 취하고 있다. 영화의 이야기는 2014년 현재 시점에서 한 소녀가 어느 공동묘지의 묘비 앞에서 『그랜드 부타페스트 호텔』 책을 들고 서 있는 장면으로 시작되며, 곧바로 1985년으로 넘어가 책의 저자가 자신의 서재에서 책을 쓰게 된 동기에 대해 설명하는 장면이 등장한다. 그다음, 영화는 1968년으로 이동해 젊은 시절의 작가가 '그랜드 부타페스트 호텔'에서 호텔 소유주인 제로 무스타파를 만나 그의 과거에 대해 듣는 에피소드가 이어지고, 그후 1932년으로 거슬러올라가서 호텔 로비보이였던 무스타파가 매니저인 구스타프를 만나 온갖 모험을 겪는 이야기가 오랫동안 펼쳐진다. 그리고 마지막 순간, 영화의 이야기는 각각의

시대를 역순으로 거치며 돌아와 현재 시점에서 끝을 맺는다.

영화는 이 복잡한 액자식 구조의 이야기를 프레임과 이차프레임을 이용해 시각적으로 더 분명하게 강조한다. 먼저, 이야기의 심급에 따라 '프레임'의 비율을 조절하는데, 이야기의 시간적 배경이 바뀔 때마다 그 시대에 유행했던 영화 프레임의 형태가 그대로 구현된다. 즉 현재 시점과 1980년대가 배경인 시퀀스에서는 1.85:1의 비스타비전 화면비율을 사용하고, 작가가 호텔 주인 무스타파를 만나는 1960년대 에피소드에서는 당시 유행했던 2.35:1의 시네마스코프 스탠더드 화면비율을 사용하며, 영화의 대부분의 이야기가 펼쳐지는 1930년대 이야기에서는 당시 보편적인 화면비율로 통용되던 1.37:1의 아카데미 비율이 사용된다.▪ 일반 영화들에서는 거의 찾아보기 힘든▪▪ 이처럼 과감한 프레임 비율의 전환은 서사의 심급이 전환되는 것을 알려주는 시각적 장치의 역할을 수행하며, 나아가 각 시대의 영화적 형식과 기호嗜好를 세심하게 나타내는 역할도 수행한다. 프레임의 비율, 즉 스크린의 형태 또한 영화적 형식의 주요 요소임을 강조하는 것이다.

아울러, 이야기의 심급이 바뀔 때마다 화면에는 액자식 서사구조를 암시하는 다양한 유형의 '이차프레임'이 등장한다. 현재의 시점에서 1985년 시점으로 넘어가기 직전의 이미지는 소녀가 들고 있는 『그랜드 부다페스트 호텔』 책의 클로즈업숏인데, 이때 '책'은 일종의 프레임 안의 프레임, 즉 이차프

▪ 영화 〈그랜드 부다페스트 호텔〉의 화면비율의 변화과정에 대한 자세한 설명은 최현주, 「현대 영화에 나타난 시간성의 표현방식: 〈500일의 썸머〉와 〈그랜드 부다페스트 호텔〉을 중심으로」, 『미디어와 공연예술연구』 11권 1호, 청운대학교 방송예술연구소, 2016, 85~86쪽 참조.
▪▪ 최근 영화들 중에서는 1:1 비율의 정사각형 프레임과 16:9 비율의 와이드스크린(16:9) 프레임을 병행해 사용한 자비에 돌란의 〈마미Mommy〉(2014)를 들 수 있다.(자세한 분석은 김해태, 「영화 프레임에 따른 시지각 요소의 영상분석」, 『한국디자인포럼』 57권, 한국디자인트렌드학회, 2017, 58~60쪽 참조)

레임의 형태를 취하고 있다. 다음 장면은 마치 그 책의 첫 장을 넘기면 나올 듯한 작가의 독백 장면으로, 작가의 서재에는 연극무대의 커튼을 연상시키는 '진홍색 커튼'이 쳐져 있고, 작가는 커튼이 만들어내는 이차프레임 안에서 정면을 바라보며 말을 이어간다. 그리고 작가가 소환하는 1965년 에피소드의 실내 장면은 젊은 시절의 작가가 '리셉션 데스크와 기둥'이 만들어내는 이차프레임 안에서 매니저와 이야기를 나누는 모습으로 시작한다. 또한 리셉션 안쪽 벽에는 〈사과를 든 소년〉 '그림'이 이차프레임 안의 이차프레임처럼 걸려 있고, 1930년대의 이야기 역시 구스타프가 마치 새로운 이야기 세계로 안내하듯 호텔 '창문'(이차프레임)을 활짝 열어젖힌 채 서 있는 장면으로 시작된다. 이처럼 영화에서는 이야기가 그 안의 또다른 이야기로 옮겨갈 때마다 서사구조상의 변화를 알리는 다양한 유형의 이차프레임이 등장하며, 이러한 이차프레임들은 정교한 시각적 미장아빔 구조를 형성하면서 영화의 서사적 미장아빔을 가리키는 시각기호로 작동한다.

□ 대칭구조와 이차프레임

한편 영화 〈그랜드 부다페스트 호텔〉은 영화의 모든 영역에서 정교한 '대칭구조'로 이루어져 있다. 감독은 영화의 형식과 주제 모두에서, 서로 상반되는 요소들을 공존시키면서 독특한 균형의 대칭구도를 만들어낸다. 즉 한편으로는 깊이감의 확보와 인물들의 움직임, 속도감 있는 편집 등을 통해 실재감의 창출이라는 영화의 전통적 문법에 충실하고, 다른 한편으로는 평면적 구성과 수평적 카메라 이동, 회화적이고 정적인 화면을 통해 영화 이미지의 인위성과 영화세계의 허구성"을 강조하는 신호를 끊임없이 표출한다.

우선 감독은 전체적으로 완벽한 대칭구도를 추구하면서도 '깊이감'의 환

영을 만들어내기 위해 세심하게 화면을 구성하는데, 이는 특히 실내공간 전체를 보여주는 배경 숏이나 다수의 사람들이 한곳에 모여 있는 모습을 담은 군중 숏에서 두드러지게 나타난다.** 가령, 영화 초반 그랜드 부다페스트 호텔의 로비, 수영장, 메인 홀 등을 차례로 보여주는 숏들에서 화면은 중앙의 소실점을 중심으로 하는 완벽한 일점투시법에 의해 구성되어 있으며, 이를 통해 풍부한 깊이감이 표현된다. 마찬가지로, 마담 B의 유산 발표 장면이나 구스타프의 감옥 인터뷰 장면, 호텔 직원들의 식사 장면 등에서도 원경 중앙의 소실점으로 화면의 모든 선이 수렴되는 투시법을 사용해 인상적인 깊이감을 만들어낸다. 또한 고정되고 정지된 느낌의 배경과 달리, 영화 내내 수직 방향과 대각선 방향으로 종횡무진 돌아다니는 인물들의 움직임도 공간감과 깊이감의 환영을 배가시킨다. 아울러 수시로 등장하는 '이차프레임들'이 고전 회화에서부터 사용된 전통적인 방식으로 화면의 깊이감을 강화하는 데 일조한다. 가령, 두 사람이 기차나 방 안에서 대화를 나누는 숏들에서 마주보는 두 인물 사이에 배치된 커다란 '창문'은, 창 너머 외부 풍경과 멀리 떨어져 있는 사람들의 모습까지 선명하게 보여주면서 화면에 충분한 깊이감을 만들어낸다. 또, 한 명의 인물이 카메라를 정면으로 마주보고 있는 숏들에서도 인물 뒤의 '창'이 거리감과 깊이감을 만들어내면서 정면숏이 유발하는 평면성을 상쇄한다.

반면 깊이감의 창출과 별개로, 감독은 이 영화에서 화면의 시각적 '평면

■ 앤더슨은 그의 다른 영화들에서처럼 이 영화에서도 "주요 인물로 '작가'를 등장시키고" 특히 작가의 내레이션으로 영화를 시작하면서 영화의 본성이 허구성과 상상력에 있음을 강조한다.(김다영, 「엄숙함 제로, 텍스트의 즐거움: 〈그랜드 부다페스트 호텔〉」, 『영상문화*Film & image culture*』 16호, 2014, 124~125쪽 설명 참조)
■■ 〈그랜드 부다페스트 호텔〉에서 깊이감의 표현방식에 대한 자세한 설명은 최현주, 「웨스 앤더슨 감독의 영화에서 화면 깊이감의 활용과 미학적 함의: 〈그랜드 부다페스트 호텔〉과 〈문라이즈 킹덤〉을 중심으로」, 『만화애니메이션연구』 43권, 한국만화애니메이션학회, 2016, 352~353쪽 참조.

성'을 구축하는 데도 심혈을 기울인다. 평면적 숏 또는 직각구도에 대한 웨스 앤더슨의 애착은 잘 알려져 있는데, 두 용어는 같은 화면 구성방식을 가리키는 것으로, 인물(들)을 카메라 맞은편에 수직으로 세워놓은 후 인물과 배경 사이의 거리를 없애거나 배경의 시각적 비중을 최소화시킨 숏들을 말한다. 영화사 초기 버스터 키튼의 영화에서 찾아볼 수 있는 평면적 숏은 이후 안토니오니나 고다르, 기타노 다케시 등에 의해 즐겨 사용되면서 하나의 영화적 표현양식으로 자리잡으며, 웨스 앤더슨 역시 그 계보를 이어간다.▪ 영화 〈그랜드 부다페스트 호텔〉에 삽입된 다수의 숏들에서도 인물(들)은 카메라 맞은편에서 정면을 바라보고 서 있거나 앉아 있고, 인물과 배경 사이의 거리는 좁혀져 있어, 전체적으로 납작하게 눌린 평면감이 형성된다. 또 카메라는 수시로 트래킹 이동이나 파노라마 이동을 하면서 화면의 깊이감보다는 평면성을 더 강조하며, 인물들 역시 그러한 수평 이동 장면들에서 종종 화면의 수평축을 따라 걷거나 뛰면서 평면감 창출에 일조한다.

나아가, 호텔과 건물 벽에 걸린 다양한 그림들 및 닫힌 문들과 창문들도 화면의 평면성을 강조하는 데 활용된다. 즉 일종의 '봉쇄된 창문'인 이 이차프레임들은 인물들 너머의 배경을 하나의 그림처럼 만들면서 타블로숏과 유사한 효과를 이끌어낸다. 또한 앤더슨은 영화 곳곳에서 벽에 난 작은 창문으로 이편(카메라 쪽)을 바라보는 인물들의 모습을 보여주는데, 인물들의 다양한 표정으로 채워진 창문들은 마치 벽에 걸린 그림과 같은 느낌을 만들어내면서 화면 전체의 평면성을 더 두드러지게 한다. 이차프레임은 부단한 평면성 창출을 통해 영화 안에 회화적 화면을 구축하려는 감독의 시도에도 매우 효과적

▪ 김재성·김정호, 「영화 〈그랜드부다페스트 호텔〉의 평면적 쇼트」, 『한국콘텐츠학회논문지』 14권 12호, 한국콘텐츠학회, 2014, 67~68쪽.

인 도구로 사용되고 있는 것이다.

영화 곳곳에 배치되어 있는 이차프레임들은, 영화 전체에서 추구되는 독특한 균형의 대조 효과를 상징적으로 시각화하면서 영화의 대칭구조 구축과정에서 핵심적인 역할을 담당한다. 깊이감과 평면성이 공존하고, 동적이면서 동시에 정적이며, 영화적이면서 동시에 회화적인 영화의 시각적 스타일에 따라 이차프레임 역시 영화 내내 이중적인 기능을 수행하며, 이를 통해 영화가 리얼리즘적 환영과 반리얼리즘적 묘사 사이에서 절묘한 균형을 유지해가는데 기여한다.

PART. 3

프레임은 이미지를 경계지을 뿐 아니라 그 안에 특정한 공간을 가둠으로써 프레임
안쪽 영역과 바깥 영역, 즉 내화면과 외화면이라는 두 개의 영역을 발생시킨다. 회화
가 지배해온 시각예술 분야에 사진과 영화가 등장하면서 프레임의 외부공간에 대한
논의들이 새롭게 제기되기 시작한다. 특히 회화와 전혀 다른 공간적 속성을 갖는 영
화에서는 내화면과 외화면의 관계뿐 아니라, 외화면 자체가 즉 '프레임 바깥'이 중요
한 성찰의 대상이 된다. '탈프레임화'■는 회화·사진·영화 등 모든 시각예술에서 행
해지는 프레임 바깥에 대한 작업 및 그 작업을 통해 형성되는 미학적 양식을 가리키
며, 궁극적으로 이미지의 경계이자 틀로서의 프레임의 속성에 대한 위반과 전복 그리
고 해체를 목표로 한다.

물론 탈프레임화는 회화와 사진 같은 고정 이미지 예술에서 더 용이하게 이루어진다.
프레임에 의해 절단되거나 바깥으로 밀려난 이미지의 부분들이 결코 화면 내로 돌아
오지 못한 채, 외화면이라는 미지의 영역에 영원히 미스터리와 불안의 요소로 남게
되기 때문이다. 이에 반해, 원칙적으로 서사예술인 영화는 논리적 전개와 인과관계
법칙의 지배를 받을 수밖에 없고, 또 이미지들의 계열에 함축된 연속성과 카메라 이

■ 아직까지 국내에는 프랑스어 'décadrage'에 해당하는 영화 용어가 없다. 'décadrage' 개념에 대한 설명은
Jacques Aumont et Michel Maire, *Dictionnaire théorique et critique du cinéma*, 47쪽 참조.

탈프레임화

동에 내재된 운동성이 관객의 정상화 경향을 고려해 일탈되거나 숨겨진 이미지들을 끊임없이 프레임 안으로 되돌려놓는다. 그러나 영화가 관객의 기대를 배반하면서 탈프레임화 효과를 끝까지 유지할 경우, 외화면에서의 의미작용은 내화면에서만큼이나 구체적으로, 그리고 심층적으로 실행될 수 있다. 또한 시각적 재현의 자의성과 프레임 자체의 불완전성도 더 두드러지게 부각될 수 있다.

회화에서 사진, 영화로 이어져온 이러한 탈프레임화 양식은 프레임과 프레이밍 행위에 내재된 인본주의적 태도에 대한 거부, 즉 전통적인 시각예술을 지배해온 이성과 주체의 절대성에 대한 거부를 표명하는 것이기도 하다.[■] 근대에 들어 사유의 영역에서뿐 아니라 지각 및 표현의 영역에서 인간이 경험하게 된 무능력에 대한 자각이 시각매체의 가장 기본적인 형식에도 반영되어 나타난 것이다. 어쩌면 이미 고전 회화에서부터 시도되었을지 모르는 탈프레임화 양식은 관객으로 하여금 시각적 재현의 의미와 한계에 대해 재검토하게 하고, 나아가 이미지와 세계의 관계에 대해 재고하도록 이끈다.

■ 현대 회화가 '원근법'이라는 고전 회화의 기본 원리부터 해체하려 했던 것도 결국 그 안에 자리한 지나친 인본주의적 사고, 즉 이성과 주체에 대한 지나친 신념으로부터 벗어나려는 의도에서 비롯한다.(J. Aumont, A. Bergala, M. Marie, M. Vernet, *Esthétique du film*, 19~21쪽 참조)

탈중심화에서
탈프레임화로

1_ 회화에서의 중심화와 탈중심화

중앙과 중심

　루돌프 아른하임은 『중심의 힘*The power of center*』(1981)에서 '중앙middle'과 '중심center'의 구분을 강조한다.▪ 우리는 흔히 중앙과 중심을 동일한 것으로 보거나 혹은 그 둘이 항상 일치한다고 여기는데, 그러한 명제는 기하학에서만 참이라는 것이다. 기하학은 사물들의 정적인 양태를 다루기 때문에 원이나 구, 사각형 같은 기하학적 공간들에서 중앙과 중심은 실제로 동일하다. 그러나 기하학적 공간이 아닌 일반 공간에서, 특히 시각을 통해 지각되는 공간에서 중앙과 중심은 결코 동일하지 않으며 서로 일치하는 경우도 드물다. 어

▪ 루돌프 아른하임, 『중심의 힘』, 정영도 옮김, 눈빛, 1995, 15~20쪽 참조.

떤 시각적 공간의 특성을 결정하는 중심, 즉 모든 힘이 발생하는 곳이자 수렴되는 곳으로서의 '역동적 중심dynamic center' 혹은 의미의 중심은, 공간 내부에 어디든 존재할 수 있는 것이다.

> ······모든 시각적인 대상들은 힘들이 집중되는 한 중심을 소유하고 있으며, 이 중심은 시각적인 공간 내의 어느 곳에든지 존재할 수 있다. 다양한 시각적 대상들 간의 상호작용이 힘들의 중심으로서 구도의 기반이다.∎

다양한 시각매체가 만들어내는 공간에서 기하학적 중심(중앙)과 시각적 중심(중심)은 전혀 다른 것이며 서로 다른 기능을 수행한다. 각각의 프레임 안에서 중심은 중앙에 위치할 수도 있고 아닐 수도 있지만, 그것의 근본적인 역할은 무엇보다 에너지를 주변으로 방사하는 것에 있다. 이 시각적 중심에서 발생하는 힘들은 주변에 고르게 분포되면서 이미지 영역 안에 하나의 고유한 '시각장visual field'을 형성한다.∎∎ 또한 이미지 내부에는 중심이 여러 개일 수 있으며, 이때 '복수의 시각적 중심들'이 만들어내는 내는 힘은 서로 상호작용하면서 일종의 시각적 긴장을 창출한다.

한편, 인간은 항상 자기 자신을 가장 중요한 중심으로 전제하면서 세계를 지각하는데, 이러한 자기중심적인 지각행위는 시각적 공간 내에서 단 하나의 중심(가능하면 중앙에 위치한 중심)을 찾아내 고정시킨 후 그것과 교감하려

∎ 같은 책, 17쪽.
∎∎ 같은 책, 18쪽.

는 경향으로 이어진다. 따라서 진정한 예술적 이미지는 관객이라는 시선 주체의 절대적 중심화 경향에 맞서, 중심이 항상 중앙에 놓여 있는 것은 아니라는 사실과 하나의 프레임 내부에는 복수의 중심이 존재할 수 있다는 사실을 인식시키려 한다. 하나의 이미지 안에는 본래 여러 개의 중심이 있고, 그것들의 상호작용과 긴장이 전체 구조를 더욱 활기차고 풍요롭게 한다는 사실을 자각하게 하려는 것이다.

중심화와 탈중심화

□ 고전 회화에서의 중심화와 탈중심화

르네상스와 함께 탄생한 원근법은 그림 중앙 부근에 하나의 소실점을 갖는 투시법에 근간을 둔다. 이 때문에, 원근법은 '일점투시법' 또는 '중앙투시법'이라고도 불린다. 르네상스 초기 대부분의 작품들은 원근법의 소실점을 기하학적 중심(중앙)보다 약간 상단에 있는 프레임의 '균형 중심'에 위치시켰고, 의미를 발산하는 역동적인 중심은 기하학적 중심에 위치시켰다. 이때, 균형 중심이란 프레임의 네 변이 만들어내는 역학적 중심을 말하는데, 중력의 영향을 받는 "상단 변의 무거운 무게를 상쇄시키기 위해" 보통 프레임 내부의 "기하학적 중심보다 다소 높은 곳에 위치"하게 된다.▪ 르네상스의 회화작품들은 자신의 시지각적 중심을 기점(보통 눈과 눈 사이)으로 그림의 정중앙을 바라보는 관객의 중심화 경향을 고려해, 가장 중요한 요소를 중앙에 위치시키고 일점투시법의 소실점을 바로 그 위의 균형 중심에 놓았다. 예를 들어 수도

▪ 같은 책, 90쪽.

그림 41 레오나르도 다빈치, 〈최후의 만찬〉, 1495~1497년, 회벽에 유채와 템페라,
460×880cm, 밀라노 산타마리아델레그라치에성당.

원 식당 벽에 그려진 다빈치의 〈최후의 만찬Ultima cena〉(그림 41)에서 의미의 중
심인 예수는 기하학적 중심에 배치되어 있고 원근법의 소실점은 그 위의 균형
중심에 위치한다.

그런데 시간이 흐를수록, 원근법의 소실점과 프레임의 균형 중심을 일치
시키고 기하학적 중심에 의미의 중심을 배치하는 그림이 드물어진다. 관객의
중심화 성향에 종속되어 의미를 생산하기보다는 자신의 의도대로 그림의 의
미 구조를 구축한 후 관객이 그것을 따라오도록 유도하는 방식이 더 우세해
지는 것이다. 예를 들어, 틴토레토의 〈성마르코 유해의 발견Ritrovameto del corpo
di san Marco〉(그림 42)에서 원근법의 소실점은 그림 왼쪽 끝에서 한 성자가 들고

그림 42 틴토레토, 〈성마르코 유해의 발견〉, 1562~1566년, 캔버스에 유채, 396×400cm,
밀라노 브레라미술관.

있는 왼손 바로 위에, 즉 왼쪽 상단의 한 지점에 위치한다. 특히, 이 그림에서는 "건물의 로지아 전체가 이 소실점을 향해 집결"되기 때문에 이 왼쪽 상단의 지점은 "구도상 가장 강력한 중심이 된다."▪ 이처럼 불균형한 구도를 비롯해 그림에 나타난 극단적인 빛의 대조 효과, 불안정한 동작, 육체의 왜곡된 표현 등은 당대 유행하던 마니에리스모manierismo를 충실히 반영한 것이기도 하다. 어떤 이유에서건, 이 그림에서 원근법의 소실점은 프레임의 균형 중심에서 크게 벗어나 있으며, 의미의 중심도 기하학적 중심에서 벗어나 그림의 여기저기에 흩어져 있다. 즉 기하학적 중심(중앙)에는 그림의 내용상 그리 중요하지 않은 인물이 축소된 크기로 자리하고 있고, 오히려 그림의 주된 의미의 중심이자 서사적 중심인 성마르코의 유해는 왼쪽 하단 구석에 놓여 있다. 그리고 강렬한 힘을 발산하는 나머지 의미의 중심들도 중앙이 아니라 그림의 하단과 오른쪽 상단에 흩어져 있다.

르네상스 이후 중앙투시법이자 일점투시법인 원근법이 회화의 원칙으로 자리잡았지만, 시간이 지날수록 화가들은 원근법의 소실점과 의미의 중심을 자신이 원하는 곳에 자유롭게 위치시키면서 중심화의 강박으로부터 벗어나려 했다. 그럼으로써, 관객의 자기중심적 지각에 종속되기보다는 자신이 생각하는 중심에 관객의 시선을 끌어들이려 했다. 단순히 관객의 중심화 경향을 따르기보다, 화가 스스로 힘들의 발생점과 수렴점을 정하고 이를 통해 그림의 의미론적 중심들과 균형 지점을 자신이 원하는 대로 만들어낸 것이다. 다시 말해, 화가는 '프레임'을 통해 회화적 공간과 관객이 존재하는 실제 공간을 분리하고자 했으며, 더욱 확실한 분리를 위해 위험을 무릅쓰면서까지 관객의 시

▪ 같은 책, 95~96쪽.

지각 경향에서 벗어나는 지점에 의미의 중심들을 배치했다.

□ 근대 회화에서의 탈중심화와 중심화

근대 회화에서 이러한 탈중심화 경향은 더 빈번하게 그리고 더 두드러지게 나타난다. 사진의 임의적이고 일시적인 프레임과 19세기 중반 유럽에 소개된 일본 판화(우키요에浮世繪)의 평행투시법이 서구 회화의 중심화 문제에 커다란 영향을 미쳤기 때문이다. 즉 서구 근대 회화에서는 의미의 중심이 기하학적 중심으로부터 완전히 벗어나 강력한 역동성을 획득하는 경우가 자주 나타난다.

예를 들어 클로드 모네의 〈생라자르역, 기차의 도착La gare Sainte Lazare, arrivé d'un train〉(그림 43)에서는 원근법의 소실점이 프레임의 균형 중심에 거의 정확하게 일치하고 있음에도, 그 아래 기하학적 중심에 아무런 오브제도 배치되어 있지 않다. 그림 중앙의 기하학적 중심은 바로 그 위의 소실점을 이용해 관객의 시선을 유도하고 있지만, 정작 아무런 의미 요소 없이 텅 비어 있는 것이다. 이 텅 빈 중앙과 그 아래 위치한 S자 선로는 그림을 좌우로 나누는데, 오른쪽 하단에서는 그림의 가장 중요한 오브제인 커다란 기차가 하얀 연기를 내뿜으며 공간의 대부분을 차지하고 있고, 왼쪽 하단에서는 훨씬 작은 규모의 화물용 열차가 희미한 형상으로 묘사되어 있다. 그러나 이처럼 텅 빈 기하학적 중심과 불균형한 좌우 대칭구도는 실질적인 의미의 중심이라 할 수 있는 오른편 기차의 '잠재적 운동성'을 더 강하게 지시하며, 나아가 그림 안에 강렬한 시각적 긴장을 만들어낸다.■ 기하학적 중심에서 벗어날 뿐 아니라 일반적

■ 같은 책, 90~93쪽 설명 참조.

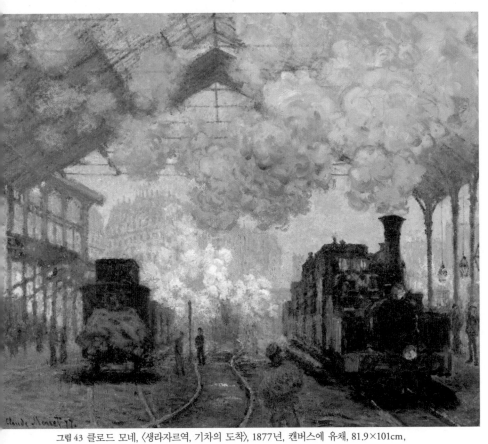

그림 43 클로드 모네, 〈생라자르역, 기차의 도착〉, 1877년, 캔버스에 유채, 81.9×101cm,
케임브리지 하버드대 내 포그미술관.

인 대칭구도에서도 벗어나는 두 대의 기차를 보여줌으로써, 기차의 잠재적인 운동성을 암시하는 은밀하면서도 강력한 긴장을 생성해낸 것이다.

그런데 오몽의 지적처럼, 이와 같이 그림의 기하학적 중심을 비운 채 의미의 중심을 프레임 내부의 다양한 지점에 위치시키는 방식들은 근본적으로 '중심화'에 대한 고민의 한 양상이라 할 수 있다. 엄밀히 말해 탈중심화의 시도라기보다는, 기하학적 중심으로부터 의미의 중심을 분리시킴으로써 의미의 중심을 한번 더 강조하는 '또다른 중심화' 방식이라 할 수 있다. 근대 화가들은 이미 이미지 내부의 어떤 것이 탈중심화될 때 오히려 관객의 관심을 끌고 더욱 강력한 의미작용을 행할 수 있다는 것을 알고 있었다. 화면의 중앙에서 벗어나 다양한 지점에 흩어져 있거나 혹은 서로 불균형한 대립을 이루고 있는 복수의 시각적 중심들 간의 긴장이, 오히려 끊임없는 균형 찾기 과정을 통해 더욱 강력한 중심화 효과를 낳을 수 있다는 사실을 주지하고 있었던 것이다.

시각적 중심들 즉 의미의 중심들 자체에 대한 전적인 거부나 해체가 이루어지지 않는 한, 기하학적 중심으로부터의 일탈은 궁극적으로 의미론적 중심(시각적 중심)의 강조를 위한 하나의 구실이 될 수 있다. 실질적으로, 대부분의 고전 또는 근대의 회화작품에서 "탈중심화는 단지 중심을 획득하거나 강화하는 우회적 수단"[*]에 불과했다. 회화에서 모든 프레이밍은 이미지의 "중심화와 탈중심화"에 대한 지속적인 고민의 과정이었고, 결국은 "시각적 중심들의 창조작업"이었다.[**]

[*] Jacques Aumont, *L'œil interminable*, 129쪽.
[**] Jacques Aumont, *Image*, 116쪽.

2_ 영화: 탈중심화에서 탈프레임화로

영화에서의 중심화와 탈중심화

영화는 탄생 초기부터 고전 회화에서의 중심화 경향을 그대로 답습한다. 데이비드 보드웰의 상세한 분석에 따르면, 특히 고전 할리우드 영화들에서는 거의 대부분의 숏들이 철저하게 중심화되어 나타난다.[*] 그런데 앞에서 살펴본 것처럼, 회화에서 단순한 이미지의 중심화 양식은 르네상스 초기를 지나자마자 곧 극복된다. 이미지의 중심화에 대한 의지가 약화된 것이 아니라, 중심화 방식이 다양한 스타일로 변주된 것이다. 이미 르네상스 시기부터 그림의 양 측면에 놓인 형상들이 서로 에너지를 교환하며 균형을 이루도록 중앙을 비우는 방식이 사용되었고, 혹은 화면 한가운데 기둥이나 벽 같은 수직축을 세운 후 좌우 양측이 대립을 넘어 소통하고 균형을 찾아가게 만드는 방식도 유행했다. 회화에서는 이미 오래전부터 복합적이면서 추론적인 중심화 전략들이 지속적으로 사용되어온 것이다.

그러나 고전 할리우드 영화들에서는, 대화 장면이나 웨스턴에서의 결투 장면 등을 제외하고는, 고전 회화에서 볼 수 있었던 대칭구도의 중심으로서 '빈 중앙'조차 찾아보기 힘들어진다. 모든 숏의 중앙은 서사적 임무를 맡은 인물이나 오브제가 차지했고, 원근법의 소실점과 프레임의 균형 중심 간의 일치 및 기하학적 중심과 의미론적 중심의 일치가 불변의 법칙처럼 반복된다. 20세기 들어 회화나 사진이 중심화 경향으로부터 완전히 벗어나 이미지의 해체 또는 탈중심화를 적극적으로 추구한 것을 고려해보면, 고전 영화의 단순

[*] David Bordwell and Kristine Thompson, *The Classical Hollywood Cinema*, Columbia University Press, 1985 참조.

하고 집요한 중심화 경향은 시대착오적인 것이라고도 할 수 있다. 여기에는 여러 가지 요인이 있지만, 가장 큰 이유는 무엇보다 영화의 미장센 작업이 작품의 서사적 요구에 지나치게 종속되어 있었기 때문이다. 당시까지만 해도 고전 영화에서의 중심화는 "서사적 중심화"의 "시각적 번역"에 불과했던 것이다.▪

고전 영화 말기부터 탈중심화된 채 일정 시간 이상 지속되는 이미지들이 등장하기 시작한다. 화면의 중앙이 비어 있는 숏들, 혹은 주요 등장인물의 신체가 프레임 가장자리로 밀려나 있거나 프레임에 의해 절단된 숏들이 틈틈이 영화의 시간을 점령한 채 지속된다. 그러나 이처럼 탈중심화되거나 해체된 이미지들도 결국엔 뒤이어 오는 숏들에 의해 '재프레임화'되면서 다시 정상화되고 중심화되었다. 아래에서 자세히 살펴보겠지만, 무엇보다 영화매체에 본성으로 내재된 연속성과 운동성이 모든 불완전한 이미지들을 시간의 진행 속에서 다시 복구시키고 정상화시켰기 때문이다. 고전 영화에서든 현대 영화에서든 일시적으로 탈중심화된 이미지들은 일반적으로 모두 재프레임화되고 재중심화되며, 모든 탈중심화 시도는 궁극적으로 중심화에 종속된다. 영화에서 시도되는 거의 대부분의 탈중심화는 결국 "중심화의 이면"과 다르지 않은 것이다.▪▪

▪ Jacques Aumont, *L'œil interminable*, 122쪽.
▪▪ 같은 책, 125~126쪽.

탈프레임화의 매체로서의 영화

그런데 일부 영화들로 한정되기는 하지만, 영화에서도 진정한 의미의 탈
중심화가 실현되는 경우를 발견할 수 있다. 대부분의 탈중심화 시도는 재프레
임화 과정을 거치며 무화되지만, 가끔은 그대로 남아 강력한 탈중심화 혹은
반중심화 효과를 낳기도 한다. 뤼미에르 형제의 영화들이 보여주는 것처럼,
영화는 어쩌면 탄생 순간부터 탈중심화와 탈프레임화를 그것의 본성으로 내
포하고 있었는지도 모른다. 무엇보다 '외화면'의 존재에 대해 인식하고 있었고
일시적이고 불확정적인 경계로서의 프레임에 대해서도 분명하게 인지하고 있
었기 때문이다.

최초의 영화 중 하나인 뤼미에르 형제의 〈라시오타역에 도착하는 기차
L'Arrivée d'un train en gare de La Ciotat〉는 멀리서 프레임 안으로 들어오는 기차의 사선
이동을 통해 중심화 효과를 과장하고 강조한다.(그림 44) 하지만 숏 중반쯤 기
차가 화면의 중심을 통과해 프레임의 왼쪽 하단 밖으로 빠져나가면서, 곧바로
중심화에 반대되는 현상이 일어난다. 기차가 빠른 속도로 중심을 통과한 후
프레임을 넘어 바깥으로 나가버렸기 때문에, 이미지를 한정하는 프레임의 기
본 기능, 즉 경계이자 틀로서의 기능이 순식간에 무너진 것이다. 후대의 영화
들과 달리 단 하나의 숏으로 이루어진 이 영화에는 뒤이어 등장하는 숏이나
신이 없기 때문에, 즉 재프레임화와 재중심화가 일어날 수 없기 때문에, 탈중
심화 효과와 탈프레임화 효과는 소멸되지 않고 계속 남아 있게 된다. 마찬가
지로 그 효과들이 창출한 시각적 긴장도 사라지지 않고 그대로 유지된다.

다시 말하면, 영화는 탄생 순간부터 이미 "허구적인 것의 또다른 저장
장소"로서 외화면을 인식하고 있었다. 처음부터 영화는 화면과 외화면의 관
계를 현실태와 잠재태 관계로 인지하고 있었으며, 프레임은 언제든 무너지고

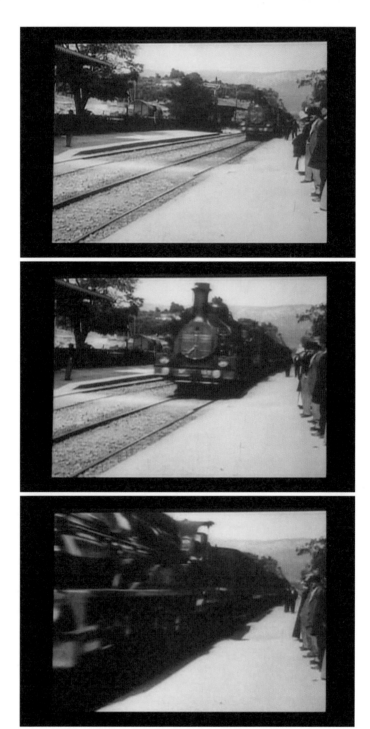

그림 44 뤼미에르 형제, 〈라시오타역에 도착하는 기차〉, 1895년.

제거될 수 있는 임의적이고 불확정적인 경계라는 사실을 자각하고 있었다. 오몽은, 영화에는 외화면 및 불확정적 경계로서의 프레임에 대한 인식이 그것의 본성으로 내재되어 있기 때문에 회화나 사진에서보다 중심화에 대한 전복이 이루어질 가능성이 더 높다고 주장한다. 나아가, 중심화에 대한 진정한 부정형은 탈중심화가 아니라 '탈프레임화'라고 강조한다. 이미지의 중심화에 대한 진정한 전복은 프레임의 해체와 무력화를 전제로 하는 탈프레임화를 통해서만 이루어질 수 있다고 보는 것이다. 오몽은 중심화와 탈프레임화를 다음과 같이 대조한다.

> 하나는 중심을 채우고 다른 하나는 중심을 비운다. 하나는 경계들을 잊게 만들려고 하고, 다른 하나는 경계를 표시하려고 한다. 하나는 정적이고, 다른 하나는 동적이다. 요컨대, 탈프레임화는 중심화의 "반대항"이라 할 수 있다. 특히 탈프레임화는 비고전적인 스타일의 영화, 나아가 디제시스적 환상에 사로잡히지 않은 영화의 정의를 이룰 것이다.**

요컨대 회화와 영화에서는 오래전부터 다양한 탈중심화의 시도들이 행해져왔지만, 양자 모두에서 탈중심화는 결과적으로 중심화를 강화하는 수단으로 이용되어왔다. 중심화에 대한 진정한 대립항은 탈중심화가 아니라 탈프레임화이며, 그것은 결국 영화에서만 가능하다. 진정한 의미의 탈프레임화가 이루어지기 위해서는 외화면이 화면과 동등한 의미작용을 수행할 수 있어야 하기 때문이다. 프레임은 언제든 해체되고 무력화될 수 있어야 하고, 프레임

■ 같은 책, 30쪽.
■■ 같은 책, 127쪽.

자체가 화면에 지속적으로 불안과 긴장을 만들어낼 수 있어야 한다. 탈프레임화에서 중요한 것은 "경계로서, 그리고 특히 수사학적인 조작자로서 프레임을 강조"* 하는 것이다.

가령 안토니오니나 스트로브-위예의 영화들에서 인물들은 화면의 중앙을 차지하지 못하며 그곳으로 되돌아올 힘도 갖지 못한다. 화면의 구성은 늘 불안정하게 대칭과 비대칭을 오가며 변화하고 있고, 인물들 또한 화면과 외화면을 오가면서 어느 한쪽에 전적으로 귀속되지 않는다. 그리고 이처럼 불안정하고 불균형한 숏이 길게 지속됨에 따라, 외화면은 끊임없이 관객의 의식에 소환되고 매 순간 화면만큼 중요한 의미작용의 영역으로 기능한다. 프레임을 통해 과감한 신체 절단을 시도했던 근대 화가들의 그림들을 떠올려보라. 그들의 그림에서 탈프레임화는 분명하게 시도되고 있으나, 외화면은 안토니오니나 스트로브-위예의 영화에서만큼 구체적으로 그리고 지속적으로 지시되지 못한다. 임의적이고 불확정적인 경계로서 프레임이 지닌 특성이 영화만큼 강하게 부각되지 못하는 것이다.

일부 예외적인 경우를 제외하면, 회화나 사진 같은 고정 이미지 매체에서 의미의 영역은 결국 프레임 내부, 즉 화면으로 수렴된다. 프레임 외부는 관객의 상상 속에서 단편적으로 혹은 순간적으로 형성되었다가 사라지는 일시적인 공간일 뿐이다. 이 책의 1부에서 언급한 것처럼 프레임이 회화와 영화의 근본적인 동질성을 나타낸다면, 탈프레임화는 두 예술 사이의 근본적인 차이를 드러내준다. 프레임의 유동성과 외화면의 활성화로서 탈프레임화 효과를 더 잘 드러내는 것은 어디까지나 영화이기 때문이다. 중심화의 진정한 반대항

* 같은 책, 128쪽.

으로서 탈프레임화를 실천할 수 있는 매체는 회화보다 영화이며, 따라서 탈프레임화는 본질적으로 영화적인 효과라 할 수 있다.

프레임과 외화면 혹은 프레임과 바깥

1_ 영화 외화면의 유형과 특징

노엘 버치는 프레임으로 인해 발생되는 영화의 외부공간, 즉 '외화면'에 대해 분석적 고찰을 보여준 최초의 이론가 중 한 사람이다. 버치의 체계적인 분석과 논증은 다소 도식적이고 모호한 일면에도 불구하고 프레임 바깥 영역에 대한 심도 있는 성찰을 제시했다는 점에서 그 의의가 깊다. 외화면에 대한 그의 다각적이고 논리적인 고찰은 영화 외화면의 강력한 존재감을 부각시켜주었고, 그러한 외화면의 존재감은 이미지를 가두는 프레임의 틀 혹은 경계 기능이 단지 임의적이고 일시적인 것에 지나지 않음을 드러냈다. 이에 대해 좀 더 자세히 알아본다.

외화면의 유형과 생성방식

버치는 우선 영화의 공간을 프레임 안의 공간인 '내화면'과 프레임 밖의

공간인 '외화면'으로 나눈다. 내화면은 "스크린에서 눈이 지각하는 모든 것으로 이루어진"■ 공간을 말하고, 외화면은 스크린 밖의 공간, 좀더 정확히는 우리의 시지각 안에 들어오지 않는 프레임 밖의 공간을 가리킨다. 그런데 버치는 외화면 공간이 내화면 공간에 비해 훨씬 더 복잡한 본성을 지닌다고 말하면서, 이를 아래와 같이 여섯 개의 '하위 영역segment'으로 나눈다.

먼저, 프레임의 좌우상하 가장자리 너머에 형성되는 네 개의 외화면 공간이 있다. 이중 더 자주 사용되는 것은 프레임의 왼쪽 가장자리 너머 공간과 오른쪽 가장자리 너머 공간인데, 이 두 외화면 공간은 프레임을 넘어 화면으로 들어오거나 나가는 배우들의 이동에 의해 혹은 프레임 너머 바깥을 향하는 배우들의 시선에 의해 형성된다. 반면, 프레임의 위쪽과 아래쪽 가장자리 너머 공간은 "사실성의 이유로, 더 정확하게는 디제시스의 문제로 자주 사용되지 않는다."■■ 일부 전쟁 영화나 코미디 영화를 제외하면, 인물들을 프레임의 상하 경계 너머로 이동시키기가 쉽지 않기 때문이다. 마찬가지로 인물이 프레임의 위쪽이나 아래쪽 너머를 바라보는 숏 다음에 그에 상응하는 숏을 이어붙이기도 쉽지 않다. 그다음으로, 피사체를 바라보는 카메라를 기점으로도 외화면 공간이 형성되는데, 이 다섯번째 외화면은 스크린 맞은편 공간에 해당하는 것으로 무대(피사체)와 카메라 사이의 공간 혹은 카메라 너머의 이편 공간을 가리킨다. 이 공간은 영화에서 거의 지시되지 않지만, 간혹 인물이나 이동 가능한 오브제가 카메라의 왼쪽이나 오른쪽을 스치듯 지나가며 화면을 빠져나갈 때 발생한다. 또 인물이 카메라 방향의 공간이나 오브제를 바라볼 때에도 형성되는데, 일반적으로 "인물의 시선의 각도는 카메라의 축과 대

■ 노엘 버치, 『영화의 실천』, 이윤영 옮김, 아카넷, 2013, 43~44쪽.
■■ 조엘 마니, 『시점: 시네아스트의 시선에서 관객의 시선으로』, 53쪽.

개 30도가 넘지 않는 약한 각을 형성한다."■ 여섯번째 외화면은 화면의 배경 너머 저편에 위치한다. 이 공간이 현실화되려면 인물이 "문으로 나가든가, 거리의 모퉁이를 돌아가든가, 기둥 뒤 아니면 다른 인물 뒤에 숨으면 된다."■■

이처럼 버치는 외화면 공간을 여섯 개의 하위 영역으로 나눈 후, 이 외화면 공간들이 생성되는 방식을 크게 세 가지로 구분한다. 첫번째 방식은 '내화면으로의 입장과 외화면으로의 퇴장'을 통해 행해진다. 그가 예로 든 장 르누아르의 〈나나Nana〉의 경우, 다수의 장면들이 내화면으로 입장하는 인물의 모습으로 시작하거나 외화면으로 퇴장하는 인물의 모습으로 끝난다.■■■ 이러한 입장과 퇴장은 영화 전반에 어떤 특별한 리듬을 부여하며, 나아가 프레임 너머 외화면에서 일어나는 행위들에 대해 관객의 상상력을 자극한다. 앞에서 살펴본 〈그랜드 부다페스트 호텔〉에도 내화면으로의 입장과 외화면으로의 퇴장을 활용한 독특한 시퀀스가 삽입되어 있는데, 십자협회 회원들이 주인공 구스타프를 돕기 위해 서로 전화 연결을 하는 시퀀스가 이에 해당한다. 이 시퀀스는 각기 다른 호텔에 근무하는 다섯 명의 컨시어지의 모습을 담은 다섯 개의 짧은 고정숏으로 이루어져 있고, 첫번째 숏을 제외한 나머지 네 숏은 로비보이가 프레임 안으로 들어와 컨시어지에게 소식을 전하고 퇴장하면 컨시어지가 누군가에게 전화를 거는 동일한 행위들로 구성되어 있다. 숏이 바뀔 때마다 반복되는 동일한 형식의 입장과 퇴장은 영화에 독특한 리듬과 활력을

■ 같은 책, 59쪽.
■■ 노엘 버치, 『영화의 실천』, 44쪽.
■■■ 르누아르는 고전 영화 감독 중 외화면을 가장 적극적으로 활용한 감독으로 꼽힌다. 1920년대 프랑스 아방가르드 영화의 형식적 실험들로부터 깊은 영향을 받은 그는 "외화면의 모든 가능성과 프레임이 한정하는 모든 공간을 자유롭게 활용"하고자 했다.(조엘 마니, 『시점: 시네아스트의 시선에서 관객의 시선으로』, 54쪽 참조)

그림 45 장 르누아르, 〈나나〉, 1926년.

부여하고, 아울러 프레임 밖 공간에서 벌어질 일들에 대해서도 관객의 궁금
증을 증폭시킨다. 등장인물이 프레임을 넘어 들어오고 나갈 때마다 외화면의
여섯 공간들 중 하나가 "관객의 상상 속에서 구체화"되는 것이다.■

　　두번째 방식은 '프레임 밖을 바라보는 인물의 시선'을 통해 이루어진다.
르누아르의 〈나나〉의 경우, 무수히 많은 장면에서 인물들이 외화면을 바라보
거나 프레임 바깥의 인물을 향해 말을 건네는데, 이로 인해 외화면은 시간이
흐를수록 내화면만큼 중요한 영화의 서사공간이 된다.(그림 45) 또 고다르의
〈중국 여인La Chinoise〉(1967)이나 에릭 로메르의 〈녹색 광선Le Rayon Vert〉(1986) 같
은 영화들에서는, 외화면을 향해 있는 인물의 시선이 "때로는 너무 집요하게
응시하고 또 너무 중요해서 화면 밖에 있는 인물—따라서 그가 존재하는 가
상의 공간—이 내화면에 있는 인물만큼, 심지어는 이 인물보다 더 큰 중요성
을 갖는 상황이 일어나기도"■■ 한다. 아울러 오즈나 알모도바르 등의 영화들
에서, 카메라를 정면으로 바라보는 인물의 시선은 카메라의 렌즈를 바라보기

■ 노엘 버치, 『영화의 실천』, 45~46쪽.
■■ 같은 책, 48쪽.

그림 46 장뤽 고다르, 〈네 멋대로 해라〉, 1960년.

보다는 카메라 뒤의 인물이나 공간을, 즉 다섯번째 외화면을 응시하는 시선이다. 만약 인물의 시선이 정확히 렌즈를 향할 경우, 그 시선은 카메라 뒤의 영화적 공간이 아니라 관객이 있는 현실 공간과 관계되면서 관객의 현존을 지시할 수 있다.▪ '카메라-시선caméra-regard'이라고도 불리는 이 시선은 "관객이 극장 어느 위치에 앉아 있든 관객 각자의 눈을 바라보는 시선처럼 느껴질"▪▪ 수 있으며, 이런 이유로 고전 영화에서 오랫동안 가장 중요한 금기사항 중 하나로 취급되었다. 고다르나 트뤼포는 종종 이 금기사항을 의도적으로 위반하곤 했는데, 이들의 영화에서 카메라-시선은 관객으로 하여금 리얼리티의 환영에서

▪ Jacques Aumont, *L'œil interminable*, 30~31쪽 참조. 이런 이유로, 오몽은 버치의 다섯번째 외화면이 외화면이라기보다는 일종의 '전화면avant-champ'에 해당한다고 주장한다. 카메라가 위치한 이 공간은 화면 영역에도, 허구적인 공간에도 속하지 않기 때문에, 본질상 상상의 공간인 외화면에 해당한다고 볼 수 없다는 것이다. 버치가 언급한 나머지 다섯 개의 외화면 공간이 영화적 디제시스 영역에 속하는 영역이라면, 이 전화면(다섯번째 외화면)은 발화행위의 기원이 되는 장소에, 즉 디제시스 영역 밖에 속하는 공간이라 할 수 있다. 오몽의 이러한 전화면 개념은 발화행위의 공간이자 담론의 기원이 되는 장소를 일컫는다는 점에서, 예이젠시테인이 제시했던 '외프레임' 개념과도 유사하다고 볼 수 있다.
▪▪ Marc Verne, *Figures de l'absence*, Cahiers du cinéma, 1988, 208쪽.

그림 47 프랑수아 트뤼포, 〈400번의 구타〉, 1959년.

벗어나 영화의 주제와 메시지에 대해 성찰하도록 이끄는 중요한 도구로 기능
했다.■ 예를 들어, 고다르의 〈네 멋대로 해라À bout de souffle〉에서 주인공이 카메
라를 정면으로 바라보며 관객을 향해 직접 말을 건네는 장면은 일종의 '생소
화 효과'에 해당하는 것으로(그림 46), 관객의 몰입을 일시적으로 깨뜨리면서
관객으로 하여금 영화의 이야기와 주제에 대해 숙고하도록 했다. 또 트뤼포의
〈400번의 구타Les Quatre cents coups〉는 소년원에서 탈출한 앙투안이 바다 앞에
멈춰 서서 카메라를 똑바로 바라보는 장면으로 끝나는데(그림 47), 이 마지막
장면에서의 카메라-시선은 영화의 내용과 주제에 대해 관객의 입장을 묻는
일종의 '질문하는 시선'이 된다.

　　세번째 방식은 '신체의 일부가 프레임 바깥에 있는 인물'을 통해 외화면
이 만들어지는 방식이다. 물론 배경이나 사물도 프레임의 안과 밖에 걸쳐 있
을 수 있지만, 공간이나 사물보다 인간의 신체가 프레임에 의해 절단되어 있

■ 자세한 설명은 조엘 마니, 『시점: 시네아스트의 시선에서 관객의 시선으로』, 72~76쪽 참조.

을 때 관객의 의식은 훨씬 더 강하게 외화면으로 향하게 된다. 가령, 로베르 브레송의 〈사형수 탈출했다Un condamné à mort s'est échappé ou Le vent souffle où il veut〉 (1956)에서처럼 장면이 바뀌고 새롭게 등장한 숏이 일정 시간 동안 숟가락 끝으로 나무문을 파내는 한 남자의 손만 보여줄 때, 관객은 자연스럽게 그 손의 주인이 있는 외화면 공간을 의식하게 된다. 내화면에 인물의 신체 일부분만 보이고 나머지가 프레임 밖으로 나가 있을 때, 관객의 상상은 자연스럽게 그 나머지 신체 부분이 있는 외화면 공간으로 향하게 되는 것이다. 뒤에서 다시 살펴보겠지만, 외화면의 이 세 가지 생성방식은 일시적이든 지속적이든 모두 일종의 탈프레임화 효과를 유발하며, 영화에 어떤 비서사적인 긴장을, 즉 서사로 설명될 수 없는 시각적 긴장을 만들어낸다.

빈 화면과 외화면

□ 오즈 영화에서의 빈 화면과 외화면

버치는 외화면 생성과 관련해서 '빈 화면champ vide'의 중요성을 특히 강조한다. 인물이 사라지고 없거나 아직 나타나지 않아 텅 빈 화면은 "외화면에서 전개되는 일—따라서 외화면 공간 그 자체—로 관객의 주의를 이끌기" 때문이다."[*] "빈 화면이 길게 지속되면 될수록, 스크린 공간과 외화면 공간 사이에 더 큰 긴장이 만들어지고 외화면 공간이 내화면 공간을 더욱더 압도하게 되는" 현상이 발생한다.[**] 빈 화면이 긴 지속 시간을 가질 경우 그에 비례해 외화면의 중요성도 한층 더 높아지며, 외화면 스스로 복잡한 의미의 망을 형성

[*] 노엘 버치, 『영화의 실천』, 46쪽.
[**] 같은 책, 55쪽.

218

할 수 있다.

오즈 야스지로는 빈 화면과 외화면 사이의 긴장을 가장 잘 연출한 감독 중 하나로 알려져 있다. 그의 영화에서는 종종 별다른 특징 없이 평범한 일상의 공간을 보여주는 빈 화면이 일정 시간 이상 지속되며, 이러한 빈 화면은 프레임 바깥으로부터 들려오는 다양한 음향의 도움을 받아 관객을 외화면에서 벌어지는 일들에 대한 상상과 추론으로 이끈다. 가령, 영화 〈만춘〉의 말미에 유명한 '화병 숏'이 두 차례 등장하는데, 각각 5초와 10초 동안 지속되는 두 숏에는 화병 하나가 가운데 놓여 있을 뿐 어떤 인물의 모습이나 움직임도 발견할 수 없다.(그림 48) 다수의 서구 연구자들은 이 화병 숏을 일종의 비서사적 숏으로, 즉 시각적으로 비어 있을 뿐 아니라 의미론적으로도 텅 비어 있는 숏으로 간주했지만, 하스미 시게히코는 이 숏이 외화면의 청각적 기호작용을 바탕으로 오히려 복합적인 의미를 내포하고 있다고 강조한다.[■] 한편으로 창밖으로 보이는 나무 그림자의 미세한 흔들림과 외화면에서 들려오는 거친 바람 소리가 홀로 키운 딸을 시집보내는 아버지의 복잡한 심경과 흔들리는 마음을 표현한다면, 다른 한편으로는 역시 외화면에서 들려오는 아버지의 커다란 코 고는 소리가 역광의 그늘 속에서 부동의 자세로 서 있는 화병의 형상과 어우러지면서 주저하는 딸의 결혼을 밀어붙이는 아버지의 굳은 의지를 표현한다

[■] 가령 리치는 〈만춘〉의 '화병 숏'을 비롯해 오즈의 영화에 자주 등장하는 텅 빈 숏들을 일종의 "정물화" 숏으로 간주했고, 슈레이더는 "정지" 숏이라고 불렀다.(Donald Richie, *Ozu: His Life and Films*, 164~170쪽; Paul Schrader, *Transcendental style in film: Ozu, Bresson, Dreyer*, University of California press, 1972, 38~53쪽) 이들은 특히 이 텅 빈 숏들에서의 "의미의 공백상태"를 강조했는데, 하스미에 따르면 이러한 서구 학자들의 관점은 공空의 의미를 강조하는 동양 문화 혹은 일본 문화에 대한 그들의 선입견을 바탕으로 형성된 것이다. 오즈의 텅 빈 숏들은 비록 서사의 맥락에서는 벗어나 있지만, 나름대로 다양한 의미를 지시하는 시청각적 기호들로, 특히 일본인들에게는 매우 의미심장한 기호들로 가득하기 때문이다.(하스미 시게히코, 『감독 오즈 야스지로』, 윤용순 옮김, 한나래, 2001, 186~194쪽 참조)

그림 48 오즈 야스지로, 〈만춘〉, 1949년.

는 것이다. 이처럼 의미심장한 청각기호들을 발신하는 외화면 덕분에 텅 빈 내화면은 의미가 없는 화면이 아니라 의미로 가득찬 화면이 되며,■ 영화의 서사는 더 풍요롭게 확장된다.

□ 홍상수 영화에서의 빈 화면과 외화면

한편 오즈 외에도 브레송과 안토니오니 역시 빈 화면의 치밀한 조직화를 시도한 감독이라 할 수 있다. 오즈와 마찬가지로 실제로 이들이 조직화한 것은 텅 빈 내화면이 아니라 그것을 둘러싼 외화면이며, 외화면의 구성은 무엇보다 정밀한 사운드 배치를 기반으로 이루어졌다. 이들의 탐구는 현대 감독들에게도 많은 영향을 미치는데, 홍상수는 빈 화면과 외화면의 탁월한 구성을 보여주는 대표적인 감독이라 할 수 있다. 일례로, 〈생활의 발견〉의 '선영의 집 대문' 신을 잠시 살펴보자.

이 신에서 전개되는 이야기는 단순하다. 주인공 경수는 우연히 만난 선영이 갑자기 자신의 전화를 피하자, 그녀의 집 앞에 와서 기웃거리다가 몰래 대문을 열고 들어가 그녀를 데리고 나온다. 이 신은 단 하나의 숏으로 이루어졌음에도, 인물이 외화면으로 사라졌다가 다시 나타나는 덕분에 마치 세 개의 서로 다른 숏으로 구성된 듯한 인상을 준다. 이 신의 화면을 임의로 나누어보면, 첫번째 화면은 주인공이 대문 앞에서 기웃거리다가 문 안으로 들어가는 순간까지를 보여주고, 두번째 화면은 주인공이 외화면으로 사라진 후 아무런 서사적 동인 없이 지속되는 텅 빈 화면을 보여주며, 세번째 화면은 주인공이 선영과 함께 다시 나타나 대문을 빠져나오는 모습을 보여준다.(그림 49) 여

■ 하스미 시게히코, 같은 책, 194쪽: "영화에 있어서 그 자체로서 의미가 없는 화면이라는 것은 존재하지 않는다. 거기에 시각적인 분절화와 내러티브적인 분절화가 있는 한에 있어서, 의미는 꼭 있다."

기서 문제가 되는 것은 바로 두번째 화면, 언뜻 오즈의 화병 숏을 연상시키는 '텅 빈 화면'이다.

약 20초 정도 빈 화면이 진행되는 동안, 관객은 내화면이나 외화면에서 이 신의 서사와 관련된 어떤 대화나 소리도 들을 수 없다. 멀리서 사람들의 목소리가 들리지만 그 내용을 알아들 수 없으며, 단지 화분 나무의 미세한 흔들림과 어우러지는 가벼운 바람소리만을 인지할 수 있을 뿐이다. 즉 관객은 외화면에서의 불분명한 소리들과 내화면에서의 희미한 바람소리를 들으며 아무런 사건도, 행위도 일어나지 않는 텅 빈 화면을 20초 동안 지켜보아야만 한다. 하지만 다음 단계에서 경수가 선영과 함께 조심스럽게 대문을 빠져나오는 것을 보며, 관객은 그가 식구들 몰래 그녀를 데리고 나오는 데 성공했다고 추측할 수 있다. 외화면에서 들려온 사람들 소리는 경수에게 강한 경계심을 드러냈던 선영의 시댁 식구들 목소리이고 경수가 선영을 다시 만나기 위해 위험을 무릅쓰고 돌발적인 행동을 했다는 것을 짐작할 수 있다.

이처럼 이 신에서는 텅 빈 내화면의 고요함 및 서사적 정지 사태가 외화면의 소란스러움 및 서사적 긴장상태와 은밀하지만 분명한 방식으로 대조를 이룬다. 일견 이러한 대조는 외화면에서 벌어지는 행위의 긴박함과 서스펜스를 강조하는 것처럼 보이지만, 다른 한편으로는 내화면의 소박한 화분의 형상이 암시하듯 '일상성'에 대한 관조적 태도로 해석될 수 있다. 영화의 결말에서 더 분명하게 강조되지만, 이토록 절실한 주인공의 욕망도 결국은 모두 '생활'(일상)에 묻혀 지나갈 거라는 사실, 혹은 일상은 모든 종류의 일탈과 사건을 삼키며 변함없이 반복될 거라는 사실을 암시하고 있는 것이다. 외화면의 소란스러운 사운드에도 무심한 듯 굳건히 버티고 있는 화분의 형상은 "어떠한 경우에도 미동하지 않는 거대한 일상의 육체"를 혹은 "일상의 견고한 폐쇄

그림 49 홍상수, 〈생활의 발견〉, 2002년.

성""을 나타낸다. 오즈의 영화에서와 마찬가지로 이 영화에서도 텅 빈 화면의 시간은 서사의 진행이 일시적으로 멈춰 있는 의미론적 공백의 시간이 아니라, 오히려 내화면의 이미지와 외화면의 사운드가 결합해 더 깊고 복합적인 서사를 만들어내고 있는, 의미로 충만한 시간이라 할 수 있다.

정리하면, 영화의 외화면에 대한 버치의 분석과 성찰은 의미작용의 영역으로서 외화면의 역할을 분명하게 밝혀주었고, 나아가 임의적이고 일시적인 경계로서 프레임의 특성을 부각시켰다. 물론 영화의 화면은 카메라의 이동이나 숏의 연결 등을 통해 끊임없이 재프레임화될 수 있고 상실된 프레임의 기능 또한 지속적으로 복구될 수 있지만, 그렇다 해도 프레임이란 언제든지 해체되고 무력화될 수 있는 불확정적인 경계라는 사실을 입증한 것이다. 버치의 논의는 영화에서 보이는 공간만큼이나 보이지 않는 공간도, 즉 프레임 내부만큼이나 프레임 바깥도 중요한 서사의 영역이자 디제시스의 영역임을 알려주었다. 영화의 공간은 복잡하고 다층적일 뿐 아니라 프레임을 넘어 무한대로 확장될 수 있는 가능성을 내포하고 있음을 시사한 것이다.

* 허문영, 「한국 영화사를 진동시킨 두 발의 총성」, 『씨네21』, 1998. 4. 14, 29쪽.

2_ 상상적 공간으로서의 외화면

상상적 공간으로서의 외화면과 디제시스 효과

□ 외화면: 가상적 공간과 구체적 공간

버치는 영화의 외화면 영역을 '가상적 공간'과 '구체적 공간'으로 분류한
다. 회화의 경우 외화면은 관객의 상상에 전적으로 의존해야 하는 가상적 공
간일 뿐이지만, 영화의 외화면은 관객의 상상에 의해 구축되는 가상적 공간
과 관객의 즉각적인 기억작용에 의해 형성되는 구체적 공간으로 구분될 수 있
다는 것이다.▪ 가령, 어떤 화가의 그림에서 프레임에 의해 잘린 인물의 신체는
우리의 상상을 통해 외화면에서 그 나머지 부분이 보완될 수 있다. 하지만 보
완되는 나머지 부분의 형상은 결코 그림만큼 구체적이거나 정확할 수는 없다.
회화의 외화면은 우리의 상상력을 동원하면서도 상상력이 그곳에서 배회하도
록 내버려두며 결코 구체적인 이미지를 제시해주지 못하는 것이다.

반면, 영화의 외화면은 우리의 상상력과 즉각적인 기억작용을 모두 동
원해, 프레임에 의해 잘려나간 신체의 나머지 부분을 구체적인 이미지로 제시
할 수 있다. 이를테면 앞에서 언급한 브레송의 〈사형수 탈출했다〉의 경우, 어
느 감옥 신의 첫 숏에서 화면에 나무문을 긁는 남자의 손만 보일 때, 그의 나
머지 신체가 있는 공간은 가상의 공간이 된다. 그가 아직 이 신에 모습을 드
러내지 않았고, 따라서 관객은 그 손이 누구의 것인지 확신할 수 없기 때문이
다. 그러나 뒤이은 숏에서 그의 모습이 보이고 앞서 보았던 손이 그의 손인 것

▪ 노엘 버치, 『영화의 실천』, 49~52쪽 설명 참조.

이 확인되면, 그 외화면 공간은 사후에 구체적인 공간이 된다. 가상적 공간에서 구체적 공간으로의 전환은 수많은 숏/역숏에서도 일어나는 현상이며, 간혹 외화면 공간이 구체화되지 않고 끝까지 가상의 공간으로 남아 있는 경우도 있다.

아울러, 처음부터 외화면이 구체적인 공간으로 제시되는 경우도 있다. 예를 들어 두 인물 A와 B가 나란히 앉아 있는 장면을 보여주고 뒤이어 카메라를 살짝 이동해 B만 따로 떼어내 보여주면, 관객은 자연스럽게 앞서 보았던 A가 B의 옆 공간에 동일한 자세로 앉아 있을 거라 상상하게 된다. 즉 A가 있는 외화면 공간은 관객의 즉각적인 기억작용에 의거해 처음부터 구체적인 공간으로 제시된다. 만일 카메라가 다시 A를 포착했을 때 A가 다른 곳으로 이동해 존재하지 않거나 전혀 다른 자세를 취하고 있다면, 이 외화면은 그 사이 성질이 변해서 구체적 공간이 아니라 가상적 공간이 되었음이 사후에 드러나게 된다.

이처럼 외화면 공간을 예언적인 공간과 사후적인 공간, 가상적인 공간과 구체적인 공간으로 구분하는 버치의 논의는, 그 스스로 인정했듯이 다소 모호하고 모순적인 면을 지니고 있다. 실제로 영화에서는 이러한 구분에 해당되지 않는 경우도 다수 발견할 수 있는데, 버치 자신이 얘기한 것처럼 '거울·색채·그림자' 등을 사용한 경우가 그렇다. 가령 "(거울의 틀을 볼 수 없는 상태에서 카메라가 거울을 향할 때) 우리는 인식하지 못한 상태에서 외화면 공간을 볼 수 있고, 인물의 이동이나 패닝 등이 이루어진 이후에야 비로소 이를 알아차릴 수 있다".■

■ 같은 책, 52쪽.

□ 외화면과 디제시스 효과

오몽은 영화의 외화면을 상상적 공간과 구체적 공간으로 분류한 버치의
논의에 일차적으로 동의한다. 회화가 오로지 상상적인 외화면만 갖는 것과 달
리, 영화는 상상적인 외화면과 구체적인 외화면을 모두 갖는다는 버치의 주장
이 합당하다고 본 것이다. 그런데 오몽은 버치의 논의의 근저에 영화의 '디제
시스적 체계'와 '픽션 효과'가 작용하고 있다고 주장한다. 우리가 즉각적인 기
억작용을 통해 복원한다고 믿는 외화면의 이미지는 사실은 영화의 "디제시스
세계가 일관되고 통일된 세계라는 믿음을 가질 때"[1]에만 유효한 것이기 때문
이다. 영화를 관람하며 우리가 떠올리는 기억은 영화의 디제시스에 의해 강요
되는 기억이며, 따라서 우리의 기억작용에 의해 복원되는 모든 외화면은 사실
상 구체적 공간이 아니라 '상상적 공간'이라 할 수 있다. 대부분의 영화 외화면
은 관객의 구체적인 기억보다 관객의 '기시 현상'과 '기억의 재환기' 같은 일련
의 심리적 효과들에 의존해 만들어지는 것이다. "엄격히 말해, 모든 외화면은,
내화면이 그러한 것처럼, 언제나 상상적인" 공간이다.[2]

같은 맥락에서, 오몽은 회화적 프레임과 영화적 프레임을 각각 프레임과
가리개로 명명한 바쟁의 구분에는 반대하면서도 그 논의과정에서 영화 외화
면의 중요성을 강조한 그의 공은 분명하게 인정한다. 바쟁에 따르면, 영화의
"스크린은 회화의 공간을 그 근본부터 무너뜨렸고"[3] 각각의 작품에 상상할
수 있는 바깥, 즉 외화면을 부여했다. 바쟁은, 영화가 관객으로 하여금 프레임
의 가장자리 너머까지 보게 하고 필연적으로 관객을 비가시적인 것의 가시화

[1] Jacques Aumont, *L'œil interminable*, 132쪽.
[2] 같은 책, 131~132쪽.
[3] André Bazin, *Qu'est-ce que le cinéma?*, Les Editions du Cerf, 1985, 188쪽.

에, 즉 외화면의 허구화에 끌어들인다는 사실을 강조했다. 앞에서 살펴본 것처럼, 최초의 영화 중 하나인 뤼미에르 형제의 〈라시오타역에 도착하는 기차〉도 이미 외화면의 중요성에 대해, 특히 외화면의 기능과 의미작용에 대해 분명하게 인식하고 있었다. 그러므로 외화면으로 인해 촉발되는 다양한 양상들, 예를 들어 화면과 외화면의 무한한 교환 가능성이나 프레임 내부와 프레임 바깥 사이의 복잡하고 유동적인 관계 등은 회화나 사진과 다른 고유한 특성을 영화에 부여한다. 적어도 영화에서 "프레임은 그것이 프레임에 담는 것뿐 아니라 배제하는 것에 의해서도 정의될"■ 수 있는 것이다.

그런데 오몽은 어떤 외화면이 끈질기게 보이지 않음의 상태를 유지한다면, 즉 버치가 구분한 두 유형 중 상상적 외화면으로 끝까지 남는다면, 그 불안정한 지위로 인해 '프레임 바깥의 침입' 내지는 최소한 '비서사적인 불안'을 야기할 수 있다고 강조한다. 즉 영화에서 외화면의 강력한 존재감과 빈번하고 다양한 활용은 영화가 근본적으로 프레이밍의 예술이자 탈프레임화의 예술임을 알려준다. 항상 내화면과 외화면을 동시에 인식하고 동시에 다루어야 하는 영화에 이르러서야, 비로소 진정한 의미의 탈프레임화 작업이 이루어지기 시작한 것이다

> 프레이밍cadrage이라는 용어가 정립된 것은 영화를 위해서이고, 그것이 (무언가를) 주조하는 프레임의 '활동'이라는 그 진정한 의미를 얻게 된 것도 영화 안에서이며, 탈프레임화 또한 영화 안에서 그 진정한 의미를 얻는다.■■

■ Jacques Aumont, *L'œil interminable*, 133쪽.
■■ 같은 곳.

프레임의 환유적 확장성과 지속중인 세계로서의 외화면

바르트는 이미지의 환유적 확장성과 관객의 상상력에 대한 연구를 진행하면서, 영화에 내재된 환유적 확장성에 주목한다. 영화의 환유적 확장성은 먼저 몽타주 과정에서 나타나는데, 영화는 이미지라는 기표들의 인접과 연속을 통해 잠재상태에 있는 다양한 기의들을 지시하고 의미를 확대 재생산하는 환유적 힘을 얻는다. 특히 탈계열적 몽타주일 경우, 영화는 고정된 의미를 생산하는 대신 기표들의 끊임없는 일탈을 통해 무한한 의미 생산의 단계로 진입할 수 있다. 그런데 바르트는 몽타주뿐 아니라 영화의 '프레임' 차원에서도 환유적 확장이 일어난다고 주장한다. 영화 프레임이 내포한 환유적 확장성은 사진 이미지와 영화 이미지의 비교에서 잘 드러나는데, 바르트는 저서 『밝은 방』(1980)에서 사진(프레임)이 갖고 있지 않은 영화(프레임)의 힘에 대해 다음과 같이 언급한다.

영화는 언뜻 보아도 사진에는 없는 힘을 지니고 있다. 영화의 스크린은 (바쟁이 주목한 것처럼) 하나의 프레임cadre이 아니라 가리개cache다. 등장인물은 영화의 스크린을 벗어나도 계속해서 살아 있다. '보이지 않는 화면'은 끊임없이 우리의 부분적인 시각을 두 배로 확장하는 것이다. 그런데 좋은 스투디움을 지닌 사진까지 포함하여 수많은 사진들 앞에서, 나는 이 '보이지 않는 화면'을 전혀 느끼지 못한다. 사진의 프레임 안에서 발생하는 모든 것은, 일단 그 프레임을 벗어나기만 하면, 완전히 죽어버린다.[■]

■ Roland Barthes, *La chambre claire. Note sur la photographie*, 90쪽.

229

바르트에 따르면, 영화 프레임의 바깥 즉 "보이지 않는 화면champ aveugle"
은 영화와 함께 항상 살아 있는 영역이다. 외화면이라 불리는 그 영역은 단지
보이지만 않을 뿐, 영화 처음부터 프레임 안의 보이는 화면 영역과 함께 거대
한 상상의 세계를 형성하고 있다. 오래전부터 영화는 등장인물들이 보이는 화
면뿐 아니라 보이지 않는 화면에서도 움직이고 있다는 것을, 화면 안에 존재
하고 있지만 화면 밖에서도 존재하고 있다는 것을 다양한 기법과 양식을 통
해 환기시켜왔다. 바쟁이 주장한 것처럼 영화의 프레임은 이미지를 가두는 틀
이 아니라 영화에 소용되는 일부를 위해 나머지 이미지를 가리는 '가리개'라
할 수 있으며, 가리개로서의 프레임은 관객을 가려져 있는 그 광활한 세계에
대한 상상과 추론으로 이끈다.

프레임의 이러한 기능 덕분에, 영화 관객은 관람 내내 부단한 정신작용
을 수행하는 능동적인 텍스트 생산자가 될 수 있다. 바르트는 사진에서 "푼
크툼punctum이 존재하는 순간부터 보이지 않는 화면이 창조""되기 시작한다고
주장하는데, 이때 푼크툼이란 사진이라는 이미지-기호 체계 안에서 일탈하고
벗어나는 탈-기호적 요소, 즉 일탈을 통해 오히려 이미지의 의미를 더 풍요롭
고 역동적으로 만드는 요소를 가리킨다. 그런데 영화에서는 푼크툼 같은 일탈
적 요소가 없어도, 프레임이 보이지 않는 화면의 현존을 환기시켜준다. 프레
임은 그 존재 자체로 이미지의 바깥을 지시하면서 관객의 지속적인 상상행위
와 환유적 사유를 이끌어내며, 그 자신이 일시적으로 가리고 있는 거대한 영
화세계에 대한 상상으로 관객을 유도한다. 끊임없이 이미지의 '바깥'을 지시하
는 프레임의 기능이야말로 바로 "사진이 갖고 있지 않은 영화의 힘"인 것이다.

■ 같은 곳

바르트가 말하는 영화 이미지의 환유적 확장성은 사진 이미지의 환유적 확장성과 마찬가지로 관객의 상상적 의식행위와 정신적 활동을 기반으로 하는 개념들이다. 그런데 사진 이미지의 환유적 확장성이 시간적 확장을 향해 정향되는 것이라면, 영화 이미지의 환유적 확장성은 시간적 환유와 공간적 확장 모두를 향해 정향된다. 지속(시간)으로부터의 절단인 사진 이미지가 지속으로의 복귀를 꿈꾸는 것처럼, 지속(시간)과 세계(공간) 모두로부터의 절단인 영화 이미지는 지속과 세계로의 복귀를, 혹은 '지속중인 세계'로의 복귀를 꿈꾸는 것이다. 시간의 일부인 사진이 그것의 환유적 확장성을 통해 끊임없이 전후의 시간을 환기시킨다면, 시간과 공간의 일부인 영화는 그것의 환유적 확장성을 통해 끊임없이 전후의 시간과 프레임 바깥이라는 방대한 공간을 환기시킨다. 영화가 가리키고 향하는 곳은 결국 지속이자 바깥인 '전체'로서의 세계, 즉 우리의 상상하는 의식을 통해 형상화될 수 있지만 결코 정의될 수 없는 무한한 우주다. 이 점에서, 바르트가 말하는 영화 프레임의 환유적 확장성은 들뢰즈가 말하는 시간의 영역으로서의 바깥-외화면 개념과 긴밀하게 연결된다.

3_ 시간의 영역으로서의 외화면 혹은 바깥

들뢰즈는 기본적으로 회화 프레임과 영화 프레임을 대립적인 것으로 간주한 바쟁의 논의에 반대하며, 오몽이나 가르디와 마찬가지로 영화 프레임이 구심적이면서 동시에 원심적인 이중적 성격을 지닌다고 본다. 그런데 들뢰즈의 논의에서 더 중요한 것은, 프레임의 이중적 특성보다 프레임 바깥 영역의 이중적 특성, 즉 외화면의 이중적 특성이다. 그에 따르면 외화면에는 두 가

지 차원이 있는데, 하나는 공간 속에서 동질적인 성격의 요소들이 모여 이루는 '집합'의 차원이고, 다른 하나는 시간 속에서 이질적인 성격들이 형성하는 '전체'의 차원이다.* 들뢰즈의 사유에서 집합과 전체는 본질적으로 다른 것이다. 집합은 인위적으로 닫혀 있고 각각의 부분들 및 단계들로 나뉘지만, 전체는 항상 열려 있고 분할의 매 단계마다 질적인 변화를 겪는다. 전체는 특별한 경우를 제외하고는 부분들로 나뉘지지 않으며, 진정한 전체란 분할할 수 없는 연속성에 가깝다. 또한 집합이 공간 속에 존재하는 반면, 전체는 시간의 지속 속에 존재한다. 달리 말해, 전체는 변화하기를 멈추지 않고 스스로를 부단히 창조하는 '지속' 그 자체라 할 수 있다.

따라서 하나의 숏이 '집합으로서의 외화면'에 관계될 때 프레임은 닫힌 체계가 되며, '전체로서의 외화면'에 관계될 때 열린 체계가 된다. 집합으로서의 외화면은 상대적 국면에 해당하는 것으로, 하나의 집합이 프레임화될 때 항상 더 큰 집합이 새로운 외화면을 형성하면서 존재하는 것을 전제한다. 반면, 전체로서의 외화면은 절대적 국면에 해당하는 것으로, 이때 전체란 동질적 연속성을 갖는 집합들의 총합을 가리키는 것이 아니라, 집합들을 횡단하며 각 집합이 또다른 집합들과 소통할 수 있도록 만들어주는 일종의 '보이지 않는 선'과 같은 것을 의미한다. 집합으로서의 외화면이 영화의 내용과 공간성에 관계한다면, 전체로서의 외화면은 영화의 '정신'과 '시간성'에 관계한다. 집합으로서의 내화면과 외화면이 서로에게로 확장되는 것과 달리, 전체로서의 외화면은 모든 집합들, 즉 내화면들 속으로 통과해 들어가 각각을 전체를 향해 열어놓기 때문이다.

* Gilles Deleuze, *Cinéma 1. L'image-mouvement*, 8~29쪽 설명 참조.

또한 전체로서의 외화면은 열려 있는 것이자 본성이 항상 변화하는 것이고 새로운 무언가를 발생시키는 것이다. 전체는 부분들의 단순한 합과 다르며, 부분들의 합에 다양한 층위의 관계들(부분들 사이의 관계, 부분과 전체 사이의 관계 등)이 더해진 무엇이다. 즉 관계는 부분들이 아니라 전체에 속하는 것이고, 부분들의 속성이 아니라 전체의 속성이다. 또한 전체와 마찬가지로, 지속과 시간도 결국 관계들로 이루어진 "관계들의 전체"라고 할 수 있다." 전체로서의 외화면 혹은 시간이자 지속으로서의 외화면 역시 관계에 의해 정의되며, 이 점에서 외화면은 들뢰즈가 말하는 '정신적 실재'에 해당한다고 할 수 있다.

나아가, 이미지들의 연쇄 즉 프레임들의 연쇄로 이루어지는 영화에서 바깥은 단지 프레임의 외부를 지시하는 것에 그치지 않고, 프레임과 프레임 사이의 '간격intervalle'도 지시한다. 화면 밖 영역으로서의 외화면-바깥은 프레임의 공간적 외부일 뿐 아니라 시간적 정신적 외부이기 때문이다. 간격으로서의 바깥은 두 이미지들 사이의 단순한 물리적 틈으로부터 비롯하는 것이 아니라, "각각의 이미지를 무無로부터 떼어내었다가 다시 그곳으로 떨어뜨리는", 그 끝을 알 수 없는 깊은 시간의 틈새로부터 비롯한다." 따라서 이미지의 바깥에서, 즉 이미지들 사이의 간격에서 "'비연대기적인 시간의 관계들에 따라' 직접적으로 나타나는 것은 바로 시간"""이다. 바깥으로서의 외화면은 그 자체로 무한한 전체이자, 거대한 시간이 응축되어 있는 장소다.

정리하면, 진정한 의미의 탈프레임화는 영화의 프레임을 전체로서의 외

▪ 같은 책, 21~22쪽.
▪▪ Gilles Deleuze, *Cinéma 2. L'image-temps*, 233쪽.
▪▪▪ 쉬잔 엠 드 라코트, 『들뢰즈 철학과 영화』, 이지영 옮김, 열화당, 2004, 70쪽.

화면을 향해 열어놓는다. 전체로서의 외화면은 이미지를 둘러싼 집합이나 공간을 넘어서는 것으로, 연대기적이고 선형적인 흐름을 넘어서는 무한한 지속으로서의 시간의 영역을 가리킨다. 탈프레임화를 통해 만나게 되는 외화면, 즉 영화의 '바깥'은 전체이자 지속으로서의 '시간' 그 자체인 것이다.

1_ 회화에서의 탈프레임화

탈프레임화, 혹은 해체의 경계로서의 프레임

□ 근현대 회화에서의 탈프레임화

이 책의 1부에서 살펴본 것처럼, 회화의 프레임은 불확정성을 그 본질적 특성으로 내포하고 있다. 프레임이 지시하는 대상의 의미는 결코 고정되거나 결정되지 않으며, 오히려 지속적인 재생성을 전제한다. 이러한 불확정성은 근대 이후 회화작품들에서 더 두드러지게 나타나고 더 자주 강조된다. 사진의 출현으로 기존의 회화에서 통용되던 프레임의 개념이 파괴되기 시작했기 때문이다. 사진의 가장 중요한 대상은 공간이 아니라 '순간'이며, 움직이고 변화하는 것들의 한순간을 포착하는 사진의 프레임은 실재에 대한 부분적이고 불

공정한 절단이 된다. 또한 우키요에도 프레임에 대한 서구 화가들의 인식을 바꿔놓는 데 중요한 역할을 한다. "사물의 우연적이고도 파격적인 면들"을 임의의 구도로 잘라내 보여주는 우키요에를 통해,[■] 프레임이 일시적이고 불완전한 경계일 수도 있다는 사고가 싹트기 시작한 것이다. 사진과 우키요에의 영향으로 회화에서 프레임의 성격은 빠르게 변화하기 시작하고 개방성·임의성·비고정성이 프레임의 새로운 특성으로 부각되기 시작한다.

드가는 사진과 우키요에의 영향을 가장 많이 받은 근대 화가 중 한 사람이다. 그의 그림에서 중요한 것은 프레임을 이용해 실재의 한순간을 포착하는 것이며, 화면 안에 범용한 일상의 단면들을 담아내는 것이다. 프레임 내부는 언제 어디서든 마주칠 수 있는 일상의 평범한 이미지들로 채워졌고 고전 회화의 과장된 숭고함과 비장감도 찾아볼 수 없었다. 또한 다른 인상주의 화가들과 달리 그는 "가장 의외의 각도에서 본 공간과 입체감 나는 형태들의 인상"을 묘사하려 애썼는데,[■■] 그로 인해 일상의 공간이나 인물들의 신체가 자주 프레임에 의해 불균형한 형태로 절단되어 나타났다.

드가의 〈뉴올리언스의 목화거래소 Le Bureau de coton à La Nouvelle-Orléans〉(그림 50)에는 이러한 특징들이 다수 내포되어 있다. 우리가 일상적으로 경험하는 평범한 삶의 한순간이 묘사되어 있고, 각자 자신의 관심사에 몰두하고 있는 평범한 인간 군상들이 화면을 채우고 있다. 또한 원근법의 소실점이 오른쪽 면 후경 창문에 위치하고 그림의 핵심 오브제인 목화 테이블이 왼쪽 측면에 자리하고 있어, 화면 안에서 자연스럽게 탈중심화가 이루어지고 있다. 실제로 그림의 주요 소재인 '목화'는 테이블 위뿐 아니라 오른쪽 인물이 입고 있

■ 곰브리치, 『서양미술사』, 525~527쪽.
■■ 같은 책, 527쪽.

그림 50 에드가 드가, 〈뉴올리언스의 목화거래소〉, 1873년,
캔버스에 유채, 74×92cm, 포미술관.

는 흰 면셔츠와 왼쪽 아래 신사가 들고 있는 목화 덩어리로도 표현되는데, 이
러한 의미의 중심의 분산은 탈중심화된 그림의 구도를 더욱 강조한다.■ 나아
가, 이 그림에서 프레임은 교묘하게 오른쪽 바깥을 향해 열려 있다. 화면의 오
른쪽 끝에서 장부를 만지며 그림의 주제인 '목화 거래'를 수행하고 있는 남자

■ Stephen Bann, "The Framing of Material: Around Degas's Bureau de Coton", *The rhetoric of the
frame: essays on the boundaries of the artwork*, Edited by Paul Duro, Cambridge University Press,
1996, 146쪽.

그림 51 에드가 드가, 〈연습실의 세 무용수〉, 1873년, 캔버스에 유채, 27×22cm, 개인.

의 손이 프레임에 의해 잘려 있기 때문이다.[*] 화면 왼쪽 끝의 회색 셔터와 그 셔터에 기대고 있는 검은 복장의 남자가 왼쪽 프레임의 폐쇄성을 강조하고 있어, 오른쪽 프레임의 개방성은 마치 프레임 자체가 존재하지 않는 것처럼 상대적으로 더 두드러져 보인다.

드가는 '무용수' 연작들에서 프레임의 이러한 임의성과 개방성, 불완전성을 더욱 적극적으로 드러내 보인다. 가령, 〈연습실의 세 무용수Trois danseuses〉(그림 51)에서 프레임은 평범한 삶의 한순간을 포착하고 있을 뿐 아니라, 한쪽 다리를 들고 서 있는 중앙의 무용수와 회전 동작중인 왼쪽 무용수를 통해 회화 프레임의 순간성과 임의성을 강하게 표현하고 있다. 나아가, 프레임은 세 인물 중 두 명의 신체를 화면 안에 온전히 담아내지 못하고 있으며, 특히 왼쪽 무용수의 경우 한쪽 팔과 머리의 일부를 과감하게 절단한 채 보여줌으로써 그 개방성과 불완전성을 강하게 드러내고 있다. 후대 화가들의 그림에서처럼 드가의 그림에서도 프레임은 이미 일시적이고 임의적인 경계에 지나지 않으며, 중심화보다는 탈중심화를 그리고 닫힌 세계의 구축보다는 외부세계로의 열림을 지향하는 것으로 나타난다.

현대 회화에서는 탈프레임화가 더 적극적으로 시도된다. 레오나르도 크레모니니, 프란시스 베이컨, 프랑코 아다미 등의 작품에서 프레임 내부는 아무런 의미를 갖지 못하거나 형태를 파악하기 어려운 대상들로 채워지며, 프레임의 기능은 무력화되거나 상실되고, 그럴수록 프레임 내부보다 프레임 바깥이 더 중요한 역할을 수행하게 된다. 근대 회화에서처럼 이들의 그림에서도 평범한 일상의 사물들과 장소들, 사건들이 그림의 공간을 점유하고, 기괴한 각

[*] 같은 글, 144~145쪽.

그림 52 레오나르도 크레모니니, 〈의미들과 사물들〉, 1968년, 캔버스에 아크릴, 195×195cm.

도나 잘려나간 사지, 불분명한 거울의 반사 등으로 이루어진 낯선 이미지들이 설명할 수 없는 미스터리와 불안, 악몽 등을 유발하면서 관객을 사로잡는다.■ 회화의 공간은 '보이지 않는 것들' 또는 '숨겨진 것들'의 유혹으로 가득 채워지며, 중단된 서사와 대답 없는 질문들이 맴도는 장소가 된다. 그림은 일종의 '미끼' 역할만 수행할 뿐, 이야기의 전개와 의미의 완성은 끊임없이 관객의 몫으로 돌아오는 것이다.■■

크레모니니는 이러한 프레임의 무력화 혹은 해체를 가장 다양한 방식으로 보여준 현대 화가 중 한 사람이다. 그의 작품들에서 프레임은 이미지를 한정하고 최적의 구도로 인물들을 보여주는 기본 역할을 전혀 수행하지 못하며, 그림의 이야기는 시작하자마자 중단된 채 풀어낼 수 없는 미스터리로 남겨진다. 특히 〈눈 가리고 술래잡기La mosca cieca〉(1963~1964) 등에서 볼 수 있는 것처럼, 그의 그림에서 인물들의 얼굴은 자주 식별하기 힘들만큼 지워져 있거나 뭉개져 있고 인물들의 신체 또한 프레임 밖으로 밀려나 있거나 파편화되어 나타난다. 루이 알튀세르가 주목한 것처럼, 크레모니니 그림에서의 이러한 의도적인 얼굴의 훼손 또는 삭제는 일종의 '반휴머니즘적' 태도, 즉 근대 물질문명을 발전시킨 이성적 주체로서의 인간에 대한 회의와 반감의 표현이라고 볼 수 있다.■■■ 그와 동시에, 회화의 전제조건으로서의 프레임에 대한 거부, 즉 관객의 시선을 유혹하고 대상들의 특징과 의미를 집약적으로 보여주는 프레임의 본질적 기능에 대한 거부를 나타낸 것이라고도 볼 수 있다.

또한 크레모니니는 작품 안에서 부재와 현전, 폐쇄와 개방, 충만함과 공

■ Pascal Bonitzer, *Décadrages: peinture et cinéma*, 80~81쪽.
■■ 같은 책, 80쪽.
■■■ 김새미, 「루이 알튀세르의 미술가론」, 『Visual』, 한국예술종합학교 미술원 조형연구소, 2015, 104~105쪽.

백 등을 동시에 구현하면서 그 독특한 갈등의 양태로부터 일종의 '긴장의 수사학'을 만들어내는데,[*] 이러한 긴장의 수사학 양식에서 탈프레임화는 결정적인 역할을 수행한다. 가령 〈의미들과 사물들Les sens et les choses〉(그림 52)에서 인물들은 프레임에 의해 절단되거나 아예 프레임 밖으로 밀려나 있으며, 그들의 존재는 프레임 안에 남아 있는 신체의 일부(손발)나 거울에 반사된 이미지 등을 통해 간신히 확인될 뿐이다. 즉 이 그림에서 프레임은 이미지를 둘러싸고 제시하는 그것의 기본 기능을 상실했고, 그렇게 촉발된 탈프레임화는 관객의 의식을 단지 프레임 바깥에 대한 상상뿐 아니라, 보이는 것과 보이지 않는 것 혹은 부재하는 것과 현전하는 것 사이의 복잡한 '관계들'에 대한 추론과 사유로 이끈다. 크레모니니의 그림에서 가장 중요한 것은 인간과 사물, 공간 사이에 얽혀 있는 관계들과 그 관계들을 지배하는 어떤 "결정적 부재"이기 때문이다.[**]

탈프레임화를 통해 크레모니니의 회화는 단순한 시각적 텍스트를 넘어, 보이는 것뿐만 아니라 보이지 않는 것을 혹은 "텍스트가 말하는 것뿐만 아니라 텍스트가 말하지 않거나 말할 수 없는 것"[***]을 모두 읽어내야 하는 일종의 '징후적 텍스트'가 된다. 또한 프레임 내부는 표면적으로는 모순과 결핍, 부재가 지배하는 공간이 되지만, 심층적으로는 프레임 바깥과 긴밀히 연결되면서 추방당한 신체와 말소된 얼굴들이 분명하게 실재하는 사물들과 다양한 관계를 맺고 있는 치열한 실존의 공간이 된다.

[*] Françoise Parouty-David, "La rhétorique de la tension chez Leonardo Cremonini. Figure de l'attente et figure de l'aguet dans l'énoncé visuel", Langages, n° 137, 2000, 87~91쪽.
[**] Louis Althusser, "Cremonini, Painter of the Abstract", Lenin and Philosophy and Other Essays, translated by Ben Brewster, London: New Left Books, 1971, 230~238쪽.
[***] 이승훈, 「Philosophical Discourse and Pictorial Image: Louis Althusser and Cremonini, Painter of the Abstract」, 『대동철학』 41호, 대동철학회, 2007, 219쪽.

□ 해체의 경계로서의 회화 프레임

현대 회화에서 탈프레임화는 자연스럽게 탈중심화를 수반한다. 프레임의 기호작용이 더이상 내부를 향하지 않고 외부를 향하게 되기 때문이고, 힘의 방향과 의미의 방향 모두 바깥을 가리키게 되기 때문이다. 그에 따라 그림의 의미 영역은 더욱더 비고정적이고 불확정적인 것이 되지만, 그만큼 확장적인 것이 되고 무한한 생성을 지향하는 역동적인 것이 된다. 탈프레임화로 인해, 회화에서 프레임은 더이상 이미지를 한정하고 의미를 고정시키는 기호적 울타리가 아니라, 의미의 끊임없는 이동과 재생성을 전제하고 이미지와 실재 사이의 부단한 상호교류를 유도하는 불확정성의 경계로 기능하게 되는 것이다.

탈영토화·탈구축의 기호로서의 프레임은 '해체'의 기호를 의미하기도 한다. 불확정성의 경계로서 프레임은 스스로 끊임없이 탈구되고 파괴되고 해체되면서, 그림의 의미를 고정적인 것에서 유동적인 것으로, 고착된 것에서 가변적인 것으로, 일의적인 것에서 다의적인 것으로 바꾸어놓기 때문이다. 데리다는 다음과 같이 설명한다.

> (프레임에서) 보편적 법칙은 더이상 자연이나 일치 또는 능력의 조화 등에 대한 기계적이고 목적론적인 법칙이 아니다. 그것은 일종의 반복적인 해체이고 규칙적이면서 억제할 수 없는 훼손이다. 그것은 일반적 의미의 프레임을 흔들리게 하고, 그것의 귀퉁이와 접합 부분을 부분적으로 망가뜨리며, 그것의 내재적 경계를 외재적 경계로 뒤집어놓는다……▪

▪ Jacques Derrida, *La vérité en peinture*, 85~86쪽.

탈프레임화를 내면화한 현대 회화작품들에서 프레임의 핵심 기능은 그림의 내부와 외부, 이미지와 세계 모두에 대한 반복적인 해체다. 그림의 내적 영역과 외적 영역 간의 끊임없는 교차 또는 치환이며, 양자의 자연스러운 상호틈입을 이끌어내는 지속적인 '자기파괴'다. 현실의 공간은 프레임 안에서 있는 그대로 재현되기보다 탈구조화되고 해체되며, 회화적 재현공간은 그 구성의 힘이 외부의 보이지 않는 것들이나 숨겨진 것들의 유혹으로 향하면서 그 자체로 무력해지고 텅 비워진다. 프레임은 닫혀 있지만 동시에 열려 있고, 한정하고 있지만 동시에 월경越境을 전제하고 있으며, 구축되는 동시에 파괴되는 '해체의 경계'라 할 수 있다.

고전 회화와 탈프레임화

그런데 근본적 의미에서의 탈프레임화는 어쩌면 고전 회화에서부터 실행되고 있었는지 모른다. 적어도 르네상스시대 화가들은 근현대 화가들과 마찬가지로 프레임 바깥에 대해 깊은 주의를 기울이고 있었고, 외화면 영역의 무궁무진한 의미 생성 가능성에 대해서도 분명하게 인식하고 있었다. 물론 르네상스나 바로크 회화에서 화면이 완전히 비어 있거나 주요 인물 또는 사물의 일부가 프레임에 의해 잘려 있는 경우를 발견하기는 쉽지 않다. 의도적으로 대칭구도를 추구한 경우를 제외하면, 거의 모든 회화작품들은 화면의 시각적 중심화 원칙을 철저히 지키고 있으며, 프레임은 그림의 주요 요소들을 안전하게 감싸고 있다. 회화의 서사는 예외 없이 프레임 안에서 시작해서 프레임 안에서 끝난다.

그러나 일부 화가들의 작품은 회화의 의미 영역으로서 외화면의 가능성을 은밀한 방식으로 나타냈다. 가령, 카라바조는 프레임 너머를 응시하는 인

물들의 시선(《성마테오의 소명Vocazione di san Matteo》, 1599~1600)이나 프레임 바깥
을 향한 인물들의 역동적인 자세(《그리스도의 체포Cattura di Cristo》, 1602)를 통해
그림의 서사가 프레임 바깥으로 이어지게 했으며, 젠틸레스키는 〈자화상Autor-
itratto come allegoria della Pittura〉(1630)에서 프레임 너머를 응시하며 열정적인 자세
로 그리고 있는 자신의 모습을 통해 그림의 대상이 무엇인지, 즉 프레임 너머
캔버스에서 그려지고 있는 형상이 무엇인지 궁금하게 만들었다. 또 앞에서 살
펴본 것처럼, 반에이크를 비롯한 플랑드르 화가들은 이미 르네상스 초기부터
그림 안에 거울을 삽입해 프레임 바깥에서 벌어지고 있는 일들을 프레임 안
에 담아냈고, 이를 통해 외화면 영역을 중요한 회화적 의미의 영역으로 변모
시켰다. 현대 회화에서처럼 직접적인 탈프레임화가 이루어지지는 않았지만,
고전 회화에서도 프레임 바깥은 프레임 내부와 마찬가지로 무한한 의미를 내
포하고 있는 영역으로, 즉 관객이 상상을 통해 구체화시킬 수 있는 잠재적인
의미 영역으로 간주되고 있었던 것이다.

다메시나의 〈팔레르모의 수태고지Annunciata di Palermo〉(그림 53)는 아마도
가장 탁월한 방식으로 탈프레임화를 실천한 고전 회화작품 중 하나일 것이
다. 이 그림에서 프레임 바깥은 온전하게 회화의 공간으로 살아나 의미 생성
작업에 동참한다. 이를 위해, 화가는 그림이 제작될 시점까지 오랫동안 관례
처럼 전해져온 '수태고지' 그림의 양식들을 교묘히 활용한다. 앞서 언급한 것
처럼 모든 수태고지 작품들에는 성경의 내용에 따라 수태고지라는 사건을 가
리키는 특정한 기호들이 다수 포함되어 있었는데,[*] 기본적으로 동정녀 '마리
아'와 '가브리엘 천사'가 서로 마주보는 자세로 등장해야 했고, 마리아의 순결

[*] 수태고지 그림의 관례적 기호들에 대한 자세한 설명은 윤익영, 「프라 안젤리코 〈수태고지〉 조형 분석: 성 마
르코(S. Marco) 수도원 벽화를 중심으로」, 266쪽 참조.

그림 53 안토넬로 다메시나, 〈팔레르모의 수태고지〉, 1475년, 캔버스에 유채,
34.4×45cm, 팔레르모 팔라초아바텔리스미술관.

을 나타내는 '백합'과 성령을 상징하는 '비둘기'가 나타나 있어야 했으며, 가브리엘 천사가 나타날 당시 마리아가 읽었다고 전해지는 성경책이 마리아 앞에 펼쳐진 채 놓여 있어야 했다. 작품에 따라 이중 한두 가지를 생략하거나 다른 기호들을 추가하는 경우는 있었지만, '마리아와 천사의 대면'은 그 어느 그림에서도 빠지지 않는 가장 기본적인 요소이자 그림의 성립 조건이었다. 그런데 다메시나는 그의 그림에 오로지 마리아만 등장시킨 채 '수태고지'라는 제목을 붙였다. 그림을 보는 이들이 수태고지 양식의 관례적 기호들에 대해 익히 알고 있을 것이라는 전제하에, 그림의 의미 영역 절반을 과감히 잘라낸 것이다.

마리아를 단독으로 프레이밍해 보여주는 이 그림은 따라서 마리아에 대한 초상화 혹은 인물화처럼 보일 수도 있다. 초상화의 대가였던 다메시나는 일찍부터 플랑드르 회화의 기법들을 받아들여 다수의 초상화들을 제작했는데, 몸을 좌측으로 살짝 돌린 3/4면 자세나 유화로 표현한 섬세한 얼굴선, 인물 앞에 놓인 난간과 유사한 사물 등은 전형적인 그의 초상화 스타일에 해당한다.[*] 또한 이 그림은 화가의 다른 초상화들처럼 인물의 감정을 은밀하면서도 분명하게 드러내는 방식을 택하고 있어, 다른 어떤 수태고지 그림보다 마리아의 내면과 인간적 면모가 잘 나타나는 그림으로 간주되기도 한다.[**] 인간의 몸으로 신의 아들을 잉태하게 된 그녀가 겪었을 충격과 갈등·번민·순종 등의 감정이 정교한 솜씨로 표현되었기 때문이다. 상념에 빠진 눈빛과 엷은 미소가 흐르는 입술, 옆으로 살짝 돌려진 얼굴 각도, 베일을 여미는 왼손, 저

[*] 고종희, 「안토넬로 다메시나와 플랑드르 회화」, 19~20쪽.
[**] Gervase Rosser, *Antonello da Messina, the Devotional Image, and Artistic Change in the Renaissance*, Centro Di, 2014, 108쪽.

항을 표시하는 오른손 등은 천사의 계시를 듣는 순간 다양한 감정이 오가는 그녀의 내면상태를 탁월하게 표현하고 있다.

그런데 로렌초 페리콜로의 지적처럼, 이와 같이 마리아라는 한 인물에 다가가 크게 확대해 보여주는 방식은 영화의 클로즈업이나 버스트숏을 연상시키기도 한다.[*] 두 인물 중 한 명을 외화면에 남기고 한 명에게만 관객의 시선을 집중시키는 방식은, 영화의 클로즈업이 그러는 것처럼 관객에게 어떤 설명할 수 없는 불안과 서스펜스를 불러일으킨다.[**] 다시 말해, 마리아에 대한 이 같은 단독 프레이밍은 곧바로 그녀의 맞은편에 존재하고 있을 또하나의 인물에 대한 궁금증으로 관객을 이끈다. 그녀가 고뇌하고 있는 이 순간 가브리엘 천사는 무엇을 하고 있을까? 아울러, 영화의 클로즈업에서처럼 크게 확대되어 묘사되는 그녀의 몸짓은 관객을 또다른 질문으로 유도한다. 그녀는 누구에게 거부의 손짓을 하고 있는 걸까? 성령을 전하는 천사? 혹은 수태고지의 순간 그녀의 내면을 훔쳐보고 싶어하는 우리 인간들?

이 그림은 베이컨이나 크레모니니의 그림처럼 '보이지 않는 것들'의 유혹으로 가득차 있다. 보이지 않는 의미 요소들은 마리아의 눈동자와 미소 이면에도 숨어 있지만, 프레임 너머 공간에도 감춰져 있다. 이 그림에서 프레임 바깥은 수태고지 관례를 기억하고 있는 관객의 상상으로 구축되는 공간이며, 동시에 수태고지라는 사건을 기반으로 명백하게 그 의미가 살아 있는 공간이다. 프레임 안의 가시적 이미지는 프레임 바깥의 비가시적 이미지를 지속적으로 가리키고, 그림은 가시적인 것과 비가시적인 것이 만나 생산하는 "변증법적

[*] Lorenzo Pericolo, "The invisible presence: cut-in, close-up, and off-scene in Antonello da Messina's Palermo Annunciate", *Representations*, Vol. 107(1), University of California Press, 2009, 참조.
[**] 같은 글, 5쪽.

힘"으로 충만해 있다.■ 영화의 외화면처럼, 이 그림에서도 외화면은 상상의 공간이자 구체적인 의미의 공간으로서 최종적인 의미 형성에 참여한다. 그리고 프레임의 바깥을 포함해야 비로소 그림의 의미가 완성되는 이상, 이 그림에서 프레임은 프레임화와 탈프레임화를 동시에 실행하고 있다고 할 수 있다.

요컨대 이미 르네상스 회화에서부터 프레임은 하나의 세계를 온전히 둘러싸고 제시하는 절대적인 틀이 아니라, 단지 현상의 일부와 사건의 단면을 잘라내 보여주는 일시적이고 임의적인 경계로 인식되고 있었는지도 모른다. 회화는 투시법을 통해 현실과 유사한 깊이감과 실재감을 표현하게 된 그 순간부터, 이미 자신이 구축하는 세계의 불완전함과 자신의 시선의 자의성을 의식하면서 자기만의 방식으로 그것을 드러내고 있었는지 모르는 것이다.

2_ 영화에서의 탈프레임화

영화적 연속성과 탈프레임화

사진과 회화의 영향을 받아, 영화에서도 일찍부터 "텅 빈 화면, 낯선 각도, 파편화되거나 확대된 신체의 일부" 같은 탈프레임화된 이미지들이 등장한다.■■ 영화는 탄생하자마자 다양한 기술과 형식의 개발을 시도했고 얼마 지나지 않아 자유로운 카메라 이동과 클로즈업 등을 활용할 수 있었으며, 이를 통해 이전의 시각예술에서보다 훨씬 더 과감한 각도와 낯선 형태의 대상들을 프레임 안에 담아낼 수 있었다. 그런데 회화나 사진에서 탈프레임화된 이미지

■ 같은 글, 23~24쪽.
■ Pascal Bonitzer, *Décadrages: peinture et cinéma*, 81쪽.

들이 만들어낸 미스터리나 불안이 관객에게 끝까지 하나의 긴장을 남기는 것에 반해, 영화에서 탈프레임화된 이미지들이 전하는 미스터리나 불안은 영화가 종료되기 전에 거의 대부분 해소되거나 사라졌다. 이미지의 통시적인 전개가 불가능한 회화와 사진에서는 탈프레임화된 이미지가 끝까지 긴장상태로 남아 있을 수 있었지만, 연속되는 이미지들로 이루어지는 영화에서는 후행 이미지들에서 행해지는 "재프레이밍, 숏−역숏 편집, 팬 이동" 등과 같은 기법들이 선행 이미지에서의 "긴장의 원인을 보여주고" 선행 이미지가 남긴 질문에 대답해주었기 때문이다.[*]

좀더 근본적인 두 요인은 다음과 같다. 첫째, 회화와 달리 '서사성'이 기본 조건인 영화에서는 인과관계와 논리적 전개가 작품의 전체 구조를 지배하는 근본 원칙이 된다. 즉 탈프레임화처럼 개개의 숏에서 일어나는 지엽적인 일탈의 시도는 결국 작품을 관통하는 거대한 서사구조의 논리 안에서 재정리되고 재통합되는 것이 원칙이다. 둘째, 영화의 근본 원리인 '연속성' 혹은 '계열성'이 관객으로 하여금 자신의 정상화 욕망을 끝까지 유지하게 해준다. 영화에서 연속성은 한마디로 "모든 것을 해결해주고 회복시켜주고 접합하는" 원리로 작동하고 있기 때문이다.[**] 회화에서든 영화에서든, 관객에게는 기본적으로 탈프레임화된 이미지를 비정상적이라고 보면서 그것을 재중심화시키고 싶어하는 "정상화normalisation" 경향이 내재되어 있다. 그런데 사진이나 회화 같은 고정 이미지 앞에서는 관객이 쉽게 정상화 의지를 포기하고 탈프레임화를 작가의 "스타일을 나타내는 표지로 받아들이는" 반면, 영화와 같은 이미지들의 계열 앞에서는 카메라의 이동이나 후행 이미지의 출현을 기대하며 정상화

[*] 같은 책, 82쪽.
[**] 같은 곳.

의 의지를 계속 유지한다.█ 이는 결국 영화라는 매체를 특징짓는 연속성이 미
장센·편집·서사의 영역뿐 아니라 관객의 정신 영역까지 지배한다는 것을 뜻
하고, 영화가 자신이 던진 탈프레임화라는 질문에 스스로 답하는 구조를 오
랫동안 개발해왔다는 것을 의미한다.

　　오몽과 보니체, 들뢰즈 등에 따르면, 영화가 서사성과 연속성이라는 태생
적 한계를 넘어 탈프레임화를 실천할 수 있는 방법은 결국 '경계로서의 프레
임'에 대한 끊임없는 지시와 강조뿐이다. 프레임이 이미지의 경계라는 사실을
잊게 만들면서 현실세계와 재현세계 사이의 경계를 없애려 하는 기존 영화들
의 관습에서 벗어나, 일시적이고 임의적인 경계로서의 프레임이 지닌 본성을
강조하는 것이야말로 탈프레임화를 실천할 수 있는 유일한 방안이라고 본 것
이다. 드레이어와 엡슈타인 등 일부 무성영화 감독들의 영화에서 의도적 혹은
비의도적인 탈프레임화 양식을 찾아볼 수 있지만, 대부분의 연구자들은 브레
송의 영화에서부터 비로소 본격적인 탈프레임화가 실행되기 시작했다고 간주
한다. 영화 이미지와 프레임에 대한 브레송의 새로운 이해와 접근방식은 이후
안토니오니·고다르·스트로브–위예 등의 영화에 깊은 영향을 미치는데, 이들
의 영화가 보여준 탈프레임화 작업의 의의는 크게 두 가지 관점으로 해석된
다. 하나는 탈프레임화를 통해 영화가 어떤 회화적 긴장, 즉 비서사적이고 시
각적인 긴장을 창출했다고 보는 입장이고, 다른 하나는 경계로서의 프레임에
대한 강조를 통해 탈프레임화가 영화 자체에 대한 반성적 성찰을 이끌어냈다
는 입장이다. 이 두 관점에 대해 좀더 자세히 알아본다.

■ Jacques Aumont, *Image*, 120~121쪽 참조. 들뢰즈 역시 오몽 및 보니체와 비슷한 입장에서 영화의 '연속
성' 문제를 언급한다.(Gilles Deleuze, *Cinéma 1. L'image-mouvement*, 27쪽)

비서사적 긴장 혹은 시각적 긴장으로서의 탈프레임화

보니체에 의하면, 탈프레임화된 이미지는 연속성 원리에 의해 제거되었던 회화적 이미지의 '긴장'을 영화에 새롭게 부여해준다. 대부분의 영화가 서사구조에 의거해 화면을 꾸미면서 이미지에 의한 시각적 긴장보다 줄거리에 의한 서사적 긴장을 중심으로 영화를 진행시키는 것에 반해, 브레송이나 안토니오니, 스트로브-위예처럼 "기이하고 불편한 프레이밍"[■]을 선호하는 감독들의 영화에서는 "비서사적 긴장tension non narrative", 즉 시각적 긴장이 영화를 이끌어가는 주된 동력이 된다.

스스로 "화가의 눈을 갖기"[■■]를 원했고 화가의 시선에 따라 영화를 만들기를 꿈꾸었던 브레송은, 영화의 숏 하나하나를 회화의 공간처럼 재단하고 구성했다. 또 그러한 화가의 시선에 영화 카메라의 기계적 시선, 즉 무생물 특유의 냉정한 시선을 더해, 프레임 안에서 사물들의 본질을 드러내고자 했다. 하지만 브레송 영화의 공간은 전통 회화에서처럼 통일되고 체계화된 공간이 아니라, 불완전하고 파편화된 공간이다. "프레임으로 가차없이 신체를 절단하고, 체계적으로 그리고 일체의 재고 없이 공간을 부숴"[■■■] 만들어내는 시각적 긴장의 공간이다. 무엇보다, 브레송은 전통적으로 시각예술을 지배하던 '재현'의 강박으로부터 자유로워지기 위해 대상을 절단하고 분리해 각자 독립적인 것으로 만들려 했다.

우리가 재현에 빠지고 싶지 않다면, 파편화는 불가피하다.

[■] Pascal Bonitzer, *Décadrages: peinture et cinéma*, 83쪽.
[■■] 로베르 브레송, 『시네마토그라프에 대한 노트』, 이윤영 옮김, 문학과지성사, 2003, 114쪽.
[■■■] Pascal Bonitzer, 같은 책, 83쪽.

존재와 사물들을 분리시킬 수 있는 부분들로 볼 것. 이 부분들을 고립시킬 것. 이들에게 새로운 의존성을 부여하기 위해서 부분들을 독립적으로 만들 것.▪

이처럼 리얼리티의 재현이라는 강박으로부터 벗어나기 위해, 그리고 사물의 본질에 이르기 위해, 파편화되고 탈프레임화된 이미지를 추구하는 브레송의 영화들에서는 프레임이 지닌 경계로서의 특성이 그 어느 영화보다 두드러지게 나타난다.

가령 〈사형수 탈출했다〉의 경우, 영화의 서사공간은 감옥 안의 주인공 방과 세면실 정도로 극히 한정되어 있으며, 현실과 닮은 그럴듯한 재현세계를 구축하겠다는 감독의 의지는 전혀 찾아볼 수 없다. 또 영화 내내 주인공이 집요하게 탈옥을 준비하고 몇 차례 위기도 맞지만, '사형수 탈출했다'라는 제목이 이미 이야기의 결말을 예고하고 있어 영화의 서사는 상대적으로 느슨한 긴장상태로 진행된다. 따라서 실질적으로 영화적 리듬과 긴장을 지배하는 것은 반복적으로 등장하는 주인공의 '손 이미지', 즉 끈질기게 숟가락으로 나무문을 파내고 철사와 천을 엮어 밧줄을 만들어내는 손의 클로즈업숏들이다.(그림 54) 시간이 지날수록 중요한 것은 이야기 조각들의 논리적 배치보다 탈프레임화된 이미지들이 주는 시각적 긴장 그 자체가 된다. 프레임이라는 임의적 경계 안에서 극도로 확대된 신체 일부(손)와 사물(숟가락 또는 밧줄)이 만들어내는 조심스러운 움직임이 영화의 가장 중요한 사건이자 주제가 되는 것이다. 〈소매치기Pickpocket〉의 경우도 마찬가지다. 이 영화에서 브레송은 설정숏과 시

▪ 로베르 브레송, 같은 책, 81쪽.

점숏을 자제한 채 여러 공간을 부유하듯 옮겨다니는 주인공의 손을 확대해 보여줌으로써, 마치 "손의 원무"와도 같은 독특한 움직임을 만들어낸다.(그림 55)[*] 이 영화에서도 가장 중요한 것은 지속적으로 프레임을 넘나들면서 파편화된 현실의 단편들을 접속시켜주는 '손의 움직임', 즉 탈접속화된 공간들 사이에 어떤 "순환적인" 흐름을 만들어내는 손의 우아한 움직임이다.[**]

르네 프레달의 언급처럼, 브레송의 영화에서 클로즈업 기능은 세목들에 대한 확대나 강조에 머무는 것이 아니라, 확대된 사물의 표면이 내포하고 있는 다양한 은유를 드러내고 그러한 은유들을 통해 궁극적으로 사물의 본질을 지시하는 것에 있다.[***] 위의 두 영화에서 수시로 확대되는 손, 단절과 지연 속에서도 끊임없이 반복하고 시도하는 손은, 특별한 서사적 장치들의 도움 없이도 그 자체만으로 정신적 자유를 추구하는 주인공들의 갈망을 강렬히 드러낸다. 육체적 정신적 감옥으로부터의 해방을 갈구하고, 나아가 (브레송의 관점에 따르면) 신의 은총과 구원을 갈망하는 인간의 근본적인 욕망을 탁월하게 나타내는 것이다.

결국 탈프레임화를 실천하는 영화에서 작품을 지배하는 것은 서사적 긴장이 아니라, 불완전하거나 파편화된 이미지들의 연속이 만들어내는 시각적 긴장 또는 비서사적 긴장이다. 탈프레임화된 숏들에서 영화 이미지는 서사의 단순한 번역이기를 그치고 그 자체로 독자적인 의미를 생산해낸다. 탈프레임화의 영화들에서는 이야기보다 시선의 중요성이 더욱 강조되며, 그에 따라 영

[*] 김호영, 『프랑스 영화의 이해』, 연극과 인간, 2003, 122쪽.
[**] Gilles Deleuze, *Cinéma 2. L'image-temps*, 22쪽.
[***] 르네 프레달, 「로베르 브레송: 내적 모험」, 『로베르 브레송의 세계』, 김성욱 옮김, 한상준·홍성남 엮음, 한나래, 1999, 97쪽.

그림 54 로베르 브레송, 〈사형수 탈출했다〉, 1956년.

그림 55 로베르 브레송, 〈소매치기〉, 1959년.

화는 종합예술이기 이전에 '시각예술'인 스스로의 정체성에 대해 새롭게 질문을 던질 수 있는 기회를 얻게 된다.

> 그들(스트로브·뒤라스·안토니오니)은 영화에 비서사적인 서스펜스라 할 수 있는 어떤 것을 만들어냈다…… 어떤 긴장이 숏에서 숏으로 계속 이어지고, 이야기는 그것을 청산하지 못한다. 카메라앵글, 프레이밍, 오브제 선택, 그리고 시선의 집요함을 강조하는 시간의 지속으로부터 비롯되는 어떤 비서사적 긴장. 거기서 영화의 실천은 이중화되고 자신의 기능에 대한 조용한 의문으로 깊은 숙고에 빠져든다.[■]

영화적 사유의 시작으로서의 탈프레임화

보니체가 영화에서 탈프레임화가 유발하는 시각적 긴장과 회화적 효과에 주목한 것과 달리, 오몽과 들뢰즈는 탈프레임화야말로 영화만의 고유한 특성을 드러내주는 철저하게 '영화적인 효과'라고 주장한다. 또한 오몽과 들뢰즈는 탈프레임화가 '영화적 사유'를 촉발하는 중요한 시발점이 될 수 있다는 사실을 강조하는데, 탈프레임화를 통한 영화적 사유과정에서 외화면이 수행하는 역할에 대해서는 서로 다른 입장을 제시한다. 탈프레임화 양식을 충실하게 구현한 사례 중 하나인 스트로브-위예의 〈엠페도클레스의 죽음Der Tod des Empedokles order Wenn dann der Erde Grünn von neuem Euch erglänzt〉(1986)을 검토하면서 이에 대해 살펴본다.

영화 〈엠페도클레스의 죽음〉에서 몇몇 시퀀스들은 인물들의 신체를 거

■ Pascal Bonitzer, *Décadrages: peinture et cinéma*, 83쪽.

칠게 절단한 후 긴 시간 동안 하나의 고정숏으로 보여주다가 끝나버린다. 〈오통〉(1969)이나 〈세잔〉(1989) 같은 스트로브-위예의 다른 영화들에서처럼, 이 영화에서도 "숏의 지속 시간은 길고 탈프레임화는 급격하며 인물들은 중앙으로 되돌아올 힘을 갖지 못한다."■ 인물들의 잘린 신체 부분들, 이를테면 얼굴이나 다리 등은 프레임 밖으로 추방당한 채 영원히 미지의 것으로 머무른다. 이 영화에서 탈프레임화된 이미지들은 영화의 연속성 체계에서 벗어나 마치 독자적이고 개별적인 질료처럼 존재한다. 예를 들어 영화 전반 '엠페도클레스와 소년의 대화 신'에서, 첫번째 숏은 엠페도클레스가 똑바로 서서 말하는 모습을 약 40초 동안 가슴 윗부분을 자른 채 몸통만 포착해 보여주고, 다음 숏은 누군가의 손이 프레임 안으로 들어와 칼을 뽑고 난 후 텅 빈 대지만 보여주며, 그다음 숏은 소년이 프레임 밖을 바라보며 목소리로만 그 존재를 알 수 있는 엠페도클레스와 대화를 주고받는 모습을 보여준다. 즉 이 신에서 카메라의 이동이나 후행 숏을 통해 잘려나간 신체의 나머지 부분을 보기를 기대했던, 혹은 인물의 신체가 온전히 복원되기를 예상했던 관객의 정상화 욕망은 철저히 배신당한다. 영화가 끝날 때까지 일탈된 이미지에 대한 재프레이밍도, 복원도 끝내 이루어지지 않으며, 탈프레임화된 이미지들은 불완전하고 기괴한 상태 그대로 존속하는 것이다.

〈엠페도클레스의 죽음〉에서 일부 숏들이 구현하는 이러한 탈프레임화는 탈연속적이고 탈구조적인 영화 전체의 양식과 연결된다. 우선 제목이 암시하듯, 횔덜린의 텍스트를 바탕으로 하는 영화의 서사는 이미 정해져 있고 또 지극히 단순하다. 영화의 서사구조는 작품의 모든 영역을 통제하는 지배구조가

■ Jacques Aumont, *L'œil interminable*, 128쪽.

되지 못하며, 영화에서 이야기보다 더 중요한 것은 인물들이 보여주는 "때론 미묘하고 때론 강렬한 신체적 움직임들", 인물들의 목소리를 통해 발화되는 횔덜린의 텍스트, 그리고 바람에 스치는 나무들의 움직임이나 빛의 변화 같은 자연의 요소들이다." 마찬가지로 몽타주의 연속성과 인과성 역시 전적으로 무시되는데, 각각의 숏들은 공통의 공간을 점유하지 않은 채 서로 배타적으로 나열되어 있고, 두 인물의 대화 장면조차 마스터숏을 생략한 채 각자 독립된 숏 안에 분리해 보여준다. 이 영화에 등장하는 모든 숏, 즉 모든 이미지는 서로로부터 격리되어 존재하는 독립적인 실체이자 스스로의 힘으로 충분히 존재할 수 있는 자족적이고 완결된 실체인 것이다.""

□ 영화 고유의 특성으로서의 탈프레임화

숏들 사이의 논리적 연결이 무너져 있고 프레임의 역할이 단지 임의적이고 일시적인 경계에 머물러 있는 영화들에서, 탈프레임화는 프레임이 내포하고 있는 '창문' 기능을 약화시키면서 하나의 '영화작품$_{film}$'을 그것의 '외화면'으로부터 분리해낸다. 그러면서 영화 화면 내에서 전개되는 구체적이고 가시적인 이미지들과, 관객의 상상을 통해 외화면에서 구축될 수 있는 비가시적 이미지들 사이에 명백한 단절을 만들어낸다. 다시 말해 탈프레임화된 이미지들은 영화 프레임 내에서 벌어지는 모든 것에 대해 관객의 더 깊은 주의를 요구하고, 관객으로 하여금 영화의 디제시스 세계에서 빠져나와 영화와 현실의 관계에 대해 추론하도록 유도한다. 탈프레임화는, 관객을 영화가 프레임 안에

■ 홍성남, 「〈엠페도클레스의 죽음〉, 번역을 거쳐서 시학에로」, 『장 마리 스트라우브 | 다니엘 위예』, 임재철 엮음, 한나래, 2004, 123쪽.
■■ 같은 글, 122쪽.

담아내는 모든 요소에 대한 정밀한 사유로, 가령 영화 〈엠페도클레스의 죽음〉의 경우 배우들의 신체 움직임뿐만 아니라 그 배경을 이루고 있는 풍경들이나 빛의 변화, 바람소리의 변화가 의미하는 것들에 대한 사유로 이끄는 것이다.

오몽에 따르면, 경계에 대한 강조이자 절단하는 힘의 표현으로서의 탈프레임화는 회화와 영화의 "차이가 드러나는 민감한 지점"[■]이다. 정지된 단 하나의 화면만을 제시하는 회화에서는 탈프레임화된 이미지가 외화면의 상상적 공간에 크게 의지할 수밖에 없고, 따라서 외화면 영역의 배제가 매우 어렵다. 그러나 영화에서는 탈프레임화된 이미지가 외화면에 대한 의지 없이도 관객에게 있는 그대로 지각될 수 있다. 예를 들어, 앞의 영화에서처럼 고정카메라와 롱테이크로 촬영한 어떤 숏이 철저하게 탈프레임화 양식으로 구성되었을 경우에도 화면 안에는 인물들이나 기타 오브제들의 움직임이 존재하게 마련이다.[■■] 또, 바로 다음은 아니더라도 언젠가는 다른 숏이 나타나 탈프레임화된 이미지를 정상화시킬 것이라는 관객의 무의식적인 기대가 숏 내내 지속된다. 즉 영화 관객은 기괴하게 잘려나간 신체나 텅 빈 공간 같은 탈프레임화된 이미지들의 의미를 외화면의 상상적 공간에서 보충하지 않고 있는 그대로 지각한 채, 다른 이미지에 대한 지각으로 넘어갈 수 있다.

불완전하고 불충분하며, 외화면에 대한 상상으로도 보충되지 않는 영화 이미지들은 결과적으로 프레임의 주요 기능들을 모두 무력화시킨다. 이미지를 한정하고, 이미지를 적절한 구도로 포착해 보여주며, 화면 내 영역과 바깥

■ Jacques Aumont, *L'œil interminable*, 129쪽.
■■ 혹은 오즈의 영화에서처럼 일정 시간 동안 인물이나 오브제의 움직임이 전혀 없는 숏이 등장한다 해도, 이러한 숏 역시 '빛의 변화' 같은 최소한의 영화적 효과에 의해 운동성과 시간성을 획득할 수 있다.(이에 관해서는 Gilles Deleuze, *Cinéma 2. L'image-temps*, 27~29쪽 참조)

영역 사이에서 중개 기능을 수행하는 프레임의 기능들이 모두 와해되는 것이다. 오몽은 바로 이 점에서, 즉 상상의 공간으로서 외화면을 파기하고 오로지 화면 내 이미지만을 관객의 사유의 대상으로 제시한다는 점에서 탈프레임화가 영화매체만의 고유한 특징이 될 수 있다고 주장한다.

> 탈프레임화는 영화 프레임을 창문으로서의 가치로부터 멀어지게 하면서 동시에 영화를 그것의 외화면으로부터 절단하는 역설을 실현한다. 그리고 바로 그 지점에서 화면의 경계들을 가장 강력한 방식으로 부각시킨다. 드가의 그림들에서 프레임에 의해 절단된 인물들이 보여주듯이, 이러한 외화면의 파기는 회화에서 실현되기 어렵다. 이 때문에, 탈프레임화는 본질적으로 영화적인 효과라 할 수 있다.[■]

□ 탈프레임화 또는 바깥으로의 열림

들뢰즈는 탈프레임화와 외화면의 관계에 대해 오몽과 입장을 달리한다. 그에 따르면 영화에서 탈프레임화는 상상 영역으로서의 외화면을 파기하는 것이 아니라, 외화면을 전체의 차원으로, 즉 공간적 영역이자 시간적 영역인 '바깥'의 차원으로 열어놓는다. 이러한 바깥으로의 열림은 탈프레임화가 탈연속적이고 탈연쇄적인 몽타주 양식과 연결될 때 더 두드러지게 나타난다. 앞에서 살펴본 것처럼, 영화 〈엠페도클레스의 죽음〉에서 연속성은 지배력을 잃고 무너져 있으며, 각각의 숏들이나 각각의 이미지들을 접속시켜주는 연결고리도 와해되어 있다. 영화의 공간들은 전체적인 구도하에서는 조망되지만 지엽

■ Jacques Aumont, 같은 책, 128~129쪽.

적 차원에서는 서로 분리되어 있고, 인물들 또한 대화를 나눌 때조차도 서로 유리된 채 각자의 세계 안에 머물러 있다. 즉 영화의 공간과 공간 사이, 인물과 인물 사이에는 항상 깊은 간격이 존재하며, 숏과 숏 사이, 발화와 발화 사이에도 간격이 존재한다. 그리고 이 간격들에서 무언가가 발생한다.

들뢰즈의 논의에서 이 간격들, 선명하지만 누구도 그 정확한 깊이와 폭을 알 수 없는 간격들은, 영화의 일반적인 외화면들(버치의 여섯 외화면들)과 마찬가지로 프레임의 바깥이며 영화의 바깥이다. 바깥으로서의 이 간격들은 때로는 거대한 공간을 내포하는 공간적 외부일 수 있고, 때로는 무한한 시간대를 함축하는 시간적 외부일 수 있다. 이 간격들, 이 바깥은 프레임 내부의 이미지와 마찬가지로 영화가 만들어내는 세계의 일부를 이룬다. 그러니까 스트로브-위예는 이미지들뿐만 아니라 이미지들 사이의 "간격들이 전체의 일부를 형성하는" 일종의 '군도群島'와 같은 영화를 만들고 싶었던 것이다.[*] 이들의 영화에서 탈프레임화는 공간적 외부이자 시간적 외부인 간격을 근간으로, 공간적 차원과 시간적 차원 모두에서 이루어진다.

결국 브레송이나 안토니오니, 스트로브-위예의 영화에서, 탈프레임화된 이미지들은 영화 전체의 탈연쇄적인 구조와 끊임없이 조우하면서 관객을 프레임의 공간적 외부뿐 아니라 시간적 외부로 이끈다. 영화가 자신을 넘어 지시하고 소환하는 모든 것에 대한 사유로, 영화를 포함한 세계 전체에 대한 사유로 인도한다. 이들의 영화에서 "탈접속된, 탈연쇄된 공간의 단편들은 간격을 넘어 특별한 재연쇄의 대상이 되고"[**] 이때 재연쇄는 바로 관객의 사유 속

[*] Dominique Païni, "Straub, Hölderlin, Cézanne", *JEAN-MARIE STRAUB DANIELLE HUILLET. Conversations en archipel*, Cinémathèque Française, 1999, 97쪽.
[**] Gilles Deleuze, *Cinéma 2. L'image-temps*, 319쪽.

에서 이루어진다. 탈프레임화되고 탈연쇄된 이미지들은 영화에서 진정한 보기의 대상이자 '읽기'의 대상이 되는데, 읽기란 이미지들을 "연쇄시키는 대신 재연쇄시키는 것이고, 표면을 계속 바라보는 대신 해석하고 재해석하는 것"▪이다. 탈프레임화는 관객을 재연쇄 혹은 재생성의 주체로, 즉 탈연쇄된 채 나열되는 "형상적 질료들matériaux figuratifs"▪▪을 재구성하고 이미지와 실재를 연결해 영화세계를 새롭게 재구축하는 주체로 이끈다.

▪ 같은 곳.
▪▪ Domimique Païni, 같은 글, 97쪽.

참 고 문 헌

국내

가버, 뉴튼 & 이승종, 『비트겐슈타인의 관점에서 본 데리다』, 이성원 엮음, 문학과지성사, 1997.

강상중, 노수경 역, 『구원의 미술관』, 사계절, 2016.

강우성, 「파레르곤의 논리: 데리다와 미술」, 『영미문학연구』 제14호, 2008.

강철, 「에이젠슈테인 영화에 나타난 문제: 공간의 연출 방법론 연구」, 『러시아어문학연구논집』 64집, 한국러시아문학회, 2019.

게강, 제라르 외, 『프랑스 영화』, 김호영 옮김, 창해, 2000.

고종희, 「안토넬로 다메시나와 플랑드르 회화」, 『서양미술사학회논문집』 26호, 서양미술사학회, 2007.

곰브리치, E. H., 『서양미술사』, 백승길·이종승 옮김, 예경, 2012.

구지훈, 「아르놀피니 부부의 초상화를 통해 본 토스카나와 플랑드르 간의 사회적 예술적 상호교류」, 『역사와 세계』 54호, 효원사학회, 2018.

김경애, 「올드보이에 나타난 여섯 개의 이미지」, 『문학과영상』 5권 1호, 문학과영상학회, 2004.

김다영, 「엄숙함 제로, 텍스트의 즐거움: 〈그랜드부다페스트 호텔〉」, 『영상문화(Film & image culture)』 16호, 2014.

김새미, 「루이 알튀세르의 미술가론」, 『Visual』, 한국예술종합학교 미술원 조형연구소, 2015.

김소영, 『근대성의 유령』, 씨앗을뿌리는사람들, 2000.

김재성·김정호, 「영화 〈그랜드부다페스트 호텔〉의 평면적 쇼트」, 『한국콘텐츠학회논문지』 14권 12호, 한국콘텐츠학회, 2014.

김태진, 『아트인문학: 보이지 않는 것을 보는 법』, 카시오페아, 2017.

김해태, 「영화 프레임에 따른 시지각 요소의 영상분석」, 『한국디자인포럼』 57권, 한국디자인 트렌드학회, 2017.

김형효, 『데리다의 해체철학』, 민음사, 1993.

김호영, 『프랑스 영화의 이해』, 연극과 인간, 2003.

─────, 「홍상수 영화의 프레임 연구: 프랑스 영화이론들을 중심으로」, 『프랑스학연구』, 2006.

─────, 「시각매체에서의 이차 프레임의 다양한 의미작용 연구」, 『한국프랑스학논집』, 57권, 2007.

─────, 『영화관을 나오면 다시 시작되는 영화가 있다』, 위고, 2017.

나가오 다케시, 『일본사상 이야기 40』, 박규태 옮김, 예문서원, 2002.

뒤봐, 필립, 『사진적 행위』, 이경률 옮김, 사진 마실, 2005.

드위트, 데브라 J., 랠프 M. 라만, M. 캐스린 실즈, 『게이트웨이 미술사』, 조주연·남선우·성지은·김영범 옮김, 이봄, 2017.

라코트, 쉬잔 엠 드, 『들뢰즈 철학과 영화』, 이지영 옮김, 열화당, 2004.

래브노, 지니, 『르네상스 미술』, 김숙 옮김, 시공사, 2014.

로브그리예, 알랭, 『누보로망을 위하여』, 김치수 옮김, 문학과지성사, 1981.

마니, 조엘, 『시점: 시네아스트의 시선에서 관객의 시선으로』, 김호영 옮김, 이화여자대학교 출판부, 2007.

맥길리건, 패트릭, 『히치콕: 서스펜스의 거장』, 윤철희 옮김, 을유문화사, 2006.

바사리, 조르조, 『르네상스 미술가 평전 2』, 이근배 옮김, 2018.

박성국, 「마사초의 성삼위일체의 도상적 의미」, 『미술사학』 24호, 미술사학연구회 2005.

박성은, 「아르놀피니 부부의 초상화 연구」, 『서양미술사학회논문집』 32호, 서양미술사학회, 2010.

박정자, 「그림 속에 감추어진 에피스테메 혹은 해체」, 『불어불문학연구』, 제52집, 2002.

———, 『빈센트의 구두: 하이데거, 사르트르, 푸코, 데리다의 그림으로 철학읽기』, 기파랑, 2005.

박홍순, 『생각의 미술관』, 웨일북, 2017.

백상현, 『라깡의 루브르: 정신병동으로서의 박물관』, 위고, 2016.

버치, 노엘, 『영화의 실천』, 이윤영 옮김, 아카넷, 2013.

베르그손, 앙리, 『물질과 기억』, 박종원 옮김, 아카넷, 2005.

베일리, W. H., 『그림보다 액자가 좋다』, 최경화 옮김, 아트북스, 2006.

벤야민, 발터, 『아케이드 프로젝트 1』, 조형준 옮김, 새물결, 2005.

———, 「기술복제시대의 예술작품」(제2판), 『발터 벤야민 선집 2』, 최성만 옮김, 도서출판 길, 2007.

———, 「사진의 작은 역사」, 『발터 벤야민 선집 2』, 최성만 옮김, 도서출판 길, 2007.

———, 「보들레르의 몇 가지 모티프에 관하여」, 『발터 벤야민 선집 4』, 김영옥·황현산 옮김, 도서출판 길, 2010.

보드웰, 데이비드, 『영화 스타일의 역사』, 김숙·안현신·최경주 옮김, 한울, 2002.

보조비치, 미란, 「그 자신의 망막 뒤의 남자」, 『항상 라캉에 대해 알고 싶었지만 감히 히치콕에게 물어보지 못한 모든 것』, 슬라보예 지젝 엮음, 김소연 옮김, 새물결, 2001.

브레송, 로베르, 『시네마토그라프에 대한 노트』, 이윤영 옮김, 문학과지성사, 2003.

사르트르, 장 폴, 『사르트르의 상상계』, 윤정임 옮김, 에크리, 2010.

송혜영, 「마사초의 성삼위일체」, 『미술사논단』 9호, 한국미술연구소, 1999.

신정범, 「우작 속의 봉인된 시간」, 『영화연구』 33호, 한국영화학회, 2007.

아른하임, 루돌프, 『중심의 힘』, 정영도 옮김, 눈빛, 1995.

엘새서, 토마스, 말테 하게너, 『영화이론: 영화는 육체와 어떤 관계인가?』, 윤종욱 옮김, 커뮤

니케이션북스, 2012.

윤익영, 「프라 안젤리코 〈수태고지〉 조형 분석: 성 마르코S. Marco 수도원 벽화를 중심으로」, 『현대미술학논문집』 5호, 현대미술학회, 2001.

이승훈, 「Philosophical Discourse and Pictorial Image: Louis Althusser and Cremonini, Painter of the Abstract」, 『대동철학』 41호, 대동철학회, 2007.

이희원, 「에이젠슈테인 영화의 미장센과 삽입자막의 조형성」, 『씨네포럼』 22호, 동국대학교 영상미디어센터, 2015.

장윤희, 「오즈 야스지로의 〈늦봄〉과 〈꽁치의 맛〉에 대한 연구: 라캉의 욕망이론과 미디엄 숏 분석을 중심으로」, 한양대학교 석사학위논문, 2015.

전한호, 「공간의 초상: 페트라르카와 15~16세기 학자 초상을 통해 살펴본 서재의 탄생」, 『미술사와 시각문화』 16호, 2015.

정광신, 「성상화Icon에 관한 연구」, 전남대학교석사학위논문, 1990.

짐멜, 게오르그, 「얼굴의 미학적 의미」, 『짐멜의 모더니티 읽기』, 김덕영·윤미애 옮김, 새물결, 2005.

최병진, 「피에로 델라 프란체스카의 〈그리스도의 책형〉에 대한 도상학적 해석과 대수적 사고」, 『미술이론과 현장』, 한국미술이론학회, 2014.

최현주, 「현대 영화에 나타난 시간성의 표현방식: 〈500일의 썸머〉와 〈그랜드 부다페스트 호텔〉을 중심으로」, 『미디어와 공연예술연구』 11권 1호, 청운대학교 방송예술연구소, 2016.

────, 「웨스 앤더슨 감독의 영화에서 화면 깊이감의 활용과 미학적 함의: 〈그랜드 부다페스트 호텔〉과 〈문라이즈 킹덤〉을 중심으로」, 『만화애니메이션연구』 43권, 한국만화애니메이션학회, 2016.

추피, 스테파노, 『신과 인간. 르네상스 미술』, 하지은·최병진 옮김, 마로니에북스, 2011.

칸트, 임마누엘, 『판단력비판』, 백종현 옮김, 아카넷, 2009.

────────, 『이성의 한계 안에서의 종교』, 백종현 옮김, 아카넷, 2015.

트뤼포, 프랑수아, 『히치콕과의 대화』, 곽한주·이채훈 옮김, 한나래, 1994.

파케, 마르셀, 『르네 마그리트』, 김영선 옮김, 마로니에북스, 2008.

페렉, 조르주, 『인생사용법』, 김호영 옮김, 문학동네, 2012.

──────, 『공간의 종류들』, 김호영 옮김, 문학동네, 2012.

프랑카스텔, 피에르, 『미술과 사회』, 안바롱 옥성 옮김, 민음사, 1998.

프레달, 르네, 「로베르 브레송: 내적 모험」, 『로베르 브레송의 세계』, 김성욱 옮김, 한상준·홍
 성남 엮음, 한나래, 1999.

하스미 시게히코, 『감독 오즈 야스지로』, 윤용순 옮김, 한나래, 2001.

허경, 「푸코의 미술론(마네): 현대 회화의 물질적 조건을 선취한 화가」, 『미술은 철학의 눈이
 다: 하이데거에서 랑시에르까지, 현대철학자들의 미술론』, 문학과지성사, 2014.

허문영, 「한국 영화사를 진동시킨 두 발의 총성」, 『씨네21』, 1998. 4. 14.

홍성남, 「〈엠페도클레스의 죽음〉, 번역을 거쳐서 시학에로」, 『장 마리 스트라우브 | 다니엘 위
 예』, 임재철 엮음, 한나래, 2004.

국외

Althusser, Louis, "Cremonini, Painter of the Abstract", *Lenin and Philosophy and Other
 Essays*, translated by Ben Brewster, New Left Books, 1971.

Aumont, Jacques, *L'œil interminable*, Séguier, 1989.

──────, *Image*, Nathan, 1990.

Aumont, Jacques, Bergala, Alain, Marie, Michel, Vernet, Marc, *Esthétique du film*, Na-
 than, 1983.

Aumont, Jacques et Maire, Michel, *Dictionnaire théorique et critique du cinéma*, Nathan,
 2004.

Bächler, Odile, "Cadre et découpage spatial", *Penser, cadrer: le projet du cadre*, Guillaume
 Soulez et Bruno Péquignot (dir.), L'Harmattan, 1999.

Bann, Stephen, "The Framing of Material: Around Degas's Bureau de Coton", *The rhet-
 oric of the frame: essays on the boundaries of the artwork*, Edited by Paul Duro,

Cambridge University Press, 1996.

Barthes, Roland, "Rhétorique de l'image", Roland Barthes. *Œuvres complètes, Tome I*,
Seuil, 1993.

————, "Le message photographique", Roland Barthes. *Œuvres complètes, Tome II*, Seuil,
1994.

————, *La chambre claire. Note sur la photographie*, Cahiers du cinéma, 1980.

Bazin, André, *Qu'est-ce que le cinéma?*, Les Editions du Cerf, 1985.

Bonitzer, Pascal, *Décadrages: peinture et cinéma*, Ed. Cahiers du cinéma, 1985.

Bordwell, David, *The Films of Carl Theodor Dreyer*, University of California Press, 1981.

Bordwell, David and Thompson, Kristine, *The Classical Hollywood Cinema*, Columbia
University Press, 1985.

Burch, Noël, *La lucarne de l'infini: naissance du langage cinématographique*, Nathan, 1991.

Careri, Giovanni, "L'écart du cadre", *Cahiers du Musée National d'Art Moderne*, Musée
National d'Art Moderne, 1986.

Chabrol, Claude & Rohmer, Eric, *Hitchcock*, Ramsay, 2006.

Charbonnier, Louise, *Cadre et regard. Généalogie d'un dispositif*, L'Harmattan, 2007.

Deleuze, Gilles, *Cinéma 1. L'image-mouvement*, Les Editions de Minuit, 1983.

————, *Cinéma 2. L'Image-temps*, Les Editions de Minuit, 1985.

Derrida, Jacques, "La structure, le signe et le jeu dans le discours des sciences humaines",
L'écriture et la différence, Seuil, 1967.

————, *Positions*, Les éditions de Minuit, 1972.

————, *La vérité en peinture*, Flammarion, 1978.

————, *Mémoires d'aveugle: l'autoportrait et autres ruines*, avec la collaboration d'Yseult
Séverac, Réunion des musées nationaux, 1990.

Didi-Huberman, Georges, *Fra Angelico. Dissemblance et Figuration*, Flammarion, 1990.

————, "La dissemblance des figures selon Fra Angelico", *Mélanges de l'Ecole
française de Rome. Moyen-Age*, Temps modernes, tome 98, n° 2, 1986.

270

Esquenazi, Jean Pierre, "Du cadre au cadrage", *Penser, cadrer: le projet du cadre*, L'Harmattan, 1999.

Foucault, Michel, *Les mots et les choses*, Gallimard, 1966.

————, *La peinture de Manet. Suivie de: Michel Foucault, un regard*, sous la direction de Maryvinne Saison, Seuil, 2004.

Frank, Robert, *Les Americains*, Robert Delpire, 1958.

Gardies, André, *L'espace au cinéma*, Meridiens-Klincksieck, 1993.

Hood, William, *Fra Angelico at San Marco*, Yale University Press, 1993.

House, Anna Swartwood, *Singular Skill and Beauty: Antonello da Messina Between North and South, Academic dissertations*, Princeton University. 2011.

Jolly, Penny Howell, "Antonello da Messina's 'St Jerome in His Study': A Disguised Portrait?", *The Burlington Magazine*, Vol. 124, No. 946, 1982.

————, "Antonello da Messina's 'Saint Jerome in His Study': An Iconographic Analysis", *The Art Bulletin*, vol. 65, No 2, juin 1983.

Joly, Martine, *L'image et les signes. Approche sémiologique de l'image fixe*, Nathan, 1994.

Kim, Eric, "Robert Frank's 'The Americans': Timeless Lessons Street Photographers Can Learn", *Eric Kim Street Photography Blog(http://erickimphotography.com/blog)*, January 7, 2013.

Kracauer, Siegfried, *From Caligari to Hitler: A Psychological History of the German Film(1947)*, Princeton University Press, 2004.

Luca, Tiago De, "Sensory everyday: Space, materiality and the body in the films of Tsai Ming-liang", *Journal of Chinese Cinemas*, 5:2, 2011.

Lucco, Mauro, Antonello de Messine, *Hazan*, 2011.

Magritte, René, *Les Mots et les images*, Labor, 2000.

Marin, Louis, *De la représentation*, Seuil/Gallimard, 1994.

————, "Le cadre de la représentation et quelques-unes de ses figures", Les Cahiers *du Musée National d'Art Moderne*, n° 24, 1988.

Marion, Jean-Luc, *La Croisée du visible*, Éditions de la Différence, PUF, 1991.

Mitry, Jean, *La sémilogie en question*, Les éditions du Cerf, 2001.

Montvalon, Christine de, *Les mots du cinéma*, Editions Belin, 1987.

Nogueira, Rui, "Entretiens avec Eric Rohmer", *Cinéma*, n° 153, fevrier, 1971.

Païni, Dominique, "Straub, Hölderlin, Cézanne", *JEAN-MARIE STRAUB DANIELLE HUILLET. Conversations en archipel*, Cinémathèque Française, 1999.

Panofsky, Erwin, "Jan van Eyck's Arnolfini Portrait", *The Burlington Magazine for Connoisseurs*, Vol. 64, No. 372, 1934.

Parouty-David, Françoise, "La rhétorique de la tension chez Léonardo Crémonini. Figure de l'attente et figure de l'aguet dans l'énoncé visuel", Langages, n° 137, 2000.

Peirce, Charles S., *Écrits sur le signe*, Seuil, 1978.

Penman, Ian, *Robert Frank: Storylines*, Steidl, 2004.

Pericolo, Lorenzo, 'The invisible presence: cut-in, close-up, and off-scene in Antonello da Messina's Palermo Annunciate', *Representations*, Vol. 107(1), University of California Press, 2009.

Richie, Donald, *Ozu: His Life and Films*, Berkely, University of California Press, 1974.

Rosser, Gervase, Antonello da Messina, *the Devotional Image, and Artistic Change in the Renaissance*, Centro Di, 2014.

Santoro, Fiorella Sricchia, *Antonello et l'Europe*, trad. Hélène Seyrès, Jaca Book, 1987.

Schrader, Paul, *Transcendental style in film: Ozu, Bresson, Dreyer*, University of California press, 1972.

Simmel, Georg, *Le Cadre et autres essais*, Le Promeneur, 2003.

Soulez, Guillaume, "Penser, cadrer-le projet du cadre", *Penser, cadrer: le projet du cadre*, Guillaume Soulez et Bruno Péquignot (dir.), L'Harmattan, 1999.

Souriau, Etienne, *Vocabulaire d'esthétique*, Presses Universitaires de France, 1990.

Stam, Robert & Pearson, Robert, "Hitchcock, Rear Window: Reflexivity and the Critique

of Voyeurism", *A Hitchcock Reader*, Ed. Marshall Deuterbaum & Leland Poague, Iowa State University Press, 1994.

Tsai Ming-Liang, "Interview de Tsai Ming-Liang", *Tsai Ming-Liang*, Dis Voir, 1999.

Verne, Marc, *Figures de l'absence*, Cahiers du cinéma, 1988.

찾 아 보 기

프레임의 수사학

초판 인쇄 2022년 2월 15일
초판 발행 2022년 2월 28일

지은이 김호영
편집 송지선
디자인 이현정
마케팅 정민호 이숙재 박보람 한민아 김혜연 이가을 안남영 김수현 정경주 이소정
브랜딩 함유지 함근아 김희숙 정승민
제작 강신은 김동욱 임현식 ㅣ **제작처** 천광인쇄사

펴낸곳 (주)문학동네 ㅣ **펴낸이** 김소영
출판등록 1993년 10월 22일 제2003-000045호
주소 10881 경기도 파주시 회동길 210
전자우편 editor@munhak.com ㅣ **대표전화** 031) 955-8888 ㅣ **팩스** 031) 955-8855
문의전화 031) 955-8895(마케팅) 031) 955-2686(편집)
문학동네카페 http://cafe.naver.com/mhdn ㅣ **트위터** @munhakdongne
북클럽문학동네 http://bookclubmunhak.com

ISBN 978-89-546-8541-2 03600

• 이 저서는 2016년 정부(교육부)의 재원으로 한국연구재단의 지원을 받아 수행된 연구입니다.
(NRF-2016S1A6A4A01019517)

www.munhak.com